IMPRESSIONS DE THÉATRE

DIXIÈME SÉRIE

DU MÊME AUTEUR

EN VENTE

Les Médaillons, poésies, 1 vol. in-12 br. (Lemerre). . 3 »
Petites Orientales, poésies, 1 vol. in-12 br. (Lemerre). 3 »
La Comédie après Molière et le Théâtre de Dancourt,
 1 vol. in-12 br. (Hachette et C^{ie}). 3 50
Les Contemporains : *Etudes et portraits littéraires.*
 Six séries. Chaque série forme un vol. in-18 jésus, br. 3 50
 Ouvrage couronné par l'Académie française
 Chaque volume se vend séparément (Lecène, Oudin et C^{ie}).
Impressions de théâtre.
 Dix séries. Chaque série forme un vol. in-18 jésus, br. 3 50
 Chaque volume se vend séparément (Lecène, Oudin et C^{ie}).
Corneille et la Poétique d'Aristote.
 Une brochure in-18 jésus (Lecène, Oudin et C^{ie}). 1 50
Sérénus, *Histoire d'un martyr,* 1 vol. in-12 br. (Lemerre). 3 50
Myrrha, *vierge et martyre,* 1 vol. in-18 jésus, édition br
 (Lecène, Oudin et C^{ie}), 3 50
Dix Contes. 1 superbe volume grand in-8° jésus, illustré par
 Luc-Olivier Merson, Georges Clairin, Lucas, Cornillier,
 Loévy, couverture artistique dessinée par Grasset, édition
 de grand luxe sur vélin, broché. 8 »
 Reliure percaline, plaque spéciale, tranches dorées
 (Lecène, Oudin et C^{ie}). 12 »
Les Rois, roman (Calmann-Lévy). 3 50
Révoltée, pièce en quatre actes (Calmann-Lévy). . 2 »
Le député Leveau, comédie en quatre actes (Calmann-
 Lévy). 2 »
Mariage blanc, drame en trois actes (Calmann-Lévy). 2 »
Flipote, comédie en trois actes (Calmann-Lévy. . 2 »
Les Rois, drame en cinq actes (Calmann-Lévy. . 2 »
L'Age difficile, comédie en trois actes (Calmann-
 Lévy). 2 »
Le Pardon, comédie en trois actes (Calmann-Lévy). 2 »
La Bonne Hélène, comédie en deux actes, en vers
 (Calmann-Lévy). 2 »
L'Aînée, comédie en quatre actes, cinq tableaux (Cal-
 mann-Lévy. 2 »

NOUVELLE BIBLIOTHÈQUE LITTÉRAIRE

JULES LEMAITRE
DE L'ACADÉMIE FRANÇAISE

IMPRESSIONS
DE THÉATRE

DIXIÈME SÉRIE

Eschyle. — Ibsen. — A. de Musset. —
Meilhac. — Octave Feuillet. —
Brieux. — Donnay. — Paul Hervieu. —
J. Richepin. — E. Rostand. —
A. Dubout. — A. Silvestre. — De Curel. —
de Porto-Riche, etc., etc.

Quatrième édition

PARIS
SOCIÉTÉ FRANÇAISE D'IMPRIMERIE ET DE LIBRAIRIE
(ANCIENNE LIBRAIRIE LECÈNE, OUDIN ET Cie)
15, RUE DE CLUNY, 15

1898
Tout droit de traduction et de reproduction réservé

IMPRESSIONS
DE THÉATRE

Comédie-Française : Reprise de *Montjoye*, comédie en cinq actes, d'Octave Feuillet. — Odéon : *Le Capitaine Fracasse*, comédie en vers de M. Emile Bergerat. — *Don Carlos*, drame d'après Schiller, par M. Charles Raymond. — Porte-Saint-Martin : *les Bienfaiteurs*, comédie en quatre actes, de M. Brieux.

D'autres vous ont dit que *Montjoye* n'est pas une très bonne pièce et vous ont montré, ce qui était facile, que l' « homme fort » de Feuillet n'est que du carton peint en fer. Toutefois je ne regrette pas que le Théâtre-Français ait eu l'idée imprévue de reprendre cet ouvrage. Car il m'a intéressé du moins comme un exemplaire moyen, éminemment représentatif, de la comédie sérieuse sous le second Empire, et aussi, justement, par ce qu'est devenu ce type moderne de l'homme fort dans l'imagination élégante et candide d'Octave Feuillet.

On a si bien cru à la corruption impériale, que l'expression est devenue un cliché ; et, bien entendu, le théâtre passe pour avoir été à la fois l'un des signes et l'un des agents de cette corruption légendaire. Or, tandis que j'écoutais *Montjoye* et que j'y reconnaissais l'écho de tant d'œuvres de la même époque, j'étais amené à penser qu'un des caractères du théâtre sous le régime du Deux-Décembre, c'est sa bonne volonté morale et c'est, finalement, son innocence. Et j'en dis autant du roman. Songez que *Madame Bovary* et, beaucoup plus près de nous, *Germinie Lacerteux* sont les œuvres les plus brutales de cette période, et que les opérettes de MM. Meilhac et Halévy en sont sans doute les badinages les plus libres, et mesurez tout le mauvais chemin que, à cet égard, on nous a fait parcourir.

Si nous nous attachons à la comédie « sérieuse », ou à peu près, d'il y a trente et quarante ans, et si nous mettons à part le théâtre de Dumas fils, — dont, au reste, l'intensité de vie morale et, par surcroît, la décence de forme ne sauraient être niées, — nous rencontrons partout le plus consolant des optimismes, un romanesque tempéré qui fut gracieux à son heure, le respect absolu de la famille, une extrême sévérité contre les courtisanes, des chutes convenables d'honnêtes femmes qui ne pèchent qu'à demi ou qui ne pèchent qu'avec remords, la foi aux principes de la Révolution française, un humanitarisme vague, mais sincère, assez semblable à celui

du « tyran » lui-même, un patriotisme ardent et qui va volontiers jusqu'au chauvinisme, la condamnation du scepticisme et du dilettantisme, un spiritualisme conforme à celui qu'on enseignait dans les lycées, et enfin, sur les questions d'argent, une intransigeance d'attitude tout à fait recommandable. Les auteurs dramatiques du temps eurent le mérite de comprendre que le grand danger du régime nouveau était, en effet, dans la suprématie menaçante de l'argent et dans les conséquences que les méchants pouvaient tirer des doctrines positivistes et darwiniennes, qui commençaient à se répandre : et donc ils furent impitoyables aux jeux de la spéculation et nous montrèrent, à tout bout de champ, des financiers conspués, et repentants, au cinquième acte, jusqu'à la restitution... Et tout cela est très gentil, et même très honorable ; et c'est parce que presque tout cela se retrouve à la fois dans *Montjoye* que je suis tenté de considérer cette pièce comme un des types de la comédie « second Empire », généreuse, crédule, assez souvent conventionnelle, — et, s'il faut le dire, quelque peu « pompier ».

Car, si ces auteurs étaient pleins de bons sentiments, ils n'étaient pas sans quelque niaiserie. D'abord l'insupportable style cher aux chroniqueurs de cet âge, le style « brillant », hélas ! cinglant et cravachant, piaffant et caracolant, le style Desgenais, — qui fut aussi quelquefois le style Jalin et le style Ryons, — sévit chez eux le plus fâcheusement

du monde. Puis ils sont décidément moins respectueux de la vérité que de la morale, et redeviennent par là dangereux à leur façon en nous montrant la vertu ou beaucoup plus facile ou beaucoup plus récompensée qu'elle n'est généralement. Ils ont des illusions singulières, et qui ne témoignent pas d'une grande profondeur ou d'une grande loyauté d'observation. Stricts et même rigoristes sur la probité, ils sont assez coulants sur les mœurs, sauf quand il s'agit de la courtisane, l'ennemie née du foyer domestique. Ils ont des indulgences infinies pour les viveurs jeunes ou vieux. Ils croient imperturbablement au « cœur d'or » des fils de famille qui font des lettres de change à leur père. Ils sont persuadés que l'oisiveté, le jeu et la débauche ont pour effet ordinaire d'affiner secrètement le sentiment de l'honneur, et qu'il y a dans tout jeune décavé un héroïque soldat d'Afrique qui sommeille.

Durs à la femme galante « professionnelle », ils glorifient presque à l'excès la pauvre fille séduite, ne se contentent point de l'absoudre et ne manquent jamais de la faire traiter de « sainte » par son bâtard. Ils ne savent guère résister au plaisir de rémunérer la vertu, et de la rémunérer en argent monnayé, de la faire millionnaire au dénouement, comme s'ils étaient incapables de l'aimer toute nue (le *Duc Job* est un témoignage presque ignominieux de cette faiblesse d'esprit) : en sorte que, voyant la vertu si infailliblement rentée tôt ou tard,

nous ne savons plus bien si elle est la vertu. Et naturellement, leurs prédications en sont un peu affaiblies... Ils s'imaginent enfin que, neuf fois sur dix, un financier véreux est un homme qui, après trente ans d'improbité confortable, assise, honorée, se dépouillera pour obéir aux remontrances d'un fils ou d'une fille en qui tout à coup, malgré l'abrutissement de la « fête », — ou malgré l'habitude de la richesse et la pression de la morale courante, — la voix toute pure de l'« impératif catégorique » se mettra à crier éperdument.

C'est d'une illusion optimiste de ce genre que Feuillet me paraît avoir été la dupe dans *Montjoye*.

Non seulement, comme tout le monde l'a remarqué, Montjoye, cet homme si fort, semble préparer et disposer lui-même les circonstances qui dévoileront aux êtres vertueux dont il est si miraculeusement entouré le crime qu'il a dans son passé et qui est, à vrai dire, son seul acte d'homme fort ; mais la constitution même du personnage implique, comme on dit, contradiction. Car ces maladresses, il ne les commet, précisément, que parce qu'il n'a pas cessé de reconnaître, dans le fond de son cœur, cette morale universelle en dehors de laquelle il prétend s'être placé. Notez qu'à la fin du drame sa situation extérieure est fort bonne ; il réussit dans les choses qui devraient seules lui importer s'il était vraiment « fort » ; il est nommé député, et se trouve donc en passe de dominer les hommes autrement

encore que par l'argent. Il pourrait sans doute, quoique homme fort par définition, souffrir d'être abandonné et condamné par ses enfants, car un homme fort peut être, après tout, un père aimant. Mais Montjoye fait beaucoup plus : il se repent, il adore ce qu'il avait renié, il se range soudainement aux croyances morales de sa fille : et c'est ce qu'un homme fort ne ferait point.

L'homme fort, c'est-à-dire, pour parler comme Dumas, l'homme « opéré du sens moral », doué d'une volonté énergique et résolu à tirer de la vie, sans scrupules, toute la somme de jouissances (volupté, domination sous ses diverses formes) accommodée à son tempérament particulier, n'est nullement un mythe. Il a toujours existé. C'est don Juan, « le grand seigneur méchant homme », c'est, si l'on veut, Napoléon ; c'est Julien Sorel ; c'est Nucingen ; c'est Vautrin lui-même, et c'est aussi Maître Guérin, et c'est encore, autour de nous, tel industriel devenu obscurément cent fois millionnaire par l'exploitation des faibles et les spéculations scélérates. Cette espèce d'hommes a trouvé, dans le bouleversement économique et dans le déplacement de classes qui ont suivi la Révolution, son moment le plus favorable ; et c'est pourquoi ils abondent dans l'œuvre de Balzac. Ce sont des monstres, souvent vulgaires, parfois distingués, quand ils sont assez intelligents pour travestir en dilettantisme ou pour ériger en culte aristocratique du moi leur vieil instinct sim-

pliste d'hommes des bois ; mais, encore une fois, ils existent. Il peut leur arriver d'être vaincus, soit par la malechance, soit par les imprudences où les entraîne l'énormité de leurs appétits, soit par les faux calculs où les induit leur absolu mépris des autres.

Vaincus, oui, mais repentants, mais convertis, c'est une autre affaire, car leur marque, c'est justement qu'ils ne souffrent jamais de n'être pas de braves gens et de n'avoir pas de conscience.

Le tort, bien pardonnable, de Feuillet est de n'avoir pas su admettre cette vérité pénible, qui offensait son âme religieuse et douce. Il a cru, lui, que de n'être pas bon, cela finit toujours par être une souffrance, que l'homme fort ne saurait donc l'être jusqu'au bout ; qu'une heure vient, inévitablement, où sa solitude l'avertit de son erreur et le contraint à se réfugier, tout pleurant, dans l'universelle morale. Il lui a paru qu'avouer le contraire au théâtre serait scandaleux et par trop désolant. Et c'est pourquoi il s'est contenté de faire de Montjoye une sorte de dandy du scepticisme, quelque chose comme un Morny ou un Persigny atténué ; spirituel, de façons charmantes (car Feuillet croit, d'autre part, qu'un « homme fort » est nécessairement un être élégant) ; abondant, et cela dès le début, en gentils mouvements qui démentent sa philosophie ; si bien que lorsque cet « homme fort » prétendu se transforme en un brave homme, il se « retrouve » plutôt encore

qu'il ne se convertit. Bref, Octave Feuillet n'a pas eu le courage de peindre l'homme fort dans la vérité de sa nature. Il n'a pas compris que le devoir de l'auteur dramatique est non pas de montrer le méchant puni ou repentant, mais simplement de le montrer comme il est. Victorieux, cela n'importe guère. Il ne s'est pas souvenu de ce profond axiome de Corneille, lequel ne craignait point du tout les monstres : « ... Une autre utilité du poème dramatique se rencontre en la naïve peinture des vices et des vertus, qui ne manque jamais à faire son effet, quand elle est bien achevée, et que les traits en sont si *reconnaissables* qu'on ne les peut confondre l'un dans l'autre, ni prendre le vice pour la vertu. Celle-ci se fait toujours aimer, quoique malheureuse ; et celui-là se fait toujours haïr, quoique triomphant. »

La critique s'est montrée féroce pour la nouvelle direction de l'Odéon, et particulièrement pour M. Antoine. On lui a tout reproché : le choix des pièces, la mise en scène, l'interprétation. Ces sévérités me semblent parfaitement injustes, je le déclare tout net. Mais elles s'expliquent.

Je ne dirai pas que M. Antoine a, par le Théâtre-Libre, créé un mouvement dramatique : car qui est-ce qui crée un mouvement ? Et, tout de même, ce n'est pas lui qui faisait les pièces. Mais c'est lui qui les choisissait, qui parfois les faisait faire et qui nous les accommodait à sa façon. Pendant dix ans,

il nous a scandalisés infatigablement par la brutalité des historiettes qu'il nous étalait; agacés ou ravis, selon que le minutieux réalisme de sa mise en scène nous semblait puéril ou ingénieux; ennuyés, presque jamais. Oh! les soirées héroï-comiques de l'impasse Pigalle et de la Gaîté-Montparnasse! Les snobs s'en souviendront longtemps, et, pareillement, quelques bons esprits. Il a trouvé le temps, en dix années, de susciter un genre et de le tuer sous lui; il nous a révélé la « comédie rosse » et ne nous a point lâchés qu'elle ne fût devenue un « poncif », — comme la tragédie. Il a fourni à la plupart des jeunes dramatistes aujourd'hui en vogue l'occasion de se produire pour la première fois. Il a formé plusieurs comédiens sincères. Son entreprise n'a même pas été sans influence sur les théâtres réguliers. Si, par sa nature même, l'art dramatique n'admet qu'une vérité approchée, le Théâtre-Libre a sûrement contribué à resserrer ces approches. La preuve en est dans ce que je sentais tout à l'heure de suranné et de lointain dans une notable part du théâtre du second Empire, encore si voisin de nous pourtant. Quoi qu'on dise, la comédie rend maintenant un autre son, plus simplement vrai et plus directement. Les nécessaires conventions en sont devenues plus loyales, moins effrontées, moins offensantes. M. Antoine a pour le moins, — soit en suivant son instinct, soit avec clairvoyance et préméditation, je ne sais, et peut-être ne le sait-

il pas bien non plus, — accéléré cette évolution. Il a été une force à demi aveugle peut-être, mais obstinée et que rien n'a pu détourner de son chemin. On attendait donc de lui quelque chose d'extraordinaire : et il n'a fait que ce que pouvait faire un directeur de l'Odéon. Et c'est pourquoi on lui a fait expier sa renommée.

Cela est inique, si les premiers spectacles du nouvel Odéon ont été, comme il me semble, éminemment odéoniens. Que *le Capitaine Fracasse*, œuvre d'artiste à coup sûr, ne soit pas une très bonne pièce (et ces choses-là ne se savent complètement qu'après la représentation); que M. Antoine ou son associé (car enfin il en a un, et c'est M. Ginisty,) ait donc pu se tromper sur la valeur dramatique de la comédie de M. Bergerat, là n'est pas la question. La pièce se présentait, depuis huit ans, je crois, sous la double caution d'un nom illustre et d'un nom célèbre ; depuis huit ans, des personnages influents la jugeaient avec faveur ; et elle avait même paru si bonne à un ministre qu'elle avait valu la croix à son auteur. Joignez que, si M. Antoine ne l'avait pas jouée, il fût demeuré, jusqu'à la fin de sa direction, le Damoclès de l'épée de Fracasse : situation d'une incommodité proverbiale. Quant à *Don Carlos*, c'est évidemment une de ces œuvres qu'un théâtre à demi universitaire et sorbonnique, comme est l'Odéon, a pour mission de faire connaître à son studieux auditoire. — Les décors ni les costumes

n'étaient merveilleux ? C'est que la nouvelle direction n'avait pas cent mille francs à y dépenser. L'interprétation a été médiocre ? Il serait plus équitable de dire qu'elle a été très inégale, ce qui n'a rien de surprenant si l'on considère que la troupe, toute récente et recrutée un peu partout, n'a pas encore eu le temps de concerter ni de fondre ses efforts. La mise en scène était fort inférieure à celle de n'importe quel théâtre de drame? Je n'y ai pas vu, pour moi, tant de différence. On n'a voulu tenir nul compte de la somme de bon travail que supposent deux grands spectacles et dix-huit tableaux donnés en huit jours, ni, par exemple, de ce fait extraordinaire, qu'aucun des entr'actes de *Don Carlos* n'a dépassé dix minutes. Tel critique considérable, et le plus considérable de tous, qui a pour telle autre maison d'inépuisables et charmantes faiblesses, s'est montré ici non seulement dur, mais décourageant, et cela, à l'heure même où l'Odéon odéonisait le plus loyalement du monde. Ah ! si M. Antoine avait débuté par quelque drôlerie analogue à celles de l'ancien Théâtre-Libre, c'est alors qu'on lui eût fait entendre que l'Odéon n'est pas subventionné pour cultiver ce genre d'amusettes. Et voilà qu'on lui tombe dessus parce qu'il se conforme avec un zèle scrupuleux à l'esprit de son emploi ! C'est révoltant.

Venons aux deux pièces elles-mêmes. Il est trop vrai que la fable dramatique, dans le roman de

Gautier, se réduit à presque rien, que les épisodes de la lutte engagée entre Vallombreuse et Sigognac s'y répètent d'ailleurs avec une monotonie un peu stérile, et qu'on ne pouvait donc tirer de ce roman descriptif une bonne comédie, à moins de l'inventer. Restait donc à nous dérouler une série de tableaux grouillants et colorés, et c'est où M. Bergerat a réussi quatre ou cinq fois sur sept, ce qui est une jolie proportion. J'aurais aimé, pour ma part, qu'il prît encore moins au sérieux l'intrigue négligeable et qu'il multipliât ces tableaux. Un quart d'heure passé au cabaret du Radis couronné, rendez-vous de rufians, de spadassins, de filles, de poètes bohèmes, d'anciens mercenaires de la guerre de Trente Ans, m'eût fait un vif plaisir ; j'aurais assisté volontiers au conciliabule de ces excellents La Râpée, Tordgueule, Piedgris et Bringuenarille ; et, bien que cela fût tout à fait étranger à l' « action » (mais qui s'en serait soucié ?), je n'eusse point reculé devant l'exécution du bandit Agostin et le coup de poignard charitable de Chiquita, aperçus de quelque angle de la place de Grève et commentés par le populaire...

Mais j'ajoute que la comédie de M. Bergerat est un des plus surprenants morceaux de vers funambulesques que nous ayons. Ces vers ont pu gêner le public et l'empêcher d'entendre la pièce ; mais j'avoue qu'ils m'ont ravi. Et la couleur en est bien du « Louis XIII » exaspéré. Ils m'ont rendu aisé-

ment présente, par leur son même et par tout ce qu'ils me rappelaient ou suggéraient, cette merveilleuse époque, la plus folle, je crois, de notre littérature, la plus anarchique, celle où triomphent le plus hautement, et même dans les choses de la morale, la fantaisie individuelle et ce que Nisard appelait le « sens propre », l'époque du « précieux » et du « burlesque », renchérie et brutale, d'une sève incroyable, éperdument idéaliste et lourdement réaliste, bizarre, excentrique, excessive, bourbeuse, fumeuse, désordonnée, et telle que notre âge romantique, qui lui ressemble pourtant à quelques égards, paraît auprès d'elle un âge de sagesse, de modération et de bonne discipline.

Don Carlos n'a pas manqué non plus d'intérêt. Car l'intrigue en peut être obscure ou ennuyeuse : mais ces trois entités, Philippe II, le Grand Inquisiteur et le marquis de Posa, — la Royauté, l'Église et la Révolution, — y ont une indéniable grandeur. Ce qui enfle et soulève les discours du marquis de Posa, c'est l'esprit même de la Révolution dans ce qu'il a de meilleur et de plus pur ; et c'est cet esprit tout neuf encore et tout proche des sources. Des idées éternelles et d'une simplicité auguste sont exprimées dans ce drame avec enthousiasme et magnificence. Cela suffit. Nous avons beau, quelquefois, et par mauvaise humeur contre le temps présent, douter avec affectation de la bonté de la

Révolution française, tout de même nous ne sommes jamais bien sûrs de n'être pas ses obligés ; et quand son âme nous parle assez fort pour nous faire oublier les regrettables contingences qui gâtèrent et continuent de gâter son œuvre, de nouveau nous nous reconnaissons ses fils. Puis *Don Carlos*, drame de Schiller, citoyen de la République française, c'est l'Allemagne d'autrefois, généreuse, idéaliste, humanitaire, candide et tendre, — charmante, — c'est l'Allemagne que nous avons tant aimée. *Don Carlos*, tragédie allemande, est, dans ses parties essentielles, une revendication des droits de la conscience et aussi du droit qu'ont les peuples de disposer d'eux-mêmes ; une protestation enflammée contre les abus de la force, contre l'asservissement et le viol d'une province (le mot s'y trouve). Les directeurs de l'Odéon n'ont donc pas si mal choisi, cette fois.

Dans la pléiade de nos jeunes auteurs dramatiques, M. Brieux occupe une place à part et singulièrement honorable. Les autres sont tous Parisiens, et blasés, et malins, et roués comme potences. M. Brieux n'est Parisien, ni par l'esprit : il ignore la blague, c'est-à-dire l'ironie pratiquée pour elle-même ; ni par le choix de ses sujets : *Blanchette*, *Réboval*, *l'Engrenage* sont des comédies provinciales Déjà sa pièce de début, *Ménages d'artistes*, se faisait remarquer, il m'en souvient, par une bonho-

mie d'honnêteté qui semblait extravagante sur les planches éhontées du Théâtre-Libre. M. Brieux, à l'encontre de beaucoup de nos plus brillants écrivains, distingue très sûrement et très nettement le bien du mal, et aime à nous signifier fortement qu'il fait cette distinction. Il a quelque chose d'un bonhomme Richard ou d'un Simon de Nantua; car il ne recherche point les cas subtils et rares, il ne redoute pas les lieux communs de morale, et comme il a raison! Toutes ses pièces sont des comédies didactiques, je dirai presque des moralités et des soties. « Il ne faut pas donner aux filles pauvres une instruction qui les déclasse » (*Blanchette*) ; « le pharisaïsme, même de bonne foi, n'est point la vertu » (*Monsieur de Réboval*) ; « la politique est une grande corruptrice » (*l'Engrenage*). Chaque pièce est, d'un bout à l'autre et sans distraction, la démonstration méthodique de chacune de ces vérités. Par là, M. Brieux rappellerait un peu trop ce fâcheux Boursault ou ce pénible Destouches, s'il ne faisait songer beaucoup plus encore, par sa simplicité et par la spontanéité de son talent dramatique, à l'excellent tailleur de pierres Sedaine, auquel il ressemble, du reste, par l'absence de style. Mais voici où il apparaît surtout original. Il a l'esprit non pas audacieux (cela est trop facile!) mais brave; il se porte à l'étude des grandes questions, de celles qui intéressent toute la communauté humaine, de l'air d'un autodidacte qui aurait l'esprit très neuf, le juge-

ment très droit et le cœur très chaud. Mais en même temps ce prêcheur candide est un observateur très véridique, très minutieux et parfois très pénétrant de l'humanité moyenne. Il communique ainsi, je ne sais comment, au plus glacial des genres la couleur et la flamme. Ses « moralités » vivent ; et c'est cela qui est extraordinaire.

Les Bienfaiteurs, donc, sont encore une comédie didactique, que viennent par bonheur réchauffer l'ardeur du bien, l'observation et la satire. Cela commence — et cela se développe — à la façon d'un conte moral. Un « roi de l'or », tombé de la lune, met ses millions à la disposition de l'ingénieur Landrecy et de sa femme Pauline et leur permet de tenter la réalisation de leurs rêves de « charité », — une charité qu'ils ont le tort de confondre avec les diverses formes de l'aumône. Je ne sais pas comment on a pu dire que l'idée de la pièce était obscure ou incertaine. L'œuvre tout entière tend à démontrer l'inefficacité de la « charité » administrative, mondaine et patronale, et les inconvénients qu'elle a, soit pour les bienfaiteurs, soit pour les secourus. C'est une suite de tableaux dont chacun *prouve* un point de la thèse. Tel morceau nous montre successivement : 1° la vanité, 2° la prétention, 3° le manque de discernement, 4° l'étourderie, 5° l'hypocrisie, 6° les rivalités, etc., des dames qui tracassent et jacassent dans les « œuvres » ; tel autre, la morgue, la dureté et la glace du « bienfaiteur » qui se méfie et qu'on

ne met pas dedans, et ainsi de suite ; bref les bienfaiteurs et les bienfaitrices corrompus par la manière dont ils exercent la « charité ». Et d'autres tableaux nous exposent, parallèlement, la corruption des secourus par la manière dont la « charité » est exercée envers eux ; leur hostilité et leur envie augmentées par ce qu'ils sentent d'affreuse condescendance chez leurs bienfaiteurs ; et comment cette charité-là, préoccupée d'infortunes pittoresques (« filles repenties », « galériens régénérés »), va nécessairement aux paresseux, aux vicieux, aux menteurs, aux ivrognes, et oublie les indigents honnêtes et laborieux... Le résultat, c'est qu'une pauvresse se suicide avec ses trois enfants, pendant que la charité administrative de Pauline nourrit et abreuve des fripouilles et des farceuses ; et que, en dépit des salaires élevés, et des écoles, des pharmacies, des orphelinats et des caisses de secours, les ouvriers de Landrecy, exigeant toujours plus à mesure qu'on leur accorde davantage, se mettent en grève... Et le « roi de l'or », témoin de la double expérience, ricane dans sa barbe.

L'exécution est, à mon avis, très mêlée, très inégale. Il y a des séries de scènes qui ne semblent point parties de la même main ; les unes venues d'un jet, toutes vivantes, probantes comme la réalité même ; les autres artificielles, « faites exprès », comme des tableaux laborieusement arrangés par un prédicateur.

Les scènes vivantes, c'est celle où la gourgandine Clara fait comprendre à la pauvre honnête Catherine, — qu'on ne secourt pas, puisqu'elle travaille ! — l'avantage qu'il y a, dans l'espèce, à être fille-mère et batteuse de pavé ; celle aussi où le « régénéré » Féchain confesse qu'il n'a jamais été en prison, et qu'il s'est paré du dossier judiciaire d'un camarade pour obtenir les faveurs réservées aux anciens forçats ; celle encore où les meneurs de la grève discutent avec Landrecy, puis délibèrent entre eux, s'enfonçant dans leur stupide révolte par bravade, par peur les uns des autres, par la griserie que leur donnent certains grands mots révolutionnaires ; insensibles aux sacrifices du patron, moins encore parce qu'ils ont pris l'habitude de les croire intéressés que parce qu'ils n'y ont jamais senti son cœur... Oui, tout cela est excellent, d'un comique franc et fort, et d'une vérité qui saisit aux entrailles. — Mais j'avoue n'avoir retrouvé ni cette vérité ni cet accent dans les deux interminables assemblées des dames patronnesses. Même, la scène où ces perruches font entrer les ouvriers au salon, et, jouant à la familiarité, leur offrent du madère et des gâteaux, m'a paru indiciblement fausse, non par l'idée, mais assurément par l'exécution et l'arrangement. Ici, et dans quelques autres endroits, l'auteur, tout à sa démonstration, a oublié de regarder la vie. Cela pourrait être du Destouches, hélas !

Telle qu'elle est, — avec ses qualités supérieures

et ses défauts qui du moins restent candides, — la pièce, extrêmement intéressante, ne serait pas sans dureté (car enfin ces maladroits bienfaiteurs ont presque tous de bonnes intentions ; mal donner vaut tout de même mieux que de ne pas donner du tout, et l'on pourrait croire, selon le mot d'Augier, que ce que M. Brieux a trouvé de plus neuf sur la charité, c'est qu'il ne faut pas la faire) si la pensée du généreux auteur n'apparaissait, quoi qu'on ait dit, claire comme le jour, dans deux scènes qui se font soigneusement pendant. La première, c'est quand l'ouvrier Pluvinage vient demander à Landrecy une consolation et un conseil, et, brusquement congédié, n'obtient qu'une pièce de cent sous. Et la seconde, c'est quand ce même ouvrier, sa femme morte, vient conter au patron sa détresse, et que celui-ci s'attendrit bonnement, tend sa main au pauvre homme et le reçoit sanglotant sur son épaule. Ces deux épisodes ne sont peut-être pas les plus « rares » de l'ouvrage ; mais on ne niera point que la leçon qui en ressort ne soit irréprochablement lumineuse.

Cette leçon, c'est que la « charité » ou pour mieux dire l'aumône, — fût-elle abondante et, ce qu'elle n'est jamais, moins chinoisement organisée qu'une administration d'Etat, — ne suffit à rien, et qu'il y faut encore la bonté, l'ouverture du cœur et la communication familière entre les riches et les pauvres. Une scène malheureusement supprimée montrait ce qu'il y avait, à l'insu de Pauline, d'orgueil et de

goût de la domination dans son espèce de fanatisme charitable : Pauline voulait contraindre une petite cousine à épouser le roi de l'or pour sauver ses « œuvres » et signifiait donc par là qu'elle manquait de la simple bonté...

Mais peut-être que l'humilité non plus ne serait pas ici de trop. Dans un conte que j'ai lu, et qui développait un lieu commun analogue à celui de M. Brieux, un homme riche et qui avait eu la charité prodigue et méprisante, ayant enfin compris son erreur, s'exprimait ainsi : « Il faut servir les pauvres pauvrement, selon le mot de Pascal. Il faut entrer dans leur âme de pauvres, ne point les mépriser pour un abaissement et une diminution d'âme où nous aurions pu être réduits, nous aussi, si nous avions été accablés par les mêmes nécessités ; les aimer du moins pour leur résignation, eux qui sont le nombre et dont les colères unies balayeraient les riches comme des fétus de paille ; et rechercher enfin s'il ne subsiste pas chez eux quelque vestige de noblesse et de dignité. Et il faut les servir humblement ; il faut, de même qu'on se résigne à ses propres souffrances, se résigner à la misère des autres en tant qu'elle offense nos délicatesses ; il faut, tout en les soulageant, ne point se révolter contre cette misère, mais l'accepter comme on accepte les mystérieux desseins de Celui qui connaît seul la raison des choses. Car le but de l'univers, ce n'est point la production de la beauté plastique, mais de la bonté. »

Ceci, il est vrai, sent un peu le mysticisme chrétien. Je tiens pour bonne, comme tout le monde, la conclusion plus... laïque de M. Brieux. Et je lui dirai que son idée a reçu un commencement d'exécution. A Londres, et déjà, m'a-t-on assuré, à Paris même, de belles dames ont voulu vivre familièrement et de plain-pied avec les femmes et les filles des quartiers pauvres. Elles ont un bâtiment, une sorte de *club* modeste, où elles conversent avec elles, où elles leur offrent du thé et des gâteaux et où elles se rendent en toilettes élégantes pour leur montrer qu'elles ne se forcent ni ne se contraignent, et qu'elles viennent bien réellement en amies. Chaque belle dame a sa faubourienne avec qui elle jabote comme on fait entre femmes, et dont elle reçoit les confidences, et à qui elle fait les siennes, et qu'elle appelle par son petit nom. Et je suis sûr que des personnes excellentes apportent à cette œuvre une touchante bonne foi : mais, pour quelques-unes qui goûtent dans ces réunions la joie pure de se « simplifier », combien de perruches curieuses, j'en ai peur, qui ne cherchent que le plaisir de s'encanailler, de se faire tutoyer par quelque jeune lazariste, et qui vont là comme elles allaient chez Bruant ou comme elles iraient au Moulin-Rouge ! Et les filles de Popincourt, dans quel esprit viennent-elles à ces assemblées, et quelles remarques échangent-elles en sortant ?...

Ah ! qu'il est difficile, premièrement, de faire la charité autant qu'on le doit, et secondement de la

faire comme on le doit et d'une manière efficace ! Ou plutôt ce serait bien simple, et cela est enseigné dans l'Évangile. Il est seulement fâcheux que, outre l'égoïsme infus dans l'homme avec la vie, les conditions économiques des vastes sociétés modernes et le mur qu'elles dressent partout entre les riches et les pauvres rendent impossible la pratique de l'Évangile total. Pour qu'il n'y eût plus de misère, il faudrait que tous les hommes fussent très bons ; il faudrait, dis-je, et qu'ils le fussent *tous*, et que tous le fussent *extrêmement*. Or, cet « extrêmement » implique le dépouillement de presque tout, la vie entière consacrée aux autres, et, à peu de chose près, la sainteté. Ainsi, chose admirable, l'humanité tend à l'extinction de la misère dans la mesure même où elle tend au perfectionnement intérieur, et son salut spirituel et son salut économique ne font plus qu'un aux confins extrêmes de l'idéal.

Penser à cela est bon ; et l'œuvre de M. Brieux, qui nous contraint à y penser, çà et là, avec angoisse, est digne d'estime et de louange. Allez entendre cette comédie d'un peintre souvent excellent et d'un très honnête homme ; vous serez tour à tour amusés et « édifiés » au plus beau sens du mot ; et, par surcroît, vous aurez, à certains moments, la joie d'applaudir contre quelqu'un ou contre quelque chose.

Au Vaudeville : *le Partage*, pièce en trois actes, de M. Albert Guinon. — A l'Odéon : *les Perses*, d'Eschyle, traduction de M. Ferdinand Hérold. — A l'Œuvre : *Peer Gynt*, poème dramatique en cinq actes, de M. Henrik Ibsen, traduction de M. le comte Prozor.

Quand il y aurait des règles absolues pour juger les ouvrages de l'esprit, et quand tout le monde les appliquerait de la même manière ; quand tous les critiques auraient les mêmes principes, le même goût, le même tempérament ; et quand, ayant eu la même éducation intellectuelle et reçu de la vie les mêmes leçons, ils auraient en eux la même mesure de la beauté littéraire et de la vérité morale (et il semble que nous nous éloignions de plus en plus de cet idéal, qui serait d'ailleurs fort ennuyeux), il resterait encore céci, que, pour s'entendre tout à fait, ils devraient juger une même œuvre dans le même intervalle de temps, et que la différence est grande d'apprécier un livre sur une lecture toute fraîche ou sur des souvenirs déjà anciens, et de se prononcer sur une pièce de théâtre le lendemain de la représentation ou quelques semaines après. Car, à mesure

que le temps passe, le sable fin des heures tend à niveler l'empreinte des objets enfuis. On commence par se souvenir de l'impression que l'œuvre fit sur nous, beaucoup plus que de l'œuvre elle-même. Puis cette impression aussi s'atténue ; ou, à tout mettre au mieux, elle se déforme, ce que nous avons le plus fortement senti s'y exagérant par l'oubli du reste, jusqu'à ce que ce dernier souvenir, qui n'est déjà plus fidèle, s'estompe à son tour. C'est tout autre chose quand la critique suit immédiatement la lecture ou l'audition : car, alors, l'émotion que nous a donnée le livre ou la pièce fait encore vraiment partie de notre vie au moment où nous les jugeons : elle peut même nous paraître le fait le plus notable de notre journée, et, en tout cas, elle est aussi importante à nos yeux que la plupart des ennuis ou des plaisirs privés que cette journée nous apporta. Mais, au bout d'un mois, une « première », si brillante et si parisienne qu'elle ait été, n'est plus qu'un événement petit et lointain, qui nous est devenu presque aussi indifférent que les autres petits événements du même jour ; et il nous faut un très grand effort pour en ressusciter en nous la mémoire.

N'allez donc pas me croire ou plus sévère ou moins impressionnable que jadis. Je ne sais pas trop comment cela se fait, et ce n'est pourtant pas moi qui ai changé : mais, d'une façon générale, les nouvelles productions dramatiques de mes contemporains me semblent moins belles et moins considérables, de-

puis que j'en dois porter un jugement mensuel et non plus hebdomadaire.

Ce que je ressaisis le mieux du *Partage* à l'heure qu'il est, ce sont deux scènes, sans plus; très vraies, très complètes, très intenses, qui ont pour moi dévoré tout le reste, et qui, aussi bien, ont fait le grand succès de la pièce de M. Albert Guinon : une scène d'amour, ardent et exclusivement charnel ; une scène de jalousie réciproque, extrêmement douloureuse et purement charnelle aussi : car l'œuvre est harmonieuse dans son fond, sinon dans l'ensemble de sa construction extérieure.

Les deux amants, Louisette et Raymond, sont tout à fait quelconques, et cela est très bien vu. Car l'aventure de la chair est la même pour tous; ou, du moins, ce par quoi un corps se fait aimer d'un autre, se distingue pour lui de tous les autres corps et leur devient préférable, est quelque chose ou d'inexplicable ou de difficile à expliquer sur un théâtre. Et quand on pourrait indiquer que telles particularités physiques ont amené la « possession » mutuelle de deux damnés du désir, il faudrait encore chercher pourquoi ce sont justement ces particularités-là, et c'est ce qu'on ne trouverait point. Donc, il nous suffit de savoir que Raymond Talvande et Louisette Rougier se désirent et se possèdent furieusement ; nous savons assez ce que cela veut dire ; ils peuvent être ou avoir été d'autre part tout ce qu'il leur plaît ; et la connaissance de leur caractère, de leurs anté-

cédents, et tout leur *curriculum vitæ* ne nous apporterait aucune lumière sur leur cas, qui est merveilleusement simple et brutal.

Le seul « signe particulier », bien inutile, de Raymond, c'est qu'il est paresseux comme un loir et d'un égoïsme féroce, et qu'il s'y complaît, sous prétexte qu'il avait dix ou douze ans lors de la défaite. Cela paraît un peu niais, s'il est évident que la secousse de 1870 a pu produire, chez d'autres hommes du même âge, l'effet précisément contraire. On ne voit pas que la génération allemande qui avait douze ans le jour d'Iéna en soit restée si déprimée. Le mal de Raymond est en lui, et l'année terrible n'a rien à faire là-dedans. — Quant à Louisette Rougier, elle a épousé un homme de vingt ans plus âgé qu'elle ; et cette différence d'âge servira à rendre le dénouement acceptable, mais à cela seulement : car il est clair que, le mari de Louisette fût-il un jeune homme (à moins que ce ne fût Raymond lui-même), son compte est bon du jour où ledit Raymond passe sur le chemin de la jeune femme.

Ce qui est sûr, et ce qui rend par là même toute explication superflue, c'est que Louisette et Raymond se sont harponnés et se tiennent par toute leur idiosyncrasie nerveuse. Et je ne sais plus du tout quelles paroles tendres, brûlantes et un peu cyniques ils échangent dans leur premier entretien : mais je sais que M. Albert Guinon a su nous y donner l'impression que j'ai dite, et que cela est un mérite rare, car

ça devient joliment difficile à faire, une conversation d'amour « pour de bon », et même de cet amour-là.

Au moment où ils sont le plus échauffés (la chose se passe dans quelque Trouville, et ils ont pu, pendant un mois, s'en donner goulûment, Rougier étant retenu à Paris par ses affaires), le mari survient à l'improviste. Louisette lui présente Raymond. Le mari lui serre la main : « Enchanté, Monsieur... » puis dit à sa femme avec bonhomie : « Il est tard, je suis las, allons nous coucher. » Et voilà, certes, un sujet crânement posé.

L'autre scène qui m'est restée clairement présente, c'est quand, à Paris, quelques semaines après, la femme ayant été contrainte d'avouer à l'amant le « partage » avec le mari, l'idée de ce partage, irréparablement évoquée par leurs propres paroles, surgit entre eux, précise, affolante, et les fait se torturer l'un l'autre, désespérément. Ici encore, M. Albert Guinon, — sans doute à force d'y songer, — a eu la fortune d'exprimer totalement leur souffrance, comme il avait su, auparavant, exprimer totalement leur désir. Il a trouvé des mots qui ne sont point dans *Fanny*, ni ailleurs, je crois ; celui-ci, par exemple : « Tu souffres de me partager? que dirai-je, moi qu'on partage ? » et d'autres cris moins lapidaires, mais peut-être aussi beaux. Une seule solution : c'est de s'en aller ensemble n'importe où. Louisette abandonnera sa fille, quoiqu'elle soit très bonne

mère. Car c'est cela, l'amour. Là-dessus entre le mari, qui guettait derrière une porte. Louisette tombe comme une masse entre les deux hommes (vous ai-je dit qu'elle avait une maladie de cœur ?). Le mari et l'amant regardent le corps gisant de *leur* femme... Et la pièce pourrait finir là, si le public admettait qu'une pièce pût finir dès que l'auteur n'a plus rien à nous dire d'important.

On a reproché à M. Guinon que l'amour et la jalousie de Raymond et de Louisette fussent purement sensuels. Je pense qu'on a eu tort, car c'est l'amour physique qui est la vraie possession, et c'est l'idée du partage physique qui est la vraie torture. Ne vous y trompez pas : c'est la Vénus terrestre qui est la divinité de la moitié des tragédies de Racine. Ses grandes amoureuses suppliciées ne s'attachent que fort accessoirement à la beauté d'âme de leurs amants. Cela n'est point à démontrer pour Phèdre : mais Roxane, qui n'a jamais parlé à Bajazet, croyez-vous que ce soit l'âme de ce jeune prince qu'elle considère ? Seul l'amour des sens est égoïste jusqu'à la folie et jusqu'au crime ; seul il fait qu'on tue ou qu'on se tue. Je ne vois pas du tout Dante, Pétrarque ou Lamartine commettant des assassinats pour Béatrice, Laure ou Elvire, ou conduits par elles à la maison de santé.

L'infidélité intangible et le partage d'une âme aimée, on en peut souffrir, mais non pas jusqu'au délire ni jusqu'à l'oubli de toutes les lois divines et

humaines. Si Rougier était un homme supérieur et si Louisette subissait son ascendant, je connais Raymond : il admettrait fort bien que Louisette fût docile aux opinions littéraires de son mari, pourvu qu'elle lui refusât ses caresses. Et si Louisette n'avait donné à Raymond que son esprit ou son âme, Rougier, tout en le supportant impatiemment, ne croirait peut-être pas le mal sans remède, et, s'il reconquérait un jour l'âme de sa femme, il serait de nouveau tranquille : car le don d'une âme, cela ne laisse pas de traces sensibles après soi. L'amour physique, seul, crée l'irrémédiable ; le don du corps, cela est concret, indiscutable ; cela ne peut pas être considéré comme n'ayant jamais été. Si l'amour de Louisette et de Raymond était autre chose que l'amour physique, tout cru, tout nu, et poussé au dernier point de fureur et d'aveuglement, la pièce de M. Albert Guinon n'aurait presque plus de sens.

J'avoue d'ailleurs que le spectacle de cet amour-là, à ce degré, m'a toujours été odieux quand, par hasard, je l'ai rencontré dans la vie. Il y a, dans ce fait de deux êtres vivant uniquement pour les sensations qu'ils attendent l'un de l'autre, et à qui le reste est indifférent ou ennemi, un je ne sais quoi de désobligeant et d'insultant pour toute la communauté humaine. L'amour idéaliste et sentimental, ou, simplement, l'amour ordinaire, même assez vivement sensuel, n'exclut ni la notion du devoir, ni les sou-

cis altruistes et les pensées généreuses. Le reste de l'univers n'a point cessé d'exister pour lui. Même, dans la théorie platonicienne, affinée par l'idéalisme du moyen âge, puis par la délicatesse et la fierté des Précieuses, l'amour contribue au perfectionnement moral, est grand instituteur de vertu et d'héroïsme. Mais, autant qu'aucun péché capital, autant que l'avarice, la cupidité ou la cruauté, l'amour-possession, union hermétique et multiplication monstrueuse de deux égoïsmes l'un par l'autre, m'apparaît, du moins virtuellement, comme une sorte de crime de lèse-humanité.

Et c'est pourquoi j'ai conservé, du troisième acte du *Partage*, un souvenir vague sans doute, mais pénible. Tant que Louisette et Raymond souffraient seuls de leur abominable mal, j'ai pu m'intéresser à eux, parce qu'ils souffraient. Mais, du moment que l'innocent Rougier souffre à son tour, je me détache d'eux avec facilité. Louisette est malade depuis huit jours, elle est toute proche de la mort, et le joli garçon paresseux et quelconque, à qui sa chair agonisante dut, paraît-il, d'inimitables secousses, continue seul d'exister pour elle. Et quand son mari a fait l'effort de la revoir et de lui pardonner, le premier mot de la mourante est pour réclamer son amant. Son mari le laisse entrer, et elle meurt en le regardant. Et cela m'est égal, ou à peu près. Je n'ai plus pour elle et pour celui qu'elle a dans le sang, — dans ce sang qui l'étouffe et qui tout à l'heure se

décomposera, — qu'une pitié sans affection, cette pitié générale qu'on éprouve devant toute douleur humaine, quelles qu'en soient les causes. Et j'oserai presque insinuer que Rougier a manqué une belle occasion de n'être pas sublime et de ne pas obéir à la manie pardonnante des maris de théâtre de ces dernières années.

N'importe, et mes résistances (car je ne veux pas dire mes critiques), — qu'elles soient celles d'un homme marqué du pli chrétien ou d'un honnête citoyen préoccupé d'intérêt social, — impliquent elles-mêmes cet aveu, que *le Partage* est un assez puissant drame de chair, — en deux scènes ou trois.

Ce qui est autour de ces deux ou trois scènes me paraît, à cette distance, de moindre prix. Je revois, très loin, le couple des parents pauvres et envieux, qui avertissent le mari : deux « utilités », comme on dit, dont le drame se serait passé à la rigueur. Et je revois surtout M^me Talvande, la mère de Raymond...

La maternité de cette dame est étrangement morbide. En vérité, elle est jalouse de son fils précisément de la même manière que Louisette, et comme s'il s'agissait de la même espèce de « partage ». Auparavant, elle se faisait raconter par Raymond ses rencontres avec les « mauvaises femmes » et elle en pâlissait de douleur et de colère, bien qu'elles ne lui prissent rien de la pensée ni de l'affection de son

fils. Elle en veut à Louisette, non point d'empêcher
Raymond de travailler (car M^me Rougier, au contraire,
a décidé son amant à accepter un emploi), non point
de lui prendre son argent (car M^me Rougier est « dé-
sintéressée »), mais uniquement d'être sa maîtresse.
C'est cette idée qui hante et supplicie M^me Talvande.
Sa jalousie maternelle est, elle aussi, purement char-
nelle. De là, la démence de sa conduite, quand elle
vient, d'abord, sommer Louisette de lui rendre
Raymond, puis la menace de la dénoncer à son mari,
et finalement (ce qui est peut-être pire) la dénonce
en effet au couple des parents pauvres, au risque de
faire tuer par Rougier ce fils qu'elle adore si bizar-
rement. Bref, M^me Rougier est « un cas. » Ce cas, je
ne le crois pas impossible : notre cerveau est une
caverne où passent quelquefois des fantômes ina-
voués... Mais que ce cas était malaisé à faire
admettre ! On a dit que M. Guinon n'avait pas assez
expliqué la jalousie si spéciale de M^me Talvande : s'il
l'eût expliquée, c'eût été plus étrange encore, car il
ne le pouvait faire qu'en nous montrant avec une
précision blessante, dans les ténèbres de l'âme de
cette bonne mère, l'obsession d'images qu'une foule
assemblée n'aurait certainement pas aimé à ren-
contrer là.

L'Odéon, à l'un de ses jeudis classiques, nous a
donné *les Perses* d'Eschyle, représentation prépa-
rée, il serait injuste de l'oublier, par M. Antoine. Cela

a été fort convenable. On a eu tort de critiquer le décor, qui était ce qu'il devait être : une reproduction sommaire du décor fixe du théâtre de Bacchus, avec ses trois portes, celle du palais, celle de la ville et celle de la campagne, par où entraient les étrangers. Mais naturellement on n'a pu nous rendre ni la grandeur du spectacle, ni la musique, ni les évolutions du chœur, ni la magnificence des costumes, ni l'entrée d'Atossa sur un char, ni le ciel d'Athènes, ni la mer toute proche (la mer de Salamine), ni le verbe splendide et retentissant de cet Eschyle, qui fut probablement, avec Shakspeare et Hugo, le plus grand inventeur d'images qu'on ait vu dans les littératures indo-européennes. (Si vous voulez avoir quelque idée de ce style, lisez, dans la seconde *Légende des Siècles*, une pièce intitulée les *Trois Cents*, et qui est presque une traduction du commencement des *Perses*.) Mais enfin l'Odéon nous a aidés à ressusciter dans nos imaginations une grande œuvre et un grand spectacle.

Je ne vous redirai point que c'est un trait de génie d'avoir transporté la scène à Suse, en sorte que *les Perses*, c'est la bataille de Salamine vue de la cour de Xerxès et immensément agrandie par la perspective ; ni que la gloire d'Athènes éclate mieux dans la douleur et les gémissements des vaincus qu'elle ne ferait dans les péans des vainqueurs. Je ne répéterai pas non plus que cette tragédie élémentaire, lyrique surtout, à peine sortie encore de la liturgie

des dionysiaques, et qui doit suffire à tout avec deux acteurs, est pourtant dramatique déjà ; et que l'attente angoissante de la mauvaise nouvelle et l'explosion de désespoir qui suit le récit du messager y sont graduées avec un art simple et puissant. Je ne m'arrêterai un peu que sur la générosité d'âme qui paraît dans les *Perses*. On a rapproché parfois les tragédies d'Eschyle des drames musicaux de Wagner, et j'ignore ce que vaut ce rapprochement : mais, assurément, les *Perses* ressemblent davantage, par l'esprit dont ils sont imprégnés, aux religieux opéras de cet illustre Allemand qu'à son *Siège de Paris*, en dépit de l'évidente analogie du sujet.

Athènes triomphe, par la bouche d'Eschyle, avec une gravité admirable, sans vanité, sans cruauté, ayant toujours présents à la pensée et la fragilité de la condition humaine, et les dieux qui veulent l'homme modeste. Pas une seule raillerie à l'adresse du vaincu ; même l'idée d'un lien de fraternité humaine entre la Grèce et la Perse est pour le moins indiquée dans le songe d'Atossa : « Deux femmes me sont apparues, de riches vêtements toutes deux ; l'une portait l'habit perse, l'autre celui des Doriens. Elles venaient à moi... Toutes deux de merveilleuse beauté, elles étaient sœurs, de même sang. L'une pourtant habitait la terre d'Hellade ; l'autre venait d'Asie... » Le poète donne pour raison de la victoire des Athéniens la supériorité de citoyens libres sur

les sujets d'un despote, et surtout l'intervention des divinités justes. *Non nobis, Pallas Athéné, non nobis...* « O maîtresse, dit le courrier à la reine Atossa, c'est un dieu vengeur qui a tout conduit. » Le merveilleux récit de la bataille (en est-il un plus beau? et qu'est-ce, auprès, que le récit de Rodrigue?) est empreint d'un sentiment tout religieux : « Enfin parut la douce clarté, le jour au blanc attelage, pour luire au monde entier. Ce fut alors une clameur formidable, un hymne de bénédiction parmi les Hellènes, mâles accents répétés de roc en roc par les échos de Salamine. Trompés dans leur espoir, les Barbares s'inquiètent : car il n'était pas l'annonce de la fuite, cet hymne saint que chantaient les Grecs. Fièrement, l'âme haute, ils couraient à l'ennemi. De sa voix orageuse, la trompette enfiévrait toute cette ardeur. Au signal donné, les rames retombent de concert, frappent la mer frémissante... Et bientôt leur flotte apparaît tout entière... On pouvait entendre sur toute la ligne à la fois le terrible appel : « En avant, fils des Hellènes, sauvez la patrie, sauvez vos enfants, vos femmes, les temples de vos dieux, les tombeaux des ancêtres. Un seul combat va décider de tous vos biens. »

C'est avec respect que le poète évoque l'ombre de Darius le grand roi, encore que ce Darius ait le premier montré à Xerxès le mauvais chemin. C'est Darius qui tire la morale du drame, car, mort à présent, il voit clair. « Les Perses n'ont pas craint,

dans la Grèce envahie, de dépouiller les dieux, d'incendier leurs temples et d'abattre leurs statues. Pour avoir ainsi méchamment agi, certes l'expiation a été dure ; mais ce n'est pas fini. L'abîme du malheur n'est point desséché sous leurs pieds, et la source en jaillit encore. » Et Darius prédit Platées. « Là, si épaisse sera la boue sanglante, sous la lance dorienne, que, jusqu'à la troisième génération, les cadavres entassés diront silencieusement aux hommes : Mortels, il ne faut pas que vos pensées s'élèvent au-dessus de la condition mortelle. Quand on sème l'insolence, ce qui pousse, c'est l'épi de la malédiction, et ce qu'on moissonne, c'est la douleur. — En voyant à telles entreprises tel châtiment, souvenez-vous d'Athènes, souvenez-vous de l'Hellade ; que nul, désormais, ne méprise sa fortune présente, et n'aille, par sa convoitise même, ruiner sa propre opulence. Jupiter, inflexible vengeur, ne laisse jamais impunis les desseins d'un orgueil effréné. »

Avis réversibles sur les Athéniens, et qui élèvent et purifient l'hymne de triomphe, lui ôtent toute âpreté et toute amertume. Noble façon, et humaine, de porter la victoire.

Et il y a plus encore. Xerxès n'est pas seulement, aux yeux des Athéniens, l'envahisseur de leur patrie ; il est, pour ces libres citoyens et pour ces « honnêtes gens » d'un sens si fin, une sorte de « monstre », au sens propre du mot, par l'extravagance de ses désirs et de ses caprices, par son

ignorance de la réalité et ce vertige qui, sur le
faîte où ils vivent isolés, s'empare des tout-puissants : et Eschyle, à grands traits et presque aussi
bien qu'Hérodote, nous a dessiné la psychologie du
despote oriental, orgueil dément, faiblesse enfantine et retours de mélancolie profonde. Mais le
poète n'a pas mis à cette peinture d'acharnement
ni de haine ; et, lorsque le grand roi revient dans
son palais, seul avec son arc, rabaissé subitement à
la condition humaine, et plus misérable d'être tombé
de si haut, — comme il avait sincèrement pleuré
avec Atossa, le poète pleure sincèrement avec
Xerxès. Il lui prête de bons sentiments, un désespoir tourné en douceur et en humilité : » Hélas!
hélas! lui fait-il dire, que j'ai été fatal aux miens!
j'étais donc né pour la désolation de cette terre de
mes pères!... Ah ! oui, criez! criez! et demandez-moi compte de tout... » et encore : « Tu renouvelles
mes amertumes à l'endroit de mes braves compagnons... Ils s'en sont allés, ces chefs d'armée,
ils s'en sont allés sans funèbres honneurs... » Et je
sais bien que ces plaintes sonnaient aux oreilles des
Athéniens comme l'écho de leur gloire, amplifiée
par la distance : mais elles se prolongent, ces plaintes,
en un tel *lamento*, en un si douloureux et si vaste
miserere que les spectateurs, en l'entendant, devaient finir par ne plus penser à leur gloire, et que
la volonté d'Eschyle y apparaît avec évidence de
faire pleurer les vainqueurs et leurs femmes sur l'en-

nemi vaincu, de les contraindre à communier avec ce malheureux dans le sentiment de la fragilité des choses et de l'immense misère terrestre. Et voilà, certes, un beau miracle de sympathie, d'humanité et de charité.

Enfin, *les Perses* nous ont émus comme la célébration d'un des grands anniversaires de notre histoire. On a dit souvent que la victoire de Salamine avait sauvé la civilisation. Il est sûr, en tout cas, que, si les Athéniens avaient été vaincus par les Perses, nous tous, à l'heure qu'il est, nous aurions une autre vie, d'autres pensées, un autre cerveau. Non que la conquête eût pu effacer l'âme et le génie helléniques : peut-être même la Grèce, province tributaire du roi de Perse, eût-elle vécu plus longtemps qu'elle ne sut vivre livrée à elle-même. Mais alors c'est dans l'Orient que son génie eût rayonné et que son influence se fût exercée, et plus profondément et plus durablement que par la rapide promenade d'Alexandre.

Xerxès, dans Hérodote, a des éclairs de générosité et de raison. Il écoute volontiers son oncle Artaban et, une fois, l'ayant maltraité, il lui fait des excuses publiques. Les larmes qu'il verse en songeant que, de toute son armée, nul ne vivra dans cent ans, sont des larmes assez distinguées. Il s'irrite d'entendre dire que les Grecs combattent pour l'honneur, non pour l'argent: c'est donc qu'il comprend ce que c'est que l'honneur. Il eût fort bien pu se laisser séduire au charme des Grecs, les traiter doucement, attirer

leurs poètes, leurs philosophes et leurs artistes ; et pourquoi Thémistocle ne fût-il pas devenu quelque chose comme son premier vizir ? La science et la sagesse des conseillers hellènes eût servi, fortifié, étendu peut-être l'empire perse. Par suite, l'empire romain, outre qu'il eût été privé de l'enseignement grec, eût trouvé de sérieux obstacles à son développement oriental. Il ne faut donc pas conclure que la civilisation eût sombré : mais elle eût été autre, et le centre géographique en eût été déplacé. Et je ne vous dirai pas ce qu'il fût advenu du christianisme : mais son champ de propagande eût été déplacé, lui aussi, par là même, et son esprit et sa forme sans doute modifiés. A moins qu'il n'y eût pas eu de christianisme du tout : hypothèse qui n'a rien d'hétérodoxe, puisque, étant donné que l'humanité doit vivre, vraisemblablement, un bon nombre de milliers d'années, on ne voit *a priori* aucune raison pour que Dieu lui ait envoyé son Messie vers l'an 4000 de la création (si nous en croyons l'Écriture) plutôt qu'en l'an 15000 ou 20000... Il reste que la bataille de Salamine, gagnée par les Grecs, a très probablement changé la face du monde ; que, perdue par eux, elle l'eût changée également, mais d'une tout autre façon ; que cette bataille est donc un des trois ou quatre événements intellectuels les plus considérables de notre petite planète, et que nous avions de fortes raisons, l'autre jour, d'entendre *les Perses* avec piété.

Peer Gynt, joué par *l'Œuvre*, m'a semblé une des moindres productions de M. Ibsen. Cela a l'air d'une œuvre d'extrême jeunesse, beaucoup plus jeune même que n'était l'illustre Norvégien lorsqu'il l'écrivit. Cela relève du genre auquel nous devons *Faust*, mais auquel nous devons aussi d'innombrables *Caïns*, *Prométhées*, *Psychés* ou *Don Juans* de poètes appliqués, mais sans génie : le genre philosophico-symbolico-dramatique. Ces poèmes-là se piquent de profondeur ; mais la vérité, c'est qu'il est difficile que l'idée « philosophique » qui y est développée se sauve du banal autrement que par l'obscur. Car si l'on veut faire de la métaphysique ou, simplement, de la philosophie, il en faut faire en prose, en prose abstraite et exacte, et par un exposé direct et suivi, et je n'y vois pas d'autre moyen.

Quelle est l'idée de *Peer Gynt* ? Qu'on peut manquer sa destinée par orgueil, ambition et inquiétude ; que la réalité est toujours inférieure à nos désirs et à nos rêves, que nous ne savons jamais bien ce que nous voulons, et que le mieux est de « cultiver notre jardin ». Rien de plus, je le crains. Oui, j'ai beau faire, l'idée de *Peer Gynt* m'apparaît aussi humble, aussi « bonne femme » que celle de la fable des *Deux Pigeons*. Et cela ne m'étonne point. J'ai souvent constaté que ces prétendus drames philosophiques contiennent tout juste autant de philosophie

que tel vaudeville de Labiche et se peuvent ramener aux mêmes axiomes de sagesse courante. S'ils valent quelque chose, c'est uniquement par les épisodes particuliers dont ils sont formés. Ils sont, finalement, beaux et vivants, dans la mesure où chacun de ces épisodes exprime la vie ou donne l'impression de la beauté. Or, trois ou quatre scènes seulement de *Peer Gynt* m'ont paru ou vivantes ou belles. (Je n'en juge, bien entendu, que sur la traduction française.)

Donc Peer Gynt est un paysan, un chasseur, paresseux, menteur par naturel bouillonnement d'imagination, qui rêve tout, qui veut tout, sans bien savoir quoi, — et qui fait le désespoir et l'orgueil de sa mère. (Excellente, cette scène avec la vieille.) — Repoussé, ajourné du moins par la charmante Solweig, il enlève une mariée le jour de ses noces. Chassé pour son crime, il s'en va chez les Trolls, des êtres mystérieux qui ont des têtes d'animaux, et refuse d'épouser la fille de leur roi, parce qu'il lui faudrait pour cela être changé lui-même en animal. Et cela signifie sans doute qu'il se réfugie d'abord dans la débauche, puis s'en dégoûte et s'en évade.

Il revient voir la charmante Solweig, qui lui engage sa foi. Il aide sa vieille mère à mourir doucement, en la berçant des contes enfantins dont il fut jadis bercé par elle. (La scène est exquise.) Et puis il repart, étant le Désir, le Rêve, l'Inquiétude.

Devenu chercheur d'or, et riche, il est dépouillé

par ses amis. Nous le retrouvons prophète, en pays musulman, et entouré d'almées dansantes. De cela aussi il se dégoûte parce qu'une de ces belles personnes, à qui il veut « donner une âme », lui répond qu'elle préfère un bijou. Il monte sur un bateau, où le secoue une fort belle tempête, et où un vieux médecin matérialiste lui tient des propos bizarres et déprimants. De retour au pays, il rencontre un autre personnage singulier, le Fondeur, qui lui propose de refondre son âme incomplète en y ajoutant ce qui lui manquait (une croyance, sans doute, et un peu plus de suite dans les idées). Et il meurt enfin dans les bras de Solweig vieillie, mais fidèle, en confessant qu'il n'aurait jamais dû la quitter.

Et ainsi *Peer Gynt*, c'est *la Coupe et les Lèvres*, ou très peu s'en faut. Même orgueil chez Peer et chez Franck, même dégoût de la réalité présente, mêmes désirs immenses et indéterminés, mêmes révoltes frénétiques, et même inquiétude invincible. Solweig, c'est Déidamia. La courtisane Belcolore représente la luxure, comme les Trolls, mais beaucoup plus gracieusement. Vers le milieu du poème, Peer se repose un moment près de Solweig, comme Franck près de Déidamia endormie ; et l'un et l'autre garde, au travers de ses aventures, le souvenir de la petite amie aux blondes tresses. Peer recherche la gloire de chef de religion, comme Franck la gloire de chef d'armée. Et si Déidamia est poignardée dans les bras de Franck, Peer retrouve Solweig vieille

femme, et cela revient donc à peu près au même.

Mais l'idée est beaucoup plus claire dans *la Coupe et les Lèvres* et surtout se déroule en épisodes d'un intérêt autrement lié et soutenu. Et quant à la forme...

On oublie trop que le Musset des dernières années, refroidi et rétréci, disciple de Régnier et de La Fontaine, auteur des lettres, un peu chétives, de Dupuis et Cotonnet, poète tari du *Songe d'Auguste*, classique et gaulois avec une affectation agressive, n'était plus du tout le vrai Musset. Car c'est entre dix-huit et vingt-cinq ans qu'il eut du génie : c'est donc là qu'il le faut considérer et c'est là qu'il vous emplit de stupeur.

Tous les autres romantiques sont de purs latins, sauf Lamartine, qui est un Hindou. Victor Hugo commence par être le continuateur d'Ecouchard-Lebrun. Quand son génie éclatera, il ne cessera jamais d'être parfaitement ordonné et régulier, de soumettre à des alignements irréprochables son lyrisme débordant, de faire des images justes et des métaphores qui se suivent. Il en fera davantage, voilà tout. Il appliquera le compas de Boileau à des édifices d'une richesse et d'une énormité que l'auteur de l'*Art poétique* n'avait point prévues : mais ce sera toujours le compas de Boileau. Pareillement, rien de mieux réglé ni de plus attentivement harmonieux que la forme de Gautier, et rien de moins bouillonnant que le grand poète Alfred de Vigny. Bref, parmi

tous les romantiques, il n'y en a qu'un qui le soit complètement et dans les moelles, s'il est vrai qu'une secousse venue des littératures du Nord ait engendré chez nous le romantisme ; il n'y en a qu'un qui byronise et shakspearise spontanément, éperdument, qui soit incohérent dans ses images, soudain et sans liaison marquée dans ses mouvements, volontiers obscur, sincèrement effréné, un peu fou, totalement génial : et c'est Musset à vingt ans. J'ai senti cela dans *la Coupe et les Lèvres*, que *Peer Gynt* m'a fait relire ; et j'ai vu que, des deux, c'est *la Coupe et les Lèvres* qui est le vrai poème ibsénien. Le monologue de Franck, au troisième acte (cent quatre-vingt-sept vers) serait sublime s'il était seulement d'Ibsen. Il se pourrait, n'étant que de Musset, qu'il fût du moins admirable dans son désordre et son exubérance.

A la Comédie-Française : l'*Evasion*, comédie en trois actes, de M. Brieux. — A la Renaissance : *Lorenzaccio*, d'Alfred de Musset, mis en cinq actes, par M. Armand d'Artois. — Au Gymnase : *Idylle tragique*, pièce en quatre actes et six tableaux, tirée par M. Pierre Decourcelle du roman de M. Paul Bourget.

M. Brieux continue à ne pas redouter ce qu'on appelle les grands sujets. Il faut lui savoir gré, en un temps où le théâtre est dévoré par la comédie psychologique et quelquefois pathologique et par la comédie de mauvaises mœurs, de ne se point cantonner dans l'adultère et le parisianisme, d'affronter avec une vigoureuse candeur les questions sociales et même les problèmes scientifiques, de s'évertuer à prouver quelque chose et d'oser encore « la pièce à thèse ». Et, finalement, cette ambition ne lui réussit pas mal. Car, même lorsqu'il lui arrive de faire un peu autre chose que ce qu'il avait cru, ce qu'il fait se ressent toujours de la hauteur et de la générosité de son premier dessein ; et ainsi, de ce qui devait être un grand drame philosophico-social, il peut rester du moins une comédie satirique assez forte et d'un assez grand prix.

C'est peut-être l'aventure de son dernier ouvrage, *l'Evasion*. *L'Evasion* est, à première vue, et était certainement dans la pensée de l'auteur, une pièce à thèse. La thèse est celle-ci : que les théories de certains médecins sur l'atavisme sont fausses ou pour le moins obscures et douteuses, et qu'on peut toujours échapper aux prétendues fatalités de l'hérédité morale, ou même physiologique, par l'effort de la volonté. Et voilà qui est bien. Oui, c'est une thèse, mais était-ce une thèse qui pût être développée sous la forme d'une action dramatique ?

Le Fils naturel, *les Idées de Madame Aubray*, *Madame Caverlet*, pièces à thèse, visent des préjugés sociaux ou des articles du code précis, définis, et dont il ne suffit pas, à ceux qui en sont victimes, de connaître l'injustice ou la fausseté pour en arrêter les effets. Mais l'hérédité « fatale » des mauvais instincts et des dispositions morbides, ce n'est qu'une théorie encore incertaine, une hypothèse très imparfaitement démontrée, sujette aux continuels démentis d'imprévoyables exceptions, et telle enfin qu'il suffit réellement de la nier pour en conjurer en soi les conséquences. Et à partir de ce moment, c'est fini, plus de drame possible ; ou bien alors ce ne sera plus le drame de l'atavisme.

On dirait d'ailleurs que M. Brieux a pris à tâche de réduire au plus négligeable *minimum* la fatalité qui est censée peser sur ses deux prisonniers de l'atavisme, et de leur rendre l' « évasion » aussi

facile qu'il se pouvait. Voici Lucienne Bertry et Jean Belmont, nièce et beau-fils du solennel docteur Bertry, auteur d'imposantes brochures sur l'hérédité. D'après cet imbécile, Lucienne est irrémissiblement condamnée au vice, parce qu'elle est la fille d'une femme galante. Notez que Lucienne n'a pas connu sa mère, que son père est un fort honnête homme, et qu'elle a vécu, depuis l'âge de trois ans, au foyer familial et parfaitement correct de son oncle. Rien du tout, ici, de l'*Yvette* de Maupassant. Je ne vois pas, au surplus, pourquoi une créature conçue, avec une froideur probable et un médiocre plaisir, par une professionnelle de l'amour serait plus nécessairement vouée aux troubles de la chair que si elle était née des embrassements de tels « époux » qui ont introduit la débauche dans le mariage, selon le conseil de quelques-uns de nos plus forts moralistes de la *Vie parisienne*. Et enfin, si l'influence de l'éducation et du « milieu » est, comme je le crois, beaucoup moins douteuse que celle du sang, Lucienne, fort bien élevée par son père et son oncle, me paraît beaucoup moins en péril que telle jeune fille issue de justes noces dans le monde bourgeois qui s'amuse.

Le cas de Jean Belmont n'est pas bien effrayant non plus. Son père, à lui, était hypocondre et s'est suicidé. Il ne s'agit donc, encore ici, que d'hérédit morale, aussi obscure pour le moins et, à coup sûr, plus modifiable que l'hérédité physique. Le suicidé

ne paraît pas plus régulièrement héréditaire que le vice. Au moins, dans la comédie de *l'Obstacle*, qui présente quelque analogie avec *l'Évasion*, M. Alphonse Daudet avait-il fait peser sur son principal personnage, Didier d'Alein, la menace d'un mal qu'on sait être produit par certaines lésions du cerveau, assez fréquemment transmissibles des parents aux enfants. Jusqu'à ce que Didier soit enfin rassuré par cette réflexion que la folie du commandant d'Alein, tout accidentelle, ne s'est déclarée que deux ans après la naissance de son fils, Didier peut croire qu'il ne lui suffit point, pour ne pas devenir fou, de ne pas vouloir le devenir. Mais Jean Belmont a beau être d'humeur mélancolique, il sent bien qu'il ne se suicidera que s'il le veut. Il s'agit donc uniquement, pour lui, de vouloir vivre, comme pour Lucienne de vouloir être sage.

Et ils le voudront, et, ce qu'ils veulent, ils le feront, dès qu'ils croiront à leur libre arbitre. Car on le crée en y croyant. Ou, si vous demeurez persuadés qu'il n'est qu'une illusion et que la croyance à notre liberté morale est un mobile d'action aussi fatalement déterminé que les autres dans ses origines et dans ses effets, toujours est-il que la fatalité de ce mobile nouveau a justement pour caractère de combattre et de compenser la fatalité des instincts et impulsions physiques.

Comment donc, puisqu'il est établi que Jean et Lucienne ne souffrent que d'une maladie de la vo-

lonté, seront-ils amenés à « vouloir » ? Par l'absurdité même et la lourde intransigeance des affirmations du docteur Bertry, qui les révoltent à la fin, et surtout par leur amour. Remède infaillible. Car, puisqu'ils s'aiment, ils veulent être l'un à l'autre, et, puisqu'ils veulent être l'un à l'autre, Jean veut vivre, et Lucienne veut être fidèle. La scène où ces deux faux condamnés au suicide et au vice unissent leurs tristesses et s'aperçoivent qu'ils unissent en même temps leurs cœurs, et sentent tomber leurs chaînes de liège peint en fer, et jurent de s'évader de la prison de carton où la crédule et tyrannique imbécillité du docteur les tenait enfermés au nom de la Science, cette scène charmante, tendre, généreuse, allégeante, est assurément une des meilleures de l'ouvrage.

Les voilà donc exorcisés. Mais dès lors, comme j'ai dit, le drame de l'atavisme est terminé. Car Jean et Lucienne, mariés, pourront bien, dans la suite, subir des tentations et commettre des fautes : il sera extrêmement difficile de démêler ce qui, dans leurs troubles et dans leurs erreurs, reviendra à l'hérédité ou à la terreur secrète qu'ils en ont peut-être gardée, et ce qui reviendra à l'universelle faiblesse humaine dont ils continuent, j'imagine, à participer. Jugez plutôt. Jean et Lucienne se sont installés à la campagne. Jean fait valoir ses terres, marche dix heures par jour dans ses guérets, mange de la soupe le matin et du saucisson à l'ail.

Celui-là est parfaitement guéri ; pas une rechute, et nous n'avons donc plus à nous occuper de lui. Quant à Lucienne, elle est tentée : mais son aventure n'est, dans le fond, qu'une variante de l'aventure de *Gabrielle*. Elle s'ennuie. Un clubman qui avait dû l'épouser autrefois, M. de Beaucourt, vient la relancer dans sa ferme. Elle se laisse un peu aller dans ses bras à l'occasion d'une leçon de bicyclette. Le mari survient là-dessus, leur trouve de drôles de figures, interroge Lucienne qui répond sincèrement. Il a le tort de se fâcher et de dire : « Ça ne m'étonne pas ; il fallait s'y attendre. » Elle songe : « C'est comme ça ? Mon sang me condamne à faire des bêtises ? Eh bien, soit. » Elle retrouve Beaucourt à Paris. Elle lui propose de fuir au bout du monde, il préfère de commodes rencontres dans quelque rez-de-chaussée et ne le lui cache pas (scène souvent faite). La goujaterie du personnage la soulève d'indignation et lui révèle qu'elle est bien définitivement une honnête femme, quoi qu'elle fasse et en dépit du sang de sa mère. Et, le mari survenant encore, elle tombe dans ses bras.

Le drame est donc quelconque, et surtout au second acte. Je sais bien ce qu'on a dit : Lucienne est victime, — jusqu'à la salutaire réaction du dénouement, — non pas des indéfinissables lois de l'hérédité, mais de l'idée qu'elle s'en fait et qui la hante. Voilà le vrai sujet : le mal que peuvent causer, par intimidation et suggestion, de mensongères théo-

ries « scientifiques ». Lucienne glisse à des sottises, parce que, le premier feu de son amour pour Jean une fois tombé, elle se souvient à tout moment qu'elle est fille de fille, et ce que cela signifie d'après son nigaud d'oncle. Soit ; mais alors il faudrait qu'il ne pût y avoir d'autre explication des sottises de cette jeune femme, et que l'auteur lui-même ne nous en présentât aucune autre. Elle s'ennuie à la campagne et regrette les divertissements de Paris ? Mais c'est peut-être tout simplement parce que son mari la laisse, du matin au soir, seule à la maison. Elle est imprudente avec M. de Beaucourt, et bien facilement émue de son étreinte ? Mais c'est peut-être parce qu'elle l'a aimé jadis : cela nous a été dit au premier acte. L'émoi que lui donne sa leçon de bicyclette ne serait significatif soit de l'hérédité de Lucienne, soit de l'idée qu'elle s'en forme, que si Beaucourt était pour elle le premier venu, un passant. Et ainsi de suite.... Bref, on ne voit pas du tout, mais pas du tout, que Lucienne, dans ses comportements les plus répréhensibles, subisse d'autre hérédité que celle du péché originel.

Laissons donc le drame ; laissons la question de l'atavisme, et aussi celle des « faillites partielles de la Science » ; car le critique illustre qui naguère a agité cette question avec tant d'éclat la jugerait mal posée ici, et trop confusément ; il estimerait lui-même que le « puffisme » à la fois ingénu et « roublard » du docteur Bertry n'a pas grand'chose à voir

avec la science, et qu'il aurait la partie trop belle
contre ce niais suffisant. Ce qui est excellent dans
la pièce de M Brieux, c'est le cadre, c'est la partie
satirique. Je ne dis pas que cela vaille du Molière,
attendu que je n'en sais rien ; mais je crois que c'est
la plus franche et la plus vivante satire qu'on ait
faite de la médecine et des médecins, depuis Molière.

Le docteur Bertry est un type vrai et bien d'aujourd'hui. Il représente avec plénitude le snobisme
scientifique, une sorte de déplacement du sentiment
religieux en haine des religions même ; la foi imperturbable à certains mots et à certaines formules,
le prosternement devant l'Expérimentation, l'Investigation, les « Méthodes modernes », et autres entités impressionnantes ; l'acceptation fervente de
toute théorie par où l'explication matérialiste du
monde semble pouvoir être confirmée ; l'illusion
obstinée que ce qui constate, tant bien que mal, le
« comment », rend compte par là même du « pourquoi » ; bref, l'espèce de griserie intolérante et brutale que donne la Science à des cerveaux anticritiques. Crédule, assuré, pompeux, — très malin aussi,
et réclamier, et avide d'honneurs et de places, —
Bertry, c'est Homais « grand médecin ». Bien jolie
encore, la silhouette de ce petit farceur de La Belleuse,
le docteur Scapin, fringant, intrigant, galant, glissant,
effronté, qui calme les scrupules distingués de ses
maîtresses en recommandant aux maris l'abstention
conjugale et met ses « ordonnances » au service de

ses intérêts de cœur. Satire opportune, s'il est vrai qu'une des espèces d'hommes les plus dominantes et triomphantes de ce temps-ci et les mieux représentatives de son intellectualité moyenne, ce soit en effet le médecin, et que le cher docteur ait remplacé, auprès des familles, le prêtre et le directeur spirituel, dans la mesure où la religion se retirait des mœurs de la bourgeoisie. Satire équitable enfin : car, à côté de Bertry et de La Belleuse, M. Brieux a mis le bon médecin traditionnel ; et il plaint Bertry autant qu'il le raille ; il lui laisse quelques-unes des vertus de sa profession ; il lui prête une belle fermeté à cacher la maladie de cœur dont il sait qu'il mourra, à s'arranger du moins pour mourir debout, et, finalement, un très généreux et méritoire aveu de son ignorance.

Oserai-je regretter ici l'absence d'une figure de médecin : le médecin dilettante, celui qui abuse de son immense pouvoir, moins encore pour en tirer profit que par une curiosité perverse ? Être le confesseur, non seulement de l'âme, mais du corps, voir devant soi les hommes dans les attitudes les plus dépouillées et les plus humiliantes ; connaître non seulement les larmes les plus inavouées des femmes et des jeunes filles, les souffrances que nul ne soupçonne, les déshonneurs domestiques et les crimes familiaux, mais encore les tares et les secrets du corps, plus durs à livrer quelquefois que ceux de l'âme ; et, aussi, imposer à ses victimes reconnaissantes des

traitements, des régimes, des privations, des tortures à l'efficacité desquels on ne croit pas soi-même, savourer l'idée que, à toute heure de jour, on influe, on pèse sur la vie de malheureux qui ont foi en vous ; qu'on les tient dans sa main, où qu'ils soient ; qu'on peut, à volonté, leur souffler l'espérance ou les bouleverser de terreur... il y a là, si je ne me trompe, un plaisir de domination, moins fastueux et moins superbe que celui des conquérants et des conducteurs de peuples, mais autrement intense, — et plus complet que celui même des directeurs spirituels. Et cette volupté, je suis persuadé qu'il est des médecins artistes qui ne se la refusent pas. Le médecin dilettante, et dilettante jusqu'au satanisme, existe, j'en suis presque sûr.

Conclusion : *l'Évasion* est une bonne pièce. Une bonne pièce est une pièce où il y a beaucoup de bonnes choses. Les chefs-d'œuvre, c'est la postérité qui les élit dans le tas, quelquefois au petit bonheur. Je voudrais seulement que M. Brieux perdît la superstition de la « pièce à thèse ». Une thèse de théâtre revient presque toujours à quelque vérité morale assez humble et de peu d'originalité (l'Évangile lui-même n'est plus original). En outre, une pièce ne démontre jamais la vérité d'une thèse que pour un cas particulier, et, par suite, n'est intéressante que dans la mesure où la « fable » l'est elle-même et selon ce qu'elle contient de vie, d'observation et de passion bien exprimées. C'est donc tou-

jours, au bout du compte, la fable qui est l'essentiel,
et c'est elle qu'il faut nourrir le mieux qu'on peut. La
thèse ne doit servir que d'aiguillon, de stimulant
pour imaginer une aventure humaine. Sinon, l'on
risque de glisser, plus ou moins, à la comédie didac-
tique et pédagogique de Boursault et de Destouches.
Là est l'écueil pour M. Brieux.

Parmi les autres romantiques, restés tous fidèles
à l'ordre latin et à la rhétorique latine, Alfred de
Musset, entre dix-huit et vingt-cinq ans, me paraît
avoir été le seul byronien sincère et le seul shaks-
pearien pratiquant, moins par imitation que par une
naturelle fureur de rêver, d'aimer, de souffrir, de
vivre et de dévorer tous les fruits de la vie, et sous
la poussée du plus violent printemps de sensibilité et
d'imagination qui ait jamais éclaté dans le cœur et
la cervelle d'un poète adolescent.
Cela apparaît singulièrement dans ce somptueux
Lorenzaccio, dont nous devons à la généreuse har-
diesse de Mme Sarah Bernhardt une représentation
qui dut être forcément partielle, mais qui fut si
intéressante encore. — Un débordement de vie et
de passion ; toute la Florence du xvie siècle en qua-
rante tableaux qui surgissent deci delà et semblent
se bousculer ; la soudaineté véhémente des senti-
ments ; la simplicité rapide des coups de théâtre
(l'aveu de la comtesse Cibo à son mari, l'empoison-
nement de Louise Strozzi, le meurtre du duc, le

meurtre de Lorenzo) ; une impétueuse floraison de discours ; images outrées ou mièvres, sans cesse renaissantes et qui se chassent l'une l'autre comme des flots, images grandes et qui parfois se prolongent en allégories, mais sans exactitude trop stricte, où même avec quelque incohérence dans le développement, oui, tout cela est « shakspearien » au sens où l'on entend couramment, — sans trop le presser, — ce mot un peu mystérieux. Réminiscences ? Volonté de « shakspeariser » en effet ? Peut-être bien, à ne considérer que la forme. Encore s'y mêle-t-il des langueurs, et des grâces, et des impertinences, et des sanglots aussi, qui sont bien à Musset tout seul. Rien d'un pastiche en tout cas; une sincérité entière ; car, là-dessous et tout au travers, une âme vit profondément, la pauvre âme de Lorenzaccio, qui n'est que celle de Musset tragiquement interprétée ; âme de désespoir : car nul, je crois, n'a plus vraiment désespéré que cet homme qui, mort à trente ans, ne fut enterré qu'à cinquante et mâcha donc pendant vingt années la cendre de sa propre mort.

Lorenzaccio n'est point Brutus. Brutus n'est en effet qu'une « brute », et vertueuse, et conséquente avec elle-même, et qui ne marche point par le crime à son grand acte de vertu. Et Lorenzaccio n'est pas non plus Hamlet. Hamlet est une âme inégale à la mission qu'elle a reçue, mais qui ne cesse pas de croire à la bonté de cette mission ni à l'éternelle morale de qui elle la tient. Il multiplie, par fai-

blesse, les détours pour aller à son but : mais ces détours ne le déshonorent point, et il n'y laisse pas sa conscience.

L'aventure de Lorenzaccio est fort différente ; un peu obscure, à vrai dire, dans ses commencements. C'est un jeune homme excessivement lettré, qui, né païen dans cette païenne Renaissance d'Italie, a conçu d'abord le devoir à la manière antique. Il a voulu agir de façon saisissante et rare et gagner l'admiration des hommes. Il a voulu être un héros à la Plutarque, un tyrannicide dans le goût d'Harmodius et d'Aristogiton. Peu lui importe le tyran, puisqu'il avait d'abord choisi, pour le frapper, un pape, avant de jeter son dévolu sur Alexandre de Médicis. Il a fait un rêve, un rêve de gloire autant que de justice, et de dilettantisme peut-être autant que de gloire. Et c'est pourquoi il a pu prendre un si étrange chemin. Le masque de Brutus était une imbécillité inoffensive ; celui d'Hamlet, une demi-folie fantasque, un peu bavarde, généreuse en somme : le masque de Lorenzo, c'est la débauche, la lâcheté, le proxénétisme, la cruauté. Il partagera, favorisera, attisera les vices de son maître pour lui inspirer confiance et le tenir un jour à sa merci. Cela veut dire qu'il souillera son âme et son corps pour l'amour de la patrie et de la justice, et, ensuite, qu'il commettra ou favorisera, en servant Alexandre, autant de crimes peut-être qu'il en doit prévenir en le tuant, et que son « héroïsme » paradoxal com-

mencera donc par coûter à Florence autant de larmes et de sang qu'il lui en veut épargner. Admirable calcul !

Il n'est guère possible qu'il ait vu tout cela dès l'abord et qu'il y ait consenti. Sans doute, il pensait s'en tirer par un simulacre inoffensif de corruption et de méchanceté. Cela est indiqué par le poète : « Suis-je un Satan ? dit Lorenzaccio. Lumière du ciel ! je m'en souviens encore, j'aurais pleuré avec la première fille que j'ai séduite si elle ne s'était mise à rire. »

J'aurais voulu, pour ma part, que le poète insistât sur ce moment si important de l'histoire de son héros, qu'il nous le montrât pris pour la première fois à son propre piège, qu'il nous eût fait assister à sa première orgie et à son premier détournement de mineure. Mais passons. Donc, ayant feint la débauche, Lorenzo l'a aimée ; et, pour avoir vu la faiblesse de beaucoup de jeunes filles et de femmes, il a cru à l'universelle impureté. Ayant feint la méchanceté, il y a pris goût, comme à une forme flatteuse et facile de l'action et de la domination sur les hommes ; et, parce que son ignominie ne soulevait que de vaines injures et ne rencontrait aucune résistance sérieuse, il a cru tous les hommes lâches et vils. Par suite, il a senti que l'acte libérateur qu'il méditait ne servirait à rien du tout ; il a conçu la vanité du dessein vertueux qu'il avait poursuivi en se faisant criminel. Et dès lors, c'est l'entier désespoir

dans la négation de tout, dans le total mépris des hommes et le dégoût de soi.

Toutefois, il l'accomplira, cet inutile dessein, parce qu'il n'a plus aucune autre raison d'agir ni de vivre, parce qu'il faut, pour son « honneur », que sa longue flétrissure aboutisse du moins à un geste noble et remarquable ; et surtout parce qu'il hait Alexandre, non plus comme le tyran de sa patrie, mais comme la cause de ses souillures, de ses hontes et de la mort de son âme. Et il s'attarde, non, comme Hamlet, par incertitude, mais parce qu'il est englué dans les boues du chemin qu'il a pris. Il rampe néanmoins vers son but, avec une lenteur tenace, cependant qu'il exhale son désespoir en ironies forcenées sur les autres et sur lui-même, sur l'humanité, et sur ce qu'on nomme la liberté, et sur ce qu'on nomme la justice et sur ce qu'on nomme Dieu. Il frappe enfin le tyran, non plus pour délivrer Florence, mais pour se délivrer. (« Respire, respire, cœur navré de joie ! ») Et ce meurtre est en effet inutile ; le tyran mort est aussitôt remplacé par un autre, et Lorenzo, n'ayant plus rien à faire au monde, se laisse assassiner.

Et toute l'œuvre, à l'égal des poèmes dramatiques les plus illustres et de ceux qui passent pour les plus profonds, abonde en « moralités » suggérées. Ainsi, non seulement « la fin ne justifie pas les moyens », mais les moyens pervers pervertissent et détruisent leur propre fin ; ainsi le devoir n'est pas chose de

libre élection et de fantaisie ; ainsi, « on ne badine pas » avec la débauche ni avec le crime ; ainsi le débauché est voué au nihilisme final par l'affreuse monomanie de ne voir partout dans le monde, sous des formes diverses, que d'innombrables manifestations de l'instinct égoïste et stérile dont il est lui-même possédé ; ainsi son vice, en lui ôtant la foi, lui décolore la vie et lui souille la création ; ainsi un acte mauvais est en nous-même une semence de mal et corrompt pour l'avenir notre volonté ; ainsi la noblesse de notre âme est dépendante de chacun de nos actes et non d'un seul qu'il nous a plu de choisir... et que d'autres belles vérités encore dans ce drame luxuriant et désolé ! Navrante histoire d'une âme toute de désirs, morte d'avoir pris pour vertu le songe de son orgueil et de s'être aimée uniquement elle-même quand elle croyait aimer le devoir théâtral et fastueux que son caprice s'était inventé ; âme de triple essence humaine, et qui représente donc, dans son aventure excessive, la silencieuse aventure de beaucoup d'autres âmes. Je ne pense pas exagérer en disant que ce personnage de Lorenzaccio est aussi riche de signification qu'un Faust ou qu'un Hamlet et que, comme eux, il figure, dans une fable particulière, l'homme, l'éternel inquiet et l'éternel déçu, sous un de ses plus larges aspects.

Et ce personnage est une créature vivante ; il est de chair, de sang, de nerfs et de bile ; et Mme Sarah Bernhardt nous l'a bien fait voir. Dès sa première

entrée, sous son pourpoint noir et son teint olivâtre, comme c'était cela ! et quel air triste, énigmatique, équivoque, languissant, dédaigneux et pourri elle avait ! Et tout, la surveillance de soi, les brefs frémissements sous le masque de lâcheté, l'insolente et la diabolique ironie par où Lorenzo se paye des mensonges de son rôle, la hantise de l'idée fixe, l'hystérie de la vengeance et les excitations artificielles par où il s'entraîne à agir ; et les retours de tendresse, et les haltes de rêverie, et les ressouvenirs de sa jeunesse et de son enfance ; la magnifique et lamentable confession de Lorenzo découvrant au vieux Strozzi l'abîme de sa pensée et de son cœur ; le désespoir absolu, puis la répétition suprême et comme somnambulique de la scène du meurtre enfin proche; et, persistant à travers tout, l'immense, délicieux et abominable orgueil, Mme Sarah Bernhardt a tout traduit avec une précision et une justesse saisissantes, et cela, sans que l'expression de chacun des traits successifs du personnage nous laissât oublier les autres. Bref, elle n'a pas seulement joué, comme elle sait jouer, son rôle : elle l'a « composé ». Car il ne s'agissait plus ici de ces dames aux camélias et de ces princesses lointaines, fort simples dans leur fond, et qu'elle a su nous rendre émouvantes et belles, presque sans réflexion et rien qu'en écoutant son sublime instinct. A ce génie naturel de la diction et du geste expressifs, elle a su joindre cette fois, — comme lorsqu'elle joue Phèdre (mais que Loren-

zaccio était plus difficile à pénétrer !), — la plus rare et la plus subtile intelligence.

M^me Sarah Bernhardt a royalement payé aux mânes de Musset la dette de Rachel.

De l' « adaptation » de M. Armand d'Artois, je n'ai guère à dire que du bien. J'eusse voulu tout *Lorenzaccio*, mais je sais qu'on ne pouvait pas nous le donner. La seule suppression dont je ne me console pas est celle de l'épilogue, qui achève le sens du drame et qu'il fallait donc nous garder à tout prix.

Oui, le roman et le théâtre sont deux représentations de la vie d'espèces fort différentes ; et il est donc impossible de tirer une bonne pièce d'un roman qui est bien un roman, c'est-à-dire tout formé de récit et d'analyse ; on ne saurait, dis-je, l'en « tirer », puisqu'elle n'y est pas. Il faudrait en concevoir de nouveau et en « repenser » entièrement la fable, selon les conditions et les exigences du genre dramatique ; et c'est de quoi ne s'avisent guère les ouvriers, même habiles, par qui les romans célèbres sont d'ordinaire « mis en pièces ». Oui, cela me paraît vrai, quoique tout le monde le dise ; et le succès incertain d'*Idylle tragique* au Gymnase en est une nouvelle preuve.

Je vous préviens tout de suite que ce que je pourrai dire de l'arrangement tenté par MM. d'Artois et Decourcelle n'atteint en aucune façon le livre de M. Paul Bourget. Car toutes les objections qui me

viennent contre le drame, on me démontrerait sans peine, ou qu'elles sont minutieusement résolues dans le roman, ou que celui qui le lit ne songe même pas à les faire. Et, par exemple, ce n'est pas la faute de M. Bourget si les élégances mondaines d'*Idylle tragique*, où il s'est si longuement complu, et qui, dans le livre, gardent leur mystérieux prestige, perdent quelque peu à être sommairement « réalisées » sur les planches. Mais surtout une gêne se fait sentir à la représentation, que la lecture du roman ne m'avait point fait soupçonner : je veux parler d'une sorte de secret désaccord, — je ne dis point d'incompatibilité radicale, — entre le sujet et le cadre. L'un et l'autre, on le dirait, ont été conçus séparément par l'auteur, qui a voulu à toute force les réunir, sans doute afin de pouvoir utiliser toutes ses notes du moment.

Pierre et Olivier sont, sous leurs jaquettes bien coupées, des héros de l'amitié, comme Achille et Patrocle, comme Damon et Pythias. L'amitié dont il s'agit ici est un sentiment profond, absorbant, d'un caractère presque religieux et, provisoirement et par définition, plus fort que tout et plus fort que l'amour : et c'est ce qu'il fallait nous bien enfoncer dans la tête. A première vue, ce qui paraît convenable, sinon absolument nécessaire, à la culture et à la conservation d'un tel sentiment, c'est une vie en grande partie commune, quelque ressemblance ou voisinage d'occupations et, sinon un compagnon-

nage d'armes, quelque chose qui en soit du moins l'équivalent. Nisus et Euryale ne se sont jamais quittés et se confient tous leurs actes et toutes leurs pensées. Or, Olivier et Pierre sont bien, on nous le dit, des amis d'enfance ; mais nous voyons, au début d'*Idylle tragique*, qu'Olivier est diplomate, c'est-à-dire, par profession, toujours séparé de son ami ; que celui-ci est un oisif et, de son côté, un grand voyageur ; qu'Olivier a eu la plus douloureuse aventure de cœur et, pour s'en guérir, a pris femme, sans dire de tout cela un seul mot à Pierre, et que ces deux amis du Monomotapa ont donc coutume de s'aimer de très loin et vivent parfaitement l'un sans l'autre.

C'est que l'auteur, en même temps qu'il voulait nous conter le roman de l'amitié, avait besoin que ce roman se déroulât dans ce monde de cosmopolites sur lequel il abondait en documents raffinés ; et c'est pourquoi il a fait se rencontrer Damon et Pythias sur la Corniche, et, bien qu'une existence plutôt retirée et un « milieu » plutôt austère et calme dussent être mieux en harmonie avec le sentiment sérieux dont ils sont censés les parangons, les a condamnés à une vie agitée, brillante et futile de déracinés Cette disconvenance est à peine perceptible dans le roman, tant l'auteur y a réponse à tout : mais elle se fait sentir, je ne sais comment, dans le drame. Là, non seulement la mondanité vagabonde des deux amis et leurs élégantes mœurs, favorables aux lon-

gues séparations, mais encore (je continue à ne parler que du drame) le clinquant et l'artificiel de la grande dame exotique par qui sont bouleversés ces deux gentlemen, ce qui nous est un indice de leur propre qualité d'âme, ne nous permettent pas de croire assez fermement à ce que représentent Pierre et Olivier. Ce n'est qu'une impression, subtile peut-être, et que j'ai eu de la peine à démêler, mais dont je suis sûr, et qui m'a doucement et insensiblement glacé. Car, du moment que nous sommes si médiocrement persuadés du caractère exceptionnel, unique, de l'amitié qui lie Olivier et Pierre, les discours et les actes qu'elle leur inspire ne nous paraissent qu'étranges, indiscrets, et ne nous touchent presque plus ; et le pacte tardif auquel Olivier asservit Pierre nous semble bien inhumain, et le sacrifice final d'Olivier nous semble bien gros et ne nous laisse pas oublier, à nous, qu'il a une femme charmante et dont il est adoré. Ou, pour mieux dire, tout cela nous devient à peu près égal.

Jean-Gabriel Borkman, pièce en quatre actes de M. Henrik
Ibsen, traduction de M. Prozor.

Appliquons-nous à bien comprendre, car M. Georges
Brandes nous guette. Mais en même temps gardons-
nous bien de « chercher le symbole », puisque
M. Brandes nous affirme qu'il n'y en a pas un seul
dans tout le théâtre de M. Ibsen, et que l'auteur des
Revenants et du *Canard sauvage* ne sait pas même ce
que c'est.

Jean-Gabriel Borkman est un financier de vive
imagination à qui il est arrivé malheur. Il entendait
jour et nuit le charbon des mines, et les métaux
cachés dans les entrailles de la terre, et les richesses
secrètes de la mer profonde lui chanter à l'oreille :
« Délivre nous, mets-nous en « actions », fais-nous
servir au bonheur de l'humanité, et par nous tu
seras roi du monde. » Mais, pour être en état d'exau-
cer la mystérieuse prière de ces forces enchaînées,
Borkman voulut d'abord se faire nommer directeur
de la Banque de Christiania. Cette nomination dépen-
dait de l'avocat Hinkel. Or, Hinkel aimait Ella Ren-
theim, laquelle adorait Borkman et lui était même
fiancée. Borkman dédaigna subitement l'amour de

la jeune fille pour ne point désobliger Hinkel, et, pour le rassurer tout à fait, il épousa Gunhild, la sœur jumelle d'Ella. Grâce à quoi, il fut nommé directeur de la Banque.

Là, il « fit grand ». Il n'hésita pas, tant il se sentait absous par la sublimité de son rêve, à disposer de l'argent qu'on lui avait confié. Là-dessus Hinkel, toujours repoussé par Ella et attribuant ce refus à Borkman, se vengea en le dénonçant. Et Borkman fut condamné à cinq ans de prison cellulaire.

Ella Rentheim, demeurée riche (car, après la débâcle, on retrouva, seul intact dans les caves de la Banque, le dépôt qui lui appartenait), vint au secours de sa sœur Gunhild et de son neveu le petit Erhart. Elle racheta pour eux la maison Borkman et leur assura de quoi vivre. Puis elle prit Erhart auprès d'elle et se chargea de son éducation. Mais, quand Erhart eut quinze ans, Gunhild, jalouse de l'influence de sa sœur, exigea qu'elle lui rendît l'enfant.

Et cependant Borkman, sa prison finie, est rentré dans la grande maison solitaire. Il habite une chambre du haut, où il passe ses journées à marcher en rêvant, comme un loup en cage. Il ne voit presque jamais son fils, qui étudie à la ville voisine. Voilà huit ans que Borkman n'a mis le nez dehors. Voilà huit ans qu'il n'a vu sa femme, bien qu'ils habitent tous deux sous le même toit. Et voilà huit ans que les deux sœurs ne se sont vues.

Tels sont, exactement résumés, les événements antérieurs au lever du rideau, et que nous apprenons peu à peu au cours des longues conversations qui remplissent les deux premiers actes. Ces événements ne laissent pas d'être un peu compliqués, mais ils sont parfaitement clairs.

Entrons maintenant dans l'action. Ella, vieille, très malade, et qui aime tendrement Erhart, sans doute parce qu'elle a adoré son père, vient supplier Gunhild de lui rendre ce garçon, pour qu'il lui ferme les yeux. Gunhild refuse avec une dure énergie. Elle prétend garder son fils pour ce qu'elle appelle le « relèvement ». Elle n'entend point par là, semble-t-il, la réhabilitation de son mari, ni la restitution de l'argent volé (elle parle même avec un singulier détachement des ruines faites par Borkman). Ce qu'elle rêve, c'est simplement la revanche du passé par la conquête d'une nouvelle fortune. Et c'est aussi en haine de sa sœur qu'elle se cramponne à son fils. Et elle croit le tenir ; car, pour le détacher d'Ella, elle a tout employé, même le mensonge et la calomnie, et elle s'en vante. « ... Je lui ai demandé comment il s'expliquait que tante Ella ne vînt jamais nous voir... Je lui ai fait croire que tu as honte de nous, que tu nous méprises. » Et elle conclut : « C'est moi maintenant qui suis nécessaire à Erhart, ce n'est pas toi. Il est mort pour toi, et toi pour lui. — Nous verrons bien, » dit Ella.

Et tout cela encore est d'une clarté irréprochable.

Tandis que les deux sœurs s'affrontent, voici entrer Erhart et M^me Wilton, une femme de trente ans, belle, divorcée, chez qui le garçon fréquente depuis quelque temps. Tous deux doivent, à ce qu'ils disent, passer la soirée précisément chez cet Hinkel, qui a jadis dénoncé le père d'Erhart ; mais quoi ? c'est une maison où l'on s'amuse. Toutefois M^me Wilton elle-même juge convenable que Erhart reste ce soir-là auprès de sa tante. Mais, avant de se retirer, elle fait cette plaisanterie, de dire au jeune homme : « Écoutez-moi bien. En descendant la côte, je concentrerai toute ma volonté pour dire intérieurement : — Erhart Borkman, prenez votre chapeau, mettez votre pardessus et vos galoches, et venez. Et vous viendrez. » Et en effet, après avoir fait à sa tante la charité de quelques propos banalement affectueux, Erhart lui dit tout à coup : « Tante, tu devrais aller te coucher. Nous causerons demain. » Puis il prend son chapeau, son pardessus et ses galoches, et s'en va retrouver sa bonne amie. Et les deux vieilles sœurs, demeurées seules, comprennent sans difficulté qu'elles ne garderont ni l'une ni l'autre le grand enfant qu'elles se disputent, et que ce sera la belle et joyeuse M^me Wilton qui le leur prendra.

Et, dans tout cela encore, il n'y a rien de mystérieux.

Le deuxième acte nous introduit dans la chambre de Borkman. Une fillette de quinze ans, Frida, achève de lui jouer au piano la *Danse macabre* de Saint-

Saëns. Il la congédie, puis il reçoit la visite de Foldal, le père de Frida. Ce Foldal est un homme pauvre, chargé de famille, et qui se dit méprisé des siens parce qu'ils ne le comprennent pas. Il est poète, il a fait un drame dont il porte toujours le manuscrit dans sa poche, et qu'il espère faire représenter un jour. Il a été ruiné autrefois par la faillite de Borkman, mais il ne lui en veut pas du tout. Ces deux visionnaires s'aiment parce qu'ils sont tous deux des incompris. Ils causent entre eux, chacun suivant son idée... Borkman remâche son histoire; il s'éblouit lui-même de ses rêves financiers, sans paraître d'ailleurs s'occuper des moyens par lesquels il les réalisera. Il se compare à Napoléon, à un aigle blessé, et jure qu'il prendra sa revanche. Foldal ne peut s'empêcher d'émettre un doute là-dessus. (Il faut dire que Borkman a eu le tort, auparavant, de traiter de « poétiques sornettes » les élucubrations de Foldal.) — « Si tu doutes de mon génie, dit Borkman, il vaut mieux que tu ne reviennes plus ici. — Aussi longtemps que tu as eu foi en moi, répond Foldal, j'ai eu foi en toi. » Mais c'est fini maintenant. Les deux vieux amis se disent adieu, et déclarent qu'ils ne se verront plus.

La scène est jolie, et d'une limpidité qui ne laisse rien à désirer.

Ella Rentheim, alors, entre chez Borkman. Le cours naturel de la conversation les amène à s'expliquer sur le passé. Borkman confesse à Ella que,

tout en la sacrifiant à son rêve de puissance, il l'a aimée, et que c'est pour cela qu'il n'a jamais touché à l'argent qu'elle lui avait remis. Cette révélation bouleverse Ella. La trahison sans amour, cela eût été pardonnable : mais le crime de Borkman est de ceux pour lesquels il n'y a plus de rémission. Elle lui dit : « Tu as commis le grand péché de mort... Que tu m'aies trahie pour Gunhild, je n'ai vu là qu'un cas d'inconstance ordinaire et que l'effet des artifices d'une femme sans cœur... Mais à présent je comprends tout ! Tu as trahi celle que tu aimais ! moi, moi, moi !... Tu n'as pas craint de sacrifier à ta cupidité ce que tu avais de plus cher au monde. En cela tu as été doublement criminel. Tu as assassiné ta propre âme et la mienne ! » Elle n'a pas de peine à obtenir, après cela, que Borkman l'autorise à emmener Erhart, à lui léguer tout son bien et à lui donner son nom, le nom de Rentheim. Mais, à ce moment, la farouche Gunhild, qui écoutait derrière la porte, apparaît et dit : « Jamais Erhart ne portera ce nom... Et je ne lui veux pas d'autre mère que moi... Seule je posséderai le cœur de mon fils. Nulle autre que moi ne l'aura. »

Et certes il n'y a rien encore dans tout cela qui ne soit fort aisé à comprendre. Pas l'ombre de symbole, et pas la moindre mousseline de brume ou de brouillard. Il est seulement fâcheux, si l'on considère l'action, que nous ne soyons pas plus avancés qu'à la fin du premier acte.

Mais Ella a décidé Borkman à tenter une démarche auprès de sa femme. Pour la première fois depuis huit ans, il quitte la chambre haute et descend au rez-de-chaussée. Gunhild accable ce malheureux de sa haine et de son mépris. Il se justifie. Il explique imperturbablement qu'il s'est examiné à fond pendant ses cinq ans de prison cellulaire et pendant les huit années passées là-haut dans la grande salle et qu'il s'est reconnu innocent. A ce mot de sa femme : « Personne n'aurait fait ce que tu as fait », il répond : « Peut-être. C'est que personne n'avait mes facultés. Et ceux-là mêmes qui auraient agi comme moi l'auraient fait pour une autre fin. L'acte n'eût plus été le même. » Et cependant Gunhild reprend son antienne : elle ne cédera Erhart à personne ; elle le gardera pour le préparer à sa « mission » ; et le fils « vivra en pureté, en hauteur, en lumière », et fera oublier la honte du père...

Et cela, si vous voulez, est vague en quelques points, mais nullement obscur. Et nous continuons donc à nager dans un air transparent comme le cristal et dans une clarté plus que tourangelle.

Erhart, que sa mère a envoyé chercher, rentre à ce moment ; et la lutte recommence autour de lui, pour la troisième fois et toujours dans les mêmes termes. « Je suis vieille et malade, dit Ella. Erhart, viens avec moi. » Il répond : « Tante, je t'aime bien, mais tu me demandes un sacrifice que je ne peux te faire. — Erhart, songe à ta mission, dit Gunhild, et

reste avec moi. » Il répond sans ambages : « Mère, ça sent le renfermé ici... Je n'y tiens plus ! Je suis jeune, mère, il ne faut pas l'oublier. — Erhart, dit à son tour Borkman, veux-tu être avec moi et m'aider à refaire mon existence ? » Et le gars répond : « Je suis jeune, je ne veux pas travailler, je veux vivre, vivre, vivre ! vivre ma propre vie ! »

Et nous apprenons aussitôt comment il entend la vivre. Il ouvre la porte, et Mme Wilton paraît. Cette dame dit tranquillement : « Nous nous en allons très loin, Erhart et moi, pour être heureux. Notre traîneau nous attend à la porte. — J'aurais préféré, dit Erhart à sa mère, partir sans te dire adieu. Les malles étaient faites. Tout était arrangé. Mais on est venu me chercher, et alors... » Mme Wilton ajoute : « J'emmène avec nous la petite Frida Foldal, parce que je veux lui faire apprendre la musique. » Là-dessus les deux amoureux disent adieu à la compagnie et s'en vont. La bonne Ella dit : « Puisque ce garçon veut vivre sa vie, qu'il la vive ! » La farouche Gunhild murmure : « Je n'ai plus de fils ! » Et Borkman, un peu plus fou qu'auparavant, se précipite dehors en criant : « En avant donc ! Seul dans la tourmente ! »

Et tout cela peut vous sembler bizarre à force de simplicité. Mais tout cela encore est limpide, assurément...

... Et voici dehors, la nuit, marchant dans la neige. Borkman avec Ella. Il lui dit : « Je dois d'abord aller visiter mes trésors cachés. » En chemin, ils

rencontrent le vieux Foldal, qui boitille. Le bonhomme a été renversé par le traîneau de M^me Wilton : mais il est heureux parce qu'il a reçu de Frida une lettre d'adieux, où elle lui disait que la belle dame l'emmenait avec elle pour lui faire apprendre la musique. Pourtant il voudrait bien revoir sa fille avant son départ. « Ta fille est déjà loin, lui dit Borkman, elle était dans le traîneau qui t'a passé sur la jambe. » Et Foldal, de plus en plus ravi : « Quand je pense que c'est ma petite Frida qu'on mène dans cette belle voiture ! »

Après quoi, par un sentier tortueux, Borkman entraîne Ella vers un banc où ils avaient coutume de s'asseoir tous deux autrefois, et d'où l'on domine tout le pays. Il recommence ses divagations du deuxième acte sur les millions captifs dans la terre, dans les forêts, et qui attendent de lui la délivrance. Et, comme au deuxième acte, Ella lui répète : « Tu as tué la vie d'amour dans la femme qui t'aimait et que tu aimais aussi. Et c'est pourquoi tu ne toucheras jamais le prix du meurtre. Jamais tu n'entreras en triomphateur dans ton royaume de glace et de ténèbres. » Et en effet, quelques instants après, Borkman, qui n'est plus habitué au grand air, meurt, sur son banc, d'une congestion causée par le froid.

Et ce dernier acte non plus n'a rien d'énigmatique.

Bref, chaque réplique est claire, chaque scène

est claire, chaque acte est clair : et le drame tout
entier (lisez-le, je vous prie) laisse une impression
d'obscurité étrange. Nous nous demandons malgré
nous, subissant la fatalité de notre pauvre cerveau
latin : « Mais enfin, qu'est-ce donc que l'auteur
a voulu dire ? » et nous ne trouvons pas. Ou plu-
tôt nous trouvons ceci, que Borkman, Ella et
Gunhild sont trois êtres dont chacun est impéné-
trable aux deux autres, et inversement ; et ceci
encore, qui nous crève les yeux à chaque page :
« Il ne faut pas sacrifier l'amour à l'ambition.
C'est un crime, et c'est de ce crime que Borkman
est puni. » Ella le répète à satiété ; et la petite
Mme Wilton le redit à sa façon : « Il y a dans la vie
humaine des forces qui obligent deux êtres à unir
à jamais leurs destinées, quoi qu'il arrive. » Et ce
serait parfait ; et nous suivrions avec plaisir le déve-
loppement de cette vérité, qui n'a rien d'exorbitant,
si le personnage chargé de l'appuyer et de l'éclairer
par son propre exemple nous apparaissait digne de
quelque sympathie et de quelque admiration. Par
malheur, le représentant de l'amour et, subséquem-
ment, de la fameuse « joie de vivre », c'est ce jeune
niais d'Erhart, le greluchon de cette émancipée de
Mme Wilton. Et ce couple est bien banal vraiment
pour figurer de si grandes choses. Il nous est du
reste difficile d'oublier qu'Erhart n'a guère le droit
de se désintéresser à ce point de l'aventure de son
père. Nous nous rappelons aussi tout ce qu'il doit à

sa bonne tante : nous jugeons qu'il apporte, à revendiquer son indépendance, une férocité bien gratuite. Encore pourrions-nous être avec lui s'il sacrifiait quelque chose de son intérêt à son amour. Mais il n'y sacrifie que l'intérêt des autres, — et ses devoirs les moins contestables. Lorsqu'il lâche si tranquillement ses trois vieux pour une maîtresse riche, il est trop évident que la formule prétentieuse : « Vivre sa propre vie, » est, pour ce garçon, exactement synonyme de « suivre sa pente » et « se donner du plaisir qui peut. » Un « individualiste » peut être à la fois un pleutre et un bêta : le jeune Erhart nous le montre assez. Aucun romantique de chez nous n'a confondu plus bassement les « droits sacrés » de l'amour ou du « développement individuel » (deux choses d'ailleurs fort distinctes) avec les « droits » du pur instinct. En résumé, M. Ibsen part de cette maxime : « Ne tuez pas l'amour », et, sans le dire, aboutit à celle-ci : « Immolez à l'amour même le devoir », car le seul devoir, c'est d'exercer les « droits » conférés par l'amour, et l'amour est saint, fût-ce celui d'un benêt de vingt ans pour une vulgaire déclassée de trente. Et cette conséquence non prévue nous déconcerte un peu. On flaire dans tout le drame un cynique — ou très naïf — abus de mots. La liberté d'esprit dont l'auteur se pique nous semble d'espèce un peu humble et rudimentaire, quand nous voyons quels piètres personnages elle absout. La pièce nous paraît obs-

cure, parce que, bénévolement, nous la jugions d'avance toute nourrie d'idées sérieuses et profondes, et que nous finissons, — oh! sans nul frémissement de scandale, mais non pas sans surprise, — par l'entrevoir immorale jusqu'à l'ingénuité. Quand ces puritains se mettent à être païens, c'est terrible.

— Laissez cela, nous dit M. Georges Brandes. Vous faites fausse route. Ne cherchez pas le sens de cette histoire. M. Ibsen n'écrit pas des pièces à symboles, ni même des pièces à idées. Prenez tout bonnement la fable et les personnages pour ce qu'ils sont. Considérez *Jean-Gabriel Borkman* comme un drame, puisque c'en est un et que ce n'est point autre chose.

Soit; mais alors notre chagrin redouble : car, de drame, il n'y en a pour ainsi dire point. Pas l'ombre de lutte, dans aucune de ces âmes, entre des sentiments contraires; et pas l'ombre de progression dans la lutte qui est engagée entre les personnages. Trois fois, la mère et la tante se défient l'une l'autre ; deux fois elles réclament Erhart en sa présence ; deux fois il les envoie promener ; et la seconde fois, il part avec sa bonne amie ; voilà tout. — Chacun n'a qu'une idée, deux au plus, où il demeure figé. Gunhild répète : « Je veux garder mon fils pour mon relèvement. » (Notez qu'elle hait son mari, non pour son improbité, mais pour sa chute, et que personne, dans la pièce, ne paraît s'aviser que Borkman a peut-

être agi comme un malhonnête homme. Oubli singulier, quand on songe aux belles « études de conscience » de tel autre drame de M. Ibsen.) Borkman va rabâchant : « Les esprits dormants de l'or attendent que je les réveille », et : « Je triompherai un jour. » Ella : « Il ne faut pas tuer l'amour dans les autres ni en soi. » Erhart: « Vivre, vivre, vivre ! » M^me Wilton : « Aimer, aimer, aimer ! » Chacun ressasse les mêmes propos, et presque les mêmes formules, infatigablement, et sans daigner les expliquer jamais...

Cette monotonie est encore aggravée par un artifice qui rappelle les dialogues monostiques ou distiques des tragiques grecs. Sauf quelques « couplets », très clairsemés et assez courts, les « répliques » sont toutes de deux ou trois lignes, et alternent avec une régularité scrupuleuse. Le résultat, c'est qu'il y en a, forcément, beaucoup d'insignifiantes. Puis, tandis que les Grecs usaient de ce procédé avec choix et discrétion, M. Ibsen le prolonge pendant des vingt pages ; et cela est accablant. Il est vrai aussi que la monotonie du rythme auquel s'asservissent les discours de ces figures immobiles finirait par donner, je ne sais comment, l'impression d'une « vie intérieure » extraordinairement intense — si, résumant leurs conversations, nous ne nous apercevions que toute cette vie intérieure consiste pour chacun d'eux dans l'obsession d'une idée, et que ces êtres n'ont failli nous sem-

bler « profonds » que parce qu'ils sont presque tous des détraqués ou des maniaques.

— Mais pas du tout ! dira M. Georges Brandes. Ces gens-là n'ont pour moi rien d'étrange. Tout le monde est comme ça chez nous, je vous l'apprends si vous ne le savez pas. Êtes-vous protestant ? Êtes-vous Norvégien ? Êtes-vous du moins Danois ? Avez-vous passé trente ans de votre vie à Bergen ou à Christiania, ou, plus modestement, à Copenhague ? Alors, comment voulez-vous comprendre ?

Vous avez lu, j'imagine, dans *Cosmopolis*, l'article froidement facétieux auquel je fais allusion. M. Brandes y affirme que nous ne saurions rien entendre aux personnages d'Ibsen, parce que nous n'en avons pas vu les modèles, n'étant pas du pays. J'ose croire que l'éminent critique ne parle pas bien sérieusement. Un Norvégien d'aujourd'hui (ou une Norvégienne) est-il vraiment un être impénétrable, sauf aux Norvégiens et aux Danois, et à part de tout le reste de l'humanité ? Nous savons très bien, je le jure, même à Paris, même aux bords de la Loire, ce que c'est qu'un protestant et une conscience protestante, ce que c'est qu'un homme du Nord et un tempérament septentrional : car nous en avons parmi nos compatriotes. La France a fait la Réforme, presque autant que l'Allemagne. Par un bienfait singulier du ciel, nous avons en France des échantillons de toutes les sortes d'âmes, ou à peu près, comme nous en avons de toutes les espèces de

paysages. Lorsque je me suis efforcé, il y a quelques années, de définir M^mes Alving, Norah, Hedda Gabler, Ellida et les autres, je ne me suis point senti en présence d'habitants d'une autre planète ; j'ai eu conscience de les comprendre aussi bien que les personnages du théâtre grec, espagnol, anglais, japonais, hindou, aussi bien même, en vérité, que tel personnage particulièrement complexe du théâtre de Molière. Et si peut-être je ne les ai pas expliqués aussi parfaitement que j'eusse voulu, la faute en est à la faiblesse de ma plume, mais non pas du tout à leur nationalité. — Prétendre, comme paraît le faire M. Brandes, que M. Ibsen, à force d'être Norvégien, n'est plus intelligible à des Français, c'est, au fond, prétendre qu'il n'est plus humain, et c'est donc lui faire un assez mauvais compliment, à lui et au peuple de Norvège.

Ce qui ferait douter encore du sérieux de M. Brandes, c'est que, après nous avoir dit : « Je vous défends de comprendre les personnages d'Ibsen », il ajoute : « Oh ! ce n'est pas qu'il soit obscur le moins du monde. C'est un homme qui dit bonnement les choses. Son prétendu symbolisme n'a jamais existé que dans l'esprit fumeux des gens du pays de France. » — Eh bien ! si c'est vrai, c'est dommage. Nous avions tant de bonne volonté, si sincère, si éperdue ! Je me suis donné tant de mal pour élucider le canard et le grenier du *Canard sauvage*, la femme aux rats du *Petit Eyolf*, l'étranger de la *Dame de la*

mer, la tour de *Solness le constructeur*. Quelle déception d'apprendre qu'il n'y avait rien à expliquer, que la femme aux rats n'est en effet qu'une femme qui noie les rats, que la tour de Solness n'est qu'une bâtisse, que l'étranger n'est qu'un brave capitaine au long cours, que ce canard et ce grenier sont tout naïvement un grenier et un canard !

Seulement, que M. Brandes prenne garde ! Si ce canard, cette tueuse de rats, ce capitaine et cette tour ne signifient pas quelquechose de plus que leur apparence extérieure, ils ne signifient donc rien du tout ; et c'est encore plus embarrassant. Et puis, voyez-vous, ces symboles nous amusaient. C'est eux qui ont fait chez nous la réputation de M. Ibsen. Si on nous les ôte, ils lui manqueront bien. Et qui sait si l'insignifiance de *Jean-Gabriel Borkman* ne vient pas de ce que l'appareil symbolique s'y réduit à deux métaphores : « les esprits dormants de l'or » et le « froid » qui tue Borkman et qui figure le froid du cœur ?

Et voici une autre plaisanterie de M. Brandes. De ce qu'un jeune écrivain de la Suisse romande a traduit tout de travers et même, je l'avoue, dans un incompréhensible galimatias, une petite poésie de M. Ibsen (mais ce jeune homme n'a fait, paraît-il, que traduire une traduction allemande), M. Brandes conclut : « Ce n'est pas étonnant qu'en France on trouve quelquefois Ibsen fort obscur. » Je ne pense pas qu'aucun de mes sophismes, volon-

taires ou non, égale jamais celui-là ; et je le livre, sans commentaire, au zélé M. Prozor.

Troisième badinage danois. M. Brandes nous raille d'avoir cru retrouver dans le théâtre de M. Ibsen quelques-unes des principales idées de nos romantiques et de George Sand en particulier, et, par surcroît, de Dumas fils... « Il est clair, dit-il ironiquement, que vous les y découvrirez en cherchant bien. Il faut bien qu'Ibsen soit quelque part. Cherchez et vous trouverez. » Je réponds : — Mais certainement nous avons trouvé ! Ibsen est bel et bien dans nos romantiques, comme « Alfred de Musset est dans Byron » (ai-je dit le contraire ?), comme nos romantiques sont dans les romantiques anglais et allemands, comme ceux-ci sont dans Jean-Jacques Rousseau ; et ainsi de suite... Montrer que les idées d'Ibsen étaient déjà, avant lui, « quelque part », ce n'était pas difficile et ce n'était pas original ; mais c'était peut-être opportun lorsque j'en fis la modeste entreprise. Que d'ailleurs le vieux solitaire de Bergen n'ait jamais lu une page de George Sand et qu'il ait peu et dédaigneusement pratiqué Dumas fils, là n'est pas la question, et M. Brandes lui-même le reconnaît. Il reste que le théâtre d'Ibsen est tout rempli d'idées fort analogues à celles qui furent abondamment exprimées chez nous entre 1828 et 1855, et dont quelques-unes l'ont encore été par delà, mais que nous avions laissées tomber en désuétude quand la Norvège nous les renvoya rajeunies. Il faut considé-

rer en outre que l'article où je disais mon impression là-dessus était un article de polémique, — comme est aussi la réplique de M. Brandes. Et je rappelle enfin que, après les ressemblances, je notais avec soin les différences. Je disais que ce qui nous plaît, au bout du compte, dans les œuvres norvégiennes, c'est l' « accent », l'accent nouveau d'idées, de sentiments et d'imaginations qui ne nous étaient point inconnus ; que l'individualisme romantique était plus révolutionnaire, plus humanitaire, plus oratoire, plus tourné aux réformes sociales ; que l'individualisme des fiords était plus méditatif, plus préoccupé de perfectionnement, de liberté et de beauté intérieures, que cela s'expliquait par le climat, par les habitudes que le protestantisme donne à l'esprit... et autres vérités communes, mais parfois bonnes à redire.

Je croyais pourtant avoir montré assez de zèle pour la gloire de M. Ibsen. Non seulement j'ai parlé des *Revenants*, de *Maison de Poupée*, de *Rosmersholm*, de manière à bien faire entendre que je regardais ces pièces comme égales, dans leur genre, aux plus belles œuvres du théâtre contemporain ; mais j'ai pâli sur les symboles du *Canard sauvage* ; j'ai, sur les planches d'un théâtre, « annoncé » *Hedda Gabler*, et j'ai donné de *Solness* une interprétation qui se tient ! Si, depuis, j'ai osé quelques critiques, ou si j'ai insinué que quelque chose existait peut-être vaant Ibsen, ou si j'ai dit tout haut que ni ses pre-

mières pièces ni ses dernières ne valaient *Norah* ou les *Revenants*, ce n'est point que mon amour pour ce grand poète ait décru ; mais c'est que l'impertinence et l'intolérance de certaines admirations finissent par causer quelque agacement aux honnêtes esprits.

Je ne sais plus qui écrivit naguère je ne sais plus où que « Wagner, Tolstoï, Ibsen, voilà les trois génies du siècle. » Pour être sûr de cela, il y faudrait bien des conditions, dont je ne retiendrai qu'une : il faudrait savoir profondément l'allemand et la musique, et le russe, et le norvégien, — et toutes les autres langues européennes, même le français, afin de pouvoir comparer. Ce sont bien des affaires.

Et je m'aperçois ici que je suis en parfait accord avec M. Brandes, du moins sur un point. Nous pouvons comprendre et juger les idées, les caractères et les combinaisons dramatiques d'Ibsen ; mais sa forme est presque toute hors de notre compétence, et cela quand même nous « saurions » sa langue, car nous ne la saurions jamais que très imparfaitement. Or le sûr jugement des œuvres d'art exige l'égale et pleine intelligence et de la forme et du fond. Les divinations hasardeuses n'y suffisent point. On peut constater les emprunts d'idées que les peuples se font entre eux ; et il peut donc y avoir une histoire de la littérature européenne. Une critique européenne, non pas. Un critique prétendu européen n'arrivera jamais qu'à porter, sur les œuvres particulières des écrivains étrangers à son pays, des

jugements sans finesse, à la fois outrés et incomplets. M. George Brandes est un critique européen.

Il y paraît. Et, à cause de cela, quand il nous refuse le pouvoir de comprendre Ibsen et presque le droit d'en parler, j'ai envie de lui renvoyer, en ce qui nous concerne, une interdiction semblable. Ce Danois polyglotte est-il certain de nous comprendre toujours ? Toutes les fois que j'ai lu des pages de lui sur quelqu'un des nôtres, j'ai reconnu malgré moi, dans son esprit bien plus encore que dans son style, cet indéfinissable accent que la marchande d'herbes d'Athènes reconnaissait dans la prononciation du Béotien Théophraste. On m'a raconté que, lorsque M. Brandes vint à Paris, il y a sept ou huit ans, il regardait Edmond de Goncourt comme le premier des écrivains français. — Nous ne toucherons plus à son Ibsen, c'est dit ; mais à charge de revanche !

... En y réfléchissant, je crains d'avoir répondu à ce galant homme avec cette inconsciente mauvaise foi qui ne manque dans aucune discussion. Mes arguments valent les siens, et ce n'est pas beaucoup dire. — Sans cet article de *Cosmopolis*, *Jean-Gabriel Borkman* m'eût très probablement paru meilleur. J'aurais sans doute pu penser que M. Ibsen a écrit *Borkman*, après *Maison de poupée* et *Rosmersholm*, pour les mêmes raisons mélancoliquement humaines et de la même manière que Victor Hugo écrivit l'*Ane* ou Corneille *Suréna*. Mais j'aurais ajouté que le bonhomme Foldal est un délicieux visionnaire,

qu'Ella Rentheim, esprit libéré et cœur profond n'est point une sœur indigne des M^me Alving et des Rébecca, et que je n'ai pas su résister partout à ce charme de rêve et de mystère dont le génie d'Ibsen enveloppe jusqu'à ses plus faibles créations.

A LA RENAISSANCE : *Spiritisme*, comédie en trois actes, de M. Victorien Sardou. — AU VAUDEVILLE : *La Douloureuse*, comédie en quatre actes, de M. Maurice Donnay. — A LA COMÉDIE-FRANÇAISE : *La Loi de l'Homme*, comédie en trois actes, de M. Paul Hervieu.

Ce mois-ci nous a apporté trois grandes pièces, toutes remarquables par des mérites divers, et qui, nous ayant plu d'abord chacune en particulier, nous charment toutes ensemble par leur diversité même, et comme un témoignage de l'étonnante variété des esprits en ce temps de louable anarchie littéraire.

Dans *Spiritisme* éclate (pour la soixantième fois, ou environ, ne l'oubliez pas) cette fameuse « adresse » de M. Victorien Sardou, qui lui a valu la gloire, mais qui lui a fait tort aussi quelquefois en offusquant ses autres qualités. Voici où est, cette fois, le tour de force. D'un sujet que notre scepticisme banal et nos chétives habitudes de raillerie nous portaient à considérer comme vaudevillesque, M. Sardou a su tirer un drame. Et ce n'est pas tout. Il a su faire, sur le spiritisme, une pièce intitulée *Spiritisme* en effet, et que d'abondantes discussions sur le spiritisme

remplissent plus qu'à moitié, mais dont l'action n'implique nullement soit la vérité, soit la fausseté du spiritisme, et où la foi spirite de l'un des personnages ne sert que d'un moyen dramatique pour procurer, en quelques minutes, le dénouement.

M^me Simone d'Aubenas, une femme de trente ans, qui n'est pas vicieuse et qui ne déteste point son brave homme de mari, mais qui s'ennuie et qui a, comme on dit, du « vague à l'âme » (quoique ce « vague » soit, dans le fond, quelque chose de très précis), s'est éprise d'un Valaque avantageux, le beau Michaël de Stoudza. Elle doit, ce soir-là, prendre le train pour son château du Poitou, où son mari la rejoindra dans quelques jours. Elle s'en va donc à la gare avec une de ses amies, Thécla, qui est dans sa confidence ; laisse Thécla partir seule, et, par des ruelles, gagne la petite maison où le Valaque l'attend.

Or, le train qu'elle devait prendre a heurté un train de marchandises chargé de pétrole. Les voyageurs ont été brûlés. Le sac à bijoux de Simone, retrouvé sur le corps de Thécla, a fait croire à M. d'Aubenas que c'était le cadavre carbonisé de sa femme. Il ramène chez lui, fou de douleur, ces restes affreux.

Simone apprend toutes ces choses le lendemain matin, chez son Valaque. Comment elle les apprend, par quels messages savamment gradués, et avec quels éclats de surprise, de terreur, de désespoir, c'est ce

que je vous laisse à penser. Mais, après qu'elle s'est tordu les bras, elle se demande ce qu'il faut faire. Se montrer à son mari, c'est lui avouer sa faute. Alors, c'est bien simple : puisqu'elle passe pour morte, elle en profitera : elle s'en ira avec son Michaël, là-bas, dans sa poétique Valachie, où ils seront heureux. Mais cela ne fait point l'affaire de Michaël ; car Simone officiellement morte, c'est Simone sans le sou, et ce qu'il veut, lui, c'est Simone divorcée et riche. Le rasta laisse paraître, assez naïvement, l'ignominie de son âme, et Mme d'Aubenas lui crache son mépris à la figure.

Donc, un seul parti à prendre, elle le sent bien : tout avouer à son mari... Mais voici un bel exemple des « malices » de M. Sardou, ou, pour parler mieux, de la bravoure qu'il met à sacrifier même la plus forte vraisemblance morale aux nécessités de la fable dramatique, c'est-à-dire à notre divertissement : et c'est pourquoi nous ne lui en voulons jamais beaucoup. — Juste à ce moment-là, on entend dans la coulisse les lugubres prières des morts ; et, par la fenêtre entr'ouverte, Simone voit s'avancer, derrière le cercueil où il la croit enfermée, son mari chancelant, brisé, secoué de sanglots. Nous sommes persuadés qu'elle ne pourra tenir devant ce spectacle ; que, par un invincible mouvement de tout son cœur, elle va se précipiter et crier : « Me voilà ! » Et nous avons envie de lui crier nous-mêmes : « Mais oui ! Montre-toi ! Tu trouveras des explications après,

et, si tu n'en trouves pas, tant pis ! Car la douleur de ce pauvre homme derrière cette bière, avec l'atroce vision de sa femme brûlée vive, est évidemment pire que ne sera pour lui la découverte d'une faute dont l'aveu sera déjà un sérieux commencement d'expiation. Et, d'ailleurs, tu n'es pas en état d'établir cette balance. Aie donc pitié de ce malheureux, et montre-toi, — si toutefois tu es un être de chair et de sang, et non une marionnette dont les mouvemens ne sont concertés que pour éveiller et suspendre la curiosité de la foule. » Mais Simone ne se montre point. Elle se confessera, mais plus tard, à son heure ; et, pour épargner du chagrin à son mari, elle le laissera, — huit jours, quinze jours, je ne sais au juste, — en proie au plus profond désespoir et à l'obsession d'épouvantables images de mort. Raisonnement admirable ! C'est que M. Sardou « a son dénouement » ; c'est celui-là qu'il veut, et non pas un autre. Et puisque c'est pour nous, nous le voulons aussi.

Ce dénouement est fort ingénieux. Il faut vous dire que M. d'Aubenas est un croyant du spiritisme. Stylée par un sien cousin qui s'est fait son conseiller, Simone, dans une grande salle déserte, un soir, au clair de la lune, apparaît à son mari, qui la prend pour une ombre. Elle lui confesse sa faute, et Aubenas pardonne, sans trop de peine, à celle qu'il croit morte. Et cela est très bien vu. Nous sommes très indulgents aux morts que nous aimons. Nous nous repro-

chons de ne pas les avoir assez aimés pendant qu'ils étaient là. Ce que nous avons senti, par eux, de doux et de bon nous paraît inestimable, parce que nous ne le sentirons plus. Et, au contraire, ce qu'ils nous ont fait souffrir s'atténue comme eux-mêmes, participe de leur évanouissement : comment en vouloir à ce qui n'est qu'une ombre ? Et nous oublions le mal qu'ils nous ont fait, parce que nous sommes bien sûrs qu'ils ne recommenceront pas. Ainsi, le « jamais plus » ravive les minutes heureuses que nous leur avons dues, et efface les autres ; et toujours la mort embellit les disparus. Sans compter que nous plaignons les morts d'être morts, tout simplement parce que nous aimons la vie et que nous nous voyons à leur place ; et c'est peut-être surtout cette grande compassion que nous avons de nous-mêmes en eux qui noie si aisément nos rancunes.

Il est donc fort naturel qu'Aubenas pardonne à sa femme morte. Simone ajoute : « Mais pardonnerais-tu à la vivante ? » Et peu à peu, au son poignant de cette voix, aux sanglots, à la mimique passionnée de ce fantôme, Aubenas s'aperçoit que Simone vit ; et, bien qu'elle vive, il lui pardonne, en très peu d'instants, une seconde fois. Trop vite peut-être : car, premièrement, du moment que Simone est vivante, sa faute redevient vivante comme elle, reprend aussitôt une forme concrète et lancinante, perd ce qu'elle devait d'insignifiance à l'impossibilité d'être recommencée ; et secondement, il semble difficile

que l'occultiste accepte tranquillement le stratagème de la fausse apparition, et que la rancune de l'époux trahi ne s'aggrave point des susceptibilités du spirite berné. — Oui, mais nous avons idée que ce brave homme nous eût alors paru quelque peu comique, et que cela nous eût désobligés et désorientés ; et nous consentons donc sans trop de peine que, dans la série de sentiments qu'il devait logiquement parcourir, l'infortuné brûle les étapes, et que l'élan du pardon commencé lui fasse refermer sur la femme de chair les bras qu'il avait ouverts à l'ombre.

Mais à quoi servent les débats sur le spiritisme qui remplissent presque tout le premier acte et la moitié du troisième ? Ces conversations de théâtre ne sauraient évidemment résoudre la question. Avant comme après, je demeure incertain. Je me dis qu' « il y a quelque chose » ; oui, mais quoi ? Je ne sais même pas si les expériences sur le spiritisme ont jamais été faites dans des conditions scientifiques. Je me souviens seulement que tel grand-prêtre du spiritisme qu'il m'a été donné d'approcher m'a paru crédule et de peu de défense. M. Crookes lui-même a pu être à la fois un physicien éminent et un visionnaire. Et, au surplus, si l'on tient pour vraies les découvertes de ces messieurs, cela m'étonne et me chagrine, de voir que tous les morts évoqués sont encore plus médiocres que les vivants, et qu'ainsi le spiritisme nous ramène, ou peu s'en faut, aux

naïves imaginations homériques, à ces limbes du pays des Cimmériens, où les ombres pâles et languissantes des morts continuent bonnement leur vie terrestre, mais diminuée, engourdie, totalement insignifiante, et n'ont rien à apprendre aux vivants, sinon le dégoût d'une pareille survie. Et, d'autre part, il n'importe en aucune manière à l'action de la pièce que le spiritisme soit vrai ou non : il suffit que ce bon M. d'Aubenas y croie pour sa part. Toutes ces discussions ne sont donc là que pour nous amuser. Mais, au fait, puisqu'elles y réussissent, tout est bien.

Seulement, ce pourrait être encore mieux. L'avant-dernière scène du troisième acte est vraiment belle. C'est un entretien entre M. d'Aubenas et le cousin de Simone, où M. Sardou expose, avec une éloquence émue, la très antique doctrine de la purification des âmes dans des existences successives, et, rattachant à cette doctrine la théorie du spiritisme, conclut à une loi de bonté, de pardon, d'aide mutuelle entre les vivants que nous sommes et ces autres vivants qu'on appelle les morts : en sorte que l'univers des âmes, — les unes attachées à des corps terrestres, les autres voltigeant autour de nous ou déjà émigrées en d'autres planètes, selon qu'elles sont plus ou moins avancées dans leur long pèlerinage expiatoire, — ressemble à une vaste « communion des saints. » Et l'apparition de Simone, quoique fausse, et trop pareille, si on y réfléchit, aux apparitions

bouffonnes des *Erreurs du mariage*, m'a pourtant charmé par une grâce de mystère. Très sérieusement, si les deux dernières scènes de *Spiritisme* avaient été traduites en norvégien, et si ensuite elles nous étaient revenues, retraduites du norvégien en allemand, et de l'allemand en français, il n'est pas impossible qu'elles eussent paru à nos jeunes gens souverainement norvégiennes et soulevé leurs enthousiasmes les plus intolérants. Et, là-dessus, je me prends à regretter que M. Sardou, au lieu d'emprunter au spiritisme un simple « truc » pour son dénouement, n'ait pas fait du spiritisme le fond même de sa pièce, et qu'il n'ait point établi toute sa fable sur des communications supposées réelles entre les vivants et les morts. Il n'était pas nécessaire, pour cela, que nous crussions nous-mêmes au spiritisme : c'était assez que l'auteur y crût ou parût y croire, et que sa foi nous intéressât. Nous nous serions volontiers prêtés à ce jeu. Car enfin M. Homais admire *Athalie* bien qu'il ne croie pas aux miracles et qu'il réprouve le fanatisme du grand-prêtre Joad. Nous n'eussions demandé à M. Sardou, en échange de notre complaisance, que de nous conter quelque histoire à la fois humaine et mystérieuse, et dont l'étrangeté nous fît tour à tour tressaillir, pleurer et rêver. Quelle histoire ? C'était affaire à lui.

La pièce de M. Maurice Donnay est exquise. Ce

n'est point une merveille de composition ; mais quelle grâce ! Elle a trois scènes, et commence au milieu du deuxième acte pour finir avec le troisième : mais que d'esprit tout autour ! Si elle commençait avec le premier et ne finissait qu'avec le quatrième, et si elle formait un tout compact et serré comme un nougat, sans doute elle vaudrait mieux, ou du moins on le pourrait démontrer par le raisonnement. L'application des bonnes règles, la composition, l'harmonie qui en résulte, ont leur beauté. Mais *la Douloureuse* a la sienne, qui est celle du diable.

Prenons donc la pièce en son beau milieu. Nous y rencontrons un homme et deux femmes. C'est le sculpteur Philippe, « un de nous », si ce n'est pas trop nous flatter. C'est sa maîtresse, Hélène Ardan, veuve d'un forban de finances, et qui attend la fin de son « deuil » pour épouser son amant. Et c'est Gotte des Trembles, une amie intime d'Hélène. Et tout de suite nous nous intéressons à ces trois êtres, parce que tout de suite nous nous apercevons qu'ils vivent, et qu'ils sont d'aujourd'hui, et sans que l'auteur semble y avoir fait effort.

Or, c'est un soir d'été, à la campagne, sur la terrasse d'une villa des environs de Paris. L'atmosphère est voluptueuse, la nuit claire et parfumée ; et c'est terrible, l'effet « du sentiment de la nature » sur des sensualités aiguisées par les mœurs parisiennes. D'être la confidente de Philippe et d'Hélène, de vivre autour d'eux et dans la buée de leur amour, Gotte

est devenue enragée d'amour pour Philippe. Une fois déjà, en se promenant à son bras, elle a eu soin de marcher tout contre lui, de façon qu'il sentît sa jambe et son genou, et il n'a pas paru s'en plaindre. Ce soir-là donc, avec une audace ardente, et des tremblements de voix, et des frissons d'épaules, — et un *minimum* de détours et de sous-entendus — elle s'offre à lui. (Cela est aussi hardi et aussi frémissant, en vérité, que la conversation de Julia de Trécœur avec son beau-père, dans la voiture.) Et Philippe ne nie pas son trouble ; il dit : « J'aime profondément Thérèse, mais je me connais, je suis un homme... Or, il ne faut pas, voyez-vous, il ne faut pas ! » Et il se dérobe avec une honnête fermeté.

Mais dans l'entr'racte, il devient l'amant de Gotte ; que voulez-vous ?

Le lendemain, Gotte vient le relancer dans son atelier. Il est dégoûté de lui et d'elle et ne le lui cache pas. Alors Gotte furieuse : « Je vaux pourtant bien Hélène ! Vous êtes mon premier amant, à moi !... » Et elle ajoute qu'Hélène a eu déjà un amant pendant son mariage, et que son fils n'est pas de son mari.

Hélène entre ; Gotte s'en va, et voici nos deux malheureux en présence. Scène excellente, de vérité simple, profonde, lamentable. Chacun dit étonnamment ce qu'il doit dire, du premier coup, et à fond, et sans rien qui ressemble à des phrases. Et, pour comble de plaisir, c'est une scène à « revirement »,

une scène « bien faite », car une scène bien faite n'est qu'une scène qui met de l'ordre dans une scène réelle. Après qu'Hélène s'est expliquée avec une sincérité désarmante et comme Philippe est sur le point de pardonner, il songe à l'enfant de « l'autre », qui est toujours entre eux deux, et il le dit. Sur quoi Hélène devine la trahison : « L'enfant de l'autre ? Comment le sais-tu ? Il n'y a que Gotte qui ait pu te le dire... Alors, alors ?... Ah ! misérable ! » Et c'est au tour de Philippe d'être accablé. C'est fini, bien fini. Chacun d'eux a sa honte et sa plaie ; et la honte de chacun d'eux est la plaie de l'autre. Presque calmes maintenant, mais brisés, ils comprennent qu'ils ne peuvent plus se revoir. Elle doit dîner en ville tout à l'heure ; elle remet un peu de poudre, machinalement ; il l'aide à mettre son manteau. Ainsi la vie banale reprend ces deux torturés. C'est ironique et c'est tragique, et c'est on ne peut plus naturel. Seulement il fallait y penser.

Ce qui nous console, c'est que nous savons fort bien que Philippe et Hélène se reprendront. Les amants qui s'aiment se reprennent presque toujours quand un seul des deux a trahi : à plus forte raison quand tous les deux ont été coupables. C'est un lien que d'avoir souffert l'un par l'autre ; les blessures mutuelles suivies du pardon réciproque créent entre les amoureux quelque chose de fort comme un pacte de sang. Et c'est ainsi que, quatre ou cinq mois après la séparation, Hélène et Philippe se remettent

ensemble, dans une agréable scène qui dure cinq minutes et qui constitue le quatrième acte. J'ai tort de dire : « se remettent ensemble », puisque c'est bel et bien de mariage qu'il s'agit. Mais, mariés ou non, ces deux-là ne seront jamais rien d'autre que des « amants. »

Voilà l'histoire de *Douloureuse*. Quelle « douloureuse »? La douloureuse, terme d'argot, c'est le quart d'heure de Rabelais ; et c'est, au moral, l'heure inévitable où l'on paye ses fautes. Hélène, au troisième acte, expie l'erreur d'avoir eu un premier amant, et de n'avoir pas su attendre l'amant définitif, le seul, le vrai, et peut-être aussi la faiblesse, — excusable, ne vous semble-t-il pas ? — d'avoir célé l'amant provisoire, l'amant d'essai, à l'amant définitif. Et Philippe expie la lâcheté d'avoir, — moitié par libertinage, moitié par politesse pour une personne qui insistait beaucoup, — trahi une maîtresse qu'il aimait pourtant de tout son cœur. Et il nous est loisible de croire que, même après la réconciliation, la « douloureuse » n'est pas finie pour eux, et qu'il leur arrivera d'être bien gênés par leurs souvenirs. Mais, à la vérité, la pièce et son titre ne s'ajustent pas bien étroitement. Ou plutôt, je ne vois presque pas de drame auquel ce titre de *Douloureuse* ne pût convenir ; car il n'y en a guère où des fautes ne soient expiées. La pièce de M. Donnay s'appellerait tout aussi bien *Hélène et Philippe* ou, de nouveau, *Amants*, ou encore *le Pardon*, si ce titre n'avait été déjà pris par Léon Gandillot. Ce

point, du reste, n'aurait d'importance que si, sur la foi du titre, nous avions attendu quelque profonde étude de la responsabilité, à la façon de George Eliot ou de M. Paul Bourget, et si cette attente nous avait détournés de goûter ce qu'on nous offrait. Ce n'a pas été notre cas.

Et le premier acte ? Il est bien joli. C'est une soirée dans le monde de *Viveurs*, le monde de la finance et du haut commerce, — avec bar anglais, sœurs Clarisson et autres divertissements pleins d'abandon. Cela est d'un débraillé parfait. Tous « mufles » et toutes dessalées. Il y a là un anarchiste pourri de lettres qui dit leur fait à ces « mufles », et un Desgenais, revu et corrigé quant au style, qui pose la théorie de la « douloureuse. » A travers cela, quelques fléchettes particulièrement sifflantes à l'adresse des hommes d'argent. Et des mots ! des mots ! Je ne le dis point au sens d'Hamlet. Des mots exquis, des mots cyniques, des mots faciles ; des mots de toutes les qualités ; et cela est très bien ainsi : car, s'il n'y en avait que d'exquis, ce ne serait plus vraisemblable. — Vers la fin de l'acte, première apparition de la « douloureuse. » On apprend que le maître de la maison, Ardan, le mari d'Hélène, a reçu la visite du commissaire de police, et qu'il vient de se faire sauter la cervelle dans son cabinet de toilette, discrètemeet et en homme du monde. Ce « fait divers » n'empêche point les invités de souper « par petites tables. » On a généralement trouvé ce cynisme exces-

sif Je n'y ai vu, pour moi, que le léger « grossissement dramatique » d'une observation vraie jusqu'à l'évidence.

Et la première moitié du deuxième acte?— Eh bien, réflexion faite, elle n'est point inutile, puisque c'est là surtout que M. Maurice Donnay rachète son âme. — Vous avez dû remarquer ce qu'il y a de franchise et de fougue sensuelles dans quelques-unes des meilleures comédies, et des mieux accueillies, de ces derniers temps. Le tempérament de Mme Réjane, auquel se conforment naturellement les jeunes auteurs, n'est pas étranger, je crois, à cette nouveauté. J'ignore si, comme on le répète, on ne sait plus aimer dans la réalité ; mais on s'est certainement remis à aimer sur les planches, d'un violent amour de chair, très simple au fond et très brutal. Le théâtre et le roman nous ont remués par des histoires de passion, d'élémentaires histoires de possession, de rupture et de reprise, d'où toute autre croyance que la croyance aux droits de l'instinct, et toute notion de morale sociale ou religieuse étaient à peu près aussi absentes que de l'aventure de Manon et du chevalier des Grieux. Or, M. Maurice Donnay semble s'être aperçu qu'Hélène et Philippe n'étaient, après tout, que des êtres de désir et de plaisir, et s'en être vaguement scandalisé, et s'être dit ingénument que, tout de même, il y a « autre chose que ça » dans la vie. Il a songé aussi, j'imagine, que l'amour, même porté au point où il passe pour s'absoudre lui-même, n'est pourtant

encore qu'une des formes de l'égoïsme, puisque les sacrifices dont il est capable, c'est encore à lui-même qu'il les fait ; et qu'on ne voit pas bien en quoi cet égoïsme-là est plus honorable que les autres. Bref, ses propres personnages, si délicieux, mais à qui le reste du monde est si indifférent, ont fini par inquiéter sa conscience. Et c'est pourquoi (car vous n'en trouverez pas d'autre raison), sur la terrasse du deuxième acte, dans un bon fauteuil de jardin, il a assis une « bonne dame », une vraie bonne vieille dame d'autrefois, du lointain Second Empire : M^{me} Leformat. Et, entre M^{me} Leformat et Hélène, entre cette bonne dame et cette petite femme, il a institué une discussion sur le mariage, sur le divorce, sur les devoirs de l'épouse, etc. Hélène dit des choses vraies : élevée entre un père anticlérical et une mère traditionnaliste, mais non « pratiquante », il n'est pas étonnant qu'elle ne croie à rien du tout ; et elle ajoute que son cas est celui de beaucoup de jeunes femmes et de jeunes filles de sa génération. Et ses arguments sont très forts, du moment qu'on admet le droit au bonheur comme le seul principe d'une vie humaine ; si forts, que la bonne M^{me} Leformat n'a pas grand'chose à répondre ; mais on sent que M. Donnay en est désolé, qu'il voudrait de bon cœur qu'elle répondît quelque chose, et que ce n'est pas sa faute s'il n'a rien trouvé de décisif à lui souffler. Et la discussion, dans son entière sincérité, est peut-être plus significative que si l'auteur concluait. — De même, au premier acte, suffo-

quée un moment par cette odeur de décomposition, — fleurs mourantes, sueurs, haleines, fumet des nourritures et des boissons, — qui flotte sur la fin d'une fête mondaine, lorsque Hélène, après avoir donné rendez-vous à son amant, ouvre une des fenêtres du salon à la fraîcheur du petit jour, et aperçoit dehors un pauvre vieil homme qui se rend au travail, elle ne fait sans doute que la réflexion banalement apitoyée qu'on pouvait attendre d'elle ; mais cela suffit : cette réflexion, nous la complétons, et nous en sommes un peu plus longtemps mélancoliques que celle qui l'a faite. — Enfin, dans ce grêle et peut-être superflu quatrième acte, il y a un endroit où Philippe nous conte qu'il a réfléchi, qu'il n'est plus le même, qu'il a reconnu que la vie est chose sérieuse, et où il nous dit cela en des phrases qui feraient peut-être sourire l'auteur d'*Amants* si *la Douloureuse* était d'un autre. Et j'aime, — sous tout cet esprit, sous toute cette observation, et sous toute cette passion, — cette candeur.

J'ai fait bien des critiques auxquelles, dans le fond, je ne tiens pas beaucoup. C'est le cas ou jamais de citer le mot : « Sa grâce est la plus forte. »

Le succès de *la Douloureuse* a été prodigieux.

Que toute grâce soit absente de la comédie de M. Paul Hervieu, *la Loi de l'Homme*, il est clair que M. Paul Hervieu l'a obstinément voulu. Belle occasion de parallèle. M. Donnay ne veut que peindre ; M. Her-

vieu ne veut que prouver. L'un n'est que sensibilité et l'autre n'est que logique. Les personnages de l'un vivent pour eux-mêmes et pour nous; les personnages de l'autre ne vivent qu'en tant qu'ils démontrent la thèse posée par l'auteur. La comédie de l'un est composée avec une douce nonchalance; le drame de l'autre avec une précision dure et contraignante. *La Douloureuse* est, si j'ose dire, une comédie « en peau »; *la Loi de l'Homme* est un drame tout en muscles, et même en « doubles muscles », comme dit Tartarin. Enfin, tandis que les personnages de *la Douloureuse* s'égrènent en chemin et qu'ils sont vingt en commençant, puis une demi-douzaine, puis trois, puis deux (« ... En arrivant à Carcassonne, y avait plus personne »), par une marche contraire *la Loi de l'Homme* nous en montre d'abord un, puis deux, puis trois, puis quatre, s'annexe à mesure et fait entrer dans son engrenage tous ceux dont elle a besoin, et se termine par une scène d'ensemble où six personnages sont directement intéressés. Et cela est un signe que *la Douloureuse* est une aventure tout individuelle, mais que l'aventure de *la Loi de l'Homme* a des conséquences sociales et qui ne se limitent point à un couple.

La Loi de l'Homme continue la pensée des *Tenailles* et se rattache au même cycle de drames juridiques que *le Fils Naturel* ou *Héloïse Paranquet*. Mais c'est plutôt à cette dernière pièce qu'elle fait songer. Elle est même plus musclée encore et d'un ramasse-

ment plus sévère. Sur le fond, je n'ai aucune envie de contester quoi que ce soit à M. Hervieu. On trouve dans sa pièce la vieille protestation contre la « loi de l'homme », une revendication générale des droits de la femme, qu'il souhaite égale à l'homme devant le Code; et une réclamation sur deux points particuliers : 1° l'auteur voudrait que la constatation légale de l'adultère du mari ne fût point soumise à d'autres conditions que la constatation de l'adultère féminin, et 2° il trouve inique, lorsque deux époux ne s'entendent pas sur le mariage d'un de leurs enfants, que le consentement du père suffise et l'emporte. Je ne lui ferai pas observer que si le *veto* de la femme pouvait neutraliser l'autorisation du mari, et inversement, le dissentiment des époux renverrait donc le mariage des enfants à leur majorité, — à moins que la difficulté ne fût tranchée par un conseil de famille, — et que cela aurait aussi, dans certains cas, ses inconvénients. Je n'examinerai pas non plus si l'héroïne de M. Hervieu ne s'insurge pas un peu vite contre la « loi de l'homme », et avant d'avoir usé de tous les moyens de défense que cette loi même lui assure. J'accorde tout à M. Hervieu, et ce qu'il veut, je le veux aussi. Car, si l'on peut croire que le changement peu probable des âmes serait un meilleur remède de nos maux que le changement des lois, il ne s'ensuit pas qu'il ne faille point modifier une loi injuste; et, de ce que la cliente de M. Hervieu n'est pas une personne très

agréable, il ne s'ensuit point qu'elle ait tort. Mais, avec tout cela, ce que je demande à l'auteur, c'est bien moins de me démontrer une vérité qui ne m'est pas neuve du tout, que de me charmer ou de m'émouvoir par la fable qui lui servira de démonstration. Je suis fait ainsi et, au surplus, je suis au théâtre.

Or, tout le long de sa pièce, M. Hervieu a beaucoup moins souci de me retenir par un spectacle concret de la vie et par la peinture d'êtres vivants que de m'enfoncer dans la tête, à coups de maillet et à tour de bras, une conviction dont j'étais pénétré d'avance.

Voici les faits. La comtesse Laure de Raguais sait que son mari la trompe avec Mme d'Orcieu. Elle en est sûre, l'ayant suivi elle-même. Pour avoir des preuves légales, elle a forcé le secrétaire de M. de Raguais, mais n'y a trouvé que des lettres insignifiantes. Le comte, attribuant l'effraction à quelque domestique, a mandé le commissaire. C'est Laure qui le reçoit. Elle lui expose son cas et lui demande comment et dans quelles conditions elle devra faire surprendre son mari pour obtenir la séparation ou le divorce. Le commissaire le lui explique. Laure prie deux cousins qui sont là de lui servir de témoins dans la constatation du flagrant délit. Les deux cousins se dérobent, et Laure renonce tout de suite à son projet. Là-dessus le mari arrive. Laure l'interroge ; elle lui pardonnerait s'il était sincère. Mais il ment avec tant d'effronterie qu'elle se révolte. Alors il

avoue brutalement sa trahison, et il ajoute : « Nous n'avons donc plus qu'à nous séparer à l'amiable ; mais vous savez que je suis maître de la fortune. » Cette fortune, c'est Laure qui l'a apportée en dot. « Gardez votre argent, s'écrie-t-elle, et laissez-moi ma fille ! »

Cinq ans après, Mme de Raguais, à qui son mari sert une médiocre pension, est en villégiature chez ses cousins. Arrive en visite M. de Raguais, avec les d'Orcieu et sa fille Isabelle, qu'on lui laisse un mois chaque année. Mme de Raguais se cache ; puis, les autres s'étant éloignés, rejoint sa fille. L'enfant (elle a dix-sept ans) lui dit : « Maman, j'aime un jeune homme, très bon et très gentil, et je veux l'épouser. Il est sous-lieutenant. — Voilà qui est bien, dit la mère. — C'est André d'Orcieu, dit l'enfant. — Mais c'est monstrueux ! — Pourquoi ? » A ce moment, un domestique vient dire que le comte réclame sa fille. « Dites-lui, répond la comtesse, qu'il vienne la chercher lui-même. »

Il vient. « J'imagine, dit-elle, que vous n'allez pas marier votre fille, ma fille, au fils de votre maîtresse ? — Pourquoi pas, répond-il, puisqu'ils s'aiment ? — Mais moi, je refuse mon consentement. — Le mien suffit : le cas est prévu par la loi. — La loi de l'homme, toujours ! Eh bien, donc, je dirai tout à Isabelle. »

Et elle dit tout à Isabelle, avec précaution, mais clairement. L'enfant promet de rendre sa parole à

André d'Orcieu. Hélas! elle n'en a pas le courage, André ayant déclaré qu'il se tuerait. Et le supplice de la mère devient d'autant plus atroce que, Raguais ayant reparu, la jeune Isabelle, très naturellement égoïste, se jette, comme en un refuge, dans les bras du père indulgent qui lui permet, lui, d'épouser son amoureux.

Et Laure n'a pas encore souffert tout ce qu'elle pouvait souffrir. Car voici, suivi de sa femme, M. d'Orcieu, qui vient lui demander la main d'Isabelle pour son fils. Et le digne homme, dans son ignorance, insiste de telle façon que Laure, totalement affolée et n'ayant d'ailleurs aucun autre moyen d'empêcher cette abomination, laisse échapper : « Mais vous ne voyez donc pas que je ne peux pas donner pour mère à ma fille la femme qui m'a pris mon mari ! »

Sur quoi, et presque instantanément, M. d'Orcieu, que nous voyons ici pour la première fois, devient sublime. M. d'Orcieu est un vieux soldat qui a eu jadis le malheur de tuer un homme en duel, et qui ne veut pas recommencer ; c'est un mari qui désire qu'on ne parle pas de sa femme ; et c'est un père qui aime infiniment son fils. Et donc, il dicte cette sentence, sans s'arrêter beaucoup aux considérants : « Il faut marier ces enfants, puisqu'ils s'aiment. Je vais garder ma femme. Vous, monsieur de Raguais, vous allez reprendre la vôtre, et vous, madame de Raguais, vous allez suivre votre mari. Je le veux.

Et ainsi le monde ne saura rien de nos petites affaires. » Tous obéissent, même l'enragée M^me de Raguais.

On a peu goûté ce dénouement impromptu. On a eu tort. Il est imprévu sans être illogique. Il fait quatre malheureux, mais qui l'étaient ou qui l'auraient été sans cela, et deux heureux. C'est une jolie proportion. Ce dénouement est généreux et haut ; il rompt les mauvais effets de la « loi de l'homme » par l'obéissance à la loi supérieure, — loi de nature et loi sociale, — qui veut que les parents se sacrifient aux enfants, et le présent à l'avenir. Et le sacrifice est, ici, d'autant plus beau et plus significatif que d'aucuns le jugeraient absurde, et qu'il immole, en somme, quatre vies (déjà bien compromises, il est vrai) à l'amourette d'une fillette de dix-sept ans et d'un garçon de vingt-deux, qui se connaissent, je crois, depuis un mois et qui nous ont paru l'un et l'autre d'une extrême insignifiance.

Telle est la pièce de M. Hervieu : scénario tassé et violent, qui ne dure guère plus d'une heure ; scénario en deux actes, car l'affiche nous trompe et il n'y a nulle raison de baisser le rideau entre le « deux » et le « trois ». Comparés à cela, *le Supplice d'une femme* et *Julie* ont l'air de pièces où l'on flâne. Les personnages sont généraux et « représentatifs » à la manière d'expressions algébriques. Leurs traits individuels sont à peu près nuls. Ils n'ont pas un pauvre petit mot inutile, pas un qui ne soit com-

mandé par la thèse ou par la situation, rien qui nous nous les fasse un peu connaître en dehors de l'action où ils sont engagés. Chacun n'a guère qu'une attitude. Laure, notamment, n'est que la statue vociférante de la Protestation féminine. Tous parlent la même langue, tendue, un peu difficile, assez volontiers solennelle. Et certes, quand c'est fini, la « démonstration » est faite. Oh ! qu'elle est bien faite ! qu'elle est serrée, compacte, strangulatoire ! Comme, de scène en scène, la loi de l'homme accable M^{me} de Raguais, lui ôtant sa vengeance, sa fortune, sa liberté, le droit de disposer de sa fille, le pouvoir d'empêcher un mariage qui lui est une insulte et une torture ; et comme de cinq minutes en cinq minutes, l'étau du Code masculin serre bien cette monotone victime ! Oui, c'est fort, tout le monde l'a dit : c'est très fort ; mon Dieu, que c'est donc fort ! Et assurément cela est même beau, d'une froide beauté d'ordonnance et de déduction ; et j'en ai conçu, à mesure, une profonde estime intellectuelle. Mais quoi ! je suis comme Agnès :

> Tenez, ces discours-là ne me touchent point l'âme ;
> Horace avec deux mots en ferait plus que vous.

Les Paroles restent promettaient quelque chose de moins « fort » peut-être, mais de plus délié et de plus souple, et que j'aurais eu la faiblesse d'aimer mieux, j'en ai peur.

A L'Odéon : *Le Chemineau,* drame en cinq actes, en vers, de M. Jean Richepin. — A la Renaissance : *La Carrière,* comédie en quatre actes et cinq tableaux, de M. Abel Hermant. — Aux « Escholiers » : *Le Plaisir de rompre,* un acte, de M. Jules Renard. — Lucien Biart.

Plus il avance dans son œuvre, plus M. Jean Richepin nous apparaît comme une nature merveilleusement simple, robuste et saine, et en même temps comme un exemplaire accompli de culture latine, comme un poète essentiellement « classique » et comme un traditionnaliste irréprochable : ce qui le rend presque unique dans la littérature de nos jours.

Rien de plus normal ni de plus harmonieux que le développement de cet esprit ; rien de plus conforme ni de plus exactement correspondant aux modifications qu'apporte dans un homme bien sain la succession des années ; et par conséquent rien de plus « décent », au sens latin, que la vie littéraire de ce latiniste.

A vingt ans, ivre de sa force, il est bohême, insurgé, compagnon et poète des « gueux. » En quoi, déjà, il obéissait à une tradition. Car il se trouve que quelques-uns des pères de notre littérature ont

été, au xv° siècle, au xvi° et au xvii° encore, des bohèmes notoires. Bohème, Villon ; bohèmes, Rabelais et Régnier ; bohèmes, Théophile, Cyrano de Bergerac, Saint-Amand, et presque tous les poètes du temps de Louis XIII. M. Jean Richepin, à vingt ans, continue chez nous la littérature et la vie de ces réfractaires qui furent, comme lui, des forts en thème et crachaient aisément du latin.

Puis, il écrit *les Caresses*, poèmes de sensualité toute nue, sans hypocrisie, mais aussi sans perversité ; où, par delà nos poètes romantiques, et par-dessus les délicatesses, miévreries et mélancolies que le sentiment chrétien a mêlées chez nous aux choses de l'amour, il renoue avec les érotiques latins qu'il simplifie encore, et écrit le *Cantique des cantiques* d'un étalon lettré.

C'est alors que la chaleur de son sang, l'insolence qui lui vient de son athlétique jeunesse, le pousse à écrire *les Blasphèmes*. Livre décidément retardataire; non point même positiviste ou darwinien, mais athée avec une étonnante simplicité, et qui, si l'on met à part quelques réminiscences du poète latin Lucrèce, procède simplement du « libertinage » traditionnel des « esprits forts » de l'ancien régime, d'Assoucy ou des Barreaux, et reproduit, dans un autre style, l'impiété sans nuances des Helvétius et autres Naigeons. En sorte que l'anachronisme foncier de ce livre risquerait de nous glacer quelque peu, s'il n'était, bien plutôt que la manifestation

d'une pensée, l'éruption d'un tempérament et l'explosion d'une rhétorique. Ce qui est intéressant ici, c'est le poète lui-même ; c'est son geste d'hercule tendant le caleçon à Dieu et à tous les dieux, son attitude de dompteur et de sagittaire, son allégresse de bon peintre et de bon versificateur à entrelacer, par groupes et par grappes antithétiques et pittoresques, les dieux et les déesses de toutes les religions, et à poursuivre leur dégringolade éperdue d'un claquement de strophes à triples rimes. Ce n'est pas la méditation d'un philosophe, oh ! non, mais l'ivresse de Salmonée qui, pour défier Jupiter, pousse ses chevaux et son char sur un pont d'airain retentissant et s'enchante de son propre tintamarre.

Et bientôt voici le poème de *la Mer*, premier annonciateur de sagesse. Car, sans doute, la mer est encore une « gueuse » dont le poète nous décrit symboliquement les faits et gestes dans un langage qui n'a rien de timide ; et les marins sont encore des « gueux », les gueux de la mer ; mais déjà M. Richepin leur pardonne sans difficulté d'être d'âme plus chrétienne que « les gueux de Paris. » Sa fraternelle sympathie pour ces hommes capables de « sacrifice » implique un état de pensée déjà supérieur au matérialisme, tout de même un peu court, des *Blasphèmes* ; et nous voyons bien qu'il a déjà consenti, dans son cœur, à écrire *le Flibustier*.

Rien ne s'y opposait : nulle part assurément, ni dans ses *Caresses*, ni même dans ses ingénus *Blas-*

phèmes, il n'avait commis le « péché de malice. » Il y a, et sans doute il y eut toujours en lui, sous l'insurgé, un bourgeois excellent, et un Arya sous le Touranien. Ses livres lyriques sont l'œuvre du Touranien, et ses drames ont été écrits par l'Arya ; et c'est très bien ainsi. Outre que le théâtre incline les plus fiers aux concessions, il est naturel de bouillonner à vingt ans et de s'apaiser passé la quarantaine.

Et c'est pourquoi, l'esprit du poète s'élargissant à mesure qu'il vivait et qu'il se reconnaissait des devoirs, son dernier volume de vers, qui devait s'appeler *le Paradis de l'Athée*, a pu paraître sous ce titre plus hospitalier : *Mes Paradis*. Ce livre, auquel on a peu rendu justice, me plaît infiniment par une sincérité qui ne craint pas de se contredire, estimant sans doute que nos prétendues contradictions ne sont que des états d'âme successifs, et que notre âme est d'autant plus riche, plus largement humaine, que ces états sont plus divers. Dans la première pièce du livre, l'homme aux yeux de cuivre et au torse d'écuyer, qui a si doctement rugi *les Blasphèmes*, nous confesse bravement qu'il sent quelque chose de nouveau lui gonfler le cœur, regret, désir, peut-être espoir...

> Ceux que j'ai pu blesser naguère en blasphémant,
> *Je leur demande ici pardon très humblement,*
> *Et peut-être en secret que je leur porte envie.*

Et nous voyons alors lutter l'un contre l'autre, ou,

plus justement, nous entendons chanter l'un après l'autre les deux Richepin, le Touranien et l'Arya, le roi des Romanichels et le père de famille, le matérialiste et l'idéaliste, le cynique et le tendre, l'impie et l'aspirant à la foi, le révolutionnaire et, mon Dieu ! le conservateur. Et, finalement, c'est bien l'Arya qui l'emporte, puisque le poète, sans proscrire le paradis de Mahomet ni celui de Rabelais, s'attarde au paradis de la famille, aux joies du foyer, aux veillées sous la lampe et aux gentillesses des enfants qui tettent, dans des pièces aussi « intimes » et aussi touchantes que le permettent la précision dure et un peu martelée de son expression, et tantôt la brutalité, tantôt la curiosité presque fatigante de son vocabulaire. Sans compter que le recueil se termine par un appel évangélique à la fraternité, une exhortation au sacrifice et au don de soi, et par une vision idyllique de l'âge d'or et de la terrestre cité de Dieu, ou, si vous voulez, du paradis de Pierre Leroux et de George Sand.

Pourquoi non ? Une des idées philosophiques que ce poète, — qui n'est point particulièrement un philosophe, et qui a bien raison, — paraît le mieux sentir et qu'il a le plus fortement exprimées, c'est que notre âme est le produit d'un long passé, et qu'ainsi nous portons en nous une quantité de « moi. » Rappelez-vous, dans *les Blasphèmes*, la *Chanson du Sang*, et lisez dans *Mes Paradis* la pièce qui commence ainsi :

Ah ! ce n'est pas deux *moi* qui sont en moi ! c'est dix,
Cent, mille, des milliers !

Dès lors, quoi d'étonnant que, après le cavalier
tartare ou le compère de Villon, M. Richepin ait
laissé chanter en lui, pour changer un peu, le poète
idyllique et sentimental (*le Flibustier*) et presque
l' « homme sensible » du siècle dernier (*Vers la joie*)
ou le bon poète tragique épris d'héroïsme (*Par le
glaive*)? Au surplus, les bons sentiments ne peuvent-
ils fournir autant d'alexandrins que les autres ? Ne
peuvent-ils suggérer autant de tropes, de méta-
phores, de comparaisons et de rimes opulentes ?
Tout revient à dire, en somme, que M. Jean Riche-
pin est un admirable discoureur de lieux communs ;
et par là encore il m'apparaît classique.

Oui, plus j'y songe, et plus je le tiens pour un
homme de tradition. A une époque d'inquiétude
morale, et de frisson mystique ou néo-chrétien, et
d'ibsénisme et de septentriomanie, M. Richepin
restait obstinément et étroitement un homme de
chez nous ; il s'en tenait, selon les heures, soit au
matérialisme imperturbable des bons athées sim-
plistes du XVIIIe siècle, soit au naturisme de Diderot
ou à l'idéalisme du vieux Corneille. Et, pareillement,
tandis que des jeunes gens cherchaient à détendre
les règles de notre prosodie et glissaient au vers
invertébré, il s'enfermait jalousement dans la ver-
sification héritée, il en resserrait encore sur lui les

entraves, comme à plaisir et par défi ; il restait, presque seul, fidèle aux petits poèmes « à forme fixe » ; et il en venait, dans *Mes Paradis*, à exprimer les angoisses de son âme double en une série de sonnets, de piécettes en tierces rimes, et de ballades, qui à la fois s'opposent deux par deux et alternent régulièrement, et qui présentent une richesse de rimes à laquelle M. Mendès atteint à peine, et que M. Bergerat ne dépasse qu'en rimant en calembours : ce qui fait tout de même bien des symétries combinées !

M. Jean Richepin est, je crois bien, le plus latin de nos poètes français. Nul n'est plus nourri du lait fort de la Louve. Il a, du latin, la ferme syntaxe, la précision un peu dure, la couleur en rehauts, la sonorité pleine et rude ; jamais de vague ni de demiteintes. Il a lui-même, dernièrement, avoué ses origines et ses prédilections dans une suite de savoureuses *Latineries* où il imitait à miracle ce que la pensée latine a de plus latin : les facéties fescennines, l'invective juvénalienne ou les cyniques jovialités d'un Martial.

Mais, pour l'avoir tout entier, il faut, après ses « latineries », lire ses chansons et ses contes en forme de complaintes. Car, presque au même degré que la veine classique, ce surprenant mandarin a la veine populaire. Les chansons de la *Chanson des gueux* et les *Matelotes* de la *Mer* sont aussi franches et aussi belles, et semblent aussi spontanées que si

elles n'étaient pas l'œuvre d'un lettré et qu'elles eussent jailli, tout assonancées, de l'imagination d'un ménétrier ambulant ou d'un mathurin qui aurait le don de la rêverie et du rythme.

En résumé, ce poète si savant et, pourtant, d'âme peu compliquée ; ce grand humaniste qui est « peuple », cet insurgé qui est un Français de la vieille France ; ce superbe Gallo-Romain ; ce poète d'une rhétorique puissante et claire et de sentiments simples, a précisément ce qu'il faut pour agir sur la foule tout en restant très cher aux lettrés ; et la réussite du *Chemineau* en est un nouveau témoignage.

Le Chemineau est un drame rustique, tout plein de « conventions », oui, mais de conventions antiques, vénérables, et qui répondent, chez la plupart des spectateurs, à des illusions héréditaires et charmantes. Les paysans ne se laisseraient peut-être pas prendre au chemineau de M. Richepin, car ils savent par expérience ou ils croient par préjugé qu'un rôdeur des grandes routes est, le plus souvent, un assez mauvais drôle ou un très pauvre diable. Or il ne semble pas que ce chemineau-ci ait jamais sérieusement souffert ni de la faim, ni du froid, ni des mauvais gîtes ; et, d'autre part, il est bon, il est intelligent, il sait tous les métiers, il compose des chansons ; et il n'est même pas paresseux et, quand il lui plaît, il lasse les plus durs à la besogne. Mais, si j'appréhende sur ce point la défiance des paysans,

quel citadin de petite vie ou même quel honnête bourgeois résistera au rêve de liberté et de « poésie », superficielle et accessible, évoqué par ce couplet :

... Dis-leur que des pays, ce gueux, il en a cent,
Mille, tandis que nous, on n'en a qu'un, le nôtre ;
Dis-leur que son pays, c'est ici, là, l'un, l'autre,
Partout où chaque jour il arrive en voisin ;
C'est celui de la pomme et celui du raisin ;
C'est la haute montagne et c'est la plaine basse ;
Tous ceux dont il apprend les airs quand il y passe ;
Dis-leur que son pays, c'est le pays entier,
Le grand pays, dont la grand'route est le sentier :
Et dis-leur que ce gueux est riche : le vrai riche,
Possédant ce qui n'est à personne : la friche
Déserte, les étangs endormis, les halliers
Où lui parlent tout bas des esprits familiers ;
La lande au sol de miel, la ravine sauvage,
Et les chansons du vent dans les joncs du rivage,
Et le soleil, et l'ombre, et les fleurs, et les eaux,
Et toutes les forêts avec tous leurs oiseaux !

Un individu aussi « poétique » que ce chemineau peut faire ce qu'il lui plaît. Le public ne songe point à lui en vouloir quand, à la fin du prologue, ressaisi par la nostalgie de la grand'route, il repart, en laissant dans l'embarras la pauvre Toinette. Et lorsque, vingt ans après, il repasse par le même village, comme on sent bien, en lui, le sauveur attendu ! Toinet, le fils de Toinette et du chemineau, veut mourir parce qu'il aime sans espérance la fille de maître Pierre, un riche fermier. Le chemineau con-

sole le pauvre garçon ; et comme il est un peu sorcier et « jeteux de sorts », il fait si bien qu'il épouvante maître Pierre et l'amène ainsi à donner sa fille à Toinet. (La scène est, je crois, la meilleure de l'ouvrage, et la plus colorée.) Après quoi, il reprend son sac ; et en route ! et tant pis pour ceux qui l'aiment ! Il faut bien qu'il chemine, puisqu'il est le chemineau.

Ce chemineau est excellent. Sa facilité à s'en aller ne le rend point haïssable, parce que l'on comprend que c'est sa libre vie qui lui a fait un si bon cœur. Et les autres, les sédentaires, sont aussi de bien braves gens. Qu'elle est bonne, cette fine Toinette, si indulgente au poète qui l'a séduite et quittée ! Et qu'il est bon, ce François qui, après le départ du poète, a épousé la pauvre fille ! De ce que Toinet, le « gars malade d'amour », et Aline, son amoureuse, ne sont pas très originaux, il ne s'ensuit pas qu'ils ne soient point touchants. La cabaretière Catherine a le cœur sur la main ; Thomas et Martin n'ont pas pour un sou de méchanceté ; et si maître Pierre, le fermier avaricieux, aime un peu trop l'argent, il aime encore mieux sa fille.

Qu'est-ce à dire ? Le chemineau ressemble aux bohêmes rustiques de George Sand ; il contient seulement un peu moins de vérité. Les autres sont beaucoup plus proches des laboureurs de *la Mare au Diable* ou de la *Petite Fadette* que des rustres tragiques de M. Émile Zola ou des paysans exacts de

M. Jules Renard. En d'autres termes, le chemineau est une figure de romance, et les autres sont des personnages d'opéra-comique. C'est à merveille. Je ne me dissimule point que cela pouvait être banal. Mais la force, ici, et j'ajoute la sincérité, sauvent tout. Le banal, entre les mains d'un poète, grandit et devient l' « universel » ; et M. Jean Richepin est poète. Son dernier drame est un opéra-comique éminent, en très beaux vers, en vers d'un curieux travail, où des vocables de terroir varient industrieusement la trame du plus « littéraire » des styles ; une œuvre d'un caractère tout ensemble classique et populaire. *Le Chemineau* est, au bout du compte, une très large et assez dramatique variation sur le thème des *Bohémiens* de Béranger ; et de là son succès éclatant.

La Carrière nous a fait un plaisir d'un autre genre, un plaisir fin, tout de sourire et de malice, très vif d'ailleurs. Il y a deux choses dans la comédie de M. Abel Hermant : une petite histoire, et la peinture ou l'esquisse d'un monde spécial. L'historiette est piquante, l'esquisse aussi. Mais ce qu'il y a de mieux encore, c'est qu'elles s'expliquent et se complètent joliment l'une l'autre, et que cette anecdote appelait ce « milieu », et inversement ; de façon que la pièce, très spirituelle, maligne et griffante, est, en outre, harmonieuse.

L'anecdote a été souvent contée, comme toutes les

anecdotes. A n'en retenir que l'essentiel, c'est l'aventure d'un mari qui trouve ou commode ou de bon ton de ne pas aimer sa femme, sinon comme une camarade ou comme une associée, et qui, un beau jour, s'aperçoit, à sa jalousie, qu'il l'aimait aussi autrement. C'est la donnée première du *Préjugé à la mode*, et c'est la donnée de *Ma Camarade*.

Mais cette aventure, M. Hermant a su la « situer » d'une façon très judicieuse ; et je vous assure que cette exacte appropriation de la « fable » et du « milieu » n'est point si commune au théâtre. Il a compris que le monde où un mari de cette force devait le plus vraisemblablement se rencontrer, c'était la diplomatie ; telle qu'elle est ? je ne sais, mais au moins telle que nous nous sommes toujours plu à nous la figurer. Son petit duc de Xaintrailles « pioche la froideur », comme il sied à un secrétaire d'ambassade. Il considère d'ailleurs qu'en ce temps de république, le seul refuge décent, pour les gens propres, c'est « la carrière » ; qu'un homme de sa race ne peut vivre que là où il y a des cours ; que le seul moyen d'y vivre, c'est d'y représenter cette fâcheuse République, et qu'ainsi la diplomatie est la forme la plus récente de l' « émigration. » Il explique cela à sa fiancée, petite provinciale de grande famille ; et il lui fait entendre, par la même occasion, que d'avoir des sensations vives ou des sentiments tendres, et surtout de les laisser paraître, cela est on ne plus « mal élevé. » Il est, lui, bien élevé ; il

est spirituel avec un remarquable fond de sottise ; correct, glacial, empesé, verni ; il est à gifler : il est parfait.

Il épouse donc la petite Yvonne, et l'emmène dans la capitale où il représente pour sa part, en qualité de second secrétaire, la démocratie française ; bien résolu à ne pas aimer sa femme, parce que cela serait de mauvais ton, et à demeurer le correct amant de lady Huxley-Stone, parce qu'il « convient » qu'un secrétaire de l'ambassade de France ait cette liaison à l'ambassade d'Angleterre. Et c'est ici que se place le croquis de mœurs diplomatiques.

Croquis évidemment caricatural, mais que l'on sent, — ou que l'on désire — vrai dans son fond, du moins (soyons prudents) en ce qui concerne le monde des jeunes secrétaires et des petits attachés. On y constate que la diplomatie est éminemment une profession « chic », et cela est terrible. La suffisance professionnelle s'y aggrave de superstition mondaine. Le mot de La Rochefoucauld ne s'applique nulle part mieux qu'ici. « La gravité est un mystère du corps inventé pour cacher les défauts de l'esprit », ou même le défaut d'esprit. On y est solennel sur des niaiseries. Et c'est exquis de voir ce que devient, dans ces cerveaux de clubmen, la préoccupation de l' « équilibre européen » et à quels mystères elle s'attache. C'est cette gravité-là qui préside à l'amusante discussion de la phrase, — grosse de sous-entendus ! — adressée par la princesse impériale à

notre ambassadeur : « Monsieur le marquis, nous ferez-vous danser cet hiver ? » car elle n'a pas dit : « Monsieur l'ambassadeur », mais : « Monsieur le marquis » ; elle n'a pas dit : « dansera-t-on chez vous ? » mais : « nous ferez-vous danser ? » Et ce sont là, vous le sentez, des nuances d'une signification considérable.

Et voici l'autre côté du croquis. Si ce petit monde diplomatique tourne vers l'extérieur une façade de gravité, de correction et de froideur, en réalité, il ne s'ennuie pas trop derrière cette façade. Ce campement à l'étranger permet et engendre, avec l'intimité de tous les jours, une secrète liberté de mœurs et je ne sais quoi d'élégamment bohème. Subitement pénétrés de l'immensité de leur mission quand ils croient que les circonstances leur commandent de l'être, secrétaires et attachés redeviennent, entre eux, sceptiques et « blagueurs » dans l'ordinaire courant de leur vie de joyeux émigrés. Ils ne craignent pas de s'égayer sur la fameuse « valise diplomatique », laquelle contient principalement des chapeaux et des robes pour ces dames. Puis, ils ont volontiers ce laisser-aller moral, naturel aux voyageurs, aux gens qui sont loin de chez eux. Ils sont indulgents aux liaisons qui font réellement, de tout le corps diplomatique, une seule famille. Il y a, dans la *Carrière*, une petite femme de drogman, ancienne actrice, qui est l'amie de tout le monde, ou à peu près. On entre, comme dans un moulin, dans

l'espèce de bar que notre ambassadrice a eu l'idée d'ouvrir chez elle pour qu'on s'y rencontre dans la matinée ; et c'est vraiment un très plaisant moulin.

Ainsi M. Abel Hermant a fort bien marqué les deux aspects de la « carrière » : l'aspect gourmé, et l'autre. C'est une « charge », oui, je le crains, ou, si vous le voulez, je l'espère ; mais une charge vivante, et où je crois sentir plus d'outrance expressive que de menteuse déformation.

La petite duchesse de Xaintrailles est d'abord bien dépaysée dans ce monde-là. Pourtant elle fait assez bonne contenance lorsqu'elle surprend son mari en conversation intime (quoique glaciale) avec son Anglaise, et lorsqu'il lui donne là-dessus des explications et des conseils de diplomate et d'homme du monde. Mais, restée seule, elle ne peut s'empêcher de tomber dans un fauteuil en sanglotant ; et c'est alors que nous voyons entrer l'archiduc.

L'archiduc est la trouvaille de cette comédie. Ce géant est, dans le fond, très simple. C'est un gros bébé sensible et sensuel, timide, bon, pas trop bête. Seulement ce gros bébé à la voix sonore est quelque peu alcoolique ; il est d'un vieux sang d'autocrates, prince et futur roi ; et de là, dans son caractère, quelques complications apparentes.

Il a déjà distingué Yvonne le jour du contrat, à Paris, où il était de passage. Il la retrouve donc en larmes, toute seule, dans ce salon, et juge que l'occasion est bonne. Mais il ne sait comment s'y pren-

dre. Il ne le sait réellement pas. Adolescent, c'est le conseil des ministres qui lui a choisi sa première maîtresse : une de ses tantes. Depuis, il n'a connu que les aventures les plus banales : avec les « professionnelles », c'était trop facile ; et, avec les grandes dames... eh bien, c'était la même chose. Yvonne est la première femme qu'il ait à « conquérir. » Il craint de manquer de tact, de commettre des « gaffes. » Il dit lui-même à un endroit : « Les rois, voyez vous, n'ont aucune éducation. » Remarque excellente, mais bien forte pour lui.

Cette remarque se trouve déjà dans Mme de Genlis, à propos d'une balourdise de Louis XV ; et c'est sans doute ce que cette dame a écrit de mieux. « On juge, dit-elle, trop sévèrement les rois par des phrases déplacées qui leur échappent quelquefois. On ne songe pas *qu'ils n'ont aucun usage du monde.* Les rois ne *causent* point ; quand ils parlent, c'est tout. Ils ne sont jamais rectifiés par une repartie piquante, ni formés par la conversation. D'après tout cela, il faut avouer qu'un roi qui a du goût est une espèce de prodige. » Tout cela qui devait être vrai des rois d'autrefois, ne doit pas être entièrement faux de ceux d'aujourd'hui.

Donc l'archiduc, fort empêtré, commence à faire à la petite duchesse un verre d'eau sucrée ; car cela lui fait gagner du temps. Elle s'apaise, elle est très reconnaissante — et très respectueuse. Tout à coup il se décide ; il lui dit gauchement et brusque-

ment ce qu'il attend d'elle. Elle pleure : il se met à pleurer aussi, se remonte avec un grog, raconte combien c'est ennuyeux d'être de sang royal ; et elle, touchée par la sincérité et la sensibilité de ce gros enfant, qui est tout de même un prince, se laisse prendre les mains. Et le duc de Xaintrailles entre tout juste à ce moment.

Xaintrailles reste correct ; il salue l'archiduc, et le rideau tombe. Toutefois, notre diplomate a beau ne pas aimer encore sa femme, il n'est pas content. Il s'adresse, pour obtenir son déplacement, à l'un de ses collègues, fils d'ancien ministre, et qui représente la noblesse républicaine, celle qui remonte à la Terreur comme l'autre remonte aux Croisades. Et pendant ce temps-là, Yvonne, indignée de la « correction » de son mari en un cas si brûlant, accepte un rendez-vous avec l'archiduc dans un pavillon de chasse.

Je n'ai aucune notion des cours. Mais j'aimerais qu'on m'affirmât que le proxénétisme ne s'y pratique pas tout à fait avec la franchise, la bonhomie de tenanciers, la simplicité paradisiaque que la vieille comtesse d'Eschenbach et le vieux général, aide de camp de l'archiduc, apportent à cette fonction. Sauf erreur, cet endroit sent un peu l'hyperbole de l'opérette. Je voudrais bien aussi savoir quelle est au juste la pensée d'Yvonne en venant au pavillon, et qu'on me dît plus nettement que ce qu'elle en fait, c'est pour provoquer un scandale qui obligera son

mari à demander son changement; et qu'on me persuadât, en outre, qu'il dépend uniquement d'elle de s'arrêter au point qu'elle voudra. Cela manque un peu de clarté, peut-être.

Et la scène du second acte recommence, plus montée de ton. Yvonne se dérobe. L'archiduc devient brutal : « Alors pourquoi êtes-vous venue ici? » Et là-dessus elle fond en larmes ; et là-dessus il s'attendrit. Mais cette fois (ce qu'Yvonne n'avait pas prévu), il ne lâche pas son idée, et la petite femme se sent réellement en danger...

Or, dans un coin de la chambre du rendez-vous, brûle une veilleuse, devant un portrait d'ancêtre assassiné jadis en ce lieu. Par une inspiration subite, Yvonne fait le geste d'allumer sa cigarette à cette veilleuse. Et le gros bébé d'archiduc, qui est tout de même un animal religieux, de s'écrier dans un accès de colère furieuse : « Allez-vous-en, sacrilège! Française sans religion ! Allez-vous-en ! » Yvonne est sauvée ; et le mouvement de l'archiduc paraît vrai ; mais peut-être le geste « bien parisien » d'Yvonne, petite femme fûtée, mais provinciale, sentimentale et pieuse, avait-il besoin, pour le moins, d'être préparé par quelque autre gaminerie de cette petite sournoise.

Le dénouement se fait, en cinq minutes, dans une scène de comédie de salon. Xaintrailles a réussi à se faire envoyer à Londres ; et, avant de gagner son nouveau poste, il est venu passer quelques jours

chez ses beaux-parents. Il ignore l'escapade de sa femme : elle la lui raconte pour le dégeler. Il se dégèle enfin, et elle tombe dans ses bras.

C'est une pièce légère, mais non partout superficielle ; élégante, pittoresque, avec des touches forcées çà et là et des artifices un peu voyants ; avec les réminiscences aussi d'un mosaïste très distingué et très adroit. Mais deux scènes y sont supérieures, qui n'étaient pas commodes à faire, et où certes l'invention ne manque pas, puisque l'observation n'y pouvait être qu'indirecte et « déduite. »

Maint passage fait songer à du Meilhac. Je remarque, à ce propos, que la plupart des jeunes auteurs dramatiques, Lavedan, Donnay, Guinon, Hermant, continuent, chacun à sa façon, le théâtre de Meilhac et d'Halévy ; que leur « poétique » paraît procéder principalement de celle de *Froufrou* et de *la Petite Marquise* ; et que, seuls, MM. Hervieu et Brieux semblent se ressouvenir de Dumas fils et d'Augier. Et je ne dis pas qu'il faille s'en réjouir ; mais je ne parviens pas à m'en affliger.

Le théâtre des « Escholiers » a donné, — avec une comédie satirique de M. Louis Gleize : *la Charité*, intéressante, et qui n'a que le tort d'osciller entre le drame et le vaudeville, — un petit acte de M. Jules Renard : *le Plaisir de rompre*, qui a extrêmement plu.

Ce petit acte n'est qu'une scène à deux personnages. Deux amants, Maurice et Blanche, — lui, employé à 2400 francs ; elle, d'une condition assez difficile à définir, quelque chose comme une petite bourgeoise à demi entretenue, — ont décidé de rompre pour se marier chacun de son côté, car la raison le leur commande. Ils ont préparé ensemble cette rupture ; ils se savent bon gré de leur sincérité mutuelle; ils sentent qu'ils n'ont plus l'un pour l'autre que de l'amitié : ils ont donc tout lieu de croire que leur dernière entrevue sera cordiale, tranquille, décente, et ne manquera même point de distinction morale. Mais cette entrevue est horriblement mélancolique,. et risque, à la fin, de devenir vilaine. Blanche, l'aînée, plus sage, un peu maternelle, charmante, souffre plus qu'elle n'avait pensé. Maurice, plus faible, a, malgré lui, des amertumes, une ironie qui sonne faux. Ils sont encore jaloux, bien qu'ils ne soient plus amants. De la jalousie ils passent à l'attendrissement des souvenirs. Et il est tout à coup ressaisi d'un désir brutal, qu'il prend pour un regain d'amour ; et elle le repousse tristement ; et il ne peut s'empêcher de dire des mots méchants, et il se sent odieux et ridicule. « Ratée, notre rupture ! misérablement ratée ! » Et il s'en va, parce qu'après tout il faut bien s'en aller...

Je ne puis vous dire ici que le dessein de la scène. Elle vaut par la minutieuse, singulière et souvent inattendue vérité des détails. Et le plus remarquable,

c'est que M. Renard a su nous faire sentir, dans cette rupture médiocre de deux amants ordinaires, l'infinie et inévitable tristesse de toutes les ruptures, même de celles qui délient ceux qui ne s'aiment plus.

L'auteur de *Poil de Carotte*, de *l'Écornifleur*, du *Vigneron dans sa vigne*, des *Histoires naturelles* et des *Bucoliques* est un observateur aigu, un ironiste miséricordieux, un écrivain concis et pittoresque, et qui a même inventé des métaphores et des comparaisons! Je serais charmé que le grand succès du *Plaisir de rompre* fît connaître le rare mérite de M. Jules Renard à tous ceux qui ne s'en étaient pas encore avisés.

Le Plaisir de rompre est merveilleusement joué par M^me Jeanne Granier et M. Henri Mayer. Il se pourrait que nulle de nos comédiennes (et je songe aux plus grandes) n'eût, dans son jeu, autant de sincérité et de simplicité que M^me Jeanne Granier : je crois qu'on s'en apercevra de plus en plus.

Lucien Biart avait été critique dramatique, et il appartenait à cette Revue : j'ai donc deux raisons de lui dire adieu. Mais ma vraie raison, c'est que j'aimais et estimais singulièrement ce parfait honnête homme, si candide et si doux. Il y avait, dans son caractère et dans son talent, quelque chose d'autrefois, du meilleur « autrefois. » Ses impressions de

voyages et ses nouvelles mexicaines méritent de ne pas être oubliées ; mais, au reste, ses jolies histoires enfantines seront lues longtemps encore par les petits enfants de France.

A la Renaissance : *Snob*, comédie en quatre actes, de M. Gustave Guiches ; *La Samaritaine*, « évangile en trois tableaux », de M. Edmond Rostand.

J'ai naguère tenté, comme tout le monde, ma définition du « snob. » Mais, pour ne me point répéter, je vous donnerai ici celle d'un jeune écrivain fort spirituel, M. Pierre Veber. Je l'emprunte à un roman dialogué, qui s'intitule précisément *Chez les Snobs*, et qui me plaît par un très heureux mélange d'observation griffante et de fantaisie bouffonne. «... On peut dire que les snobs sont ceux qui, en tout, portent la dernière « dernière mode »..., mais c'est insuffisant. Ce sont aussi, vous dira-t-on, les gens qui veulent tout comprendre ou, chose bien différente, paraître tout comprendre ; ce n'est pas encore suffisant. Ce sont les « chercheurs d'inédit » peut-être, à moins qu'ils ne soient les « suiveurs d'inédit. » Ce sont ceux qui n'estiment que le rare et le précieux, et tombent ainsi dans l'extravagant ; ce sont les badauds qui se laissent égarer par une réclame bien machinée ; ce sont aussi les crédules qui se prennent à toute affectation d'étrangeté et de cosmopolitisme. Mais ce n'est pas encore cela, et il y a de

tout cela. C'est un état d'âme assez nouveau, indéfinissable, pour lequel il a fallu un nouveau mot : les snobs sont les snobs, voilà ! »

M. Pierre Veber définit spécialement ici, et fort bien, le snobisme artistique et littéraire des gens du monde. Mais il a tort de croire à la nouveauté du snobisme, chose très humaine, et très vieille par conséquent. Tout ce qu'on peut dire, c'est que le snobisme, — comme le « cabotinage » et la folie d'exhibition qui en sont des corollaires, — s'est développé de nos jours dans la mesure où s'est perfectionné l'outillage de la publicité et de la réclame, et où s'est aussi propagée la « névrose », car tout cela se tient. N'importe : Michel Cœurdroy, le jeune homme de proie qui exploite le snobisme des mondains en vue d'un beau mariage, est une variété intéressante de l'espèce « Paul Astier » ; Myriem, sœur de la Monna et de l'Ysolde de Willy (*Maîtresse d'esthètes*), est un « Botticelli » d'un comique énorme ; et le roman dialogué de M. Pierre Veber eût risqué de faire un peu tort, dans ma pensée, à la comédie de M. Gustave Guiches, si le snobisme n'était un champ inépuisable et si M. Guiches n'avait eu son dessein particulier, — qu'on démêle peut-être plus qu'on ne le voit.

Une des variétés les plus simples du snob, c'est le bourgeois-gentilhomme. Supposez que le bourgeois-gentilhomme soit homme de lettres, et vous aurez à peu près le principal personnage de M. Gui-

ches. Jacques Dangy, c'est l'homme de lettres qui se pique d'être avant tout un homme du monde, et du vrai, et du moins accessible ; c'est le romancier snob.

Ce type paraît être, pour une assez grande part, un type d'aujourd'hui. Sans doute il dut y avoir, sous l'ancien régime, des bourgeois-gentilshommes de la littérature, surtout parmi les écrivains du second ou du troisième ordre. Il se peut que Voiture, par exemple, en ait été un. Je ne jurerais même pas que Voltaire ait toujours été exempt de cette faiblesse, ni Chamfort, ni Beaumarchais. En revanche, je ne la découvre chez aucun des braves bourgeois de grands écrivains du xvii® siècle. Rien non plus qui nous la dénonce chez les Diderot, les d'Alembert ou les Jean-Jacques Rousseau. — Mais, snob par la vanité de fréquenter le « monde » et le désir « d'en être », Jacques Dangy l'est encore d'une autre façon, qui paraît, celle-là, avoir été tout à fait inconnue des écrivains d'autrefois. Dangy est snob, même en tant que peintre des mœurs mondaines : il demeure fasciné par elles dans le moment où il affecte d'en faire la satire. Il ne consent à peindre que des adultères « chic » et que des âmes féminines habitantes de la plaine Monceau, ou des environs de l'Arc de triomphe, ou de ce qui reste du « Faubourg », ou des grands hôtels cosmopolites de la « Côte d'azur. » Et il entoure ces âmes des plus minutieuses « élégances » extérieures, en réalité parce que ces élégances le délectent et parce qu'il n'est pas

fâché de faire connaître qu'elles lui sont familières. Et c'est ce travers qui est nouveau, je pense, dans la littérature.

Je connais le grand argument de Jacques Dangy. Il alléguera que ce n'est ni dans le peuple ni dans la petite bourgeoisie, mais seulement dans la classe oisive et opulente, où la vie passionnelle n'est pas contrainte par les soucis matériels, que l'amour, plus libre en ses démarches et plus riche de nuances, est plus intéressant à étudier. — Admettons-le : cela entraîne-t-il forcément toutes ces respectueuses descriptions des détails de la vie élégante, de cette vie où, d'ailleurs, ont su parfois se rendre éminents des gens qui, dans le fond de leur âme, n'étaient que des goujats? Quand les écrivains de jadis voulaient étudier « l'amour en liberté » et tel qu'il se comporte chez des personnes dont il est la seule occupation, ils faisaient de leurs personnages des bergers et des nymphes, comme dans l'*Astrée*, ou des rois et des princesses, comme dans les tragédies. La vie pastorale ou royale était pour eux « une transposition littéraire de la vie mondaine » (la formule est de M. Gustave Lanson). Ils eussent dédaigné de se pâmer sur les raffinements de la haute vie. — C'est que ces raffinements existaient peu alors. — A la bonne heure. Ils sont donc, en réalité, chose bourgeoise plus qu' « aristocratique » ; et, que les La Fayette et les Sévigné aient pu si bien s'en passer, cela montre assez ce qu'ils valent.

Mais, au surplus, je ne suis pas sûr que ce soient en effet vos hommes et vos femmes du monde qui offrent à l'observateur les plus beaux cas passionnels et sentimentaux ; ni que le plus haut degré de culture et de complexité de ce que vous appelez « la plante humaine » ait pour conditions l'oisiveté, la richesse et l'anglomanie. La vie mondaine n'est guère moins absorbante, par la minutie de ses rites, que la vie des gens qui ont à gagner leur pain, et est peut-être encore plus propre à effacer ou à atténuer, chez les individus, les traits originaux. Ajoutez qu'elle semble assez peu favorable à l'élargissement du cœur et de la pensée. On ne voit pas bien que certaines habitudes de confort et de luxe, les divertissements chers, un soin particulier du vêtement, la chère exquise, l'hydrothérapie prétentieuse, l'exclusive fréquentation d'un petit nombre de gens asservis aux mêmes observances et condamnés à la recherche des mêmes plaisirs convenus, cette vie, enfin, de sensualité chétive et de mesquines servitudes volontaires se doive traduire nécessairement, ou même communément, soit par plus d'intensité ou de délicatesse dans les passions de l'amour, soit par plus d'intelligence ou plus de noblesse d'âme. Ce monde-là m'apparaîtrait plutôt, sauf exceptions, comme incapable à la fois des violentes passions des primitifs, et des générosités ou des complications des hommes très intelligents, lesquels appartiennent surtout aux classes moyennes. Il est peu d'hommes que

je sois moins porté à considérer comme mes frères que les « gens du monde. » Qu'on les peigne à l'occasion, et à leur rang, nous le voulons bien ; mais que, par choix et prédilection, on en vienne à les peindre uniquement ; qu'on leur témoigne un respect, qui éclate dans cette impuissance même à peindre autre chose qu'eux et dans la description extatique des futilités dont ils vivent (respect incurable qu'essayent en vain de démentir d'éloquentes et soudaines sévérités de moraliste) ; et que, au bout du compte, on ne trouve d'intéressant, ici-bas, que les riches, c'est ce que nous supportons avec peine, et c'est en cela, justement, que consiste le snobisme du romancier Jacques Dangy. Et il est vrai que Dangy est un personnage de fiction.

L'histoire de ce personnage est d'ailleurs extrêmement simple, ce qui est bien ; et se passe presque entièrement dans les entr'actes, ce qui est commode.

Premier tableau. — « Cinq à sept » chez les Dangy. Papotages, « snoberies » et « rosseries. » (Quelle belle langue nous parlons !) Mais voici entrer la plus belle « relation » de Jacques Dangy : le duc et la duchesse de Talmont. Nous apprenons que Jacques fait sa cour à la duchesse parce qu'elle est duchesse, et le duc à la petite Mme Dangy (Hélène) parce qu'elle est gentille.

Deuxième tableau. — Le duc et Mme Dangy répètent ensemble une comédie de salon. Le duc, distin

gué et glacé, mais adroit, en profite pour pousser plus vivement sa pointe avec des phrases empruntées aux romans du mari, ce qui est charmant. Là-dessus, M^me Dangy, bonne petite femme, ancienne compagne des jours modestes, demeurée grisette dans son fond, dit à Jacques : « Paris nous est mauvais. Allons-nous-en à la campagne... à Robinson, par exemple. — Enfant ! dit Jacques. Je suis sûr de toi, et d'ailleurs je ne suis pas fâché qu'un duc t'ait remarquée, car cela me pose. Quant à la duchesse... sois tranquille. En flirtant avec elle, je travaille de mon état, qui est celui de psychologue élégant. Je prends des notes sur elle pour mon prochain livre. » Mais Hélène insiste si gentiment, si tendrement, que Jacques finit par céder. Le malheur, c'est que, Hélène sortie pour faire ses malles, la duchesse vient trouver Dangy et, le sentant qui lui échappe, lui promet un rendez-vous pour le lendemain. Dès lors, plus de Robinson. « Tu comprends, dit Jacques à sa femme quand elle rentre avec son chapeau, je me dois à Paris, à la grande vie. — C'est comme cela ! dit Hélène ; eh bien, moi aussi je vais la mener, la grande vie ! »

Troisième tableau. — Soirée littéraire et musicale chez les Dangy, d'un comique vaudevillesque : mais peut-être, ici, le vaudevillesque est-il le vrai. Des choses considérables se sont passées dans l'entr'acte. Dangy a été l'amant de la duchesse durant le temps convenable, puis s'est lassé d'elle. Il le lui

laisse entendre, et allègue piteusement ses scrupules à l'endroit du duc. « Ne vous inquiétez pas de mon mari, dit la duchesse, rageuse ; il est l'amant de votre femme ; j'ai, dans mon gant, une lettre qui prouve qu'elle est allée à son petit rez-de-chaussée. Voulez-vous la lire ? » Jacques refuse de lire la lettre, je ne sais trop pourquoi. Mais, les invités partis, et seul avec Hélène...

Arrêtons-nous ici. Toutes les scènes précédentes, entre Hélène et le duc, entre la duchesse et Jacques, m'ont paru assez faibles et sans grand accent. Le duc est pâle ; la duchesse est, je crois, dans la pensée de l'auteur, une coquette sèche, une névrosée froide, genre « poupée perverse » ; mais ce n'est qu'indiqué. Hélène est vraie, mais bien sommairement dessinée. Seul, Jacques Dangy a quelque relief. Il est bien homme de lettres. Même en ses pires inconsciences, il garde le ton de l'observation détachée et de la « blague » professionnelle. Il est snob dans les moelles, mais c'est un snob ironique. C'est un sot qui a beaucoup d'esprit. En sorte que, lorsqu'il s'amuse à justifier son snobisme, il a l'air de se connaître, bien qu'il s'ignore, et de se moquer de lui-même, bien qu'il ne s'en moque pas du tout. Et la persistance de ce snobisme foncier et, à la fois, de ce tic d'ironie superficielle jusque dans le moment où il souffre pour de bon donne beaucoup de prix, selon moi, à cette dernière scène du troisième acte.

Il commence, chose assez naturelle, par être bru-

tal. Sur quoi Hélène, au lieu de se justifier, se rebiffe :
« Eh bien, quoi ? J'ai été la maîtresse du duc, comme
vous avez été l'amant de la duchesse. J'ai fait ma
Francillon, jusqu'au bout. Nous sommes quittes ! »
Ce coup assomme notre snob, mais toutefois sans le
« désnobiser. » Il crie tour à tour et balbutie furieusement ; mais, surtout, une pensée l'ulcère : « Ainsi,
les bons petits camarades savaient !... On se moquait
de moi dans les bureaux de rédaction !... Il devait
y avoir, dans les journaux, des allusions..., des
« filets » que je n'ai pas lus ou que je n'ai pas compris ! » Et il dit cela toujours du même ton d'ironie
mécanique, et comme quelqu'un qui se raille d'être
capable de le dire. Mais, quoique ce soit surtout le
littérateur qui crie, c'est bien l'homme qui est déchiré.
Hélène le sent, et, épouvantée de ce qu'elle a fait,
elle jure qu'elle a menti, par bravade et pour se
venger ; qu'elle est bien allée dans la garçonnière
du duc, mais qu'elle en est sortie intacte : « Je te
le jure ; tu dois me croire, il faut que tu me croies ! »

Jacques la croira-t-il ? Par quelles circonstances,
par quelles paroles qui lui montreront son âme, ou
à la suite de quelle épreuve sera-t-il amené à la
croire ? Et il y a une autre question : comment ce
snob fieffé qui, en pleine torture, a eu des gémissements de snob, renoncera-t-il à sa vanité, reviendra-t-il à la vie saine, à la simplicité, au bon jugement
des choses ? Cela n'ira pas tout seul, car il faudra qu'il
revienne de loin. Mais, comme toute l'histoire de la

liaison aristocratique de Dangy se dérobait dans le second entr'acte, ainsi le troisième entr'acte détient tout entier l'intéressant secret de sa conversion. L'auteur de *Snob*, trop confiant en notre intelligence et en notre expérience des choses du cœur, nous laisse une part de collaboration vraiment démesurée. Peut être s'est-il dit aussi qu'une partie de la dernière « scène à faire », — le duo, aujourd'hui inévitable, de la réconciliation, — se rencontrait déjà dans *la Douloureuse*, et pareillement dans *la Carrière*. Quoi qu'il en soit, huit ans passent comme un éclair, et nous arrivons au quatrième tableau.

Jacques a cru sa femme ; elle a eu, paraît-il, « cet accent qui ne trompe pas. » Ils vivent retirés à la campagne, dans un beau château. Jacques est sage et il est heureux. Il n'est plus snob et il est académicien. La pièce est donc finie ; et il semble que l'auteur n'ait littéralement rien à mettre dans son quatrième acte.

Il a eu cependant l'esprit d'y mettre une scène qui a beaucoup plu, et qui est en effet jolie en soi, et même originale, et, par surcroît, très bien conduite. Dans le calme séjour où Jacques Dangy jouit en paix de sa fortune et de sa sagesse, M. Guiches a ramené un gredin de lettres, un pâle envieux, Noizay, qui vient lui demander sa voix pour l'Académie. En quoi ce Noizay ne manque pas d'aplomb : car il a écrit naguère un roman à clef où l'aventure de Jacques était contée comme celle d'un mari attentif à tirer

profit des erreurs de sa femme. En fines phrases à double sens, Dangy « se paye la tête » du drôle et lui met soigneusement le nez dans son ordure. Puis il lui dit des choses optimistes : que la générosité est tout autant dans la nature que la platitude ou l'infamie, et que par conséquent son roman « naturaliste », genre démodé au surplus, est idiot. Il lui en insinue aussi de dures, et, notamment, que l'auteur de ce roman n'a montré que sa propre bassesse, et qu'il n'est qu'un simple « mufle. » Le mufle, de pâle, devient jaune ; mais il empoche tout sans mot dire, en bon candidat. Et le mérite de la scène, c'est d'abord de faire plaisir ; et c'est encore de rester parfaitement claire dans l'ironie et les sous-entendus.

En résumé, *Snob* me paraît le « comble » de la comédie « vie parisienne », de la comédie « mal faite », éparse et à tableaux, de ce genre aimable qui est en faveur ces années-ci, et dont *Viveurs, la Douloureuse* et *la Carrière* sont sans doute les chefs-d'œuvre. Et *Snob* nous a divertis, mais il se pourrait aussi que *Snob* nous rendît indulgents à la première bonne maçonnerie dramatique, — avec commencement, milieu et fin ; exposition, nœud, péripéties et dénouement, — dont on nous fera la surprise ; jusqu'à ce que, de nouveau, la maçonnerie nous dégoûte.

Cette année comme les autres, pendant la semaine sainte, les établissements de plaisir ont été tout à la

Passion. Il n'est presque pas un théâtre « littéraire » qui n'ait de nouveau crucifié Jésus. Mais, aux anciens fournisseurs d'évangiles artistiques s'est joint, pour notre religieux divertissement, un félibre subtil et voluptueux, venu de la colonie phocéenne où abordèrent les Maries nues : M. Edmond Rostand. Je vous résumerai avec une honnête candeur cette piquante *Samaritaine* que l'auteur qualifie d' « évangile en trois tableaux » et qui a transporté d'un pieux enthousiasme plusieurs chambrées de chrétiens.

On voit d'abord paraître au prologue, la nuit, près du puits où viendra la Samaritaine, les ombres des trois patriarches Abraham, Isaac et Jacob. Ces ombres vénérables s'expriment avec une grâce presque badine et qui ne dédaigne pas la pointe :

> Poussé par la brise des nuits
> Et vagabond jusqu'à l'aurore,
> Je viens pour des fins que j'ignore
> Comme un fantôme que je suis...

Et c'est un cliquètement menu de jolis, très jolis petits vers, à rimes triplées et même quintuplées : telles les enfilades de rimes des *Poésies fugitives* de Voltaire ou des *Déguisements de Vénus* du chevalier de Parny. Et les patriarches annoncent, dans ces coquets petits vers, que quelque chose de très grand va se passer en ce lieu. Ces vieillards sont gais et fins. L'imagination puérile, mais fleurie, du patriarche

Jacob s'amuse à l'idée que le premier rayon du jour va dissoudre leurs ombres falotes. Ecoutez ces versiculets délicieux :

> Et bientôt il ne restera,
> Des trois ombres qui furent là,
> Que trois blancheurs diminuées,
> Trois grandes barbes voltigeant,
> Puis trois petits flocons d'argent
> Qui fondront comme trois buées !...

Les trois barbes évanouies, nous assistons à une scène, très bien faite, qui nous expose les misères, les discordes et l'aveuglement des habitants de Sichem. Arrive Jésus, — suivi de ses apôtres, grognons et revêches (comme ils seront tout le long du drame) et qui s'étonnent de l'entendre bénir Samarie. Ne leur a-t-il pas dit, naguère, d'éviter les Gentils et les Samaritains ? Alors, avec un luxe d'images dont l'élégance ornée prête un air de suffisance un peu béate à une condescendance qui, dans l'Evangile vrai, parait simplement divine, Jésus leur explique qu'il a voulu ménager leur intelligence et qu'il n'a pu tout leur enseigner du premier coup. Puis il leur conte la parabole du bon Samaritain, en vers libres, sautillants et faibles ; de sorte qu'on dirait une fable de Florian ou de Lachambaudie.

Là-dessus, il les envoie aux provisions et reste seul auprès du puits. Il voit venir de loin la Samaritaine, sa cruche sur l'épaule. Il en profite pour se montrer

sous le jour d'un fin critique d'art, d'un connaisseur habile de la beauté des formes :

> Voici bien, ô Jacob, le geste dont les filles
> Savent, en avançant d'un pas jamais trop prompt,
> Soutenir noblement l'amphore sur leur front.
> Elles vont, avec un sourire taciturne,
> Et leur forme s'ajoute à la forme de l'urne,
> Et tout leur corps n'est plus qu'un vase svelte, auquel
> Le bras levé dessine une anse dans le ciel !...

Ces vers sont exquis. J'attendais que M. Brémond, en les détaillant, eût ce geste d'atelier, habituel aux sculpteurs, cette caresse de la paume qui palpe les contours ou ce coup de pouce dans l'air, qui achève de les modeler. Puis, avec un tendre à-propos, Jésus, devant la silhouette de la courtisane, songe que sa mère Marie eut un galbe pareil, quand, jeune fille, elle allait aussi à la fontaine. Après quoi, côtoyant presque cette pensée renanienne, que « la beauté vaut la vertu, » il ajoute, avec un dilettantisme supérieur :

> Elle a beaucoup péché, cette Samaritaine,
> Mais l'urne dont a fui le divin contenu
> Se reconnaît divine à l'anse du bras nu.

Cependant Photine (c'est son nom) descend le sentier en chantant de petites chansons d'amour, charmantes et fort chaudes, traduites ou « adaptées » du *Cantique des Cantiques*. Jésus, qu'elle

n'aperçoit pas d'abord, l'écoute et fait cette réflexion indulgente :

C'est une âme légère ainsi qu'une corbeille.

Puis il lui demande à boire. Elle le raille méchamment : « Un Juif boire de l'eau d'un puits samaritain ? Non, non, tu n'en auras pas ! » Et je veux citer les vers qu'elle lui dit en cet endroit : car ces vers sur une cruche d'eau fraîche, ces vers d'un « rendu » surprenant, sont, à mon sens, les meilleurs de cet « évangile » :

> Tu vois cette eau, cette eau limpide, si limpide
> Que lorsqu'il en est plein le vase semble vide,
> Si fraîche que l'on voit en larmes de lueur,
> En perles de clarté ruisseler la sueur,
> La sueur de fraîcheur que l'amphore pansue,
> Par tous les pores fins de son argile, sue !...
> Cette eau qui donne soif rien qu'avec son bruit clair,
> Si légère qu'elle est comme une liqueur d'air,
> Eh bien ! pour toi, cette eau, — c'est la loi, la loi
> [dure, —
> Cette eau pure, cette eau si pure, elle est impure !...

Le reste de la scène suit d'assez près le quatrième chapitre de l'Évangile de saint Jean ; mais, tandis que les paroles de la Samaritaine y sont très agréablement amplifiées, celles de Jésus y sont assez médiocrement traduites.

Donc elle reconnaît le Messie, et l'adore. Elle

l'adore comme elle peut. La chère créature a l'inadvertance de redire à Jésus les jolies strophes érotiques qu'elle chantait tout à l'heure en pensant à son amant; sans doute pour fournir à Jésus l'occasion de se révéler psychologue compréhensif et féministe averti.

Je suis toujours un peu dans tous les mots d'amour,

dit-il délicieusement. Et il ne lui échappe pas que, au fond, la Samaritaine aux camélias s'essayait, avec ses six amants, à l'amour divin. — N'aie pas honte, reprend-il :

> Comme l'amour de moi vient habiter toujours
> Les cœurs qu'ont préparés de terrestres amours,
> Il prend ce qu'il y trouve, il se ressert des choses;
> Il fait d'autres bouquets avec les mêmes roses...
> .
> Ne crois donc pas que ta chanson me scandalise :
> Un cœur que je surprends ne peut, dans sa surprise
> Se reconnaître assez pour inventer un chant;
> Mais il se trouble, il dit, dans son trouble touchant,
> N'importe quel fragment de chanson coutumière ;
> Et la chanson d'amour devient une prière.

Bref, une chronique de Colomba, supérieurement versifiée, sur le thème rajeuni des *Deux sœurs de charité* de Béranger...

J'ai peur d'être injuste. Mais j'en appelle à ceux qui sont vraiment chrétiens ou qui se souviennent

de l'avoir été, et qui croient, ou qui ont cru, que
Jésus est Dieu. Pour ceux-là, le Christ signifie ou
a signifié, non seulement toute charité, mais peut-
être plus essentiellement encore toute pureté. C'était
à lui qu'ils pensaient dans leurs tentations, et c'était
lui qu'ils craignaient dans les défaillances de leur
âme et de leur corps. Et voilà qu'on nous le fait
parler tantôt comme Gautier et tantôt comme Renan ;
comme tels artistes et tels sages que nous avons con-
nus et qui furent de fort honnêtes gens, mais des
hommes enfin, de pauvres hommes de chair et dont
la sensibilité artistique, la science de la vie et l'in-
dulgence sont peut-être un peu venues de ce qu'ils
n'étaient ni parfaitement purs, ni parfaitement saints.
On prête ainsi à Jésus une espèce de sensibilité, de
sagesse et de miséricorde qui est, si je puis dire,
à « base » de péché ; et c'est cela qui est offen-
sant.

Et puis il y a dans les Évangiles des paroles de
Jésus qui ont été considérées comme divines, depuis
dix-huit siècles, par d'innombrables âmes. Ces
paroles, d'un sens profond et souvent d'un tour sin-
gulier, plus mystérieuses encore d'avoir passé d'un
dialecte syriaque dans un grec et dans un latin bar-
bares avant de nous être traduites dans la langue
de nos mères, ont pris un caractère de grandeur et
de sainteté à quoi rien ne ressemble. C'est en elles
que Jésus paraît divin, et c'est en elles *seules* qu'il
le peut paraître. Elles sont augustes, elles sont uni-

ques: n'y touchez pas. Coudre des rimes à ces
paroles sacrées, les ajuster à la mesure de l'alexandrin par le moyen d'ingénieux synonymes et de chevilles industrieuses, me semble une besogne indiciblement puérile ; et chercher à inventer des paroles
« analogues » à celles-là me semble un attentat et
une incongruité. Et je ne sais quoi d'irréductible,
qui vient du plus profond de mon passé spirituel,
s'insurge en moi, soit contre cette inconsciente
impiété, soit contre cette monstrueuse faute de
goût.

Par bonheur, le deuxième acte est fort beau. C'est
que la personne de Jésus en est absente. Les « embellissements » ajoutés aux discours du Christ ne choquent plus, puisque ces discours sont, ici, rapportés
et commentés par une femme. Et je sens que je
pourrais aimer tout à fait ce tableau-là, s'il était en
mon pouvoir d'oublier le premier tableau et de ne pas
crier de douleur en me le rappelant.

C'est la place du marché, aux portes de Sichem.
Cela grouille bien Soleil cru, haillons éclatants,
odeurs d'ail, de poisson, de jasmin et de miel...
Photine accourt, illuminée, criant ce qu'elle a vu et
entendu. Et son enthousiasme, sa prédication
ardente, ses supplications, ses insistances acharnées, que les injures et les rebuffades ne font qu'échauffer ; et les remous de la foule autour d'elle, et
les rires et l'incrédulité des gens, puis leurs hésitations, et les premières adhésions qui entraînent

les autres, et la contagion de foi qui s'empare de toute la foule..., cela est excellemment distribué, aménagé, gradué ; et tout le tableau est comme emporté d'un large mouvement ascensionnel ; mouvement qu'arrête un instant le centurion sceptique et dédaigneux, proche parent du « procurateur romain » d'Anatole France ; mais qui repart ensuite plus irrésistible et pousse la ville entière, balançant des palmes, Photine en tête, vers le puits de Jacob où le Christ est assis.

Je n'exprimerai qu'un seul regret. Cet « évangile » féminin et samaritain a quelque chose aussi de provençal et même de napolitain. Les vers, colorés, souples, jolis même dans leurs négligences, — trop jolis, — sentent en maint passage l'improvisateur brillant, fils des pays du soleil. C'est l'Évangile mis en vers par un poète de cours d'amour, par un troubadour du temps de la reine Jeanne. Les images sont nombreuses, quelquefois neuves, mais généralement toutes petites. Et, par exemple, nous connaissons le mot de Jésus : « Je ne briserai pas le roseau penchant et je n'éteindrai pas la lampe qui fume encore. » Cela suffit, à ce qu'il semble, et ces deux brèves images sont assez expressives. M. Rostand les enjolive en les détaillant :

> Si le roseau froissé *souffre d'une cassure*,
> Il n'achèvera pas le roseau *d'un coup sec* ;
> Si la lampe *crépite en noircissant son bec*,
> Il ne soufflera pas *brusquement* sur la lampe ;

> *Mais, pour que le roseau balance encor sa hampe,*
> *Et l'offre encor ployante aux pattes de l'oiseau,*
> *Il raccommodera tendrement le roseau,*
> *Et pour que de nouveau la flamme monte et brille,*
> *Tendre, il relèvera la mèche avec l'aiguille.*

C'est curieux de précision menue ; mais cette « hampe » et ces petites « pattes d'oiseau », et ce « bec », et cette « mèche », et cette « aiguille » ; tout ce pittoresque de l'image en fait presque oublier le sens, et le divin précepte n'est plus qu'amusette de félibre miniaturiste. Ainsi encore, les anges qui baisent « les copeaux pris dans la chevelure » de l'enfant Jésus ; et l'ombre de la feuille de figuier, pareille à une main et qui « souligne *d'un doigt bleu* », sur le livre du centurion lettré, quelque beau vers d'Horace. (Déjà, dans son généreux poème aux Grecs soulevés, M. Rostand comparait la Grèce à une main écarquillée, et il disait que cette main avait « pour bague d'or Athènes, et Sparte pour bague de fer », — ce qui était charmant, — et qu'elle reposait « sur le coussin bleu de la mer », — ce qui gâtait tout.) Et il y a encore d'autres mains bien singulières dans le psaume que chantent les habitants de Samarie :

> Et que les fleuves transportés,
> Sortant de leurs grands *lits* leurs *bras* de tous côtés,
> Applaudissent de leurs *mains vertes.*

Cela est terrible, « mains vertes » s'aggravant ici

d'un véritable jeu de mots sur « lits » et sur « bras. »
Cette exactitude des images poussée aussi loin que
possible dans le détail, et qui les glace à la fois et
les rapetisse, c'est ce qu'on appelait jadis le « pré-
cieux. » On se demande si c'est bien le style qui
convient le mieux à un poème évangélique.

Au dernier tableau, j'ai le chagrin de retrouver
Jésus. Photine vient à lui, suivie de toute la ville,
et lui dit ingénieusement, à la fin d'une tirade hale-
tante, hachée exprès en tout petits morceaux, de la
plus fausse « naïveté » et du désordre le plus arti-
ficiel :

 Humble, je ne suis rien dans tout ceci. J'apporte
 Les clefs... mais oui, c'est tout... j'apporte, — et
 [ne suis rien ! —
 Les clefs de tous les cœurs *sur le coussin du mien.*

Et Jésus recommence à faire tour à tour l'homme
supérieur et l'artiste, ce qui n'est pas du tout la
même chose que le Dieu. Il explique, dans le style
de M. Catulle Mendès, que Photine a laissé au fond
de la cruche « l'orgueil cruel d'être *une embûche
vivante et rose.* » Lorsque Photine lui dit que, tout
le temps qu'il parlera, « il sentira sous ses pieds
des cheveux de femmes », il faut croire que l'image
lui agrée : car bientôt, — tandis que les jolies comé-
diennes de la Renaissance sont toutes couchées
autour de lui en des poses voluptueuses, — après

avoir dit, du ton d'un héros de drame historique :

> Lorsqu'on évoquera ma figure lointaine,
> Toujours la Madeleine ou la Samaritaine,
> La femme de Sichem ou bien de Magdala,
> Toujours une de vous, près de moi, sera là ;

(ce qui rappelle la dernière phrase d'*Adrienne Lecouvreur* : « Et la postérité, charmée par nos amours, ne séparera plus dans sa mémoire Maurice et Adrienne », ou quelque chose d'approchant), il se ressouvient tout à coup des cheveux et ajoute ces vers « troublants » :

> Et ce sera ta gloire encor que l'on confonde
> Parfois ta tresse rousse avec sa tresse blonde.

Et là-dessus il re-renanise. Photine, au deuxième tableau, avait dit en son nom :

Soyez doux : *Comprenez. Admettez. Souriez.*

Il sourit, en effet. Il a même le mot pour rire. A l'ivrogne qui s'accuse de n'avoir pas aimé l'eau, il réplique :

Je l'ai changée en vin aux noces de Cana.

« Quand tu pries, dit le Jésus de saint Matthieu, ferme ta porte... Ne multiplie pas de vaines paroles,

comme les païens, qui se figurent qu'à force de paroles ils seront exaucés. » Plus fin, le Jésus de M. Rostand traduit avec esprit :

> Priez donc en secret. Ne priez pas longtemps.
> *C'est être des grossiers qu'être des insistants.*
> La meilleure prière est la plus *clandestine.*

Et cela finit par une exécrable « traduction en vers » de l'oraison dominicale. Pourquoi en vers, mon Dieu ? C'est si bien en prose ! Et tout cela n'a point empêché M^me Sarah Bernhardt d'être admirable, ni M. Brémond d'être, après tout, décent malgré ses joues et son bedon, ni la mise en scène d'être merveilleuse de couleur et de vie, ni *la Samaritaine* d'être un des succès les plus éclatants auxquels j'aie eu la bonne fortune d'assister.

Mᵐᵉ ÉLÉONORA DUSE. — AU GYMNASE : *Rosine*, comédie en quatre actes, de M. Alfred Capus.

Elle nous arrivait précédée d'une réputation européenne, sœur rivale de « la grande Sarah. » On ne nous avait pas trompés : Mᵐᵉ Eléonora Duse est une artiste dramatique tout à fait originale, et de premier rang. On nous avait dit aussi qu'elle était surtout une étonnante réaliste, qu'elle « vivait » ses rôles plus qu'elle ne les jouait, et que c'était par là qu'elle prenait le public aux entrailles. Et cela, sans doute, n'est pas non plus inexact. Mais, je ne sais pourquoi, je m'étais figuré, là-dessus, un jeu volontiers âpre et brutal, d'une spontanéité brusque et violente. Or, ce qu'il y a de plus incontestable chez Mᵐᵉ Duse, c'est, il me semble, un attrait singulier de grâce, de douceur et de tendresse. A cause de cela, sa recherche du vrai, le soin qu'elle a d'éviter l'apparence même de l'artifice, son réalisme très attentif et très sincère se tournent, quand même, en poésie. C'est un charme unique de femme très faite, très passionnée, meurtrie, maladive, neurasthénique, où survit pourtant une grâce jeune et ingénue, presque de petite fille, d'étrange petite fille.

J'ajoute que je n'ai pas encore vu Mme Duse dans *la Femme de Claude*, mais seulement dans *la Dame aux Camélias*, *Magda*, *la Locandiera*, et *le Songe d'une matinée de printemps*. Je dois confesser aussi que, si je puis lire l'italien, je ne suis pas capable, non plus que les neuf cent quatre-vingt-dix-neuvièmes des Parisiens, de le saisir à l'audition, sinon par bribes ou, à tout mettre au mieux, par lambeaux.

C'est là une condition fâcheuse. Les meilleurs comédiens expriment beaucoup et obtiennent de grands « effets », rien que par l'accentuation légère et juste d'un mot significatif. Ces nuances de la diction se dérobent le plus souvent à qui ne comprend pas chacun des mots prononcés à mesure que le comédien les prononce. La connaissance que l'on a du contenu de chaque scène, ou même du sens sommaire de chaque couplet ou de chaque réplique, ne suffit point ici pour bien apprécier le mérite de l'interprète. Il est donc toute une partie de son art, et très importante, dont nous ne pouvons pas être juges lorsque nous entendons cette caressante Italienne. Mais, d'être réduits, sur ce point, à deviner son talent, cela nous la rend plus intéressante encore et plus chère, par une sorte de complicité et de quasi-collaboration. Et enfin, si nous ne pouvons concevoir dans le détail l'intelligence et la finesse de sa diction, il nous reste le son de sa voix, la qualité émotive de ses intonations, dont nous saisissons du moins le rapport avec le sens général de ses discours ; il

nous reste sa mimique, et il nous reste sa figure.

Je la trouve jolie, pour ma part. Mais elle est infiniment mieux que jolie. D'une pâleur mate et quelque peu olivâtre ; le front solide sous les touffes noires ; les sourcils serpentins ; de beaux yeux cléments ; la bouche un peu distante du nez court, incorrect et vivant ; une bouche un peu grande, grave au repos, mais incroyablement mobile et « plastique » (au vrai sens du mot)... je n'ai pas vu de comédienne qui jouât autant avec sa figure, ni dont la physionomie se pliât à un si grand nombre d'expressions, ni si diverses, ni si extrêmes. C'est, je crois, principalement par son visage que Mme Duse est un artiste extraordinaire. L'expression foncière en est douloureuse ; mais quand les dents, qui sont fort belles, s'y montrent tout à coup, ce n'est point l'éclat banal des dentitions de théâtre encerclées de carmin ; c'est quelque chose de plus compliqué et de plus secret ; le contraste entre la clarté vive de ces dents-là et la pâleur des lèvres et le bistre du visage non fardé, équivaut à ces délicates dissonances qui, dans la musique, charment, en les inquiétant un peu, les oreilles exercées. La voix est claire et fine, plus jeune que le visage. Les mains sont maigres et souples ; Mme Duse fait souvent le geste de les passer sur son front ou sur ses tempes. La démarche est rythmée par une légère claudication qui ondule et glisse... Le tout donne l'idée d'une remarquable machine à sensations, vite transformées en sen-

timents. On devine une créature infiniment impressionnable et inquiète, deux ou trois fois femme, qui doit vibrer à tout, peut-être un peu à tort et à travers, le plus souvent avec une intensité démesurée et morbide, toujours avec une admirable sincérité.

Ce que M^me Duse a fait de *la Dame aux Camélias* est assez inattendu si l'on se reporte au texte complet de la pièce, mais est charmant en soi. Elle a totalement oublié que Marguerite Gautier est, après tout, une fille, et une fille de luxe. Que M^me Duse néglige de se farder, et dédaigne même de teindre les fils blancs que la trente-cinquième année a mêlés à ses épais cheveux noirs, cela ne manque pas de bravoure, cela veut dire : « Il faut m'aimer comme je suis », et cela se peut admettre sans trop de difficulté dans la plupart des rôles, bien que nos yeux soient habitués, chez les comédiennes, à l'artifice du fard, et que la lumière dévorante de la rampe le réclame en quelque mesure. Mais la Dame aux Camélias, au moins dans les deux premiers actes, est une dame qui se doit maquiller professionnellement. En ne le faisant pas, M^me Duse croit être plus vraie : et elle viole, par ce scrupule même, la vérité de son personnage.

Mais c'est qu'en effet elle ne semble pas du tout concevoir Marguerite comme une courtisane. Elle en fait dès le début une douce et tendre amoureuse, à qui elle prête l'aspect, comment dire ?... d'une grisette extrêmement distinguée et un peu préraphaé-

lite, d'une grisette de Botticelli. On ne se la figure pas un instant riant faux dans les soupers, allumant les hommes, s'appliquant à leur manger beaucoup d'argent, ni faisant aucune des choses qui concernent son état. Presque tout de suite, sans combat préalable, sans défiance, sans étonnement de se sentir prise, et prise de cette façon-là, elle donne son cœur à Armand. Elle a même trouvé pour cela un beau geste symbolique, un geste adorable d'oblation religieuse, que Dumas fils n'avait certainement pas prévu. Bref, elle joue les deux premiers actes délicieusement, mais comme elle jouerait Juliette ou Françoise de Rimini : elle est, comme Françoise et comme Juliette, « sans profession » ; elle est la Duse amoureuse ; et voilà tout.

Il faut dire que, dans le texte italien, l'histoire de Marguerite Gautier est à peu près dépouillée de ce qui, socialement, la localise. C'est la *Dame aux Camélias* pour « tournées », la *Dame* européenne. L'impayable Prudence, Nichette et son petit homme, Des Rieux, Varville, Giray, Saint-Gaudens sont réduits à l'état de fugitifs comparses. Le souper du premier acte et le baccara du quatrième sont d'une bonhomie et d'une brièveté d'opéra-comique. La « question d'argent », l'ancienne vénalité de Marguerite, n'est plus que très rapidement indiquée, juste autant qu'il le faut pour que la « fable » ne soit pas entièrement dépourvue de sens. Cela est très curieux. Vous savez, n'est-ce pas ? que, si la *Dame aux Camélias* a

paru, dans son temps, profondément originale et passe pour marquer une date importante de l'histoire du théâtre, c'est par son « réalisme », par l'abondance, alors neuve, des détails familiers qui classent la dame et peignent son « milieu. » Or c'est cela, justement, qui a été éliminé de la version italienne et cosmopolite. Notez que, du même coup, la pièce se vide presque de sa signification morale ; car, du moment qu'on nous laisse oublier, ou à peu près, la condition et le métier de Marguerite, nous oublions donc aussi les raisons que peut avoir de sévir contre elle l'utile préjugé social auquel la pauvre fille est sacrifiée, puis se sacrifie. Ce n'est plus que l'aventure très touchante de deux amants très malheureux, séparés on ne sait plus bien par quoi (et de cela, d'ailleurs, on n'a point souci) ; quelque chose qui, en vérité, ne se distingue pas essentiellement des autres histoires populaires d'amour douloureux, de celle de Roméo et de Juliette, ou de celle de Paul et de Virginie. Et ainsi, il se peut que *la Dame aux Camélias* survive, non comme une pièce qui, en 1855, « renouvela » l'art dramatique, mais simplement comme une belle complainte. Elle est tout entière ramenée, dans l'adaptation italienne, aux duos de *la Traviata*. Mais, dès lors, Mme Duse est peut-être pardonnable de jouer le rôle de Marguerite comme il lui plaît, et sans trop se préoccuper de nous rendre l'image d'une courtisane de ce second empire qui, au surplus, est déjà si loin, si loin !

Je passerai vite sur le troisième acte, celui du père Duval. M^me Duse doit être une personne qui gouverne mal ses nerfs, et il se peut qu'elle ait eu, là, une défaillance. Du moins, accoutumés que nous sommes au jeu plus puissant, plus synthétique, plus « théâtral » de M^me Sarah Bernhardt, la douleur et le désespoir de M^me Duse nous ont semblé par trop modestes. Peut-être, là encore, a t-elle paru moins vraie pour avoir voulu l'être trop. Il est certain que, dans la vie, les plus terribles coups se reçoivent souvent sans grands cris ni grands gestes, ni débordement de larmes ou fracas de sanglots ; mais nous croyons, soit par habitude, soit même par un assez bon raisonnement, que les conditions de la représentation dramatique veulent, même dans le jeu le plus sincère, quelque ramassement et quelque exagération. M^me Duse n'a eu d'expressif, à cet endroit, que son visage fiévreux. On n'a pas trouvé que ce fût assez. Ou plutôt, ayant dès le commencement conçu Marguerite comme une petite fille aimante et douloureusement douce, elle est restée fidèle à son idée ; elle a ployé, sous la parole de M. Duval, représentant de la Société et de la Loi, sa faiblesse effarée d'oiseau, comme sous une fatalité trop évidemment insurmontable. Elle ne s'est pas défendue ; et sa douleur, se sachant impuissante, n'a pas fait assez de bruit. Elle a mué Marguerite Gautier en Grisélidis. Et, comme cela les changeait un peu trop, quelques-uns l'ont prise pour une pensionnaire

grondée par un vieux monsieur très imposant.

Cette passivité fait qu'on est d'abord un peu surpris du cri — approuvé par le maëstro Verdi, et cela nous inquiète — que M^me Duse se permet d'ajouter à la fin du quatrième acte. Mais c'est que, précisément parce qu'elle n'est qu'une douce créature très impressionnable, si elle a pu, Armand n'étant pas là, demeurer comme paralysée devant le père, il lui est impossible, même après son sacrifice une seconde fois consommé, de rester muette sous le mépris et l'insulte de son amant, puisqu'il est là, et qu'elle le voit, et qu'elle l'entend. Et c'est pourquoi elle jette, au travers des imprécations du jeune homme, un *crescendo* éperdu de « Armando ! Armando ! Armando ! » dont ne s'était point avisé Dumas fils.

Ces cris, pour sentir le *finale* d'opéra, n'en sont pas moins vrais *en leur place*. L'invention, toutefois, en semble hasardeuse quand on y réfléchit ; on craint que ce trop naturel : « Monsieur le bourreau, ne me tuez pas ! » ne soit contradictoire à l'héroïsme antérieur de la victime, et l'on s'étonne que, si faible et si épouvantée, elle n'ajoute pas, malgré elle : « Je t'ai menti tout à l'heure ! » — Mais enfin, c'est là la seconde trouvaille de M^me Duse.

Et voici sa troisième trouvaille, beaucoup plus heureuse, et que M^me Sarah Bernhardt ne se cache point de lui avoir empruntée. Au dernier acte, lorsqu'elle va chercher sous l'oreiller la lettre d'Armand pour la relire, elle en parcourt des yeux les premiè-

res lignes, puis en récite le reste sans plus regarder le papier, car elle la sait par cœur. Et M^me Duse meurt délicieusement, d'une mort plus plaintive, plus enfantine, plus blottie sous les couvertures, plus couchée, plus minutieusement « vraie », moins hardie, moins singulière, moins saisissante que la mort verticale de M^me Sarah Bernhardt. Et, je le dis une fois pour toutes, je ne rapproche point ces deux grandes artistes pour leur donner des rangs, car il n'y a point de commune mesure entre leurs deux « génies. » Tout ce que je crois entrevoir en ce moment, c'est que « la nôtre » est plus souveraine, a plus de ce qu'on appelle le style, et nous secoue plus fort quand elle le veut, mais que l'Italienne s'insinue plus doucement et plus mystérieusement.

M^me Duse a apporté le même charme insinuant dans *Magda*. Elle est rentrée chez le père Schwartz, non point, comme faisait M^me Sarah Bernhardt, en fastueuse et capricieuse et bruyante reine de théâtre, mais en petite Allemande sentimentale et gaie. Et il est vrai que, en atténuant l'allure de révolte et l'air de bohème du personnage, elle nous a rendu moins invraisemblables les naïves illusions et les exigences de l'ineffable colonel. Mais tout à coup, de quel art supérieur, semblable à la nature même, avec quelle sincérité, avec quelle intensité, et pourtant sans théâtrale violence, elle a joué la scène où elle dit son fait à ce pleutre de Keller ! Quelle navrante ironie ! quel désenchantement à fond !

et de quel haut-le-cœur elle vomissait l'homme et l'amour !

Puis, dans *la Locanderia*, comédie simplette, mais joyeuse, élémentaire marivaudage de tréteaux, nous avons retrouvé l'Italienne toute pure, avec sa polichinellerie fine et caressante, et cette divine simplicité qu'adorait Stendhal.

Enfin, ç'a été la « démente » du *Songe d'une matinée de printemps*, poème de M. d'Annunzio, qui est comme une abondante dilution transalpine de quelque grêle songerie flamande de Maurice Mæterlinck. M^me Duse nous a su épargner tout ce que peut avoir de pénible l'extérieur de la démence. Hormis les instants où elle prend pour une tache de sang la coccinelle posée sur sa main et se ressouvient de son amant tué entre ses bras, elle nous a montré une folle câline et rêveuse, sœur des arbres et des fleurs, une dryade esthète selon Rossetti ou Burne-Jones, une démente, enfin, dont l'état d'esprit ne paraît pas différer essentiellement de celui d'un poète lyrique. Là encore ce qui dominait, c'est la grâce et la douceur.

Voilà tout ce que je puis dire maintenant M^me Duse doit donner, avant son départ, *la Femme de Claude*. Quand je l'y aurai vue, j'achèverai, si je puis, cette définition éparse de son talent, et je tâcherai de conclure. Mais, tout de même, c'est bien gênant, pour juger une comédienne, de ne pas comprendre la langue qu'elle parle. Une des conséquences de cette

infirmité, c'est qu'on est d'autant plus sensible à ce qu'il y a de curieux et d'attrayant dans sa personne même. Ne voyant en elle que la femme qu'elle est, on ne retrouve qu'elle dans tous ses rôles, et l'on est tenté de croire qu'elle est, dans tous, la même.

Au fait, se trompe-t-on nécessairement en cela? Quand j'entends les comédiennes françaises, si j'estime qu'elles diffèrent d'un rôle à l'autre, c'est peut-être parce que je comprends toutes leurs paroles. Il y a quelques comédiens, — très peu, — qui semblent changer d'âmes en changeant de rôle. Ce don de « s'aliéner » soi-même est, je crois, plus rare encore chez les comédiennes. Si souples d'apparence, les femmes soint moins capables de sortir de soi. N'importe; toujours semblables au fond, on les aime d'autant plus, quand on les aime. Enfin, nous verrons bien si Mme Duse saura, dans Césarine, être méchante.

Il est un point dont nous sommes sûrs dès maintenant. En dépit des quelques moments où son ignorance même de l'artifice théâtral risque de la faire paraître artificielle par trop de modestie, nous devons à Mme Duse une sensation de vérité à quoi rien ne ressemble dans tout ce que nous connaissons, nous qui n'avons pas vu Aimée Desclée. Elle nous a fait découvrir, rétrospectivement, de l'affectation et du procédé dans le jeu animé, mais vulgaire, et dans la diction nasillarde de telle comédienne de

chez nous, que nous vantons depuis longtemps pour son naturel.

Avec cela, M^me Duse sait-elle « composer » un rôle ? Je ne puis encore vous répondre avec assurance. Elle nous ravit parce qu'elle est vraie et spontanée dans chacune de ses inflexions et dans chacun de ses mouvements; mais il se pourrait que la composition d'un rôle, c'est-à-dire la subordination de toutes ses parties au dessein de l'ensemble, impliquât, par le ressouvenir du personnage entier dans l'interprétation de ses moindres mots et de ses moindres démarches, quelque altération de ce « naturel » qui nous charme tant. Il n'est nullement prouvé que le *maximum* de vérité dans le détail produise le *maximum* d'expression totale.

Autre question : de ces tournées d' « étoiles » européennes, faut-il espérer la formation d'un goût européen ? On aurait cet espoir, si ces grandes artistes transportaient intacts à travers l'Europe les chefs-d'œuvre ou les œuvres intéressantes des divers théâtres nationaux. Mais elles n'en donnent que des versions effrontément écourtées à leur usage : et ainsi le « goût européen » qu'elles propagent c'est le goût pour M^me Duse et pour M^me Sarah Bernhardt. Il est vrai que c'est déjà un agréable commencement de communion spirituelle entre les peuples.

M. Alfred Capus est un écrivain d'une originalité paisible et sûre. D'un seul mot, c'est un « réaliste »,

un vrai, et cela est devenu très rare. Car son réalisme, à lui, ne se complique ni de naturalisme, ni de pessimisme, ni d' « écriture artiste », ni de parisianisme fait exprès, ni de psychologomanie, ni du désir de frapper fort et de nous étonner, ni d'aucune prétention à quoi que ce soit. Il voit clair et dit clairement ce qu'il a vu, c'est tout ; naturellement « conteur », tranquille, exact, ironique à peine. J'ai dit une fois que, par sa tranquillité et sa lucidité, il me rappelait Alain Lesage, et je ne m'en dédis point.

Ce nom vient d'autant mieux ici que plusieurs des histoires contées par M. Capus ressemblent assez à des variations d'aujourd'hui sur le vieux thème fondamental de *Gil Blas*. Je n'affirme pas, n'en sachant rien, que *Gil Blas* et le roman de Flaubert : l'*Éducation sentimentale* soient ses bibles ; mais ils devraient l'être, et on jurerait qu'ils le sont. Avant *Rosine*, M. Capus avait donné trois romans : *Qui perd gagne* (presque un chef-d'œuvre), *Faux départ* et *Années d'aventures*, et une comédie : *Brignol et sa fille*. Ce ne sont pas, Dieu merci, des études de mœurs mondaines. Un de ses sujets préférés, c'est la chasse à l'argent, mais considérée surtout chez ceux qui n'en ont pas ; c'est, très simplement, le mal qu'on a à gagner sa pauvre vie ; c'est la difficulté des débuts pour beaucoup de jeunes gens dans une société tout « industrialisée » et où la concurrence vitale devient de jour en jour plus dure. M. Capus connaît très bien le monde des bizarres professions

parasites créées par ces nouvelles conditions sociales, le monde des coulissiers, des hommes d'affaires, des agents de publicité... Et il ne connaît pas moins bien la vie de la petite bourgeoisie, parisienne ou provinciale. Il possède, au plus haut point, le don de nous intéresser à d'humbles existences, humblement tourmentées ; cela, sans nulle sensiblerie, même sans aucune sensibilité avouée, et aussi sans « effets » de style, et enfin sans combinaison artificielle d'événements, rien que par la minutieuse, lucide et imperturbable accumulation de très humbles détails familiers. Son roman : *Années d'aventures*, est, à cet égard, un livre surprenant. Oui, plus j'y songe, plus je me figure que son originalité est d'être un réaliste à la manière classique ; réaliste sans épithète ; ni russe, ni évangélique, ni amer, ni moral, ni même immoral Mais, justement parce qu'il voit très bien la réalité et qu'il va presque toujours, de lui-même, à la réalité *moyenne* (la réalité moyenne, ce n'est pas brillant, non, mais c'est infini), l'œuvre de M. Capus me paraît beaucoup plus largement significative que quantité de parisienneries et de psychologies en renom.

Rosine est encore, tout uniment, l'histoire d'une personne modeste à qui la vie matérielle est difficile. On sait qu'une des abominations de notre société issue du christianisme et régénérée par la Révolution, c'est que la femme a deux fois plus de peine que l'homme, — et cela est beaucoup dire, — à

gagner son pain. Aux conditions économiques générales, déjà atroces, se joignent, pour l'opprimer, l'égoïsme masculin et l'hypocrisie bourgeoise. Ce n'est point là vaine déclamation, et vous le savez bien. Nous avons tous vu, de nos yeux vu, des jeunes filles ou des jeunes femmes, douées d'intelligence, de courage, de vertu, — et même du brevet supérieur, — lutter inutilement pendant des années, et être obligées enfin, littéralement obligées d'opter entre la faim et la galanterie, quand encore la galanterie voulait bien d'elles.

Rosine est une de ces malheureuses. Fille d'un petit fonctionnaire, restée à dix-huit ans orpheline et sans un sou, elle a été aimée d'un certain Perrin, paysan d'origine qui travaille chez M. Hélion, grand manufacturier du chef-lieu (nous sommes en province). Elle est devenue la maîtresse de Perrin, car elle l'aimait, et la mère du jeune homme s'opposait au mariage ; et puis il fallait vivre.

Il y a cinq ou six ans de cela. On la croit mariée. Mais, sournoisement reconquis par ses parents paysans, Perrin l'abandonne pour épouser une fille de son village, qui a du bien. Voilà donc de nouveau Rosine toute seule au monde ; d'autant plus exposée à la malveillance des bourgeoises de la ville et à la bienveillance excessive de leurs maris que l'irrégularité de son passé encourage ceux-ci, et que celles-là ne lui pardonnent pas son ancienne apparence de régularité. Ajoutez qu'elle est jolie et

qu'elle a, malgré sa pauvreté (ce n'est pourtant pas sa faute), des airs de demoiselle. Elle a beau être bonne ouvrière et de grand courage : en voilà une à qui il ne sera pas commode de vivre de son aiguille.

Les femmes lui « accordent » du travail avec des airs de condescendance affreuse et les hommes croient qu'il n'y a pas à se gêner avec elle. M. Hélion, l'industriel, la serre de près et lui propose un petit appartement à Paris où il a coutume de faire de joyeuses fugues périodiques. Elle le repousse fort dignement. Mais Mme Hélion a surpris le manège de son mari. Elle tolère ses autres distractions, mais lui déclare qu'elle ne lui permet pas Rosine. Elle cherche à écarter la jeune ouvrière en lui offrant (comme une aumône qu'on jetterait avec menace) une place de femme de chambre dans un château éloigné de la ville. Rosine refuse : elle ne veut pas « servir » ; c'est son idée et c'est son droit. Elle aime mieux « faire des journées » quand elle en trouve ; une ouvrière n'est pas une servante et est du moins libre dans son pauvre chez-soi. Sur quoi Mme Hélion, indignée, la chasse avec de dures et humiliantes paroles.

Cet éclat retire à la malheureuse Rosine le peu de pratiques qu'elle avait. Hélion profite de sa détresse pour lui renouveler ses offres. Il le fait en bons termes, avec une franchise raisonnable, sans brutalité. Cet industriel noceur est un peu banal, mais non

désagréable en somme, ni vieux ni laid, et le sentiment qu'il a pour Rosine est relativement « sérieux. »
D'autre part, si Rosine le repousse encore, c'est, dès demain, la misère noire. Elle est donc sur le point de céder ; et le terrible, c'est que nous comprenons parfaitement qu'elle cède, et que nous ne lui en voulons pas du tout. Il lui faudrait, pour résister, un courage proprement héroïque, soutenu d'une foi religieuse qui lui manque absolument.

A cet instant, Georges Desclos entre chez la pauvre fille. Georges Desclos est un jeune docteur à peu près sans clientèle (ils sont huit ou dix médecins dans cette petite ville), et qui se dessèche d'inquiétude et d'ennui. Il est timide et incertain. Il aime depuis longtemps Rosine. Quand elle a été quittée par Perrin, il lui a parlé de son amour, mais non point de mariage : il est si découragé, si peu sûr de l'avenir ! Et Rosine, trompée une première fois et qui redoute une autre aventure, l'a repoussé avec d'autant plus d'emportement qu'elle se sent tendresse de cœur pour ce garçon mélancolique, qui est, comme elle, une façon d'épave, une épave des professions dites libérales.

Mais, depuis, Georges, stimulé par un ami débrouillard, a pris un grand parti, qui est de lâcher son solitaire cabinet de consultations et de s'en aller à Paris chercher fortune dans une de ces industries essentiellement modernes qui gravitent autour du journalisme et de la finance, où l'initiative

individuelle peut beaucoup, et qui ont à la fois l'intérêt du jeu et de la chasse. Il tient donc à Rosine ce discours : « Nous nous aimons ; venez avec moi ; nous serons malheureux ou nous nous tirerons d'affaire ensemble. » Et Rosine, vaincue, tombe dans ses bras et dit : « Essayons ! »

Et le bonhomme Desclos, le père de Georges, les bénit en les désapprouvant. Le bonhomme Desclos est un vieux raté très intelligent et très sympathique. Philosophe narquois, bougon et généreux, il vit de très petites rentes, avec une vieille sœur restée veuve, qu'il étonne et scandalise du matin au soir. Il s'est composé tout doucement, dans ses méditations provinciales, une sagesse hardie, et jouit de se sentir sans préjugés au milieu d'un petit monde qui en est tout farci. C'est un type excellent et de haut relief, la joie et la gloire de cette comédie aux fonds grisâtres. Ce bonhomme dit aux deux jeunes gens : « Mes enfants, vous allez très probablement faire une bêtise. Faites-la néanmoins. Après tout, il y a des gens heureux pour avoir, toute leur vie, fait des bêtises avec décision... Je regrette seulement de n'avoir pas d'argent à vous donner pour vous aider un peu dans les commencements... Ou plutôt... j'ai mis de côté une cinquantaine de louis pour les réparations de la ferme... Eh bien, ma foi, les voici. La ferme attendra.. » Puis, tout à coup pris de gaîté : « Je ris en pensant à ma sœur... Je vais lui annoncer cela .. en plusieurs fois... Je vois

sa tête. Ah ! j'ai quelques bonnes soirées sur la planche. »

La scène est charmante. Et elle est originale. Réfléchissez à ceci : ce que l'auteur nous met sous les yeux, c'est un père, et un père bourgeois, qui consent que son fils s'en aille avec une maîtresse ; qui admet ce concubinage, et qui le sanctionne, et qui même le subventionne suivant ses moyens. Cela est énorme. Et cela a passé sans nulle difficulté, parce qu'on ne sentait chez l'auteur aucune intention de défi, aucune démangeaison de paraître « audacieux » (ce qui est d'ailleurs si facile !) mais simplement le scrupule d'être vrai. Rosine n'est pas du tout une jeune fille, non pas même une jeune fille accidentellement séduite comme la Denise de Dumas. Nous n'avons point affaire, ici, à des personnages de roman romanesque. Les cinq ou six ans de faux ménage de Rosine permettent à Georges, sans qu'il manque pour cela d'affection ni de délicatesse, de remettre la question du mariage à des temps meilleurs. Le mariage est pour les gens qui ont « une situation. » Provisoirement, Rosine et Georges se sentent un peu en dehors de la société régulière ; elle, victime des préjugés et de l'hypocrisie paysanne ou bourgeoise ; lui, disposé à se croire dupé par une société dont il tient des diplômes entièrement illusoires et inutilisables. Ou, pour mieux dire, ils ne songent pas à tout cela : c'est un pur instinct d'isolés et de naufragés qui, les con-

duisant à s'unir puisqu'ils s'aiment, les fait se contenter de l'union libre, puisque le mariage, en ce moment, ne leur serait d'aucun avantage, et que, au surplus, ils ne sont les croyants d'aucune confession. Et c'est à quoi le public a fort tranquillement souscrit.

Remarquez, à ce propos, que le théâtre (je ne parle pas ici du vaudeville) a de moins en moins le respect du mariage. Cela est très sensible depuis quelques années. L'indulgence des maris, où entre un doute sur leurs droits, est devenue de règle au théâtre. La pièce de Donnay, *Amants*, nous a montré le sentiment du devoir et la parfaite « respectabilité » dans l'amour libre. Si l'héroïne de la *Douloureuse* doit épouser son amant, elle n'en a point de hâte, et ce qu'elle en fera, ce sera « pour le monde. » Il ressortait des *Tenailles* que, logiquement, on ne fait pas au divorce sa part ; et l'auteur, en réclamant la rupture du lien conjugal sur la demande d'un seul des deux époux, semblait vouloir réduire le mariage à une sorte d'union libre légalisée. Et je vous présenterai, le mois prochain, une pièce de M. Romain Coolus, *l'Enfant malade*, où l'on voit un mari sans préjugés, aller jusqu'au bout de sa philosophie et de sa miséricorde indépendante.

C'est peut-être qu'il y a une contradiction secrète entre l'institution du mariage, telle qu'elle nous a été transmise, et notre esprit ou nos mœurs. Le mariage moderne est, par ses origines, une institu-

tion plus chrétienne encore que sociale. (Chez les Romains, où il n'était en effet qu'une institution sociale, il admettait légalement la forme plus libre du « concubinage. ») Or il se pourrait que nos contemporains fussent des chrétiens de plus en plus faibles, et aussi qu'ils trouvassent leur compte à être de moins en moins convaincus de leur libre arbitre. Ce qu'on redoute dans l'ancien mariage indissoluble, c'est l'engagement pour la vie, et c'est finalement le sacrifice. Il faut se lier soi-même et « répondre de soi. » Évidemment, cela est gênant ; les uns disent que c'est inutile, et les autres que c'est même impossible. Voilà pourquoi la conception du mariage semble subir, comme on dit, une crise.

Ma conscience m'oblige à dire que *Rosine* n'est point parfaite. La composition en est peu serrée, et les scènes, parfois, se suivent plutôt qu'elles ne s'enchaînent. Mais les personnages vivent, même les moindres : le digne notaire Pagelet, la dure paysanne, belle-sœur de Rosine, et sa petite cousine Louison, et la sœur du bonhomme Desclos. Et le dialogue partout est du plus franc naturel.

Le Théâtre d'Henry Meilhac. — A la Comédie-Française : *La Vassale*, pièce en quatre actes, de M. Jules Case.

Henry Meilhac est mort. On ne le verra plus dans les deux ou trois restaurants où il avait ses habitudes depuis quarante années ; ni au Cirque, ni aux Folies-Bergère, où il venait pour rêver commodément. A quoi ? Au petit monde fragile et chatoyant qu'il portait partout avec lui dans sa tête ronde d'ironique et taciturne Bouddha. Car ce Parisien, qui ne pouvait se passer de Paris ou, pour mieux dire, d'un certain coin de Paris (quelques centaines de mètres de ses trottoirs, pas plus), a mené en réalité une vie, non pas aussi austère, mais aussi retirée, aussi méditative, aussi close à ce qui n'était point son œuvre, aussi résolument spéciale que celle d'un ascète, d'un vieil épigraphiste, ou d'un moine de l'Institut Pasteur.

C'est pour cela, et parce qu'il avait, à sa manière, du génie, que son théâtre demeurera, je crois, un des plus originaux de ce temps. On y trouvera, plus exactement et plus agréablement qu'ailleurs, les

mœurs et comportements, les tics, le langage et le tour d'esprit des personnes frivoles et élégantes du second Empire et du commencement de la troisième République. Or, comme tout se tient, il n'est pas indifférent de savoir de quel air s'amusaient ceux qui passaient pour s'amuser, ni ce qu'était la femme oisive, la femme de luxe, dame ou fille, aux diverses époques de l'histoire de la civilisation. C'est un intérêt de ce genre qui recommande, encore aujourd'hui, et les comédies de Dancourt et celles de Marivaux.

Le théâtre de Meilhac est un théâtre sans prétention, sans thèses, sans ambition de satire sociale, et qui tout de suite parut neuf. Il ne ressemblait en aucune façon à celui de Scribe continué par Sardou, ni à celui d'Augier ou de Dumas fils ; mais il ne ressemblait pas non plus à celui de Labiche. Labiche gardait beaucoup du burlesque de Duvert et Lausanne, excluait à peu près la femme, ne sortait guère, quoi qu'on ait dit, de la farce. Meilhac, parti modestement du vaudeville, à ce qu'il semblait, inventa, presque du premier coup, une comédie moins tendue et moins apprêtée que celle de Dumas ou d'Augier, d'une composition moins artificieuse, d'un style moins livresque, une comédie plus familière, et même plus vraie en dépit des parties bouffonnes. On n'avait pas encore entendu, je pense, un dialogue de cette vérité, tour à tour ingénue et piquante.

C'était, dans le fond, un théâtre réaliste. — Si l'on met à part deux ou trois imbroglios (comme *Tricoche et Cacolet*), l'action est toujours de la simplicité la plus unie. Meilhac se contente parfois de vieilles intrigues consacrées et classiques (*l'Ingénue*, *Brevet supérieur*) ou de quelque antique conte bleu (*la Cigale*). Son moyen de sacrifier le moins possible à la convention, c'est de la confesser, en la raillant un peu. Il ne s'en fait jamais accroire. Dans *Monsieur l'abbé*, deux personnages se prennent un moment pour ce qu'ils ne sont pas ; sur quoi l'un des deux : « Dites donc, je crois bien que c'est un quiproquo. Mais il y a un moyen de sortir des quiproquos : chacun n'a qu'à dire ce qu'il est, c'est bien simple. » — Meilhac risque la pièce « mal faite » exprès, et même la « tranche de vie » (2ᵉ acte du *Réveillon*). En ce qui regarde le « milieu « matériel où il place ses bonshommes, il a le réalisme inventif et extrêmement pittoresque : je ne rappellerai que la loge du concierge des Variétés dans *la Boule*, le couloir de théâtre dans *le Roi Candaule*, et le salon de la somnambule dans *Ma Camarade*. Il a des « mots de nature » tant qu'il veut et tant qu'on veut. Il est si sincère qu'il ne peut presque jamais venir à bout de ses dénouements : tel Molière. Il a même, si on le souhaite, l'observation pessimiste et féroce. Il l'a moins souvent qu'on ne l'a dit ; mais encore a-t-il su écrire le troisième acte de *Gotte* et le dernier acte du *Mari de la Débutante*. Il a fondé le théâtre anti-

scribiste. A bien des égards, il est le précurseur du
« Théâtre-Libre » dans ce que le Théâtre-Libre eut
parfois d'excellent.

Mais, n'étant pédant à aucun degré, il échappe à
la morosité par la fantaisie... C'est devenu un lieu
commun, de dire que la marque de Meilhac est un
indéfinissable mélange de fantaisie et de vérité.
Cela signifie que cet observateur très aigu a beaucoup
d'imagination, et une imagination de poète.
Les livrets des fameuses opérettes, *la Belle Hélène,
la Grande-Duchesse, Barbe-Bleue, la Périchole*, sont
délicieux, même en soi et sans musique. Ce sont des
contes exquis, où tantôt l'ironie fine et tantôt la
bouffonnerie débridée s'accompagnent de poésie
sensuelle. Elles font songer aux contes philosophiques
de Voltaire, aux opéras-comiques de
Favart et au théâtre de Musset ; et toutefois elles
ne sauraient être que de Meilhac. Elles sont parmi
les joyaux de notre littérature dramatique.

On connaît les personnages de ses comédies. Ils
sont extrêmement vivants, et d'une vie qui nous est
toute contemporaine et toute proche. Les femmes
ont, parmi eux, la meilleure place. Nul peut-être
n'a exprimé comme Meilhac leur mobilité, leurs
caprices, leurs nerfs, leur inconscience, et la grâce
féminine, et le « je ne sais quoi » féminin. Il y a les
petites courtisanes, quelquefois un peu actrices, et
le « personnel » qui s'active autour d'elles : mères,
tantes, manucures, domestiques de cercle ou de res-

taurant. Elles sont fort gentilles : rouées et naïves, fines et sottes, voraces, futiles, menteuses, — pas bien méchantes. Quelques-unes, comme la petite comédienne de *Ma Cousine*, ont même très bon cœur et sont charmantes tout à fait. A côté d'elles, ou même au milieu d'elles, il y a les femmes du monde et les « honnêtes femmes », agitées, inquiètes, curieuses, mais incapables de grandes passions, ignorantes d'elles-mêmes avec beaucoup d'esprit, généralement sauvées de la faute par l'habitude de la « blague » et le sentiment du ridicule. C'est M^{me} de Kergazon dans *la Petite Marquise*; c'est la petite femme de *Ma Camarade*; c'est Marceline dans *Gotte*, Henriette dans *Décoré*. Par-dessus elles, l'adorable Froufrou, la seule qui « achève » (et elle en meurt) ; Froufrou, la moins prétentieuse des « femmes nerveuses » du théâtre contemporain. Il y a même des jeunes filles, presque toutes très particulières d'allures et de situation : la petite Margot, fille honnête d'une femme galante ; Pepa, cet oiseau des îles ; « la Cigale » ; et je veux mettre à part Cécile Leguerronic (*Brevet supérieur*), honnête fille, mais de Paris ; très « représentative », celle-là, et si vraie !

Et puis il y a les hommes: les sceptiques, les veules, les boulevardiers amorphes ; les naïfs et les emballés, très nombreux ; et les vieux marcheurs, les vieux messieurs amoureux et crédules : celui de *la Boule*, celui de *Ma Camarade*; et combien d'autres ! (Je ne sais plus leurs noms ; car j'écris ces notes sans

consulter les textes, rien que sur mes souvenirs de
naguère ou d'autrefois ; et je l'ai voulu ainsi, pour
que mon impression d'ensemble eût plus de chance
d'être juste.)

La vérité extérieure de ces personnages est soutenue d'une psychologie délicate, quelquefois profonde sous un air de nonchalance. J.-J. Weiss parlait avec raison de la « psychologie racinienne » de
Ma Camarade. On cite toujours Marivaux à propos
de Meilhac ; non à tort. *Pepa*, c'est, exactement, du
Marivaux pittoresque — et abrégé, où l'auteur ne
marque, dans les insensibles transitions d'un sentiment à un autre, que les étapes les plus significatives;
mais avec quelle sûreté ! Et enfin n'oublions pas cet
admirable troisième acte de *Froufrou*, où chaque
effort de la jeune femme pour ne pas tomber se
tourne si naturellement contre elle, où sa faute est si
clairement déterminée par sa situation, et sa situation par son caractère. La scène de Froufrou avec
son mari, puis avec son père, puis avec sa sœur,
comme cela s'enchaîne moralement et se développe,
jusqu'à la fuite éperdue de la pauvre petite folle !
Le voilà, le théâtre néo-racinien, le « théâtre psychologique », dont quelques-uns ont fait mystère dans
ces derniers temps. Il n'y a peut-être rien de plus
« fort », comme on dit, dans notre théâtre, ni d'une
force plus souple et moins étalée.

Maintenant je dois avouer que, très soucieux de
la vérité des sentiments et des mœurs, le théâtre de

Meilhac n'a rien des préoccupations sociales d'Augier et Dumas fils, ni des scrupules convenables de chrétien homme du monde qui paraissent dans les comédies d'Octave Feuillet. S'il est moral, ce n'est que de la façon la moins expresse et la plus détournée. Il est profondément et presque universellement sceptique, ironique, irrévérencieux. J'ai fait une fois le compte des choses, les unes respectables, les autres moins, qui étaient gentiment tournées en ridicule dans une seule des opérettes de Meilhac ; et j'ai trouvé qu'il y raillait, notamment, l'amour, la virginité, la poésie pastorale, la littérature romanesque, le donjuanisme, la royauté, les principes de 89, la croyance au libre arbitre, la science, et, finalement, la mort. — S'il aime, certes, la vertu, il ignore tout à fait quel en peut bien être le fondement. Dans *Brevet supérieur*, pièce manquée qui contient une scène de premier ordre, La Rochebardière, voulant amener Cécile à être sa maîtresse, lui explique que la femme ne vaut tout son prix que dans un cadre de richesse, qu'il lui faut des robes, des bijoux, toutes sortes de menues délicatesses autour d'elle, et que cela du reste n'exclut point l'amour, ni la sincérité, ni la bonté du cœur. Qu'y a-t-il donc, dans ce rêve, de vilain ou de désobligeant pour elle ? Qu'y a-t-il même de défendu ? Et Cécile, fille de Paris, avoue son trouble. « Oh ! dit-elle, c'est mal ce que vous faites là. Car les choses dont vous parlez, vous savez bien qu'au fond, je meurs d'envie de les

avoir...» Et elle ajoute : « Eh bien, non ! je ne veux pas ! je ne veux pas ! Mais, par exemple, je serais bien embarrassée de dire pourquoi. » Et l'on sent que l'auteur aussi en serait bien embarrassé.

Son idéal, c'est la femme de luxe, la petite courtisane gentille et aimante, ou la femme du monde un tout petit peu courtisane ; c'est l'amour sensuel dans un décor d'élégance, avec de l'esprit, et, parfois, l'attendrissement d'une sentimentalité légère. Ce gros homme court à moustaches de Tartare, s'étant délivré du souci des questions essentielles, — et insolubles, — ou peut-être n'en ayant jamais été tourmenté, avait besoin, pour vivre, pour respirer, de formes féminines autour de lui, dans des lieux artificiels ; il en jouissait surtout par les yeux et par l'imagination ; se divertissait du jeu naïvement rusé des petites âmes que ces formes recouvraient, et de la crédulité heureuse de ceux qui se prenaient à ce jeu ; s'amusait peut-être à s'y prendre lui-même à demi, afin de recueillir sur son propre cas des notes plus véridiques et plus fines : contemplateur de futilités et de fugitivités jolies qu'il jugeait et qu'il aimait, Çakya-Mouni de boulevard, au nirvâna égayé par des gestes d'Apsaras parisiennes. Et son théâtre paraît philosophique, — et l'est sans doute, — parce que le sourire de l'Ecclésiaste, qui est simple et à la portée de tout le monde, mais où tout de même « il y a la manière », passera longtemps encore pour le dernier mot de la sagesse...

Pour dire les choses plus modestement, Meilhac est bien, et plus encore qu'on ne le croit, le « poète » par qui la tradition du xviiie siècle s'est prolongée et renouvelée dans la nôtre. Il est, avec beaucoup plus de génie créateur, de la lignée des Chaulieu, des Crébillon fils, des Parny... (Un exemple me revient, entre vingt autres : le dénouement de *Margot*, le mariage de Margot avec le garde-chasse, n'est-il pas précisément selon la « philosophie » du xviiie siècle ?)

Ultime fleur de civilisation voluptueuse, ce théâtre sensuel et sceptique se rachète par la douceur et se relève par la bonté. Il ne faut pas trop faire fi de ce qu'il y a d'indulgence et de réelle bonhomie dans ce que j'appellerai, parce que cela m'est commode, l'esprit de Paris. Ce qui le distingue et le définit (quand on veut absolument le juger avec bienveillance), c'est peut-être qu'il offre le *maximum* de bonté compatible avec la recherche du plaisir ; c'est une atténuation de l'égoïsme par le goût de plaire, le don de mêler de l'attendrissement ou de l'ironie à ce qui serait, autrement, le libertinage tout cru ; un refus d'être tragique, c'est-à-dire ridicule ou méchant, soit dans la volupté, soit dans la douleur ; l'aboutissement du scepticisme à un détachement qui, bien que superficiel, se rencontre souvent avec la sagesse la plus profonde, et à une douceur qui, bien qu'inactive, équivaut, dans plus d'un cas, à la charité...

Tel est l'esprit de Paris dans le théâtre de Meilhac ; et j'avoue que cet esprit peut être assez mince, niais et déplaisant ailleurs. Si vous voulez connaître cette âme de douceur qui est répandue dans tout son répertoire, comparez, s'il vous plaît, *Monsieur de Pourceaugnac* et *la Vie Parisienne*. Les sujets sont analogues : c'est, ici et là, un grotesque que l'on joue ; mais, tandis que Molière berne son Limousin avec une effroyable férocité, Meilhac mystifie son baron scandinave avec une si caressante gentillesse que, lorsqu'on lui demande à la fin : « De quoi vous plaignez-vous ? Ne vous êtes-vous pas amusé ? » Gondremark est contraint de répondre : « C'est vrai, au fait ; de quoi est-ce que je me plains ? » Il est lui-même bon comme le pain ce gros bébé mûr de Gondremark. La Rochebardière est bon. Biscara est bon. Marignan, de *la Cigale*, est très bon. Et Boisgommeux, de la *Petite Marquise*, est très bon aussi ou le devient : « Vous m'avez offert votre vie entière, et je n'en ai pas voulu, parce que cela changeait mon point de vue ; mais à présent je la veux. Je sais bien que c'est une bêtise ; mais cette bêtise, je la ferai. » Et Édouard Dandrésy (*Décoré*) est meilleur encore. Il fait la cour à la femme de son ami intime ; mais cela ne l'empêche point d'avoir l'âme généreuse d'un terre-neuve. Il arrive trempé au rendez-vous, parce qu'il vient de sauver un pêcheur qui se noyait. C'est que, explique-t-il à Henriette, s'il n'avait pas opéré ce sauvetage, « il ne se serait pas

cru digne de la posséder! » Et le petit Alfred des Esquimaux (*Gotte*) est d'une bonté exquise. Marceline Lahirel lui a dit qu'elle serait à lui quand il lui aurait donné une preuve d'amour à laquelle elle ne pourrait pas résister. Exaspérée par son mari bien plutôt qu'amoureuse d'Alfred, elle se décide à ne plus attendre la « preuve d'amour » qu'elle exigeait d'abord ; mais, par un revirement imprévu et pourtant naturel, le brave garçon, pris de pitié pour la pauvre petite femme, lui remontre quelle sottise elle va faire et lui conseille de rester fidèle à son imbécile de mari : « Vous m'avez demandé une grande preuve d'amour, dit-il ; voilà ce que j'ai trouvé de mieux. » Bref, tous les hommes de Meilhac, ou à peu près, sont bons ; et aucune de ses femmes n'est méchante, ses petites cocottes n'ayant, tout plus, qu'une malignité de jeunes guenons. Dans *Froufrou* même, la plus sérieuse et la plus humaine de ses pièces, personne n'est méchant. Sartorys n'a que le tort d'épouser Froufrou et de l'aimer trop ; Froufrou a un fond de loyauté et de courage ; Louise est la perfection même ; Valréas est un « galant homme »; Brigard n'est pas un père fort respectable, mais il a bon cœur.

Personne n'est méchant, et que de mal on fait !

Ce pourrait être la morale de *Froufrou*. Ce théâtre si spirituel est tendre. Il n'est nullement im-

possible, à certains endroits de *la Cigale*, de *Margot*, de la *Petite mère*, de se sentir « un désir de larmes. »

Il est bien certain, avec tout cela, que ce mélange d'irrévérence et de douceur, d'épicurisme et de bonté un peu aveulie, ce n'est pas de quoi fortifier et régénérer l'âme d'un peuple. Mon Dieu, non. Mais sans doute Meilhac ne pensait point que tel fût nécessairement l'objet du théâtre. Il est également certain, si l'on tient à comparer Meilhac, que Dumas et Augier eurent plus de force et, si vous le voulez, plus de pensée. Mais, après tout, ce qu'on peut mettre de pensée au théâtre ne sera jamais grand'-chose. Il est sûr enfin que le Paris de Meilhac n'est pas même Paris entier, et que Paris n'est pas le monde. Mais la comédie de Marivaux, et celle de Musset, sont également fort loin de contenir tout l'univers moral. Aimons Meilhac comme il est, puisque nous l'aimons. Il a une grâce infinie. Il a — combinaison rare — parmi son ironie et son irrespect, une « naïveté » qui me semble parente de celle de La Fontaine ou de Favart. Il a « désolennisé » et assoupli la comédie. Presque tous les nouveaux venus, les Lavedan, les Donnay, les Hermant, les Guinon, procèdent de lui quant à la forme dramatique (dans laquelle, d'ailleurs, il ne leur est point interdit d'introduire de hauts sentiments et une robuste moralité). Cela est pour Meilhac un grand signe, qu'il ait fait école sans y avoir jamais songé et sans avoir eu de doctrine.

Ai-je besoin de vous prévenir que, presque partout où j'ai écrit « Meilhac » tout seul, il faut lire « Meilhac et Halévy » ? Il est difficile, dans cette collaboration, de démêler les parts. Toutefois, *Monsieur et madame Cardinal*, *les petites Cardinal* et *l'Abbé Constantin*, ces trois petits chefs-d'œuvre effrontés et doux, rendent le mystère moins impénétrable.

Les « Français » nous ont donné, à la date et dans les conditions les plus propres à lui nuire, *la Vassale* de M. Jules Case.

Encore une femme à revendications et qui nous rebat les oreilles de ses droits : droit à la liberté, droit au travail, droit à la pensée, droit au « développement intégral de son être », droit au bonheur, droit à l'adultère, etc. Cela devient insupportable. On se croit revenu aux jours d'*Indiana* et de *Valentine*. Ainsi tout recommence. Mais les femmes-victimes de 1830 avaient quelque grâce. Du moins on se le figure à distance, et d'autant mieux qu'on y va rarement voir. Elles étaient lyriques ; elles divaguaient ingénument ; elles rêvaient des amours surhumaines. Les Valentine et les Indiana d'aujourd'hui sont de dures et sèches lutteuses. On dirait que, renchérissant sur les Amazones, elles se sont coupé les deux seins.

Je n'aime pas ce genre de pièces parce que je n'aime pas les pièces à thèse. Une pièce à thèse est un leurre. L'auteur a la prétention de prouver pour

tous les cas, et ne prouve tout au plus que pour le cas particulier qu'il a pu choisir et conditionner à sa guise. — Toutefois ce cas particulier, bien défini, peut avoir son intérêt. Le dialecticien des *Tenailles* et de la *Loi de l'homme* nous présentait deux femmes réellement opprimées par tel et tel article du code. La démonstration était serrée, avait un air de force. M. Jules Case, moins précis, se contente d'affirmer par son titre que la femme est la « vassale » de l'homme : qualification métaphorique et vague, si vague qu'une épouse chrétienne ou simplement de bon sens pourrait à la rigueur la prendre en bonne part, — et qui n'est, d'ailleurs, nullement éclaircie par la pièce elle-même.

Or, rien de plus fâcheux qu'une pièce à thèse dont la thèse reste obscure. C'est un moulin à vent qui tourne à vide et dont les grands gestes offusquent par une emphase inactive. On s'aperçoit que, au bout du compte, la « vassale » de M Jules Case n'est que la « femme incomprise » et que le sujet n'est donc qu'un malentendu conjugal. Soit ; c'est une aventure qui peut toujours être contée. Seulement, la femme incomprise ne peut être intéressante que si, incomprise de son mari, elle est comprise du public : et j'ai peur que Louise Deschamps ne demeure incomprise de l'un et de l'autre.

Voici les faits. Henri Deschamps était riche ; Louise était pauvre ; ils se sont épousés, il y a de cela quatre ans, et ils ont eu une petite fille. Ils de-

vraient être heureux, et ils sont très malheureux.
Pourquoi ? Ils le disent tour à tour à un confident,
le bon Chabonas, un ami à tous deux. Henri reproche à sa femme d'être de glace dans ses bras, de ne
pas s'occuper de sa maison, d'être bizarre, pointilleuse, pédante, toujours sur la défensive, et impudemment coquette avec les autres hommes. Louise
reproche à son mari d'être impérieux, brutal, de se
moquer de ses idées, de ne pas vouloir la comprendre. Et c'est le premier acte.

L'auteur introduit alors les deux principaux aspirants aux faveurs de Louise : Larcena et Maubret.
Larcena est un fantoche de vaudeville qui se donne
beaucoup de mal pour être plaisant. Depuis huit mois,
tous les jours, de cinq à sept, il attend Louise dans
sa garçonnière. Il calcule que cela fait deux cent
quarante rendez-vous où elle a manqué ; mais il ne
se décourage pas : avec ces détraquées on peut toujours espérer. Maubret est un fantoche plus grave.
C'est « l'homme fort », l'homme qui connaît les
femmes et qui « professe » sur elles. Il imagine
ceci, de dire à Louise : « Votre mari a une maîtresse.
Qui ? Ma délicatesse ne me permet pas de vous la
nommer. Je sais que, après cette révélation, vous
prendrez un amant. Vos coquetteries sont d'ailleurs
des promesses que vous devez tenir si vous êtes
honnête. Vous prendrez d'abord Larcena ; mais Larcena n'est pas sérieux ; et, après lui, ce sera mon
tour, car je suis riche. »

Elle lui répond qu'il est un misérable, et il s'en va, très content de lui. — Entre, là-dessus, une amie de Louise, M^me Gerboy. Louise lui confie sa peine, lui demande conseil, et devine bientôt, aux réponses de la dame, qu'elle est la maîtresse d'Henri. La scène est « à effet. » Dans le fond, elle était facile, et l'on peut trouver que M^me Gerboy met beaucoup de bonne volonté à laisser percer son secret. Et c'est le deuxième acte.

Louise s'épanche alors dans le sein onctueux de sa belle-mère, qui est une bonne dame pieuse et douce. La belle-mère lui dit : « Je sais que vous êtes malheureuse ; eh bien, sacrifiez-vous, c'est le lot de la femme ; moi qui vous parle, j'ai été abandonnée par mon mari, j'ai connu la misère, j'ai élevé mes enfants comme j'ai pu. J'ai tout accepté ; et au bout de vingt ans, j'ai été récompensée du sacrifice de toute ma vie par un regard de mon époux moribond. Oh ! ce regard !... » Mais ce discours trop sublime ne fait qu'exaspérer Louise : « Vous êtes une sainte, ma mère ; mais moi, qui n'ai pas de religion, je suis pour l'égalité des sexes. Œil pour œil. Je suis une créature libre, j'ai droit au bonheur, etc. »

Suit une explication, confuse et vraie, avec le mari : « Vous ne m'aimez plus, dit-elle, puisque vous avez une maîtresse. Dès lors ma dignité m'interdit de me laisser nourrir par vous. Je vais travailler, donner des leçons de piano, ouvrir un ate-

lier de modiste... » Il hausse les épaules. Elle reprend : « Je me sens, à l'heure qu'il est, capable d'infiniment de bien ou d'infiniment de mal. Renoncez à votre maîtresse et aimez-moi. — Trop tard. C'est vous qui n'avez pas voulu. — Alors je reprends ma liberté tout entière. — Soit. » Et il se dirige vers la porte. « Où allez-vous ? — Je vais, dit-il, où l'on m'aime. — Et moi, dit-elle, je vais au mal. » Ici nous ne comprenons plus bien. Comment « l'exercice d'un droit » est-il subitement devenu « le mal » aux yeux de cette forte raisonneuse ? Oh ! qu'elle est femme, cette femme qui veut être un homme ! Et c'est très bien ainsi. Au fond, elle l'agace et il l'offense quoi qu'ils disent l'un et l'autre ; ils sont ceux qui ne s'entendront jamais ; et cela encore est très bien vu. Cette pièce, souvent obscure, n'est du moins pas médiocre.

Au dernier acte, Henri revient de chez Mme Gerboy, et Louise revient de la garçonnière de Larcena. Elle dit à son mari : « C'est fait, j'ai un amant, et un amant ridicule. » Il la traite comme elle le mérite. Elle est profondément dégoûtée d'elle-même. Quant à lui, il s'est aperçu, comme cela, tout d'un coup, qu'il n'aimait plus Mme Gerboy. Peut-être vont-ils se réconcilier dans leur douleur commune et dans le repentir de leurs péchés. A vrai dire, nous souhaitons peu un pardon qui aurait tant à oublier et que démentiraient à chaque heure de torturants et ignominieux souvenirs. Mais Louise demeure provocante et raisonneuse ; elle démontre, dans un discours en

trois points, que, si « la Louise d'aujourd'hui n'est plus la Louise d'autrefois », c'est la faute d'Henri, uniquement sa faute. Elle conclut : « Nous sommes quittes. Et maintenant, pardonnons-nous, si vous voulez, et restons ensemble. Nous ne serons plus que deux associés, dont chacun vivra à sa guise. » Il refuse cet arrangement bâtard. « Alors, dit-elle, je m'en vais. »

Elle a raison. Mais M. Case a tort, à ce moment-là, de faire intervenir l'enfant. « Et votre fille ? demande Henri. — Ah ! c'est vrai, dit-elle. Pauvre petite !... Quel dommage, mon Dieu ! Mais quoi ! elle serait malheureuse entre nous deux. » Et la mère prend la photographie de sa fille, et la baise en larmoyant. Elle s'en va tout de même. Seulement, elle est un peu plus odieuse en s'en allant : ce qui, je crois, n'était pas dans le dessein de l'auteur. Il ne fallait pas d'enfant ici.

Voilà le drame. Qu'est-ce qu'il prouve ? Je ne pose point cette question par mauvais vouloir ; c'est l'auteur qui nous oblige à la poser. S'il n'avait voulu que nous exposer un malentendu intellectuel, sentimental, et peut-être charnel, entre deux époux qui ont commencé par s'aimer, on verrait ce que vaut l'histoire, ce qu'elle contient d'émotion et de vérité. Mais, d'un bout à l'autre de la pièce, et déjà par le titre qui est sur l'affiche, M. Jules Case semble nous signifier que Louise Deschamps est la victime de son mari, et de la loi, et des mœurs publiques. C'est donc

là, pour nous, « la chose à démontrer. » Or, c'est ce qu'il ne démontre pas du tout. Il apparaît constamment que, dans cette affaire, il y a deux malheureux, qu'Henri n'est pas moins la victime de Louise que Louise n'est la victime d'Henri ; que la question de l'égalité des sexes n'a rien à faire là-dedans, et que rien n'y serait changé quand même Louise gagnerait sa vie en exerçant un métier (ce qui est sa marotte), quand elle serait couturière ou doctoresse, et électrice par-dessus le marché, et quand la loi civile reconnaîtrait exactement les mêmes droits aux deux époux.

Etablissons le bilan des griefs respectifs de Louise et d'Henri. Elle se plaint, nous l'avons vu, qu'il soit autoritaire, qu'il ait l'assurance dédaigneuse d'un polytechnicien, et qu'il la considère comme une inférieure. Mais il se plaint, lui, vous vous en souvenez, qu'elle soit indocile et ergoteuse ; qu'elle néglige son ménage et sa petite fille ; qu'elle refuse, dans cette association qu'est le mariage, la part de travail qui lui revient naturellement ; enfin, qu'elle soit coquette avec les autres hommes, d'une coquetterie effrontée, outrageante. Lequel des deux est la victime ? Il se console au dehors : mais, dès qu'elle le sait, elle prend un amant, et dans des conditions beaucoup plus vilaines qu'il n'avait pris, lui, une maîtresse. A ce moment-là, il n'y a pas à dire, le plus lésé des deux, c'est le « suzerain », ce n'est pas la « vassale. »

Je n'ignore pas qu'il y a entre eux quelque chose de plus secret, qui ne pouvait être qu'indiqué sur le théâtre, et qui les sépare irrémédiablement. Mais là encore, dans l'incapacité où nous sommes d'en faire le partage exact, force nous est bien de supposer les griefs égaux. Elle déplore... comment dire ?... qu'il ne lui ait pas fait, comme époux, tout le plaisir qu'elle attendait : mais il se plaint, lui, qu'elle reste de bois sous ses caresses. A qui la faute ? Ce point nous échappe. Il échappe même aux deux intéressés. Mais j'ai le soupçon que, si les baisers de son mari étaient plus agréables à Louise, elle trouverait tout de suite la condition des femmes, et le code civil, et son mari lui-même, à peu près bien comme ils sont ; et que les vraies causes de sa révolte sont donc beaucoup plus humbles et infiniment moins philosophiques que celles qu'elle étale. Ce qui, au fond, exaspère cette prétendue « cérébrale », c'est un mauvais hasard physiologique, dont son mari souffre nécessairement autant qu'elle-même, et auquel, d'ailleurs, il ne serait peut-être pas impossible de remédier en partie par de l'application, de l'affection, de la tendresse. Il est étrange que la répugnance physique nous soit donnée comme incurable entre deux jeunes époux qui se sont, on nous le dit, beaucoup aimés et, par conséquent, désirés avant le mariage. Et enfin, dans le mariage même, il n'y a pas que le lit : il y a le berceau et le foyer. Tandis que Louise s'insurge contre le mari qui l'étreint mal

à son gré, je songe à tant de pauvres filles que personne ne prendra jamais dans ses bras, bien ou mal ; et je me dis encore que le tout de la vie, même pour une femme, n'est peut-être pas d'être caressée exactement d'une certaine façon. Cette façon-là, Louise l'a-t-elle trouvée chez cet imbécile de Larcena? On en doute, à voir sa figure quand elle en revient. Elle la demandera donc à Maubret ; et, si Maubret ne la satisfait peint, sans doute elle s'adressera à quelque autre ?

Cette femme m'écœure, simplement. Ne peut-on aimer en dehors de ce qu'elle cherche (sans le dire) avec tant d'obstination? Ou bien, sont-ce les manières, le caractère et l'humeur de son mari qui l'offensent, même hors de l'alcôve ? Elle s'en accommoderait à la longue, si elle avait bonne volonté et si elle prenait au sérieux la promesse par laquelle ils se sont liés jadis. On vit très bien, et d'une vie très supportable, avec des personnes chez qui bien des choses nous déplaisent, quand on les aime en somme et qu'on est aimé d'elles : et l'on nous dit que c'est le cas de Louise et d'Henri. Et puis, qu'elle s'occupe donc de son enfant. Il y a encore là, pour elle, si elle veut, des possibilités de bonheur. Quant au « droit au bonheur », c'est une niaiserie, et c'est même une locution qui n'a peut-être aucun sens.

En résumé, l'insurrection de cette incomprise est deux fois incompréhensible. Car, d'abord, elle s'insurge contre un mystère : la disconvenance de deux

systèmes nerveux, disconvenance dont il n'est pas
du tout prouvé que son mari soit plus responsable
qu'elle-même. Et elle se révolte ensuite, confusément, et dans un trouble plein de contradictions,
contre une loi de nature qu'aucun changement ni
du Code ni des mœurs publiques n'abolira jamais.
Elle répète qu'elle veut travailler comme son mari
afin de ne plus dépendre de lui : et, en attendant,
elle ne fait rien, elle néglige toutes ses tâches féminines et oublie d'être mère et de tenir le ménage.
Cela signifie qu'elle aspire à être, non pas l'égale de
son mari, mais sa « pareille », ce qui est absurde.

Elle a dit à un endroit : « Je ne suis qu'une femme...
extrêmement femme... », de l'air d'une dinde qui
trouve ça très distingué : et, le reste du temps, elle
refuse précisément d'être une femme. Mais la nature
n'a souci de ces refus. Qu'on accorde aux femmes
les mêmes droits civils dont « jouissent » les hommes,
le même salaire pour le même travail, l'accession à
tous les métiers et professions, le droit de vote, si
l'on veut, et même l'éligibilité politique, tout ce que
réclament les plus excitées d'entre elles, j'y consens
pour ma part. La chose publique n'en ira pas plus
mal ; et beaucoup de pauvres abandonnées pourront
mieux vivre. Cela empêchera-t-il les femmes d'être,
physiquement, plus faibles que les hommes, d'une
sensibilité plus délicate et plus capricieuse, et d'une
intelligence qui a paru, jusqu'ici, moins créatrice
que la nôtre ? Cela les affranchira-t-il des maladies

et des servitudes de leur sexe ? Et cela rendra-t-il les hommes plus propres à « filer la laine » et à nourrir et élever les petits enfants ? On ne voit pas bien comment l'égalité des droits entre elles et nous entraînerait la similitude des fonctions et aptitudes naturelles et, par suite, des devoirs sociaux.

J'en veux un peu à l'auteur de *la Vassale* de m'avoir induit, par l'obscurité de son dessein, à la proclamation trop facile de ces honnêtes truismes. Son erreur, ce n'est pas d'avoir mis sur les planches une détraquée, c'est d'avoir (pourquoi, mon Dieu?) visiblement pris parti pour cette folle qui sacrifie à des aspirations si vagues des devoirs si précis ; c'est de s'être évertué à voir un problème social là où il n'y a qu'un drame d'alcôve et une comédie d'incompatibilité d'humeur, exclusivement personnels à M. et M^me Deschamps ; c'est enfin d'avoir eu l'air de vouloir démontrer quelque chose de considérable là où il n'y avait rien du tout à démontrer, ou sans que nous parvenions à savoir quoi. Sa pièce, trop en dissertations, mais d'un style assez fort, curieuse en son incertitude inquiète, et qui contient quelques bonnes scènes, aurait pu être excellente, s'il l'avait simplement conçue comme un drame passionnel relevé de comédie satirique : mais il l'a voulue « féministe » et ibsénienne ; et de là tout l'embrouillamini.

A la Comédie-Française: *Frédégonde*, drame en cinq actes, en vers, de M. Alfred Dubout. — A la Bodinière : *Dégénérés*, comédie en trois actes, de M. Michel Provins.

La Comédie-Française a donné *Frédégonde*, drame en cinq actes et en vers, reçu il y a trois ans avec enthousiasme par le Comité de lecture.

Je sens qu'il ne me sera pas possible de dire beaucoup de bien de cet ouvrage, et je ne m'en réjouis point. Même, lorsque je songe aux choses désagréables que l'auteur a déjà pu lire et entendre, j'ai envie de le réconforter par des louanges menteuses, et ainsi de m'en faire un ami pour quelques semaines. Mais je me dis tout à coup que je lui ferais certainement tort en pensant qu'il ait besoin d'être consolé...

La susceptibilité des hommes de lettres est, quand on y réfléchit, bien misérable. Une critique un peu vive de nos écrits nous fait souffrir davantage, nous ulcère plus à fond que ne ferait un jugement défavorable porté sur notre caractère, et se pardonne bien plus malaisément. On aimerait presque mieux être accusé d'un crime, et on aimerait certainement

mieux être accusé d'un péché. Et, pourtant, que nos ouvrages ne paraissent pas aux autres ce qu'ils nous ont paru à nous, ce n'est pas une si grande affaire. Ces « autres » sont souvent des esprits médiocres, des journalistes à la douzaine ; et, s'ils sont d'aventure des esprits supérieurs, on est toujours libre de considérer qu'ils ne sont point infaillibles. Et, surtout, pourquoi tant souffrir d'appréciations qui ne nous atteignent ni ne nous diminuent dans ce qui nous devrait seul importer, j'entends notre valeur morale ?

Un ami me fait cette confidence : « Depuis douze ou treize ans que je fais le métier de critique, j'estime que, malgré ma douceur naturelle et une nonchalance qui a quelquefois les mêmes effets que la bonté, je me suis bien fait, en moyenne, deux ennemis par mois. Je me résigne à leur malveillance, mais comme on se résigne à ce qui est injuste. Car le ressentiment devrait être en raison du mal qu'on a voulu nous faire : et je n'ai jamais pensé ni voulu causer une douleur réelle à ceux dont je goûtais peu les productions écrites. C'est que, bénévolement, je les croyais de sens droit et d'âme haute. Dans l'instant où j'exprimais le chagrin que m'avaient causé leur prose ou leurs vers, je sous-entendais (mais était-il donc besoin de le dire ?) que, les jugeant uniquement sur quelque chose d'aussi hasardeux qu'une imitation de la vie dans un roman ou une pièce de théâtre, je ne les jugeais pas

en tant qu'hommes, ni en tant que pères, fils, maris, amants ou citoyens, — ni même en tant qu'êtres « intelligents. »

Ne craignons jamais de citer Boileau. Cet homme excellent a tout à fait raison quant au fond de l'affaire, dans un passage connu de la *Satire neuvième* : il n'a que le tort d'y mettre de la malice et, vers la fin, de trop bouillonner sur la littérature :

> En blâmant ses écrits, ai-je d'un style affreux
> Distillé sur sa vie un venin dangereux ?
> Ma Muse en l'attaquant, charitable et discrète,
> Sait de l'homme d'honneur distinguer le poète.
> Qu'on vante en lui la foi, l'honneur, la probité,
> Qu'on prise sa candeur et sa civilité,
> Qu'il soit doux, complaisant, officieux, sincère,
> On le veut, j'y souscris, et suis prêt à me taire.
> Mais que pour un modèle on vante ses écrits, etc.

On peut avoir fait un mauvais drame, et non seulement n'être pas un sot, mais encore, par d'autres dons que ceux qui font le bon dramaturge et le bon écrivain, par un autre tour d'imagination, par l'activité, l'énergie, la bonté, par toute sa complexion et sa façon de vivre, être un individu plus intéressant et de plus de mérite que tel littérateur accompli dans son genre. Cette vérité tout élémentaire, toute naïve, est de celles que nous oublions le plus, scribes étroits que nous sommes.

Que l'auteur de *Frédégonde* porte légèrement

l'insuccès d'une entreprise qui ne fut point déshonorante ! Ce n'est pas sur *Frédégonde* que Dieu le jugera, heureusement pour lui.

Je puis donc vous dire maintenant, sans crainte de faire à personne une peine sérieuse, que ce drame qui séduisit si fort le Comité de lecture m'apparaît comme un exemplaire étonnant du vieux « drame en vers » dans toute sa poncive horreur. Et je m'en tiendrais à cette inoffensive constatation, si « la belle scène » de *Frédégonde*, celle que le public et presque toute la critique ont exceptée du désastre, n'était elle-même d'une « convention » affreuse et ne soulevait cette question inquiétante : — Le beau « dramatique » est-il si spécial, si à part, si différent des autres espèces de beau qu'il puisse se passer de toute vérité, et que l'absurdité même la plus évidente soit incapable de lui faire le moindre tort ?

La Frédégonde de M. Alfred Dubout est une femme excessivement méchante. Mais quand on a dit qu'elle est méchante, et qu'elle l'est avec une courageuse uniformité, et que toutefois elle aime ses enfants comme il arrive presque toujours aux monstres de mélodrame, on n'a plus rien à dire d'elle. J'ai peine à croire que la Frédégonde de l'histoire ait été si simple et si unie. Un fond de brute violente et barbare, aux appétits tout neufs ; par là-dessus, un commencement de culture latine, encore prétentieux et gauche, mais affinant déjà cette brutalité et la tournant en corruption ; le christianisme à travers cela, aggra-

vant de superstition et de terreur cette méchanceté et cette luxure ; et, parmi le tout, des souplesses, une grâce et sans doute des faiblesses nerveuses de femme, quelque grandeur d'ambition, quelque beauté d'orgueil et quelque intelligence politique... il y avait là de quoi façonner, semble-t-il, une Catherine mérovingienne d'assez haut relief.

Mais, si peut être cela est indiqué dans le drame de M. Alfred Dubout, on ne s'en souvient pas après l'avoir entendu. On dirait qu'il s'est appliqué à rendre insignifiante et sans accent l'atrocité de son héroïne. De parti pris et, qui sait ? par crainte d'être banal (oh ! que cela lui a peu réussi !) il a dédaigneusement écarté les deux événements les plus tragiques et les plus fameux de la vie de Frédégonde : sa lutte contre Galswinthe et sa lutte contre Brunehaut, c'est-à-dire, justement, les deux épisodes où « la femme » parait le mieux sous le monstre, et qui pouvaient donc nous révéler Frédégonde entière. Et il n'a même pas eu cet artifice vulgaire, mais efficace, de faire la reine de Neustrie sincèrement et passionnément amoureuse, d'opposer cet amour à son intérêt ou à ses vices et, par là, de susciter quelque combat dans cette âme partagée. Sa Frédégonde n'aime pas son amant et ne se sert de lui que comme d'un instrument pour se débarrasser d'un ennemi. Elle n'est pas un moment divisée contre elle-même. Elle est d'une simplicité et d'une monotonie accablantes ; et, au

surplus, l'entreprise où on nous la montre engagée n'ayant rien qui lui soit propre historiquement, elle pourrait aussi bien s'appeler Gertrude ou Isabeau, et elle n'a aucune raison de s'appeler Frédégonde, sinon que son mari s'appelle Hilpéric et que l'évêque de Rouen s'appelle Prétextat, — de même que cet évêque et ce roi n'ont d'autre raison de s'appeler Prétextat et Hilpéric, sinon qu'elle s'appelle Frédégonde.

Or voici la fable inventée par M. Alfred Dubout. Je n'en retiens que l'essentiel. Frédégonde veut faire assassiner son beau-fils Mérovée par son amant Lother, un jeune capitaine fâcheusement romantique. Elle y rencontre quelque difficulté, car Lother est précisément le frère de lait de Mérovée. Mais elle trouve enfin l'argument décisif : « Si tu me refuses ce service, je ne refuserai plus, moi, au roi mon époux l'entrée de ma chambre. » Lother sent déjà avec assez de délicatesse pour promettre, là-dessus, d'assassiner son ami. Et, après tout, cette scène de séduction eût pu être émouvante, et je ne sais pourquoi elle ne l'est pas.

Mais cet entretien a été entendu de la suivante Néra, qui, pour échapper aux poursuites galantes du roi Hilpéric et à ses vers de mirliton, s'était réfugiée dans la chambre de la reine. Frédégonde l'y surprend ; et le roi, qui rentre à cet instant, se tire d'embarras en expédiant la jeune fille à son bon oncle Prétextat, le saint évêque.

Voilà Frédégonde fort ennuyée ; car assurément la petite racontera à son oncle ce qu'elle a entendu, et celui-ci préviendra Mérovée, dont il connait la retraite. Mais la reine a une idée : elle ira elle-même, et avant que Néra n'ait jasé, confesser à Prétextat le nouveau crime qu'elle médite et les apprêts du meurtre de Mérovée ; et l'évêque, lié par le secret de la confession sacramentelle, ne pourra pas avertir le prince.

Elle le fait comme elle l'avait dit, et, chose plus surprenante, il en advient ce qu'elle avait prévu. L'évêque se lamente et s'indigne: « Mais vous êtes une misérable ! » Elle répond : « C'est possible, mais vous êtes tenu par le secret de la confession. » Il en convient, et il la supplie :

> Oh ! lève ce secret sous lequel je succombe !
> Je suis comme un vivant enfermé dans la tombe !

Et le public crédule frémit d'une situation si forte. Mais, Frédégonde ayant eu l'imprudence de s'écrier : « Mérovée est à moi ! » le saint évêque trouve soudain la réplique indiquée :

> Mais toi, monstre infernal,
> Tu m'appartiens !

et, saisissant un chandelier d'or sur l'autel, il rugit ces vers, qui ne sont pas les pires du drame, qui

vous donneront quelque idée du style de M. Dubout et qui me dispenseront de le qualifier moi-même :

> Le vieux sang des Gaulois bouillonne dans mes veines !
> Le prêtre est mort ! Je viens d'entendre au fond des bois
> Sous les chênes sacrés s'élever une voix !
> Et cette voix dit : Tue !... Et je te jette à terre !
> Et je tords ton poignet ! En choisissant la pierre
> Où de ton corps le sang va fuir avec horreur,
> Sur ton front je me dresse en sacrificateur !
> Meurs, sans avoir le temps de l'oraison dernière !

Et il va frapper, quand le chant du *Miserere*, « montant doucement dans le fond de l'église », lui fait choir le chandelier des mains, ce pendant que Frédégonde s'esquive en rampant. Et le public, qui n'a cessé durant toute cette scène de donner des signes d'une angoisse ingénue, éclate en furieux applaudissements ; et quelques connaisseurs prononcent : « Ça, au moins, c'est du théâtre ! »

C'est peut-être « du théâtre » ; mais, si je n'étais obligé ici à quelque dignité de langage, j'oserais dire que c'est du fichu théâtre. Car c'est du théâtre hors de toute vérité, ce qui ne se supporte que dans le vaudeville, et encore ! Je veux bien que Frédégonde, chrétienne peu éclairée, ait conçu cette ruse grossière et en ait espéré le succès. Mais que Prétextat se range sans hésiter à cette casuistique de sauvage, nous ne le pourrions admettre que si ce saint évêque nous avait été présenté comme un

homme d'une intelligence affaiblie par les années et touché, comme dit l'autre, « du vent de l'imbécillité. »

Dois-je démontrer l'évidence ? C'est une nécessité humiliante, mais à laquelle on est souvent exposé en ce monde.

Pour que le prêtre soit tenu par le secret de la confession, il faut qu'il y ait eu, en effet, confession sacramentelle, et ce n'est pas ici le cas. La confession implique, par définition même, certaines dispositions d'esprit chez le pénitent : il faut qu'il ait, avec le désir formel de l'absolution, un commencement de repentir des péchés qu'il avoue et l'intention, au moins momentanée, de ne plus pécher. Frédégonde est si éloignée de ces indispensables sentiments que c'est, au contraire, pour assurer l'accomplissement d'un crime préparé par elle qu'elle fait le geste de se confesser. Et peut-on même dire qu'elle en fasse le geste ? L'auteur, qui, dans son louable désir de frapper nos imaginations, ne recule devant aucune sottise, prête à Frédégonde « se confessant » des ironies, des bravades, des menaces, des explosions de haine, des vantardises de cabotine sanguinaire qui sont déjà, par elles-mêmes, une négation radicale de ce qu'on entend, théologiquement — et humainement — par « confession. » Une confession ne saurait être un guet-apens. La confession de Frédégonde n'en est pas une, et ne saurait, par conséquent, lier en aucune manière le confesseur.

Il y a plus. Quand nous admettrions que Prétextat, dans son incroyable innocence, puisse considérer comme une confession valable la cynique comédie jouée ouvertement par la reine, je ne vois pas encore comment son devoir de confesseur ôterait à l'évêque tout moyen de sauver Mérovée.

Le prêtre est tenu à garder le secret de ce qui lui fut avoué au tribunal de la pénitence : est-il tenu à laisser s'accomplir un crime, quand il le peut empêcher sans trahir ce secret ? Il doit à son pénitent le silence : lui doit-il la complicité ? Si Prétextat, sans nommer Frédégonde, imaginait quelque moyen discret d'éloigner Mérovée du lieu où son assassin compte le joindre, manquerait-il à son devoir de confesseur ? Il se servirait, il est vrai, de ce qu'il a entendu en confession : qu'importe, si son dessein est évidemment conforme, non pas sans doute aux sentiments que sa pénitente a montrés, mais à ceux qu'elle devait avoir en se confessant, et si, au surplus, la sécurité de celle-ci n'en est aucunement compromise ?... Mais je m'aperçois que je perds mon temps à débattre un cas de conscience qui ne se peut concevoir même par hypothèse, puisque la confession réelle d'un crime prémédité impliquerait à toute force, chez le pénitent, le renoncement à ce crime et, par suite, la licence accordée par lui à son confesseur d'en conjurer, s'il peut, l'exécution.

Et enfin j'ai bien tort de me donner tant de mal. Car l'auteur a voulu que la fausse confession de Fré-

dégonde fût non seulement absurde en soi, mais
inutile. Que ce bon Prétextat se croie la bouche cou-
sue par le stratagème saugrenu de la reine, soit.
Mais ce qu'il vient d'entendre, comme confesseur,
de la bouche de Frédégonde, il l'apprendra tout à
l'heure de Néra, en qualité d'oncle. Que Frédégonde
pense l'avoir lié par sa pasquinade sacrilège, ce n'est
que naïf : mais qu'elle pense lui avoir ôté le droit de
se servir des renseignements que lui donnera sa
nièce hors du confessionnal, cela est proprement
stupide. Prévenu par Néra, le bon évêque n'aura
qu'à dépêcher à Mérovée un courrier qui aura des
chances d'arriver avant Lother : sans compter que
Lother n'égorgera peut-être pas son ami dès la pre-
mière minute. Le seul souci de Frédégonde devrait
être de supprimer Néra avant que la jeune fille n'ait
pu parler à son oncle. Elle n'aurait plus alors besoin
de se confesser, et s'épargnerait ainsi deux sottises.
Mais il est bien vrai que « la belle scène » serait
fauchée du coup.

Il y a des théoriciens qui disent : « Ces invraisem-
blances, même ces impossibilités morales que vous
qualifiez d'absurdités, nous les décorons, nous, du
beau nom de postulats. Un postulat dramatique a le
droit d'être idiot. C'est une convention. Le théâtre
a pour objet, non de reproduire le vrai, mais de faire
paraître vrai ce qu'il nous montre, et cela, dans le
moment seul de la représentation. La grande scène
du quatrième acte de *Frédégonde* est éminemment tra-

gique. Nous avons tous frémi en l'écoutant. Le fondement en est ruineux, d'accord : qu'est-ce que cela fait, si nous ne nous en apercevons qu'après ? »

Le malheur, c'est que je m'en suis aperçu *pendant*. Et à cause de cela, je n'ai pas pu frémir. Or, si nous reconnaissons au théâtre le droit d'être aussi inepte qu'il voudra dans son fond, pourvu qu'il nous divertisse ou nous remue (ce qui n'est peut-être pas s'en former une bien fière idée), au moins faut-il qu'il nous remue en effet ou nous divertisse. Mais au reste, on oublie de faire deux distinctions bien nécessaires.

Toutes conventions ne sont pas bonnes pour tous les genres. Celle dont il est question ici et qui peut se formuler en ces termes : « Les absurdités ne comptent pas si elles sont la condition d'un effet dramatique », est affaire aux genres dont tout l'intérêt est dans les combinaisons de faits, c'est-à-dire au vaudeville et au mélodrame, ces deux frères siamois, qui ne diffèrent que par l'humeur. M. Sarcey a écrit un jour, à propos de *la Tour de Nesle* : « La scène est superbe; absurde si l'on veut, parce qu'elle est d'une invraisemblance monstrueuse; mais superbe! » A la bonne heure : il ne s'agit que de *la Tour de Nesle*. Et je ne demanderai pas non plus à *l'Hôtel du Libre-Échange* la vraisemblance des faits, ni une exacte vérité morale. — Mais la tolérance que j'accorde sans peine au vaudeville et au mélodrame populaire, il faut bien que je la refuse à la comédie de mœurs

ou d'analyse, au drame historique et à la tragédie, c'est-à-dire aux genres dont le principal objet avoué est justement la peinture des sentiments et des passions, peinture dont la vérité a pour corollaire un certain degré de vraisemblance dans les événements.

Là encore, cependant, il convient de distinguer. Sur la vraisemblance des faits, il est permis d'être accommodant, le hasard jouant, après tout, un assez grand rôle dans les choses humaines. (Il n'y a guère que Racine qui ait su presque se passer du hasard.) Mais la vérité morale, c'est autre chose : nous devons y tenir dans la comédie et le drame sérieux, ou, pour m'exprimer plus modestement, je sens que j'y tiens beaucoup, et ce n'est pas ma faute. Je l'entends d'ailleurs le plus largement que je puis, et je ne règle point l'âme humaine au compas : mais enfin il est telles violations de cette vérité qui sautent à tous les yeux.

Passe encore quand ces violations sont antérieures à l'action de la pièce et que notre attention n'est pas dirigée sur elles. M. Sarcey dit fort bien, à propos de l'*Œdipe roi* (qui est tout de même mieux qu'un mélodrame, quoiqu'il n'en soit pas le contraire) : « ... Mais comment expliquez-vous qu'Œdipe et Jocaste, qui sont mariés depuis douze ans et plus, n'aient pas échangé vingt fois ces confidences ? — Moi, mon ami, je ne l'explique pas, et cela m'est parfaitement égal, parce qu'au théâtre, je ne songe pas à l'objection. Tout ce que je puis te dire, ô critique pointu,

c'est que, s'ils s'étaient expliqués auparavant, ce serait dommage, parce qu'il n'y aurait pas de pièce et que la pièce est admirable. Cela s'appelle une convention. Cette convention, c'est qu'un fait auquel le public ne fait pas attention n'existe pas pour lui ; que tous les faits qu'il a bien voulu admettre comme réels le sont par cela seul qu'il les a admis, fût-ce sans y prendre garde. »

Je crains que ces remarques si lucides ne s'accordent avec une conception un peu humble du théâtre ; et cela me fâche qu'on puisse dire que, même dans des pièces qui passent pour chefs-d'œuvre, certains effets dramatiques ont pour condition première l'inattention du public, sa facilité à être dupé, et presque sa sottise. Je souscris toutefois aux réflexions de M. Sarcey. Dans l'exemple qu'il a choisi, le silence si surprenant d'Œdipe et de Jocaste est un fait passé ; et d'ailleurs, que l'un et l'autre se soient abstenus de confidences qui leur eussent été pénibles à tous deux, il n'y a point là d'impossibilité absolue. Mais, au quatrième acte de *Frédégonde*, ce sur quoi on nous prie d'être coulants, ce n'est pas une simple invraisemblance morale, chose sujette à discussion, c'est, comme je crois vous l'avoir fait sentir, une belle et bonne absurdité ; et c'est une absurdité, non point passée, mais présente, qui s'étale sous nos yeux, et nous provoque et nous défie. Il n'y a vraiment pas moyen de ne pas s'en apercevoir. Que si, malgré tout, on ne s'en est pas aperçu, je n'y sais

que dire, sinon que cela nous donne le niveau intellectuel du public, et que peut-être ce niveau indique à son tour celui de l'œuvre. Le quatrième acte de *Frédégonde* a réussi, mais pour les mêmes raisons et de la même manière que le plus grossier mélodrame.

Or *Frédégonde*, acclamée par le Comité de lecture (vous l'ai-je déjà dit ?) et jouée sur notre premier tréteau « littéraire », ne se présentait évidemment ni comme un mélodrame du Château-d'Eau, ni comme une bouffonnerie faite exprès. Et c'est pourquoi, n'étant pas prévenu, j'ai résisté même à « la belle scène. » J'ai résisté pareillement au romantisme et aux touchantes incertitudes du beau capitaine qui aime Mérovée et promet de le tuer ; qui veut le tuer, et qui ne le tue pas ; qui veut ensuite tuer Frédégonde et qui ne la tue pas davantage, et qui se laisse benoîtement poignarder par elle : oscillations et faiblesses de pâle décadent mérovingien, qui nous eussent intéressés peut-être si Frédégonde les eût provoquées par des vers plus décisifs et d'un meilleur style. J'ai résisté au couplet de la reine sur la nuit et le clair de lune. J'ai même résisté à la grâce niaise de la jeune Néra. Bref, je crois bien que j'ai résisté à toute la pièce. Le seul personnage que j'ai failli goûter, c'est encore le roi Hilpéric, un peu roi de carreau et tyran d'opérette, qui dit si drôlement à sa femme :

> Ah ! tu reconnaitras
> Que nous sommes de fiers et hardis scélérats ;

et qui définit galamment Néra :

Un lis qui parlerait avec la voix des roses ;

mais rien ne nous empêche de croire que le vrai Hilpéric, barbare adonné aux femmes, et qui s'essayait gauchement aux élégances latines, ait été à peu près ce qu'on nous le montre ici.

Ce rôle est joué par M. Leloir avec un comique irrésistible. M. Paul Mounet est un Prétextat majestueux et sonore. M. Albert Lambert fils, dans le personnage fugitif de Mérovée, déploie une belle fougue et ne bredouille que peu. M{}^{lle} Dudlay zézaie avec intelligence le rôle de l'ogresse de Neustrie, et M. Mounet-Sully prête à Lother ses héroïques éclats de voix, ses gestes de jeteur de lasso et ses reniflements sublimes.

La comédie de M. Michel Provins, *Dégénérés*, a d'abord ceci pour elle, qu'elle appartient, de toutes façons, à un art diamétralement opposé à celui de *Frédégonde*. C'est une comédie qui a grand souci d'être vraie ; curieuse par le sujet, et d'une assez fine recherche d'exécution.

Les dégénérés, ce sont les vicieux mondains d'aujourd'hui. Chercheurs de sensations égoïstes, nihilistes avec bravade et avec des prétentions à la perversité, ce sont, dans le fond, des brutes toutes

primitives, des singes et des guenons « du pays de
Nod », mais recouverts d'un petit vernis de « cérébra-
lité » (comme ils disent dans leur langue affreuse),
affaiblis par un dilettantisme d'ailleurs banal, par
une certaine capacité de s'analyser eux-mêmes,
et aussi par la mauvaise qualité de leur estomac.
Leur vice a pour caractéristique l'inquiétude, l'ins-
tabilité, le manque d'énergie et de volonté, l'impos-
sibilité d'aller jusqu'au bout de leurs mauvais ins-
tincts. Ce sont des gens qui n'achèvent pas.

La pièce de M. Provins nous fait assister aux
inachèvements de quelques-uns de ces énervés :
c'est le banquier Livaray et sa femme Jeanne ;
M^{me} de Girolles, l'amie de Jeanne ; le politicien
Chambard, et le moraliste de salon Barral, qui passe
son temps à définir les dégénérés, dégénéré lui-
même.

Jeanne, étant jeune fille, a été la demi-maîtresse
de Chambard. Elle lui a promis d' « achever » plus
tard, quand elle serait mariée. Elle a épousé Liva-
ray, et Chambard vient alors réclamer d'elle le
reste de ses faveurs. Mais elle refuse : cela ne lui
dit plus rien ; et Chambard lui-même semble n'in-
sister que par amour-propre. Et néanmoins, tout en
discutant, elle se laisse quelque peu aller aux bras
de son demi-amant. M^{me} de Girolles les surprend
dans cette minute de demi-abandon. Elle dit à
Jeanne : « Chambard est, par hasard, mon amant
total. Je ne tenais pas beaucoup à lui, mais j'y tiens

à présent et je le garde ; et, comme cela m'amuse d'être méchante, je te préviens que je te jouerai les tours les plus abominables » Et Jeanne répond : « C'est comme moi : je ne tenais pas non plus à Chambard. Ce qu'il me proposait me paraissait manquer de piment. Ce piment, tu me l'apportes et je t'en remercie. »

Toutes deux se vantent. Leur perversité manque d'haleine. Sans doute Mme de Girolles fera son possible pour déployer une belle méchanceté féminine, comme il sied, croit-elle, à une détraquée et à une morphinomane de sa distinction ; elle ira jusqu'à dénoncer à Livaray un rendez-vous de sa femme avec Chambard. Mais, comme il n'en sortira rien du tout, elle lâchera subitement son amant, dont elle épousera le secrétaire, un petit jeune homme aux dents de loup.

Quant à Chambard et à Jeanne, ils ont une très jolie et très subtile scène, où ils font semblant de s'aimer quoiqu'ils se désirent à peine ; où chacun d'eux sent l'artifice de l'autre ; où toutefois ils se prennent à demi à leur propre jeu et le prolongent avec une demi-sincérité et un commencement d'excitation sensuelle que continue de tempérer une demi-connaissance de leurs réels sentiments. Et, sans y tenir, ces deux demi-amoureux se donnent rendez-vous pour la nuit prochaine ; et Jeanne, au moment de sortir, envoie un baiser à Chambard, tout en l'appelant « comédien » ; et le geste et le mot, contra-

dictoires, mais également sincères, résument à merveille tout le dialogue.

Incapable de choisir entre deux femmes, Chambard l'est aussi de choisir entre deux opinions : et c'est cela même qui l'a fait rapidement réussir dans la politique. — Même veulerie chez Livaray, secoué seulement, vers la fin, par ce conseiller d'énergie qui a nom « besoin d'argent. » Livaray a surpris sa femme avec Chambard et est sorti en faisant claquer la porte. Depuis, chacun des deux hommes attend vainement les témoins de l'autre. Mais une crise ministérielle fait Chambard sous-secrétaire d'État. Cela décide Livaray à l'aller trouver : car l'honnête banquier vient d'être éprouvé par un krach, et il aurait bien besoin de la concession de certain chemin de fer africain. Très digne, il dit à Chambard : « Pouvez-vous, monsieur, me jurer sur l'honneur que je suis arrivé l'autre jour à temps et que vous n'avez pas été l'amant de ma femme ? — Sur mon honneur, je le jure. — C'est tout ce que je voulais. Votre main, cher ami. — Comment donc ! » Et ils se mettent à causer de leurs petites affaires.

Tout cela est très bien. Je ne vois que deux objections, et encore je ne tiens qu'à la seconde.

On a dit que, le théâtre vivant d'action et exigeant, par suite, que les principaux personnages, au moins, d'une comédie ou d'un drame soient agissants et sachent ce qu'ils veulent, les dégénérés de M. Provins semblent mal faits pour le théâtre. Ce sont conti-

nuels et menus revirements, des sautes de désir ou de caprice, des volontés aussi courtes que celles des singes, des piétinements sans fin. On ne sait jamais où vont ces gens-là, pas plus qu'ils ne le savent eux-mêmes. Et de là, dit-on, une gêne, — dont, pour ma part, je n'ai pas trop souffert.

Ce que j'ai mieux senti, c'est la monotonie. Tous ces dégénérés se ressemblent, et, en outre, voilà vraiment bien des dégénérés rassemblés dans un même lieu. Cette réunion sans mélange a quelque chose de trop artificiel. Puis, on est, si je puis dire, trop certain de leur incertitude ; on prévoit trop l'imprévu et l'incohérence chétive de leurs mouvements. On se fatigue de l'uniforme lâcheté de ces âmes inconsistantes et molles comme des méduses, et qui ont on ne sait quoi de glaireux et de clapotant. L'introduction d'un non-dégénéré vertueux, ou même d'un non-dégénéré méchant, d'un coquin énergique, aurait ce double avantage de nous reposer, et de nous faire mieux voir et juger, par le contraste, tout ce pâle vice en géla-tine.

On a dit enfin que M. Michel Provins courait trop après les « mots » et que cela devenait agaçant. C'est vrai. Il faut considérer pourtant que les dégénérés font volontiers de l'esprit, et que c'est même, souvent, une de leurs marques. — Sa pièce est donc, en somme, digne d'estime. Et elle est très morale. En nous montrant surtout ce qu'il y a, dans une des

formes les plus répandues du vice contemporain, de pleutrerie foncière sous des airs de prétention, — sans compter l'ennui incurable et l'impuissance de jouir du mal qu'on rêve plus encore qu'on ne le fait, — elle a ce grand mérite de faire paraître la vertu distinguée et désirable.

Ton Sang, « tragédie » en quatre actes, de M. Henry Bataille. — *L'Enfant malade*, pièce en quatre actes, de M. Romain Coolus.

Ces deux pièces ont été jouées dernièrement, l'une au « théâtre de l'OEuvre », l'autre au « cercle des Escholiers ». Elles sont intéressantes et particulières. Chacun des deux auteurs a bien fait ce qu'il voulait, et s'est abandonné avec complaisance à son tempérament propre. Et, parce que ceux qui les ont écrites, ayant d'ailleurs des cerveaux hors du commun, les ont beaucoup aimées, ces deux pièces ne sont point indifférentes ; et, si vous savez vous y prêter, elles vous réservent çà et là, chacune à sa manière, des impressions assez rares. L'un des auteurs est poète de son état ; l'autre est, de son métier, professeur de philosophie : et il apparaît en effet que la réalité est interprétée, dans le premier de ces curieux drames (*Ton Sang*), par un rêveur, et, dans le second (*L'Enfant malade*), par un raisonneur. C'est à cette constatation que je m'efforcerai, plutôt qu'à des jugements qui seraient peut-être sévères, et bien inutilement, si je me figurais ces deux ouvra-

ges représentés devant un public moyen et si je les jugeais avec celle de mes âmes qui correspond à l'âme de ce public.

Voici, réduit aux faits, le sujet de la « tragédie » de M. Henry Bataille. Deux frères se trouvent être aussi différents que possible. Maxime, l'aîné, est très bien portant, actif, d'esprit pratique et dur, et dirige une usine. Daniel est malade, anémique et neurasthénique au dernier degré ; très doux ; il passe ses journées à se plaindre subtilement. Une jeune fille, Marthe, est devenue la maîtresse de l'aîné tout en restant la garde-malade très tendre du cadet dont elle est passionnément aimée. — Les deux frères ont une grand'mère, qui sait tout cela, et qui n'a qu'une pensée : guérir Daniel ou l'empêcher de mourir. Mais Daniel est de plus en plus faible et ne peut être sauvé que par cette opération qu'on appelle la transfusion du sang. Marthe offre le sien. L'opération réussit. Daniel semble renaître. Il sent qu'il serait tout à fait sauvé s'il épousait Marthe. La grand'mère décide la jeune fille à ce mariage et la contraint d'envoyer à l'autre frère une lettre de rupture. — Mais, dans une fête que l'on donne à l'occasion de ses fiançailles, Daniel apprend que Maxime était l'amant de Marthe. Alors, pour rejeter le sang qu'il tient d'elle, il arrache son pansement, se taillade le bras à coups de couteau, et meurt.

Cette histoire vaut ce qu'elle vaut ; mais, telle qu'elle est, elle n'a assurément pas l'air d'une bal-

lade ni d'un conte du cycle d'Arthur. Elle tient, par des points nombreux, à la réalité d'aujourd'hui. L'un des deux frères est un industriel, comme les héros des drames et des romans bourgeois. La vie d'une usine et d'un port de mer est mêlée à tout le premier acte. La vie d'un hôtel de voyageurs, Suisse ou Tyrol, est mêlée au second. Puis, c'est une fête dans un parc, avec des lampions, et des « invités », comme dans une comédie du Gymnase. Le centre du drame est une opération chirurgicale. Le tout, cuisiné selon les procédés ordinaires par quelque « habile dramaturge », pouvait donner une pièce à la fois banale et brutale, pas ennuyeuse.

Or, — et c'est l'originalité de M. Henry Bataille, — de cette réalité plutôt vulgaire, il a surtout tiré du rêve. Ce sujet, bon pour quelque disciple de Scribe (il y en a encore et il y en aura toujours), il a eu l'idée de le traiter comme il avait fait *la Lépreuse*, conte triste et lointain d'une Bretagne de légende Il a intitulé cela « tragédie », en quoi il s'est peut-être légèrement mépris. Il a su toutefois indiquer par là sa volonté de simplification quant à l'extérieur du drame, et que les combinaisons des faits n'étaient pas pour lui le principal. — L'essentiel de la tragédie est d'exprimer des sentiments forts et des passions profondes et véhémentes : le principal objet de l'auteur de *Ton Sang* est d'exprimer le rêve, c'est-à-dire quelque chose de moins violent et de plus subtil que la passion, mais qui en est, souvent,

comme le prolongement en nous et le retentissement un peu assoupi. C'est le moment où le délicat travail de l'imagination, à force d'affiner et de nuancer la souffrance et d'en lier la sensation première à des impressions esthétiques, la change en langueur et en une sorte de volupté triste. — M. Henry Bataille a d'ailleurs très bien vu que ce qui peut produire le rêve, ce n'est pas seulement le spectacle de la nature, forêts, lacs, clair de lune, ni l'Amour, ni la Légende : le rêve peut être provoqué par l'appareil même de la vie contemporaine et de la civilisation industrielle, et par des aventures toutes bourgeoises ; car peu importe le point d'attache et de départ à ces capricieux enchaînements d'images douloureuses ou délicieuses. — Je ne sais donc si la pièce de M. Bataille est bien appelée « tragédie », mais je crois que la qualification de « songerie dramatique » ne lui conviendrait pas mal.

Daniel rêve sur son mal avec une subtilité extraordinaire. Il a la souffrance si inventive, si fertile en images, qu'il la doit aimer, bien qu'il en meure. La vie de l'usine proche est un des plus heureux thèmes de sa rêverie. Cette usine le tue, mais lui est une source inépuisable de sensations ingénieuses. « ... Je ne peux pas rester là-haut au coucher du soleil. C'est l'heure où l'ombre de la grande cheminée de l'usine entre dans ma chambre... A quatre heures, elle passe sur la fenêtre du corridor... A cinq heures, elle entre dans ma chambre. Il y a un moment

où elle la remplit toute... Alors j'étouffe... Je ne puis plus rester tant que l'ombre de la cheminée n'est pas entièrement passée... » Il souffre dans les machines, souffleté par les volants, heurté par les bielles, la chair striée par les courroies et grignotée par les lentes perforeuses, l'haleine bue par les pompes, etc.

Il sent qu' « un peu de sa vie sort de lui, s'en va, canalisée, alimenter cette vie artificielle. » Il se figure que la plainte de l'usine, « cette plainte qui monte fatiguée et grelottante dans le brouillard », est sa propre plainte. Toute cette douleur que son frère l'industriel est si fier d'avoir mise en mouvement, Daniel se dit que sa souffrance, à lui, en est la représentation et peut-être le rachat. Il trouve étrange d'être venu au monde juste à l'heure où son père et son frère fondaient cette usine qui ressemble à un enfer. « Prends garde, Maxime. Je suis peut-être la conscience de votre œuvre. » Le cri de la sirène le déchire. Il rêve sur le départ des steamers. « Les fanaux des messageries glissent et éclairent l'eau comme des rails... Il doit faire froid sur la passerelle des bateaux... Ils emportent des dortoirs silencieux... Quand ils seront loin du port, des gens enfonceront leurs calottes de voyage sur leurs yeux... Ils remonteront leurs montres en bâillant... Le port est déjà loin... La brume est sur toute la mer... »

Tout malade qui n'est pas stupide (et celui-là

est très intelligent) devient aisément un poète. Quant à l'opération de la transfusion du sang, — qui, avec son attirail de lancettes, de seringues, de cuvettes et de serviettes, n'est point à première vue chose de rêve, — M. Henry Bataille la fait se passer derrière une porte. Et devant cette porte, mystérieuse comme toutes les portes fermées, des bonnes d'hôtel attendent, curieuses et anxieuses, échangeant des phrases brèves, d'une banalité un peu effrayée. Et, je ne sais comment, ces bonnes, dans cette chambre d'hôtel, parmi ces malles défaites, devant cette porte numérotée, ne paraissent presque plus des bonnes, mais font songer à un chœur d'énigmatiques servantes ou béguines de Mæterlinck pressées contre une poterne derrière laquelle s'accomplit quelque chose de tragique et d'inexpliqué. — Grâce à quoi, lorsque l'opération est finie et que Daniel manifeste, avec une grande richesse d'images, sa joie de revivre et son ivresse de sentir dans ses membres le sang de la femme qu'il aime (« Ton sang ! Je l'ai reçu les yeux fermés, dans un recueillement de prière... Ce sang m'apporte un peu de ton passé, de ton présent, de ton avenir, et c'est comme s'il arrivait à moi du fond de ta plus lointaine et mystérieuse enfance... Oui, je suis toi, maintenant ; je suis Marthe jusqu'au bout des doigts »...), on ne pense plus du tout à une opération chirurgicale, mais l'effet est le même que si, dans un conte d'amour, le sang de la femme

aimée avait été infusé à l'amant, sans l'aide d'aucune seringue à injection, par le coup de baguette magique de quelque fée ou de quelque génie. — Et, plus tard, à la fête nocturne du parc, les messieurs et les dames qui passent ont l'air de quelque chose d'autre que des « invités » de comédie, ressemblent vraiment, par l'incohérente insignifiance de leurs pâles propos dans le crépuscule, à des Ombres fugitives, aux Ombres vides que sont la plupart des hommes.

Mais une invention surtout, que je n'ai pas encore dite, tire le drame de M. Henry Bataille vers le rêve : Marthe, la jeune fille aimée des deux frères, est aveugle.

Cela, joint au don d'infinie pitié qui est en elle, aide à comprendre l'étrange passivité de cette douce personne. — Elle a cédé à Maxime parce qu'il le voulait et pour lui faire plaisir. Mais sa tendresse va à Daniel, par le sentiment d'une conformité entre leurs destinées, elle infirme et lui malade. Toutefois son cœur se déchire quand il lui faut rompre avec Maxime, et envoyer elle-même à la poste la lettre de rupture dictée par elle à Grand'mère et recopiée par René, le petit frère. Sa douleur a des balbutiements d'un tragique mièvre, à la Mæterlinck. Comme pour mieux souffrir, elle imagine ce raffinement de montrer la lettre à Daniel, qui croit que c'est un billet du petit René annonçant à Maxime la « bonne nouvelle » du mariage de son cadet. « Une si grande

nouvelle, Daniel, comme elle est légère !... Un petit bout de papier étroit comme la place du cœur... On la mettra dans un grand sac ce soir, et puis... fini... Les lettres d'enfant sont plus légères que les autres. On dirait qu'elles peuvent voler plus facilement... Une petite lettre d'enfant... et rien de plus... » (Car la cécité de Marthe est, comme la névrose de Daniel, créatrice d'impressions fines et d'images.) Et, certes, le sacrifice fait, elle se dévoue à Daniel d'un grand cœur, et, quand l'aîné veut la reprendre, elle sent à quel point elle aime le cadet. Mais, en se refusant à Maxime, elle lui donne encore « toute sa bouche pour lui dire adieu. »

C'est qu'elle est née pour vouloir tour à tour ce que veulent les autres. Son refrain est : « Ce que vous voudrez. » Elle semble même jouir de cette passivité qu'elle allègue et définit à tout propos : « J'appartiens à tous, je ne sais pas pourquoi, différemment... Je sens que je suis née une espèce de servante... » Elle dit à un endroit : « Que tu m'aimes ou non, je ne tiens pas à savoir... Si j'étais comme celles qui y voient, je serais plus exigeante ; mais l'habitude de ne savoir que la moitié des choses m'a enseigné à profiter simplement de tout ce qu'on me donne. C'est déjà beau. » — L'auteur a sans doute voulu signifier que l'absolue bonté doit être passive (car, active, elle risquerait de faire du mal) et que, pour mieux être passive, elle doit être « aveugle » ; et il a réalisé cette métaphore. — Et, en outre, la

cécité de Marthe justifie en quelque mesure ce que sa passivité a d'incestueux : les sensations qui lui viennent des deux frères ne se partagent pas pour elle en deux groupes aussi distincts que si elle voyait leurs corps; et, par suite, l'abandon qu'elle fait du sien à l'un, puis à l'autre, n'a point pour elle des apparences aussi parfaitement concrètes que pour une personne qui y verrait.

Cette cécité a des effets charmants, — quelques-uns un peu équivoques. Elle suggère à Daniel et à Marthe elle-même d'exquises mièvreries. (Ainsi Daniel : « ... Fais-les voir, tes pauvres petits yeux d'aujourd'hui... Ils sont doux comme si je les avais fermés moi-même pour jouer. ») Mais, de plus, l'imagination de l'auteur se complaît et s'attarde à ce cas d'une fille qui reçoit les baisers sans les voir. Cette particularité est pour beaucoup dans l'amour que la douce aveugle inspire aux deux frères, comme si l'idée de ne lui être présents, même aux heures les plus intimes, que par l'ouïe et le toucher, leur était un secret aiguillon.

Et d'autre part, — chose bien observée, je crois, — la cécité de Marthe la destitue de toute pudeur. Elle rappelle tout haut, sans l'ombre de gêne, et en termes trop directs pour être rapportés ici, les sensations qu'elle doit à Maxime. Elle ne rougit pas, parce qu'elle ne voit pas... Et je crains qu'il n'y ait, dans cette étude de l'amour aveugle (au sens propre), un peu de cette débilitante sensualité céré-

brale qui ne manque guère aujourd'hui dans les œuvres des jeunes gens.

Parmi tout cela, à chaque page, quelque chose de languide, de défaillant, de pâmé. C'est un délicieux poème de maladie. Il n'y eut jamais cécité plus voluptueuse, ni anémie ou neurasthénie plus contente de soi. — La fin a beaucoup de grâce morbide. Daniel, mourant, est sans haine, mais ne peut cependant pardonner à Marthe. « Nous ne pouvons pas lui pardonner maintenant, n'est-ce pas ? dit-il à Grand'mère. Mais quand je ne serai plus, tu lui diras que je l'aimais encore. Il faut me le promettre. » Et, quand il est mort, Grand'mère dit à Marthe : « Il te pardonne. » Et Marthe, qui le croit encore vivant, s'avance en tâtonnant vers le lit. « Me voilà, Daniel... Merci bien... C'est moi... C'est votre petite Marthe... Bonjour, Daniel », dit l'aveugle au mort...

Seulement, ce poème de maladie ne se devrait murmurer qu'entre infirmes, égrotants et débilités. Le défaut, c'est que les bien portants parlent ici comme les malades. Ce sanguin de Maxime, l'énergique grand'mère elle-même, terrible et belle de maternité immorale, ont le même langage précieusement métaphorique et tourmenté que la délicate aveugle et le subtil névropathe, et le même air d'assister en rêve à leur propre vie. (Voyez, notamment, le couplet de Grand'mère, acte II, scène 4, et certains propos de Maxime au troisième acte.) Le drame, malgré la violence des actions, demeure tout

étoupé de songerie. — Et je vois bien, par exemple, que les deux derniers actes ne valent pas les deux premiers. Mais, si j'essayais de formuler un jugement sur l'ensemble, j'en serais fort empêché. Car cela n'est pas sain ; cela est d'une recherche qui a exaspéré de bons esprits; le dessein en reste obscur, et je me demande à présent si j'ai bien su le démêler : mais, malgré tout, j'ai cédé, en plus d'un endroit, au charme énervant de cette transposition d'un drame assez vulgaire en une sorte de nosographie précieusement et rêveusement lyrique.

L'Enfant malade, de M. Romain Coolus, est bien aussi une espèce de rêve, mais un rêve de philosophe et de raisonneur, un rêve de forme dialectique et volontiers oratoire. — Le dessein qui paraît dominer ce que M. Romain Coolus a donné jusqu'ici au théâtre, c'est la glorification des maris indulgents. Dans le *Ménage Brésil*, l'indulgence du mari était bouffonne; dans *Raphaël*, elle était ironique ; dans *l'Enfant malade*, elle est sérieuse de ton et presque solennelle; dans les trois pièces, elle est totale, sans restrictions, et à peu près sans douleur. — Jean, le mari de l' « enfant malade », c'est un peu, si vous voulez, le Jacques de George Sand, mais un Jacques qui ne se tue point et qui va jusqu'au fin bout de sa théorie.

Autre différence: Jacques avait naturellement, sur les femmes, les idées de George Sand : il les

croyait douées de raison et même de volonté. Mais voici sur elles les idées de Jean : «... Il m'apparaît confusément que ce sont des êtres instinctifs qui ne savent trop ni quand ils veulent ni ce qu'ils veulent, vagues automates à qui manque toute clairvoyance intérieure et que meuvent tyranniquement leurs désirs, d'ailleurs contradictoires d'heure en heure. Ou mieux, car ce sont choses vivantes et qui souffrent, je les considère un peu comme des enfants qui ont besoin d'être guidés et doucement traités quand ils se trompent, un peu comme des malades à qui nous devons des tendresses d'attention, des ménagements infinis, de la pitié et du pardon... »

Jean s'en tient donc aux vers de Vigny sur l' « enfant malade » et sur la « bonté d'homme », et croit que cette bonté doit faire à cette maladie un crédit illimité. Pour le reste, célibataire ingénieux et épris de ses aises.

Or le malheureux a, sans y prendre garde, inspiré une passion furieuse à Mlle Germaine, la fille de ses hôtes (nous sommes aux bains de mer). Germaine, en proie à la Vénus de Phèdre et de Julia de Trécœur, laisse échapper l'aveu de son amour, et tour à tour insulte Jean et le supplie, et sanglote, et défaille, et dit qu'elle va se tuer. Et Jean, crédule à cette menace, et surtout ému de cet amour et de cette douleur, finit par lui dire : « Je ne veux pas être en ce monde la cause volontaire d'une souffrance qui dure. Je vous donne ma vie pour que vous res-

pectiez la vôtre et qu'elle vous soit désormais sacrée. Vous serez ma femme si vous le voulez et quand vous le voudrez. Je m'efforcerai de vous rendre heureuse : j'apprendrai à vous aimer. Je vous promets, quoi qu'il arrive, une grande bonté et quelque clairvoyance. »

Nous les retrouvons, au deuxième acte, mariés depuis huit mois ; et déjà cela ne va plus. Germaine a ses nerfs du matin au soir, et probablement du soir au matin. Elle est absolument insupportable. Ce n'est pas « l'enfant malade », c'est l'enfant enragée. Jean est admirablement calme, bon, doux, patient, indulgent : il a seulement le tort d'être tout cela d'un air supérieur. C'est cet air-là qui enrage Germaine. Elle ne lui pardonne pas non plus ses livres, ses méditations, ni ses amis (Henri, jeune homme assez pâle, et Georges, petit-neveu de Des genais), ni enfin ce qu'elle appelle « leurs idées », c'est-à-dire, sans doute (car ces idées ne nous sont exposées nulle part), leurs préoccupations intellectuelles, et un certain tour d'esprit ironique qu'ils ont entre eux.

Il faut vous dire que Henri a fait jadis sa cour à Germaine ; ce qui n'a pas empêché le philosophe Jean de le garder dans son intimité. Henri, voyant la jeune femme inquiète, s'est déclaré de nouveau, sans que Jean, qui devine tout, paraisse s'en soucier autrement. Et la pauvre petite, croyant avoir enfin trouvé le grand amour qu'attendait sa niaiserie

échauffée, pose à Henri ses conditions : il l'aimera assez pour aliéner sa liberté ; il lui obéira aveuglément ; il lui sacrifiera tout, même ses amitiés et ses « idées. » Le malheureux Henri consent à tout, rompt brutalement avec Georges et envoie promener Jean qui intervient. Mais Jean, ferme sur son programme : « Henri, tu aimes ma femme, dit-il avec suavité. Henri, tu es libre. Elle et toi vous êtes libres. Mais réfléchis encore. C'est une rude charge que tu prends là. Quand je l'aurai prévenue, elle pourra te suivre. Et vous vous justifierez, si vous pouvez, en étant heureux. »

Or, le lendemain, Germaine, qui avait promis à Henri d'aller le rejoindre, ne s'y sent plus aussi disposée. Elle lui écrit : « Je suis à vous ; mais, avant de nous engager, réfléchissons, éprouvons nos cœurs, etc. » Jean la surprend ; elle cache la lettre, puis la déchire. Et lui, toujours plus suave : « Pourquoi te cacher de moi, petite enfant ? Est-ce que je ne sais pas que cette lettre était destinée à Henri ?... Fais-moi la confidence de ta passion nouvelle. Je ne t'en détournerai point, je ne m'en offenserai pas ; je te conseillerai doucement... Pourquoi avoir inutilement abaissé Henri ? Et pourquoi le faire attendre en ce moment ? Tu lui as donc menti, à lui aussi ? Tu l'as abusé, trompé... déjà ?... Tu dis que tu vas le rejoindre ? C'est bien ta volonté ? A la bonne heure... Mais pourquoi te sauver si vite ? Du moment que tu sais ce que tu veux et pourquoi tu me quittes, rien ne

presse plus. Je te laisse partir sans colère ; tu m'abandonnes sans regrets : il ne faut pas que notre adieu soit hâtif... Tu dis que nous divorcerons? Oui, si tu l'exiges ; mais d'abord consulte Henri... Si tu es un jour dans l'affliction, sache que tu peux rentrer ici, qu'on ne te reprochera jamais rien, mais qu'on s'efforcera de te consoler, que l'on t'aimera davantage peut-être pour tes erreurs et tes faiblesses... Mais ne crois pas que je te souhaite des déceptions prochaines ; je voudrais au contraire que tu fusses heureuse et qu'à ton âme de petite enfant les grandes tristesses fussent épargnées : elle est si peu faite pour souffrir ! Puisse-t-il t'aimer comme le méritent ta grâce et ta fragilité ! Tout cela n'est pas de ta faute ! Adieu, petite enfant malade !... »

Plus fort que le Jacques de Sand, comme vous voyez. Plus fort même que le digne mari d'Ellida (*la Dame de mer*), lequel se contente de rendre la liberté à sa femme et ne dissimule pas ce que cela lui coûte. Or, Ellida, dès qu'elle est libre, n'use de sa liberté que pour rester auprès de son mari. Pourquoi Germaine n'en fait-elle pas autant ? Au fond elle ne demanderait pas mieux. Mais que voulez-vous ? Jean lui laisse à peine le temps de parler : il la « colle » tout le temps, avec une extrême douceur, mais avec une accablante prolixité, et avec un tel sentiment de sa supériorité intellectuelle et morale ! C'est cela qui exaspère la petite femme ; c'est cet orgueil et à la fois cette suavité, ce flot mielleux d'évangélisme

marital où elle se débat, les pattes prises comme une mouche dans du sirop... Et elle s'en va, malgré elle, doucement et inexorablement poussée vers son amant par la sainteté laïque de son mari, et accompagnée de ses bénédictions... La scène est originale et, je crois, la meilleure de l'ouvrage. Notre Jean y a une façon bien à lui d'être jeanjean.

Quelques mois après, Germaine a reconnu qu'elle s'était trompée en suivant Henri, et a même, naïvement, essayé de se tuer. D'autre part le philosophe Jean, dans sa solitude, n'a pu se passer de Germaine et s'est mis à l'aimer d'amour. — Là-dessus son ami Henri vient lui dire : « Jean, je te demande pardon. Je te remercie de ton sacrifice, qui a été inutile. Toi seul peux la rendre heureuse. Il le faut, car elle ne supporterait pas l'épreuve d'une nouvelle déception... Je te la confie. Adieu, mon ami. » — Puis Germaine paraît et tombe dans les bras de Jean. Il lui dit : « Oh ! comme tu as été malheureuse ! J'ai été bien coupable ! » Elle répond, clémente : « Il ne faut pas t'accuser, mon ami, ni moi ni personne, ni regretter ce qui est arrivé. Je ne serais pas sûre que tu m'aimes sans cela... Nous n'avons rien à nous reprocher l'un à l'autre, voilà la vérité. » Ainsi, elle a voulu se tuer, mais elle n'est pas changée : elle est toujours à gifler ; et cela est très bien vu. Elle dit à Jean : « Promets-moi de ne plus avoir de pensées que je ne partagerais pas, de ne plus lire tous ces livres que je ne puis pas comprendre, de ne plus recevoir

tant d'amis qui ne seraient pas mes amis. » Et l'infortuné Jean, après avoir essayé quelques timides observations, répond « Je tâcherai », et conclut : « Enfin, nous nous aimons déjà, ce sera notre force : peut-être un jour nous comprendrons-nous. »

Voilà la pièce. Ce n'est pas une pièce à thèse. Elle n'appartient pas à la récente série des drames féministes. La constitution actuelle du mariage, les droits respectifs de l'homme et de la femme n'y sont point discutés. Ce sont, pour les personnages de M. Coolus, questions résolues, et dans le sens le plus « hardi. » Chez MM. Hervieu et Case, les maris étaient portés à croire que le mariage est un contrat qui oblige tout au moins la femme et qu'elle doit respecter ; et à cause de cela ils lui faisaient l'honneur de croire à son libre arbitre. Mais Jean et Germaine ont été nettement placés par l'auteur hors du « préjugé » du mariage. Ils se sont mariés, parce que cela se fait encore : mais Jean, très formellement et avec réflexion, et Germaine par imitation ou parce que cela lui est commode, entendent leur union comme une union libre. — Reste donc seulement à voir si ces personnages sont vivants et si leur conduite semble humainement vraie.

Vivants, ils le sont par le fond de leur être et par les passions et les sentiments plus que par l'expression. D'abord ils parlent tous, Jean, Henri, Georges et même Germaine, en littérateurs fieffés, d'un style tout livresque ; et cela est parfois très déplaisant.

Puis, ils semblent constamment préoccupés de se définir : et il paraît trop que c'est l'auteur, bon philosophe, bon psychologue, bon logicien, qui les définit lui-même, et dans sa langue, et que le dialogue n'est pour lui qu'une forme d'emprunt. — Germaine est proprement intolérable. Mais, si elle est intolérable, ce n'est pas parce qu'elle est une « enfant malade » ; c'est parce qu'elle passe tout son temps à nous le rappeler en style « écrit », de peur que nous n'en ignorions. Et de ce que Germaine est intolérable à ce point et de cette façon, il suit que l'indulgence de Jean nous devient presque inconcevable.

Car Germaine est trop sotte, en vérité ; et sa sottise n'est point telle qu'elle serait dans la nature, où elle aurait des intermittences et pourrait se sauver par quelque grâce : elle est telle qu'elle éclaterait à nos yeux si elle nous était définie, avec force et ramassement, par un moraliste plein de malveillance. Écoutez-la délirer devant Henri : « Alors, c'est ardemment, passionnément, absolument que vous m'aimez, comme il faut que l'on aime, comme je veux que l'on m'aime ?... Prenez garde ! mon amour serait tyrannique : c'est le don de soi, sans restriction et sans réserve, que je demande, que j'exige... En ce moment, Henri, je crois à votre amour ; il est fort, il est véhément, il est capable de violence. Peu à peu il me conquiert ; il me prend ; j'en subis la contagion victorieuse, et j'éprouve une

joie, une joie puissante à me sentir désirée comme je n'ai jamais été désirée. J'en suis délicieusement troublée au plus profond de moi. Ah ! comme je suis fière d'être enfin aimée ainsi, d'un amour capable de me préférer à tout au monde, même à l'honneur. Car ce que vous allez faire si je le veux, ce que vous ferez parce que je le veux, ce reniement de vos anciennes amitiés, c'est très mal, n'est-ce pas? c'est laid, bas et déshonorant ? » Tout ce discours est d'une sottise si formidable, si pleine, si condensée, si définitive, que l'on voit bien que ce n'est plus Germaine toute seule qui parle : c'est l'auteur qui, très perspicace et allant au fond des choses, nous livre le secret total de cette vaine et à la fois violente et niaise petite âme. Si d'aventure vous étiez follement épris d'une dame et qu'elle vous parlât ainsi, j'espère pour vous, monsieur, qu'elle ne vous reverrait pas souvent. Il est clair qu'aucune créature au monde ne vaut ce que Germaine réclame ici comme son dû. On peut cependant être tenté, quand les femmes ne le demandent pas, de le leur accorder ou de le leur promettre, — contre tout bon sens, d'ailleurs, et contre toute justice : mais quand elles le demandent, quand elles l'exigent, et en ces termes !

Et alors voyez ce qui arrive. Nous aimons Jean, après tout, quoiqu'il ne soit exempt ni d'affectation, ni de pédantisme, ni de narcissisme intellectuel. Tel qu'il est, c'est un homme très intelligent et très bon. Lors donc que nous voyons cet homme supérieur se

donner tant de mal pour cette perruche hystérique, tout supporter d'elle avec une patience d'ange, s'ingénier pour que ses fantaisies changeantes et contradictoires s'accomplissent à mesure, lui sacrifier enfin sa vie, — une vie qu'il emploierait plus utilement de n'importe quelle autre manière, ne fût-ce qu'à lire, rêver et regarder le monde, — nous jugeons que Germaine ne mérite vraiment pas tout cet effort, ni ces attendrissements penchés sur son néant, ni ces mains précautionneuses comme autour de quelque chose de sacré. Nous en sommes d'autant plus étonnés que Jean connaît bien Germaine, qu'il la voit telle qu'elle est, qu'il la sait incurable, qu'il la respecte comme on respecte les idiots, qu'en réalité il la méprise, tout en reconnaissant en elle un séduisant animal, et que, dans les trois premiers actes (cela est dit vingt fois), il n'a pour elle, tout au plus, qu'une pitié affectueuse.

Dès lors on s'explique peu l'immolation de Jean. Germaine est trop évidemment de celles envers qui il ne serait point illégitime d'user de quelque contrainte extérieure, puisqu'elle est incapable de se gouverner elle-même, qu'elle est une créature sans volonté ni conscience morale et que, par suite, il n'y a pas de « dignité » à ménager en elle. Ses vanités, ses caprices, ses absurdes illusions et ses stupides exigences n'ont rien du tout de vénérable ; et je ne verrais, pour ma part, nul inconvénient à ce qu'un aussi pauvre être fût maintenu dans l'ordre par voie

d'autorité, ou même par un peu de terreur. Que si alors elle secouait le joug, tant mieux pour Jean ; c'est lui qui serait affranchi. — Le don qu'il lui fait de toute sa vie ne se comprendrait que s'il l'aimait d'amour : mais, dans ce cas, il ne se sacrifierait qu'à de certaines conditions. Il se sacrifierait comme le font ceux qui « aiment », c'est-à-dire avec l'arrière-pensée de reprendre sa mise. S'il aimait Germaine d'amour, avec son cœur, mais avec sa chair aussi, il ne considérerait pas de cet air de douceur béate son manège avec Henri ; il ne l'enverrait pas chez ce jeune homme chargée de ses bénédictions ; il serait jaloux ; il lui ferait des scènes méritées ; il la garderait coûte que coûte, et serait malheureux comme les pierres : ce qu'il sera sans aucun doute après la réunion du dernier acte, puisque, là, il est amoureux. — Bref, l'abnégation de Jean paraît invraisemblable du moment qu'il n'aime pas Germaine, et le paraîtrait plus encore s'il l'aimait. Voilà mon objection.

L'auteur répondrait probablement que, dans les trois premiers actes, Jean, par point d'honneur, pousse jusqu'à l'extravagance et au défi et pratique comme un sport la charité conjugale, estimant son effort d'autant plus « élégant » que sa femme en vaut moins la peine ; puis, qu'il se laisse prendre à ce jeu, et qu'il est puni de ce qu'il y eut d'orgueil et de dilettantisme dans son entreprise par une bonne et belle passion, « bonne et belle » impliquant

ici toutes les souffrances et toutes les horreurs.

Et enfin, malgré ce qui peut agacer dans *l'Enfant malade* : manie du pardon, turlutaine du « droit au bonheur » (et je laisse certains défauts de composition dont je fais bon marché), il reste qu'un très curieux cas, un peu trop poussé dans l'abstrait, d'incompatibilité d'âmes dans le mariage ou, pour mieux dire, d'incompréhensibilité mutuelle y est fortement et minutieusement exposé par un observateur d'esprit philosophique, par un écrivain tendu, mais précis et brillant, et par un jeune misogyne très troublé par la femme comme tous les misogynes. Je sais de moins en moins ce qu'est une bonne pièce de théâtre, mais je sais encore ce qu'est une pièce intéressante. *L'Enfant malade* en est une.

A la Comédie-Française : Reprise de *la Vie de Bohême*, comédie en cinq actes, de Henry Mürger et Théodore Barrière. — *Geoffroy et la critique dramatique sous le Consulat et l'Empire*, par M. Charles-Marc Des Granges.

La Vie de Bohème m'a paru, je l'avoue, à cette dernière reprise, une plate et misérable chose. Cette gaieté, ces cris, ces facéties, ces bérets en l'air, ce punch éternel et cet éternel *gaudeamus igitur*... Mais qu'est-ce qu'ils ont donc, ces sauvages, à être gais comme ça? Et non moins que par l'appareil de leur gaieté, j'ai été offensé par le style de leur mélancolie. Un ennui mortel se levait pour moi et de ces « folies » et de ces « amours. » Ce que Barrière y a mis de « théâtre » est d'ailleurs saugrenu, et tout l'arrangement du quatrième acte est d'une inconcevable ineptie. Et pourtant la salle était comble, et l'on riait autour de moi, l'on se mouchait d'émotion ; et la Comédie-Française, ayant eu le cynisme de faire entrer cette pauvre pièce dans son répertoire, en est récompensée par le plus fructueux succès. C'est que cette comédie, où le bourgeois semble raillé et bravé, est profondément, essentiellement et effron-

tément bourgeoise, et merveilleusement faite d'un bout à l'autre pour flatter et chatouiller les instincts des « bourgeois » (j'entends par là, comme Flaubert, ceux qui pensent bassement ou tout au moins ceux qui ont l'âme médiocre).

La Vie de Bohème leur plaît par des apparences de révolte contre la société régulière. Mais c'est une révolte superficielle, chétive, bourgeoise, qui ne les menace pas sérieusement, et à laquelle ils peuvent s'associer sans aucun danger. Le vrai révolté, c'est un homme pareil de costume à tout le monde, de vie austère et retirée, qui travaille quinze heures par jour et invente une philosophie. Ou bien c'est un fou qui tue et se sacrifie pour refaire le monde. Le vrai révolté n'est pas un bambocheur. Mais les Marcel, les Schaunard et les Colline ne sont réfractaires qu'au travail, à la correction dans l'habillement, à quelques menues conventions sociales, — ce qui amuse le bourgeois, — et à la règle des mœurs, — ce que bourgeois excuse ou approuve allègrement. Il voudrait avoir vécu, jeune, comme Marcel et Schaunard : car cela ne tire point à conséquence et n'empêche pas, plus tard, d'être commerçant ou notaire.

Pareillement, l'image que *la Vie de Bohème* offre de l' « artiste » est toute bourgeoise. Le véritable artiste, hors quelques rares exceptions, est un homme qui travaille beaucoup ; qui a besoin, pour cela, d'une vie réglée et solitaire ; qu'une fierté

secrète, convenable à son art et engendrée par lui, préserve du désordre; qui rougirait d'être signalé à la foule, comme un histrion, par un accoutrement et une allure spéciale, et que rien ne distingue de nous autres dans la rue. On ne peut citer, je crois, un seul artiste ou poète de premier rang qui ait été proprement un bohème. Mais l'artiste est encore aujourd'hui, pour beaucoup de bourgeois, un individu cocasse, qui ne s'habille ni ne parle comme nous, qui fait des mots, qui fait des farces, qui fait des dettes, qui est noctambule et qui se disperse en folles amours. D'où la sympathie persistante du public pour les « héros » de *la Vie de Bohème* et pour Mürger lui-même. Louis Veuillot écrivait il y a trente ans : « Le bourgeois adopta Mürger parce qu'il trouvait en lui, sous les traits les moins épiques, l'objet perpétuel de son étonnement, de son admiration et de son mépris, ce mélange du maniaque, du bouffon, de l'affamé et de l'inspiré qu'il appelle l'*artiste*, et qui constitue le véritable fou de la démocratie. » Un seul mot à changer : le bourgeois n'a plus de « mépris » pour l'artiste. Il ne le raille plus; il a des égards prudents pour l'art d'après-demain. Il n'y aurait pas beaucoup à faire pour le rendre aujourd'hui crédule au tableau de Marcel et à la symphonie de Schaunard.

Bourgeoise aussi, la façon dont l'argent est considéré dans la comédie de Mürger et Barrière. Les bohèmes manquent d'argent, mais ils ne le mépri-

sent point. Ils sont très raisonnables. Ils se gardent
même de ce paradoxe facile, que la misère est un
bon stimulant du travail et de l'inspiration. Toutes
les fois qu'ils deviennent sérieux, — et ils vont alors
jusqu'au *tremolo*, — c'est pour maudire la pauvreté,
empêcheuse de chefs-d'œuvre, et pour rendre hommage à la bienfaisante puissance de l'argent, dans
des tirades soignées qui ont, comme vous pensez, le
plein assentiment des spectateurs. La pièce de cent
sous, continuellement invoquée, est le principal
personnage du drame, personnage invisible et présent, comme Jéhovah dans *Athalie*. Ils ne parlent que
d'Elle (et certes, je ne le reproche point à ces pauvres
diables; mais encore y a-t-il « la manière », et la
leur est sans grâce). Quand ils la tiennent, ils la
célèbrent par des cérémonies et des rites facétieux,
comme des escarpes loustics. N'est-ce pas vilain en
somme, par les façons qu'ils y apportent et par
les plaisanteries mêmes qu'ils en tirent, cette chasse
fiévreuse à la pièce de cent sous; puis, dès que l'un
d'eux a un peu d'argent, tous sautant dessus comme
des Canaques, et Schaunard fouillant dans les goussets de Rodolphe? Mais au moins voilà une comédie
où l'on ne peut pas dire que l'importance de l'argent
soit méconnue ou dissimulée!

Notez que les pires gentillesses de ces jeunes gens
gardent en elles de quoi agréer à un public moyen.
Nous sommes ici fort loin de Lara, de Manfred et
des Brigands de Schiller ; ces faux révoltés de bo-

hèmes ne sont que de simples carottiers. Leur principale préoccupation est de ne pas payer leur terme, — comme celle de leur propriétaire est de toucher ses loyers. Il n'y a pas un abîme entre ces deux dispositions d'esprit. Il est vraisemblable que, le plus souvent, un propriétaire sans entrailles et un locataire sans probité sont gens qui appartiennent à la même espèce morale. M. Benoit aussi, jadis, se fût dispensé de payer sa chambre, s'il avait pu. L'ingénieuse rébellion des bohèmes contre ce parent de M. Vautour est à la fois de celles qu'une âme vraiment bourgeoise admet le moins (si elle possède elle-même des immeubles), et qu'elle est le plus capable de comprendre. Et il ne faut pas oublier que les neuf dixièmes des spectateurs ne sont que des locataires.

Les amours de *la Vie de Bohème* ont également de quoi les séduire. Rodolphe, Marcel et Schaunard sont les « amants de cœur » de Mimi, de Musette et de Phémie. Phémie, et Mimi, et même Musette dans ses fugues au « pays latin », sont des maîtresses « désintéressées » (le rêve !) qui ne coûtent rien à leurs amants, que la nourriture — et la boisson (ce dernier « article » peut, à vrai dire, monter assez haut). Même, avez-vous remarqué ? pendant que le poète Rodolphe, n'ayant plus le sou, fume tranquillement des pipes, Mimi travaille de son métier de fleuriste ; à un endroit, elle lui dit qu'elle est allée porter son ouvrage au magasin, mais que,

la patronne n'y étant pas, on ne lui a point donné d'argent. Et elle s'en excuse à son ami. Le nourrirait-elle, par hasard?... Vous pensez si, après cela, il y a un spectateur qui ne voulût avoir été l'amant de personnes aussi économiques ! Et puis, songez ! ce sont des « grisettes » ! et vous savez qu'il n'y en a plus. Elles ont de la fantaisie, de l'esprit et du cœur ! Et il y en a une qui est poitrinaire, et qui se sacrifie à son amant, et qui revient mourir dans ses bras, en disant des choses si touchantes ! si « poétiques ! » Quel joli souvenir, plus tard, pour un quinquagénaire riche, établi et père de famille !

Enfin, l'action même de la pièce est conforme aux vœux de tous les Benoits et de tous les Durantins qui sont dans la salle. Rodolphe est bien le personnage « sympathique » qu'il leur faut. Il a des sentiments ignobles et des gestes avantageux. Il fait des vers de commis de magasin. Il lâche Mimi et la bohème parce qu'il a peur de la pauvreté, ce qui est bien naturel ; et il consent à épouser, pour être riche, une femme qu'il n'aime pas, et une veuve, ce qui est d'un jeune homme bien sensé. A un moment, il montre à cette dame elle-même le fond de son cœur, et dans un style que je ne saurais retrouver. « La mansarde, oui, c'est gentil, quand il y a un rayon de soleil et quand on a de quoi manger. Mais la soie, le velours, les tapis, une bonne table et un bon hôtel, ça vaut tout de même mieux. » Le malheureux développe ces vérités en un de ces couplets

qui font dire aux Benoits et aux Durantins que c'est rudement « bien écrit. » Il est vrai que, lorsque Mimi s'enfuit pour se jeter à l'eau, il rompt avec M^me de Rouvre : de quoi M. Benoit lui-même l'approuverait, car, n'est-ce pas ? le sentiment a ses droits. Heureusement, l'attendrissante mort de Mimi vient déblayer la situation ; et M^me de Rouvre ayant eu, elle aussi, un bon mouvement, on ne voit plus ce qui empêcherait Rodolphe d'épouser cette confortable dame. Ainsi cette aventure donne satisfaction tour à tour au cœur et à la raison.

La vie de Bohême est le triomphe du « bon sens » et l'apothéose de l'argent. La forme, dans les passages « soignés », est justement celle qui peut le mieux donner aux illettrés l'illusion de la « littérature » ; et les images de vie joyeuse et d'amour libre, conventionnelles et fausses comme des vignettes de romance, y correspondent exactement à ce que la majorité du public entend par « poésie. » Cette pièce est aussi bourgeoise, au fond, que *le Chemineau* ; mais, en outre, elle est plate. Elle est plus bourgeoise à elle seule que tout le répertoire de Scribe. Et c'est pourquoi elle est immortelle.

M. Charles-Marc Des Granges vient de donner sur Geoffroy, le fondateur du feuilleton et presque de la critique dramatique, un livre extrêmement consciencieux, pénétrant, plein d'idées, tout à fait intelligent, mais si minutieux, si inexorablement com-

plet et, comme la plupart des thèses de doctorat, d'une étendue si disproportionnée avec son objet, que, l'ayant lu, et avec le plus vif plaisir, j'ai finalement quelque peine à y bien saisir Geoffroy lui-même, à cause de la quantité des angles sous lesquels on me l'a montré, et que je ne sais plus comment dégager sa vraie figure de ces innombrables chapitres analytiques où on me l'a débitée en petits morceaux. Essayons pourtant.

Il me semble que l'originalité de Geoffroy, c'est d'avoir été, dans la critique du théâtre, un moraliste. Cette disposition d'esprit s'explique par certains événements de sa vie, et explique à son tour ce qu'il y eut souvent, dans sa critique, de clairvoyance, de nouveauté et de flamme.

Oui, de flamme. Geoffroy n'est pas du tout le pédagogue sévère et ennuyeux, le « pédant » de comédie que vous vous figuriez peut-être confusément. Il déborde de passion. L'âme de sa critique, c'est la fureur de vengeance d'un homme paisible, mais grincheux, qu'on a dérangé brutalement.

Professeur de rhétorique au collège de Montaigu et rédacteur bien appointé de l'*Année littéraire*, il était commodément installé dans l'ancien régime, juste à la place qui lui convenait. Or, comme il approchait de la cinquantaine, un âge où l'on a toutes ses habitudes, voilà la Révolution qui le culbute, le bouscule, et le chasse. Caché dans un village des environs de Paris, la misère le réduit à se faire

maître d'école, — jusqu'à ce que le Premier Consul, gendarme providentiel, remette tout en son lieu, choses et hommes, y compris Geoffroy, qui entre alors au *Journal des Débats* et commence, vers soixante ans, à avoir du talent et des idées, fruit de sa mésaventure.

Ces idées, on peut discerner comment elles s'enchaînent. Si la Révolution avait méchamment coupé sa vie en deux, n'était-ce pas les « philosophes » qui avaient préparé la Révolution ? Geoffroy est profondément pénétré de cette vérité, vraie en effet tout en gros, que la littérature exprime les mœurs, mais surtout agit sur elles et, par suite, sur l'esprit et les événements publics. — Cela le mène d'abord à se faire une très haute idée du rôle de la critique. Elle n'est point pour lui un exercice de professeur ni un jeu de dilettante. Elle doit être préoccupée d'utilité. Le bon goût, le bon sens, les bonnes mœurs, tout cela se tient. La critique est un peu une gendarmerie intellectuelle et beaucoup une manière d'apostolat. Répondant à ceux qui le traitaient de « libelliste » et d'« homme de parti » : « Tous les honnêtes gens, écrit Geoffroy, savent bien qu'un bon critique est toujours, pour les mauvais auteurs, un libelliste ; qu'un écrivain courageux, attaché aux vrais principes, est toujours, aux yeux des brouillons, un homme de parti ; comme si l'on pouvait appeler un parti le bon goût, la saine morale, et les bases éternelles de l'ordre social. »

En outre, le souci des rapports de la littérature avec les mœurs conduit Geoffroy à étudier surtout, dans les pièces soumises à son jugement, ce qu'elles contiennent de vraiment intéressant, de sérieux, d'humain : caractères, passions, esprit ou tendances philosophiques, et à considérer les œuvres par l'intérieur : en sorte que sa critique est rarement insignifiante. — Enfin, les relations des mœurs avec la littérature à travers les siècles enveloppant les rapports des diverses formes littéraires avec les sociétés qui les ont produites et goûtées, la théorie favorite de Geoffroy insinue en lui, peu à peu, des commencements d'intelligence historique, ce que M. Des Granges appelle « le sens du relatif » dans le jugement des œuvres d'art, et communique à la critique de cet homme du premier Empire une souplesse et une libéralité fort remarquables pour son temps. Bref, il est arrivé que les préoccupations morales de Geoffroy lui ont ouvert l'esprit et ont fait de lui presque un novateur.

Après cela, qu'il ait un peu profité de certaines idées de M%%me%% de Staël, ou même de Chateaubriand, je le crois. Mais les applications particulières qu'il en a faites au théâtre, et le ton, et l'accent, tout cela lui appartient bien en propre.

Il eut ce premier mérite de restaurer le culte fléchissant de Corneille et de Racine. La haine de Voltaire et de sa séquelle le rendit ici perspicace. Il lui sembla qu'en prônant les écrivains du xvii%%e%% siècle

aux dépens de leurs successeurs, il contribuait, lui aussi, au raffermissement des bases de la société, et qu'il assurait par là, en quelque façon, la tranquillité de ses vieux jours. Ces classiques dont son enfance avait été nourrie chez les Jésuites et qu'il aimait un peu par coutume et docilité, il se mit, déjà vieux, à les aimer en pleine connaissance de cause et avec une très personnelle ardeur. Et comme il tenait beaucoup à découvrir chez eux précisément ce qui manquait le plus aux « philosophes », il le découvrit en effet, et eut souvent la critique inventive, du moins dans le détail. Il admira Corneille, Racine et Molière pour des raisons dont quelques-unes n'avaient pas été dites avant lui. De tous les critiques de l'ancienne école, c'est à coup sûr Geoffroy qui a le mieux parlé de notre théâtre classique.

Il a bien compris Corneille, l'a bien vu *dans son milieu*, a bien démêlé ce qui, dans son œuvre, revient à son temps et ce qui revient à son génie ; il a bien senti sa grandeur morale. — Il écrit : « Si nous pouvions voir Corneille tel qu'il était, avec son grand manteau noir, sa perruque, sa calotte, son extérieur simple et négligé, son air grave et modeste, nous sentirions qu'un homme de cette espèce ne doit pas penser comme nos petits auteurs. » — Il trouve le premier, contre l'opinion de tout le xviie siècle et même du xviiie, que Polyeucte est aussi intéressant que Sévère ; il qualifie *Polyeucte* de « chef-

d'œuvre unique. » Il a cette formule : « Pour Pauline le sentiment du devoir est une passion » ; et celle-ci : « Corneille émeut par des vertus plus puissamment que d'autres par des passions » ; et celle-ci encore : « On parle d'amour chez Corneille, l'amour agit chez Racine. » — Non seulement il admire le dénouement de *Rodogune*, mais il défend la pièce tout entière, « une des plus fortes conceptions dont notre théâtre puisse se glorifier. » Il voit dans Cléopâtre « le sublime de la scélératesse. » — Il signale, seul entre ses contemporains, ce que le théâtre de Corneille a gagné à la Révolution. Il dit de *Cinna* : « La Révolution nous a expliqué cette pièce ; elle en a fait un commentaire un peu plus instructif que celui de Voltaire. » Il a cette vue de critique historien : « L'étonnante et merveilleuse tragédie qui se joue depuis seize ans sur le grand théâtre de l'Europe, cette époque extraordinaire qui renouvelle la face du monde, cette successsion de prodiges donnent aux esprits une direction qui les éloigne des vieux hochets en possession de les amuser. Corneille, très dédaigné sous le règne des philosophes, est aujourd'hui le plus fêté, parce qu'il est le plus *fort de choses*. »

Quelle est aujourd'hui, sur le théâtre de Racine, l'opinion la plus distinguée et, si je puis dire, le jugement à la dernière mode ? C'est de s'extasier sur la vérité de ses tragédies, sur son audace, sur sa violence secrète, et sur sa couleur. — Or cela est déjà

dans Geoffroy. Il écrit comme nous pourrions faire :
« Racine n'était point un poète galant ; il excellait à
peindre le véritable amour, qui presque toujours
exclut la galanterie. » Il fait cette réflexion : « C'est
à des femmes que Racine a donné ces passions violentes qui troublent la raison ; en cela il s'est rapproché de la vérité et des convenances » ; et cette
autre, qui fut neuve en son temps et qui allait contre
l'opinion commune : « Chez Racine, l'action marche
toujours : dans les tragédies de Voltaire, l'intrigue
languit ; les tirades seules sont animées. » Il admire
Bajazet sans restriction et relève cette sottise de La
Harpe, que « *Bajazet* est une tragédie du second
ordre qui n'a pu être écrite que par un auteur du
premier. » Il dit que le dénouement de cette tragédie laisse au cœur « une tristesse profonde et délicieuse. » Il s'est aperçu avant nous des audaces et
des violences de Racine, — et même de sa « couleur
locale. » — « Tous les héros de Corneille sont des
Français sous le rapport de la galanterie... Quant à
ses héroïnes, il serait difficile de décider quel est
leur pays : la plupart ne sont pas même des femmes...
On remarque dans Racine un plus grand nombre
de ces caractères francs, conformes à toutes les notions historiques : Néron est frappant de ressemblance ; Acomat est un vrai Turc... Nous voyons dans
Monime une véritable Grecque, dans Roxane une
femme du sérail... Dans ces rôles admirables rien
n'est donné au théâtre, à la mode, aux préjugés

nationaux ; tout est sacrifié à la vérité. » — Et, par-dessus le marché, ce n'est pas Nisard, c'est Geoffroy qui s'est avisé, à tort ou à raison, de la « coquetterie décente et noble d'Andromaque », qu'il appelle la « coquetterie de la vertu. »

Et quelle est, sur Molière, notre plus récente pensée, celle qui a été exprimée, ces années-ci, avec le plus de force et d'éclat par un des maîtres de la critique ? C'est que le théâtre de Molière est essentiellement « naturiste », anti-traditionnaliste, anti-chrétien. Eh bien, cela aussi est déjà dans Geoffroy. Là encore ses croyances religieuses et son zèle pour la conservation sociale l'ont rendu clairvoyant.

Il appelle Molière « le plus grand peintre et le plus grand philosophe qui aient jamais existé dans notre littérature » ; et il avait quelque mérite à juger ainsi, à une époque où Molière était fort délaissé. Geoffroy débrouille avec finesse les causes de cet abandon. La philosophie du XVIIIe siècle « exalte » niaisement la nature humaine, que Molière, nullement dupe, se contentait de bien voir. « Tous les jeunes gens, toutes les femmes séduites par la nouvelle doctrine, rougissent de la nature telle qu'elle est ; ils se repaissent de chimères, de grandes passions, de grands sentiments, de mélancolie... Rien de plus plat, de plus trivial et de plus ignoble pour tous ces gens-là que Molière avec ses portraits de nos vices, de nos folies et de nos ridicules ; jamais une scène, jamais un trait n'est parti de son cœur. Il n'a-

vait pas de cœur, ce Molière ! il n'avait que du sens, ou, si l'on veut, de l'esprit. C'est encore une grande grâce qu'on lui fait ; car son esprit ressemble si fort au bon sens, que beaucoup de beaux esprits le prennent pour de la bêtise. »

Mais, si Geoffroy admire en Molière l'artiste, et par où il le faut admirer, il voit clairement ce que son œuvre eut, dans le fond, de destructeur. Il fait cette remarque à propos de *l'École des femmes* : « ... Du temps de Molière, la galanterie, la politesse et les plaisirs étaient concentrés à la cour et dans les premières maisons de la ville... C'est Molière qui a poli l'ordre mitoyen et les dernières classes ; c'est lui qui a ébranlé ces vieux préjugés de l'éducation, soutien des vieilles mœurs ; c'est lui qui a brisé les entraves qui retenaient chacun dans la dépendance de son état et de ses devoirs ; et cette impulsion qu'il a donnée aux penchants de son siècle a beaucoup contribué à son succès. » Et sur *Tartufe* : « ... Si le *Tartufe* n'avait été qu'inutile, on ne pourrait pas en faire un reproche à Molière ; il lui était impossible d'aller au delà de la nature de son art... Mais il y a une si grande affinité entre la religion et l'abus qu'on en peut faire, que sa pièce a dû réjouir les impies, beaucoup plus qu'elle n'affligeait les hypocrites. La honte de l'hypocrisie rejaillit directement sur la religion et lui est en quelque sorte plus personnelle que l'infamie des autres vices. » Et enfin : « ... Molière n'a fait aux mœurs aucun bien réel, il en a même

favorisé le relâchement : il a corrigé quelques ridicules ; les vices lui ont résisté... Quand il a secondé, par ses plaisanteries, le progrès des mauvaises mœurs, il a toujours réussi : tous ses traits contre l'autorité des pères et des maris ont porté coup ; il est parvenu à rendre ridicules la piété filiale et la foi conjugale : mais toutes les fois qu'il a essayé de lutter contre le torrent de la corruption, il a échoué. »

Je note ici, chez Geoffroy, un trait assez curieux. Ce moraliste ne se fait aucune illusion sur le pouvoir moralisateur du théâtre, et juge que c'est déjà beaucoup si le théâtre ne fait pas de mal. « La première loi du théâtre, dit-il, est de flatter les passions et les vices en crédit ; on n'y attaque que les ridicules d'un mauvais ton et les vices de rebut qui sont passés de mode. » Et ailleurs : « L'utilité morale de l'art dramatique me paraît absolument nulle, pour ne rien dire de plus. » Cet homme, qui adore le théâtre, qui passe toutes ses soirées dans sa loge ou son fauteuil d'orchestre, ce « père des comédiens » qui traite comédiens et comédiennes à sa table et qui fréquente chez eux, et qui aime vivre dans ce monde-là, méprise en réalité le théâtre et exprime fréquemment ce mépris chrétien. Il y a, chez celui que les contemporains s'obstinaient à appeler « l'abbé Geoffroy » une austérité de principes qui, se traduisant fort peu dans sa vie, se manifeste à tout bout de champ dans sa critique, à qui elle prête une singulière verdeur et des pénétrations peu com-

munes. Un point, par exemple, sur lequel les auteurs dramatiques, presque tous gens superficiels et soumis aux préjugés du siècle, se trompent le plus souvent, c'est la valeur morale des personnages qu'ils exposent et des leçons qu'ils proposent ; car ils n'ont en eux qu'un critère incertain du bien et du mal. Un homme d'éducation et de pensée vraiment chrétiennes découvre sans difficulté ce genre d'erreur : et c'est ce que fait constamment Geoffroy avec la rudesse la plus sagace et la plus allègre. Et l'on dirait aussi que, par son mépris général et préventif de ce qui fait l'objet de ses études, il se revanche de ce qu'il y a de médiocre et de douteux, aux yeux de sa conscience la plus intime, à faire de ces études métier et marchandise. Il tient le théâtre en si piètre estime qu'il ne lui demande jamais d'être moral ; que cette exigence lui semblerait niaise et même absurde : mais comme il l'aime pourtant ! De quelle passion grondeuse, bougonne, troublée de remords peut-être, et d'autant plus incurable !

Reprenons. Quelle est, quatre-vingts ans après Geoffroy, notre pensée sur le théâtre de Voltaire, sur les tragédies pseudo-classiques, sur la sensiblerie du xviii° siècle, sur le théâtre grec, sur Shakspeare ? — Ici encore je réponds : — Nous pensons, quant à l'essentiel, comme Geoffroy lui-même. Voltaire étant sa bête noire, il a merveilleusement vu tout le faible de son théâtre, et que ses tragédies glissent au mélodrame. Les froides et

fades tragédies du xviii° siècle et du premier Empire, Geoffroy en dit déjà tout le mal qu'en diront les romantiques. Il juge que la « comédie larmoyante » est une « corruption » de la comédie. Il a ce mot substantiel, que « le romanesque est le plus grand ennemi du dramatique. » Il ne parle, — comme nous, — que de nature et de naturel, de simplicité et de vérité. Il hait la « philosophie », la fausse humanité, la sensiblerie du temps. Là-dessus, il est intarissable, il abonde en railleries fortes et drues : « ... On doit être aujourd'hui rassasié, au théâtre, d'héroïsme et de générosité : la bienfaisance y est aussi banale qu'elle est rare dans le monde ; il n'y a point d'auteur qui ne se croie un grand génie quand il a mis sur la scène un personnage ami de l'humanité souffrante : c'est une sorte de ruse philosophique d'avoir ajouté aux règles d'Aristote le sublime précepte de l'Évangile sur la charité, et d'avoir transporté la première des vertus religieuses du sanctuaire au théâtre. L'égoïsme est dans la société, la bienfaisance est sur la scène : les malheureux n'en entendent point parler, parce qu'ils ne vont point à la comédie. »

Il sent très bien l'énormité de Shakspeare, et surtout en quoi Shakspeare est vivant. Il l'appelle « l'ardent et fougueux Shakspeare » ; il qualifie ses pièces de « drames gigantesques », de « masses qui épouvantent l'œil et l'imagination par leur audace. » Il dit que Shakspeare est « un répertoire immense de

caractères et de situations vraiment tragiques. »
Il s'élève contre la niaise timidité de ses adaptateurs, Saurin, Ducis, « employant tous les ingrédients de la pharmacie française pour édulcorer cette plante britannique si amère et si sauvage », et il conclut : « J'aime mieux Shakspeare tout nu que garrotté par Aristote. »

Il a le sentiment le plus net de ce qu'il y a de relatif aux temps et aux lieux dans la valeur des œuvres d'art. « Chaque génération apporte au théâtre de nouvelles idées, un nouveau goût ; ce changement de spectateurs apporte une révolution dans la manière de voir et de penser... Ce fait d'*histoire naturelle* frappe de nullité toutes les déclamations sur la décadence. » — « Le patriotisme est une grande vertu en morale et en politique ; c'est un grand vice en littérature. Il faut se dépouiller de toute affection nationale, il faut oublier son pays si l'on veut goûter et juger les auteurs étrangers, anciens et modernes. Le Français croit qu'on n'a jamais su penser et vivre ailleurs qu'en France. »
— « Je trouve toujours fort bon qu'un auteur soit de son pays et de son siècle. Je m'établis son compatriote et son contemporain, et jamais il ne me paraît plus piquant que lorsqu'il choque nos coutumes et nos idées actuelles... J'étudie le siècle de Louis XIV dans ses poètes dramatiques : les comédies de ce temps-là sont pour moi des histoires », etc., etc.

Il comprend et il sent le théâtre grec. — Il a le

tort de ne pas aimer l'Hippolyte d'Euripide, mais il ne le définit point si mal en l'appelant « un hobereau de Basse-Bretagne. » Il dit que l'Andromaque du même poète est « une bonne femme franche et naïve » ; et, après avoir cité cette phrase de la veuve d'Hector : « Ah ! mon cher mari, j'aimais vos maîtresses pour l'amour de vous ; combien de fois n'ai-je pas allaité vos bâtards ! » il écrit : « Il y a là de quoi faire frémir toutes les petites maîtresses de Paris ; et cependant, si l'on y regarde de près, on aperçoit une sorte de délicatesse et même d'héroïsme dans ces sentiments d'Andromaque. » Qu'ajouterions-nous à cela, nous qui nous piquons de si bien comprendre l'antiquité et de l'aimer toute crue ? Seigneur ! qu'avons-nous donc inventé ?

Enfin, il est si bon historien du théâtre qu'il en devient prophète. Très attentif au développement du mélodrame, « éclos, dit-il, de la corruption de la tragédie », mais qu'il préfère encore aux tragédies pseudo-classiques de son temps, il prévoit formellement, plus de vingt ans à l'avance, que du mélodrame sortira le drame romantique. « Qu'on y prenne garde ! s'écrie-t-il, si on s'avise d'écrire les mélodrames en vers et en français, si on a l'audace de les jouer passablement, malheur à la tragédie ! » Si l'on joint à ce cri divinatoire ce qu'il dit ailleurs de la tragédie de Voltaire et de la comédie de La Chaussée et de Diderot, on verra qu'il s'en est fallu de fort peu que Geoffroy n'ait

esquissé — déjà ! — « l'évolution d'un genre. »

Vous conclurez que cet homme fut donc un esprit singulièrement puissant et original. Charmés de rencontrer chez lui quelques-unes des idées essentielles de Sainte-Beuve, de Taine et de M. Brunetière, vous vous direz que Geoffroy devrait être un des grands noms de la critique, et vous vous étonnerez de ce que sa mémoire a, en somme, de peu reluisant.

Mais je dois d'abord vous avouer que je lui ai fait la partie belle. Je n'ai recueilli que ses clairvoyances et ses hardiesses : j'ai laissé dans l'ombre ses étroitesses, ses timidités, ses erreurs, tout ce qui ne compte plus dans ses feuilletons, mais ne laisse pas d'y tenir beaucoup de place.

Puis, il ne suffit pas de penser avec originalité pour que les hommes s'en souviennent ; il faut les contraindre à se souvenir de ce qu'on a pensé par la façon dont on a su l'écrire. Or, Geoffroy est un bon écrivain, mais n'est pas un écrivain excellent.

Autre considération. La Bruyère a sans doute raison de croire que « tout a été dit. » Tout a été dit d'assez bonne heure. Quand on parcourt les vieux livres, on est souvent émerveillé d'y découvrir des opinions, ou des théories, ou des formes de sensibilité que l'on croyait beaucoup plus récentes ; et l'on s'exclame comme je faisais tout à l'heure : « Qu'avons-nous donc inventé ? » Si l'on recherche dans l'histoire littéraire les origines du romantisme, on ne sait plus du tout où il commence. On s'avise

que les théories de Darwin sont en germe dans Diderot (*le Rêve de d'Alembert*), mais que Diderot est dans le poète Lucrèce, qui fut lui-même, je suppose, dans le philosophe Héraclite. Ou bien on dit que le sentiment de la nature selon Michelet ou George Sand était dans Rousseau et, bien des siècles avant Rousseau, dans les poètes latins et grecs. Et tout cela est vrai à condition de s'entendre. Toute idée et tout état d'âme a été comme pressenti avant de s'achever à travers les âges et de s'exprimer pleinement. Geoffroy a déjà, en critique, des vues plus nettes et plus vraies que Fénelon ou que Perrault ; mais ce ne sont toujours que des « vues. » Il se contente de les indiquer. Elles ne sont pas encore pour lui des idées *actives*, elles ne transforment pas à ses yeux tout l'ensemble des objets qui les lui ont suggérées. Ce qu'il pense et sent de relativement neuf, il ne le pense ni ne le sent avec assez de profondeur et d'intensité. Il s'en tient à des aperçus et à des impressions du premier degré.

Enfin, Geoffroy, qui ne possède que peu la sensibilité inventive des critiques impressionnistes, n'a pas non plus l'imagination constructive des critiques philosophes. C'est autre chose d'avoir, comme lui, des « vues » éparses, ou de les lier fortement en un vaste système, qui nous montrera, sous un aspect rajeuni, des œuvres que nous connaissions ; qui nous révélera, entre les hommes et les œuvres, ou entre les genres, ou entre les époques littéraires,

des rapports et des liaisons jusque-là insoupçonnés ; qui, peut-être, augmentera nos risques d'erreur presque autant que nos chances de découverte, mais qui, finalement, accroîtra notre intelligence des choses. Geoffroy est, en quelques points, un critique novateur : un critique créateur, pas tout à fait. De là la pénombre où il languit.

Mais, c'est égal, quelle bonne et solide caboche que ce Geoffroy ! Et que le bon sens peut aller loin !

A la Porte-Saint-Martin : *La Mort de Hoche*, drame en neuf tableaux, de M. Paul Déroulède. — Au Gymnase : *Les Trois filles de M. Dupont*, comédie en quatre actes, de M. Brieux.

La Mort de Hoche est une biographie dramatique en neuf tableaux. Elle appartient au même genre que les drames historiques de Shakspeare ou que les *Enfances du Cid* (dont le *Cid* de Corneille n'est qu'un épisode), ou que le *Napoléon* de Dumas et la plupart de nos *Jeanne d'Arc*. Ce genre en vaut un autre. Il a ses difficultés propres. En l'absence d'une action continue, d'une intrigue qui relie les tableaux entre eux, il veut beaucoup de mouvement et d'invention dans le détail. Il n'est pas ennemi du sublime, qui est toujours assez difficile à attraper et qui, même atteint, est toujours assez difficile à reconnaître et risque d'être confondu avec le déclamatoire et l'ennuyeux.

M. Paul Déroulède mériterait de faire un chef-d'œuvre. Peut-être le ferait-il, s'il était illettré. Ce qui lui nuit, c'est sa rhétorique. Le chef-d'œuvre, il l'a manqué cette fois encore : mais les qualités

morales par lesquelles il mériterait de le faire transparaissent pourtant dans son ouvrage et, çà et là, le soutiennent.

Charmant d'allure, le premier tableau, où Lazare Hoche, sergent aux gardes françaises, se bat avec un mauvais sous-officier réactionnaire et dénonciateur, le traître de la pièce, qui, appliqué à son rôle, suivra Hoche de scène en scène, comme un petit chien. — Au tableau de la Conciergerie, l'appel des condamnés a fait d'autant plus de plaisir qu'il était plus attendu ; et l'on a goûté, chez les victimes, un mélange convenable d'héroïsme, de politesse et de frivolité. — Surtout, l'entrevue de Hoche et de Charette a paru fort belle. Chacun y dit ce qu'il doit dire, et le dit avec beaucoup de force ; et tous deux ont magnifiquement raison. Mais ne trouvez-vous pas que les tournois oratoires de cette espèce, ces luttes entre deux âmes également sublimes — et ennemies — ont quelque chose de troublant, au fond, et de déconcertant ? Que deux âmes comme celles de Charette et de Hoche (telles que les voit M. Déroulède), pétries des mêmes vertus et faites évidemment pour se comprendre et s'unir, se croient des devoirs diamétralement opposés, cela fait paraître avec un éclat presque scandaleux combien une même réalité prête à des interprétations contraires, selon l'éducation, la condition sociale et l'intérêt de ceux qui la jugent ; et ainsi, de ces héroïques discussions à la Corneille, que l'on croirait d'abord

propres à hausser les cœurs, se peut dégager une leçon non voulue de pyrrhonisme... Ce qui n'empêche point la dernière réplique de Charette d'être superbe. Hoche vient de lui dire : « Que d'héroïsme perdu ! — « Rien ne se perd, monsieur », répond-il.

Mais M. Déroulède n'a pas seulement su jeter quelquefois de belles paroles parmi de trop longs discours : il me semble qu'il a conçu le personnage de Hoche d'une façon assez forte et originale.

D'un seul mot, il a fait de Hoche le héros de la légalité. Après Wissembourg, l'Alsace conquise, adoré de son armée, le jeune vainqueur se heurte à Saint-Just, qui le sépare de son ami Chérin et qui lui dérobe le plus qu'il peut de sa gloire. Hoche se soumet. — Le soir même du jour où il s'est marié (à Thionville), il reçoit l'ordre d'aller rejoindre l'armée d'Italie. C'est encore un tour de Saint-Just. Hoche se soumet. — On l'arrête, on l'enferme à la Conciergerie, où on le laisse deux mois. Hoche n'en sort pas révolté. — Pour se débarrasser de lui, on l'envoie pacifier la Vendée : mauvaise affaire, de beaucoup de danger et de peu d'honneur. Hoche se résigne. — Il accepte tout. Il supporte d'abord les Thermidoriens comme il avait supporté les Jacobins. Et cela est d'autant plus admirable qu'il n'a pas du tout d'illusions sur les hommes.

Il y a là, fort bien saisi par M. Déroulède, un sentiment d'abnégation stoïque, qui a dû se rencontrer chez les hommes les meilleurs de cette époque, tout

nourris de beaux exemples de vertu antique, d'immolation de l'individu à la cité. Cette force d'obéir quand même et de s'immoler, ils la puisaient dans l'amour idolâtre et mystique de la Révolution. C'était elle qui avait, en leur faveur, et comme d'un coup de baguette, transformé le monde. Elle avait apporté à leur adolescence des heures sublimes, des journées entières d'un enthousiasme sacré. Elle les avait faits libres, et elle les avait faits grands. C'est par elle que Lazare Hoche était général en chef à vingt-six ans ; il lui devait bien, en retour, quelques sacrifices. Ses représentants pouvaient, quelquefois, être indignes : mais elle était pure, elle ; et qui eût osé jurer, après tout, que son esprit n'était pas en eux ? Etaient-ils des bourreaux, ou des prêtres sacrificateurs ?... Résister à la Convention, à ses délégués, au tribunal révolutionnaire, n'eût-ce pas été résister à la Révolution elle-même ?... Je crois qu'il était facile d'impressionner profondément un homme comme Lazare Hoche, candide, sérieux, religieusement ému du miracle de sa propre destinée, en lui parlant au nom de la Révolution, qu'il arrivait sans doute à concevoir un peu comme une personne, comme une mystérieuse déesse, comme une austère Sainte Vierge... Car, comme vous savez, il n'y a guère de religion sans anthropomorphisme.

On s'est étonné que le Hoche de M. Déroulède, ayant subi la Terreur, soit récalcitrant à la République thermidorienne. On a dit qu'il démentait par là

son caractère. C'est de quoi je ne saurais convenir. Pur comme il est, Hoche a pu accepter, sans trop comprendre, la République impitoyable, mais austère : contre la République débauchée et agioteuse, toute sa pureté se soulève. La Diane sanglante de Tauris peut sembler vénérable aux âmes pieuses, mais non la Vénus des carrefours soutenue du ruffian Mercure. Oui, l'on conçoit très bien que Hoche conspire contre le Directoire, et par le même sentiment qui lui a fait supporter la Terreur.

Mais, alors, qu'il conspire jusqu'au bout, puisqu'à ce moment la conspiration est pour lui le plus saint des devoirs! Il faut avouer que le Hoche du dernier tableau de M. Déroulède est pitoyable. Il est étrange que la défection de Barras, et une accusation calomnieuse à propos d'un million dont il ne peut rendre compte, le décident, *en cinq minutes*, au suicide. Il n'a qu'à marcher : la calomnie tombera d'elle-même s'il est le plus fort ; et Barras est de ces gens qu'on retrouve le lendemain de la victoire. Mais il est plus étrange encore que Hoche lègue à Bonaparte le soin de sauver la France. Quand on est à même de faire un coup d'Etat que l'on croit nécessaire et juste, on le fait soi-même (c'est plus sûr) et pour soi. Telle est, ce me semble, la vérité humaine. — Ou peut-être M. Déroulède a-t-il voulu nous peindre un type de soldat honnête empêtré dans la politique, ferme dans les choses de son métier, hésitant et faible partout ailleurs? Mais non ; car il ne peut avoir

eu le dessein de nous diminuer son héros. — Je crains en somme que, dans ce dernier tableau, des ressouvenirs d'il y a huit ou dix ans n'aient troublé la judiciaire de M. Déroulède.

Avec cela, l'œuvre est estimable : donnez, je vous prie, toute sa force à cet adjectif décrié. Et la forme est souvent assez belle dans sa sonorité oratoire.

La nouvelle pièce de M. Brieux, *les Trois filles de M. Dupont*, est une remarquable comédie de mœurs. Elle me paraît, et de beaucoup, la meilleure qu'il ait faite jusqu'ici, la moins didactique de forme, la plus riche d'observation et la plus émouvante.

Les grands sujets traînent : on n'a qu'à prendre. Mais il y faut, en même temps, de la foi et de la force ; assez de candeur pour ne pas craindre d'être banal, et assez de talent pour ne l'être pas. Avec une confiance qui persiste et une habileté croissante, M. Brieux poursuit, au théâtre, la revue des « questions sociales », qui est aussi la revue des travers, vices, erreurs et plaies de notre démocratie. Il nous avait montré le malheur des filles que l'instruction déclasse, la corruption des électeurs et des élus par le suffrage universel, l'hypocrisie et l'insuffisance des institutions philanthropiques, le mal que peut faire la superstition de la science. Tout cela est fort bien. Mais il a rencontré, cette fois, un sujet plus palpitant encore, s'il se peut, et d'un intérêt encore

plus vital : c'est à savoir ce qu'il advient des filles
pauvres dans la bourgeoisie contemporaine, où un
usage abominable ne permet point aux jeunes filles
de se marier sans dot.

C'est bien simple : ou elles tournent mal, ou elles
ne se marient pas, ou elles se marient mal. Et, dans le
fond, celles qui se marient mal ou qui ne se marient
pas ne tournent pas mieux que celles qui ont mal
tourné. Telles sont les vérités dont la comédie de
M. Brieux est la démonstration.

M. Dupont, petit imprimeur de province dont les
affaires ne vont pas fort, a trois filles : Angèle et
Caroline (toutes deux d'un premier lit) et Julie.
Angèle a fait jadis une faute ; chassée par son père
« à cause du monde », elle mène à Paris la vie galante.
Caroline, montée en graine, est devenue dévote,
d'une dévotion étroite et triste. Julie, elle, n'a que
vingt ans, et elle est charmante. Il s'agit de lui trouver un mari.

Précisément, M. Mairaut, petit banquier dont les
affaires ne vont guère mieux que celles de M. Dupont,
cherche une femme pour son fils Antonin. C'est ici
que le mariage bourgeois apparaît dans toute sa
beauté. Les entrevues où se négocie l'union de Julie
et d'Antonin nous font voir des merveilles de plat
mensonge et de basse rouerie. C'est la *Poudre aux
yeux* de Labiche poussée à l'amer. Les deux familles
se trompent à qui mieux mieux. Les Dupont promettent une dot dont ils savent bien qu'ils ne pour-

ront payer que la moitié. Les Mairaut exploitent le
« déshonneur » d'Angèle pour obtenir des conditions
plus avantageuses, et taisent soigneusement la ruine
d'un oncle d'Antonin, qui passe pour « oncle à
héritage. »

Et, comme leurs parents, les jeunes gens mentent,
et cherchent à « se mettre dedans », chacun d'eux
affectant les sentiments et les goûts qu'il croit être
ceux de l'autre. On les a laissés seuls ; et Julie,
comme par hasard, se trouve, avant le dîner, décol-
letée et les bras nus, sous prétexte d'un bal où elle
doit aller le soir ; et Antonin, qui ne l'aime pas,
mais qui a du sang, est troublé par ces bras : il en
saisit un, qu'il baise goulûment et que Julie, révol-
tée d'abord, puis complaisante par réflexion, revient
elle-même lui poser sous la moustache... Du coup, le
garçon se décide à la demande officielle...

Le mariage se fait, — pour se défaire bientôt, ne
reposant que sur le mensonge. Les premiers mois,
cela va à peu près. Les nouveaux époux étant en
réalité des inconnus l'un pour l'autre, l'espèce d'é-
tonnement où ils vivent (surtout la femme) suffit,
joint à l'amusement de leur installation, pour ajour-
ner le désaccord. — Mais les Dupont et les Mairaut
découvrent peu à peu qu'ils se sont mutuellement
« roulés ». Les scènes affreuses que se font les
parents ont leur répercussion nécessaire dans le
ménage des enfants. En même temps, Julie et
Antonin s'aperçoivent qu'ils ne sont point tels qu'ils

s'étaient décrits l'un à l'autre. Julie surtout, plus intelligente et plus fine, une fois sortie de sa torpeur de jeune mariée, se rend nettement compte qu'elle n'aime pas son mari, et qu'apparemment elle ne sera jamais heureuse.

Jusque-là, la pièce de M. Brieux est une très bonne comédie bourgeoise, genre Picard, si vous voulez, avec plus de saveur. On y retrouve les meilleurs dons de l'auteur de *Blanchette*, le mouvement, la vie, un air extrême de vérité, l'invention heureuse et abondante du détail familier et expressif. Mais, Antonin et Julie nous ayant été présentés comme des êtres assez médiocres et sans grands « dessous », l'histoire de leur ménage semble ici terminée, soit qu'ils se séparent ou qu'ils se réconcilient superficiellement.

Or tout ce qui précède n'est que bagatelle, et c'est ici que M. Brieux prend son élan.

Très influençable, lui que je crois formé pour écrire des comédies cordiales et naturellement enclin aux solutions et dénouements optimistes, le voilà qui donne dans le pessimisme éperdument, sans doute parce que le pessimisme est d'apparence plus distinguée et plus philosophique. Il s'est aussi ressouvenu, je suppose, des diverses révoltées, norvégiennes ou françaises, qu'on nous a montrées ces années-ci. Impressionné enfin par ce qu'il y a de féminisme dans l'air, et piqué d'émulation par les derniers tableaux qu'on nous a tracés de l'atroce bataille des sexes, il s'est dit : — Je ferai plus fort

que *les Tenailles*, que *la Loi de l'Homme* et que *la Vassale*. Et il a fait plus fort ; il l'a parfaitement et définitivement fait. D'abord parce qu'il a été, lui, équitable pour le mari ; puis, parce que, sur ces irréductibles conflits entre époux, il a osé et su dire le dernier mot et le plus secret. Ce je ne sais quoi de mystérieux qui peut séparer irrévocablement le mari et la femme, et que nos autres moralistes de théâtre nous indiquaient à mots couverts, M. Brieux, par la bouche furieuse de Julie, l'a dit, sur les planches, devant douze cents personnes assemblées, avec une netteté et une précision, une hardiesse et un emportement qui ne peuvent guère être dépassés.

Cette Julie, assez insignifiante jusque-là et qui s'était tranquillement pliée aux manœuvres indispensables pour pêcher un mari, M. Brieux met en elle, tout à coup, une âme d'insurgée. Antonin la priant d'aller à la messe (à cause de sa clientèle qui est catholique), Julie lui déclare qu'elle n'ira pas, et qu'elle entend être libre, et que leur mariage sans amour fut une abomination, et qu'il lui est étranger, et qu'il lui fait horreur. Et comme il sourit là-dessus avec fatuité, au ressouvenir de leurs nuits, elle lâche tout. Oui, c'est vrai, la première approche de son mari a beau lui être odieuse, elle finit, malgré elle, par sentir du plaisir dans ses bras, un plaisir déshonorant, pour lequel elle le hait d'autant plus et se méprise elle-même, et qui fait que, la brutale

ivresse dissipée, elle pleure des larmes de honte et
de désespoir qu'il prend, l'imbécile ! pour des larmes
de reconnaissance et d'amour. Et, chose étonnante,
le banal Antonin, secoué par cette audacieuse con-
fession, comprend à son tour. Il se défend très bien ;
il n'a plus, à ce moment-là, ni vanité ni sottise ; il
reconnaît que leur mariage ne fut qu'un marché
déloyal et bas ; mais il établit très nettement que,
dans cette œuvre de mensonge, Julie eut sa large
part de responsabilité. Elle en convient, et ainsi
tous deux s'avouent coupables, et dès lors nous sen-
tons bien qu'ils ne sont plus si séparés...

Mais ici la scène « rebondit » ou, si vous préférez,
« se retourne », comme disent les malins de l'art
dramatique. Revirement funeste, et fatal rebondis-
sement. Julie ayant laissé échapper : « Si au moins
j'avais un enfant ! » (elle ne s'est, dit-elle, mariée
que dans cette espérance), Antonin redevient sou-
dain le pleutre injurieux qu'il était un quart d'heure
auparavant. Il lui fait entendre qu'il ne veut point
d'enfant, qu'il n'en aura jamais, qu'il fera toujours
ce qu'il faut pour éviter une belle catastrophe. Sur
quoi Julie lui revomit toute sa haine au visage. Fou
de colère — et de désir — il l'empoigne, veut la
traîner vers la chambre ; mais de toutes ses forces
elle lui mord la main jusqu'à le faire crier : et c'est,
sous nos yeux, la lutte ressuscitée du mâle conqué-
rant et de la femelle récalcitrante aux temps des
cavernes et des haches de silex.

Et je ne reproche point à cette vision ce qu'elle a de farouche, mais seulement ce qu'elle a d'inattendu en cet endroit. Toute la scène qui précède ce pugilat est d'ailleurs fort belle ; une situation très vraie, très émouvante, d'un intérêt très général, y est traitée à fond et *entièrement*, ce qui est rare ; et jamais M. Brieux n'avait écrit avec cette précision, cette souplesse ni cette couleur. Mais il y a, dans le revirement final, un parti pris de violence et d'amertume, un « fait exprès » tragique, une rage de frapper fort, dont j'ai été un peu blessé à la réflexion.

Si Antonin demeurait sans interruption le mari stupide, le « mufle », si j'ose m'exprimer ainsi, des autres pièces féministes, on concevrait que, entre Julie et lui, le malentendu est sans remède. Mais, comme je l'ai noté, Antonin ne répond ni sottement, ni méchamment. Nous le voyons (un peu à l'improviste) s'élever au-dessus de lui-même, se révéler intelligent et sincère, même contre soi. Il dit tout, comme Julie avait tout dit. Il est clair qu'à un moment, par la vertu de leur courageuse confession, tous deux valent déjà mieux, qu'ils sont très près de *se comprendre* mutuellement et, par suite, de se pardonner et peut-être de s'aimer, car tout cela s'enchaîne. D'autant plus qu'Antonin, avec une sorte d'humilité, méritoire à mon avis, et qui paraît l'indice d'un secret changement moral, supplie sa femme de considérer qu'il l'aime après tout, de la

grossière façon qu'il peut, mais profondément, et qu'il ne saurait vivre sans elle. Dès lors on conçoit mal que ce garçon, après ce qu'il vient d'entendre et ce qu'il vient de dire, et les réflexions, nouvelles pour lui, qu'il vient de faire, et les vérités qu'il vient de découvrir, retombe soudain à une telle bassesse de sentiments et persiste à refuser à sa femme, et de ce ton et en ces termes ignominieux, l'enfant qu'elle demande. Oui, plus j'y songe, et plus il me semble que cette conclusion est en désaccord avec le reste de la scène et que l'auteur l'a plaquée là pour nous secouer, pour nous faire peur, et pour nous montrer de quoi il est capable, lui aussi, dans le noir, l'amer et le féroce.

Ou plutôt, c'est qu'il songeait à sa grande scène du « quatre. » S'il n'a pas voulu que Julie et Antonin fussent réconciliés dans la douleur de leur confession, c'est qu'il s'était mis en tête de faire prêcher la sagesse, par la sœur courtisane, à la sœur dévote et à la sœur mal mariée, et qu'il était résolu de sacrifier tout à ce beau dessein... Car M. Brieux, qui est réaliste, et pareillement ibsénien quand il lui plaît, est, par surcroît, romantique, ayant un cerveau très impressionnable, curieux et changeant, d'autodidacte ; un cerveau où les acquisitions intellectuelles, faites au jour le jour, et avec une surprise passionnée, ne sont peut-être pas encore toutes rangées dans un ordre parfait. Et cela est charmant.

Il s'agit donc d'amener de Paris Angèle, la sœur égarée, pour que cette fille, avec l'autorité que lui confère une expérience très spéciale, tire la morale désolante de toute la pièce. Une sœur de la première femme de M. Dupont a laissé 60.000 francs à ses deux nièces, Angèle et Caroline. Il faut qu'Angèle vienne signer chez le notaire. La scène où M. Dupont, attendant cette fille pour qui il fut si dur et qu'il n'a pas vue depuis quinze ans, prépare les phrases prudentes et convenables par lesquelles il l'accueillera ; l'arrivée d'Angèle, très « comme il faut », modeste de toilette et de manières ; M. Dupont oubliant les phrases préparées, et tout l'entretien se réduisant à des banalités, sous lesquelles on sent seulement un peu d'embarras et d'émotion ; si bien que M. Dupont constate avec étonnement que « mon Dieu ! ça s'est très bien passé... », tout cela est d'une vérité excellente, d'une touche mesurée, juste et fine. Et cela a produit grand effet, comme font toujours les scènes très simples, mais pleines de sous-entendus navrants, et où l'on voit bien qu'il ne peut rien y avoir, mais où il est horriblement triste qu'il n'y ait rien...

Le parti pris pessimiste et romantique, le « fait exprès » morose et un peu déclamatoire sévit surtout au dernier acte. Julie veut le divorce. Antonin le lui refuse et serre impérieusement sur elle les « tenailles » du code. Cependant, la dévote Caroline, à qui son digne père essaye de soutirer sa part de

l'héritage de la tante (oh ! la jolie scène encore de comédie âcre !) a sournoisement donné 15,000 francs à un certain Courthezon, employé dans l'imprimerie et inventeur de son état, un vieux garçon bizarre que la pauvre fille aime en secret ; et voilà qu'elle apprend qu'il a un faux ménage et qu'il est père de deux enfants. Du coup, la dévote cesse de croire en Dieu et tombe dans les bras de sa sœur la cocotte, qu'elle avait traitée jusque-là avec le mépris le plus intolérant. Elle regrette presque de n'avoir pas mal tourné elle aussi, tandis que Julie déplore d'être mariée et songe à fuir le toit conjugal pour vivre seule de son travail, dans une petite chambre, comme Caroline. « Ah ! ma pauvre enfant ! dit l'ex-dévote, ne fais pas cela. Si tu savais ! » Et elle raconte ses souffrances, ses humiliations, et la détresse de son cœur inassouvi. Vraiment, c'est encore Angèle qui a choisi la meilleure part. « Moi ? hélas ! si vous saviez ! » fait à son tour la fille galante ; et elle dit les misères de sa vie, les jours où elle a manqué de pain, et les affres de son métier de joie, et la honte et la nausée « de ne pouvoir choisir »... Et, toute pleine elle-même de navrement, la sage courtisane exhorte la triste épouse et la triste vierge à la résignation. Et la plainte des trois sœurs monte et se prolonge en couplets alternés, d'un style qu'on voudrait ici plus fort et moins inégal au dessein d'une scène qui n'est pas sans grandeur. Enfin M^{me} Dupont, survenant : « Angèle

a raison, mes filles ! » Et la bonne dame explique à Julie que les neuf dixièmes au moins des femmes de France sont logées à la même enseigne, et qu'elle-même a toujours subi avec horreur les embrassemens de M. Dupont...

Voilà qui est complet. La pièce, commencée presque en vaudeville, continuée en drame, finit en lamentation d'apocalypse. C'est effrayant. Mais une chose nous rassure un peu. Il se pourrait qu'il y eût quelque convention et quelque artifice dans cette conclusion épouvantable.

Qu'Angèle, installée (après des traverses, il est vrai) dans une liaison confortable, nous découvre en elle de tels abîmes de désespoir ; que Caroline, durement déçue dans son besoin d'aimer, renonce, à cause de cela même, à la seule consolation qui lui reste et qui est sa foi religieuse, ce sont là des imaginations où il semble bien que M. Brieux n'ait pas été conduit par la seule force de la vérité. Cette idée que les femmes galantes sont des personnes très tristes au fond, et d'ailleurs capables d'infinies délicatesses morales, et cette autre idée que la dévotion des vieilles filles n'est qu'une duperie de leur cœur et de leurs sens insatisfaits, et que l'amour de Dieu n'est chez elles qu'une forme détournée de la « concupiscence », je ne dis pas que cela soit sans vérité ; je dis que cela n'est pas sans quelque banale outrance et qu'on y sent un peu le poncif littéraire.

Et quant à Julie, ah ! comme M. Brieux nous l'a

finalement gâtée ! Elle se résigne à son mari, en nous laissant entendre qu'elle ne tardera pas à prendre un amant. Ce trait, ajouté par M. Brieux, lui a probablement semblé fort et hardi, tout à fait digne du peintre implacable, désenchanté, qu'il a voulu être cette fois. Mais alors que devient la noblesse morale de Julie, ses idées naïvement intransigeantes sur l'amour, tout ce par quoi elle nous avait intéressés ? Elle déteste son mari parce qu'elle ne l'a pas choisi librement, parce qu'il lui a menti avant de l'épouser, et parce qu'elle s'est trouvée être sa femme, ou plutôt sa proie, sans seulement le connaître. Mais l'amant sur qui elle jette son dévolu, — un jeune homme que nous avons entrevu au deuxième acte et qui a bien l'air d'un sot prétentieux, — l'aura-t-elle choisi davantage ? Ne le prendra-t-elle pas parce que le hasard le lui offre et que c'est lui, et non un autre, qui est l'ami de la maison ? Ne lui mentira-t-il pas en lui faisant la cour ? et lorsqu'elle deviendra sa maîtresse, le connaîtra-t-elle mieux qu'elle ne connaissait son mari avant la nuit de noces ? Et si l'amant ne lui fait même pas le plaisir abominable, mais sûr, qu'elle reçoit de son époux, continuera-t-elle indéfiniment ses expériences ? En réalité, les conditions que Julie et ses pareilles veulent au mariage sont presque impossibles à réunir toutes. Il y faudrait une société parfaitement oisive et sans besoins, un monde idéal de cours d'amour. Les époux ne se connaissent presque

jamais avant le mariage, et se connaissent rarement après. Beaucoup s'en accommodent ; il n'est pas nécessaire de se comprendre à fond pour se supporter ; un malentendu qu'on n'approfondit pas peut durer toute une vie sans trop de gêne. L'objet du mariage n'est pas de faire vivre les gens dans de perpétuelles délices. Un seul cas rédhibitoire : la répugnance physique ; et Julie avoue qu'elle ne l'éprouve pas toujours. Ces minutes un peu vives, qu'elle déteste, n'en sont pas moins une façon de dédommagement à son triste sort, et lui seraient, — si, après les avoir accueillies, elle ne se croyait obligée de les abominer, — comme une préparation à une entente d'une autre sorte avec son mari. Car, il n'y a pas à dire, ces minutes la font sa complice ; et, si elle avait le cœur mieux placé, elle voudrait aimer son mari, puisque c'est le seul moyen qu'elle ait de ne pas rougir d'elle-même. Et elle y arriverait. Le rôle de la volonté dans l'amour est considérable. En tout cas, je le répète, puisqu'elle se propose de tenter l'adultère dans les mêmes conditions, exactement, qu'elle a tenté le mariage, ses généreuses colères et ses belles exigences du troisième acte n'ont plus aucun sens. Ce n'est plus une féministe, ce n'est plus une ibsénienne ; ce n'est qu'une farceuse. — Bref, je crains que le parti pris morose de M. Brieux ne lui ait fait fausser tour à tour le caractère et le personnage des trois malheureuses sœurs.

Le dernier acte des *Trois filles de M. Dupont* n'est, décidément, qu'une pessimisterie. La pièce finirait sur une impression atroce, si elle ne finissait sur une sensation d'artifice. Ici, d'ailleurs, le didactisme, l'espèce de « c. q. f. d. » cher à l'auteur reparaît un peu trop... Mais, avec tout cela, la pièce, dans son ensemble, est merveilleusement vivante et comme foisonnante. Le talent de M. Brieux croît d'année en année, et ce talent me ravit, parce que ce n'est un talent ni d'humaniste, ni d'auteur mondain, et qu'il s'y trouve, à la fois, de l'ingénuité et de la pénétration, de la probité et de la malice, du réalisme et de l'idéologie, du bonhomme Richard et du Schopenhauer, de la maîtrise et un trouble, une incertitude extrêmement intéressante dans sa sincérité. — Et quel bon type, quel type de haute comédie vraiment, que M. Dupont ! Sans compter tout ce que j'oublie.

Au Vaudeville : *Jalouse*, comédie en trois actes, de MM. Alexandre Bisson et Leclercq. — Aux Nouveautés : *Petites folles*, comédie en trois actes, de M. Alfred Capus. — A la Comédie-Française : *Tristan de Léonois*, drame en sept tableaux, en vers, de M. Armand Silvestre. — A l'Odéon : *Les Corbeaux*, comédie en cinq actes, de M. Henry Becque. — Au Théatre-Antoine : *Le bien d'autrui*, comédie en trois actes, de M. Émile Fabre. — Au Gymnase : *Médor*, comédie en trois actes, de M. Albert Malin.

Les jours ont passé ; et des deux heureuses comédies de MM. Bisson et Leclercq et de M. Alfred Capus, je n'ai retenu que l'impression qu'elles m'ont faite. Cette impression est éminemment agréable. Que voulez-vous de plus ? La valeur des œuvres ne se mesure point à la longueur des commentaires qu'elles inspirent. Et enfin, si je suis bref sur ces deux-là, c'est que je n'ai à en dire que du bien. (Je vous préviens que ceci n'est pas une épigramme.)

Jalouse est une comédie honnête et piquante, et qui, tout en ayant bien l'accent d'aujourd'hui, rappelle les plus aimables pièces de l'ancien « Théâtre de Madame » (je vous préviens que ceci est un éloge).

Jalouse fait également songer aux jolies comédies qu'écrivaient, au siècle dernier, les Dufresny, les Boissy et les Fagan. Une idée morale, toute simple, y est développée en une action ingénieuse. Une petite femme, jalouse de son mari jusqu'à la démence, se réfugie en province chez ses dignes parents, qui la guérissent de son vilain défaut par un artifice plein de bonhomie. On reconnaît, dans l'agencement de l'action, l'infaillible et subtile main de l'auteur des *Surprises du divorce*, comme on reconnaît à chaque instant, dans le dialogue, toute sa cordiale gaîté d'excellent homme. L'observation n'y manque pas : la petite femme est jalouse même pour le compte des autres, ce qui est très bien vu. Et, par surcroît, l'intérieur du vieux ménage provincial est peint, au second acte, de façon vraiment savoureuse.

Très morale aussi et de l'optimisme le plus consolant, la comédie de M. Alfred Capus. Les deux « petites folles » ne le sont que par esprit d'imitation. Elles s'arrêtent bien avant la faute ; et l'une revient à son mari dès qu'elle découvre qu'il est jaloux ; et l'autre, ayant un rendez-vous avec son « flirt » juste à l'heure où son mari doit se battre en duel, s'avise que celui-ci ne lui est pas si indifférent qu'elle le croyait, et lâche l'amoureux, près de qui elle se fait remplacer par sa bonne. A vrai dire, les deux « petites folles » tiennent peu de place dans cette simple fable : mais vous y verrez deux maris

diversement — et exquisement — philosophes ; une impétueuse « vieille folle », qui est la mère des « petites folles », et surtout une histoire de duel qui est (si j'ose ici ce mot grave) d'une « psychologie » bien juste et bien fine, en même temps que d'une drôlerie impayable. L'action n'est que de vaudeville, mais les personnages sont de comédie. Et enfin il y avait quelque temps que je n'avais entendu un dialogue aussi spirituel.

Je n'ai aucun plaisir, je vous assure, à constater que *Tristan de Léonois* ne vaut pas *Iseyl*, qui ne valait pas même *Grisélidis*. Je n'y ai aucun plaisir, parce que M. Armand Silvestre, ayant été un grand poète lyrique, me demeure en cela respectable, et parce que, même pour qui ne le connaît que par ses écrits, il est évidemment un fort bon homme.

Les *Rimes neuves et vieilles* et les *Renaissances* (surtout *Paysages métaphysiques* et la *Vie des Morts*) sont de très beaux poèmes panthéistiques où l'on retrouve, avec une sensualité plus ardente, la splendeur ample et imprécise du Lamartine des *Harmonies* et même, par delà, des poètes inconnus qui écrivirent les *Védas* et qui, essayant d'exprimer les phénomènes de la nature, créèrent sans effort des mythes immortels. Que si, dans le même temps où il paraissait ressusciter, en ses images magnifiques et flottantes, quelque chose au moins de l'antique poésie hindoue, M. Silvestre a pu se complaire aux

aventures de Cadet-Bitard et du commandant Laripète, il ne faut pas s'en étonner outre mesure. Opposer ces deux « manières » entre elles, comme inconciliables, et, de la grossièreté habile du conteur, conclure à l'insincérité du poète, serait d'une critique étroite et pharisaïque. Comme il a, dans ses poèmes, l'imagination aisément mythique des très anciens hommes (*Matutina, Vespera*), ainsi a-t-il des gaietés primitives et d'une épaisseur ingénue. Sublime ou bas, je crois à la spontanéité de son « naturisme. »

Oui, c'est un bon homme. Tout fiel est absent des innombrables pages qui coulent de lui depuis plus de trente années. Il est enthousiaste à jet ou, pour mieux dire, à flux continu. Nul poète n'a célébré plus d'anniversaires, ni harangué avec bienveillance plus de bustes et de statues. Il bénit et glorifie aussi naturellement que d'autres raillent et mordent. Il vit, comme vécut Banville, dans ce que j'appellerai l'état de grâce lyrique.

Il est grand conciliateur. Il concilie, dans ses *Sonnets païens*, l'ardeur charnelle et l'idéalisme ou le sentiment religieux. Il concilie, dans ses *Contes*, le lyrisme et la scatologie joviale. Dans *Iseyl*, il ne distingue plus Bouddha de Jésus, Iseyl de Madeleine, ni Madeleine de la Dame aux Camélias. Dans les *Drames sacrés*, il a fait une chose surprenante : non seulement il a converti Salomé et Barrabas : mais, de l'histoire de la Passion, il a tranquillement

supprimé le baiser de Judas, parce que ce baiser lui
faisait trop de peine. Et dans *Tristan de Léonois*, il
concilie Wagner et Loïsa Puget.

Son malheur, c'est d'être devenu peu à peu, comme
écrivain, aussi indulgent à lui-même qu'il l'était aux
autres. Son premier livre de vers, qui était beau,
d'une forme très ample, comme j'ai dit, mais en-
core suffisamment nette et arrêtée, il l'a recommencé
cinq ou six fois en des sortes de « répliques » de
plus en plus pâles et diffuses. Il a glissé de bonne
heure à la littérature lucrative, ce qui n'est pas du
tout un crime, mais ce qui a presque tué en lui le
noble artiste qu'il était. Il a eu le courage effroyable,
chaque semaine pendant vingt ans, c'est-à-dire un
millier de fois, de combiner (à peu de frais d'ailleurs)
des histoires mal odorantes où le Cassoulet, le dieu
Crépitus, et une autre lune que celle des romanti-
ques tenaient implacablement les principaux rôles.
Et, d'une autre façon encore, moitié disposition na-
turelle, moitié calcul permis, mais combien déplo-
rable! il se pliait au goût de la foule ; il condescendait
à la romance la plus éhontée, ou à la « religiosité »
la plus vague et la plus veule. Et sa prose et ses vers
allaient toujours se diluant, perdant leurs angles et
leurs arêtes, noyant incorrections et impropriétés
dans une harmonie molle et fluente. Triste exemple
d'un vrai poète mangé ou, plus exactement, dissous
et décomposé par le journal et le théâtre. — O
George Sand (si l'on veut bien me passer cette pro-

sopopée), que dirait votre grande âme en retrouvant aujourd'hui le filleul pour qui vous écrivîtes une si belle préface ? Vous le plaindriez ; vous l'aimeriez toujours ; mais sans doute vous lui en voudriez un peu.

C'est encore cette molle bonté et, dans la forme, cette facilité « floue » qui font la faiblesse de *Tristan de Léonois*. Cette admirable histoire de l'amour fatal, plus fort que la loi, plus fort que la mort, et qui, étant absolu, se crée une légitimité mystérieuse, y prend une fadeur de romance. Elle n'apparaît plus du tout terrible, tant le langage des amants y est douceâtre et banalement fleuri, et tant leur crime est aisément absous, dès l'abord, par ceux mêmes dont il viole les droits et dont il broie les cœurs. Dans tous les moments où l'on prévoit un obstacle à la passion des deux bienheureux damnés, le poète indulgent le fait disparaître et, avec lui, la « situation. » On pourrait dire, sans trop d'exagération, qu'il supprime le drame pour ne pas faire trop de chagrin à ses amoureux.

Entendez-moi bien. Que le roi Argius, ayant reconnu dans Tristan le meurtrier de son frère, se contente de lui donner congé ; que la douce Oriane adore son infidèle époux ; qu'elle lui pardonne d'être l'amant d'Yseult ; qu'elle le recueille et le soigne quand il est blessé ; et qu'elle lui pardonne encore, et qu'elle pardonne même à sa rivale ; que, d'autre part, Tristan, époux d'Oriane, et Yseult, femme du

roi Mark, s'aiment invinciblement et que, malgré
tout ce qui est entre eux, ils s'appartiennent dès
qu'ils se retrouvent : tout cela est fort bien ; la lé-
gende est telle ou à peu près ; et j'en crois sentir la
beauté. Mais je me plains de n'être ému ni de ces
souffrances, ni de ces miséricordes, ni de cette fata-
lité tragique. Je voudrais que ceux qui pardonnent
aient l'air de souffrir un peu, et se débattent du moins
un moment ; et je voudrais que ceux qui font tant
souffrir les autres en aient quelque conscience,
quelque trouble et quelque remords, même inutile.
Et si l'on m'assure que ce que je réclame est en effet
dans la pièce, je répondrai qu'il n'y est guère, puis-
que je ne m'en suis pas aperçu ; que, le cœur affadi
par tant de fleurs, de printemps, de soleil, d'étoiles,
d'idéal et d'éternité, je percevais toute cette vague
musique sans y pouvoir attacher aucun sens, et que
la critique du fond revient donc ici à celle de la
forme. C'est grande pitié que, le rideau baissé, cette
formidable histoire d'amour m'ait paru rendre le
même son que la romance de M. Faure :

> Saluez ! c'est l'amour qui passe ;
> Alleluia ! oui, c'est l'amour !

et que ces deux vers harmonieux, mais inoffensifs,
me semblent encore, à l'heure qu'il est, résumer
avec exactitude les propos de Tristan, d'Yseult,
d'Oriane, et même, finalement, de ce brave Gorlois.

Je relis la « scène de l'aveu », une de celles qui furent le plus applaudies, et que le poète a dû particulièrement « soigner ». « Doux regards... jour béni... rêve divin... blanche comme une hostie... le seuil des paradis... les ailes d'un ange... », telles sont les images fortes et neuves qui ornent les premiers vers de la déclaration de Tristan. Là encore le poète se montre grand conciliateur. C'est en parlant du ciel et de sa mère que Tristan consent au plus sacrilège amour. Il dit à Yseult que, lorsqu'il la vit penchée sur son lit, il s'est souvenu du visage maternel incliné sur son berceau :

> Sur mon berceau grandi revoyant son image,
> Je me croyais, dans un rêve délicieux,
> Ici-bas près de vous, près d'elle dans les cieux !
> Car au ciel seulement et plus haut que la terre,
> Celui qui dans son cœur porte la vérité
> M'enseigne qu'un amour sublime, auguste, austère,
> Seul, verse dans deux cœurs la même éternité.

Et pareillement Yseult :

> Oui, je crois comme vous que plus haut que la terre,
> D'un amour éternel fleurit le doux mystère.

Cela, quoique vague, est du plus pur platonisme, et qui n'est pas trop à sa place, si l'amour fatal, celui qui va jusqu'au crime, au meurtre et au suicide, est bel et bien l'amour des sens et n'en est point un autre. Mais ce sont là, n'est-ce pas ? des choses

qu'on dit et qui ne tirent pas à conséquence... Tristan et Yseult paraissent ici, pour la « poésie » du sentiment, de la force de Léon Dupuis et d'Emma Bovary échangeant des phrases sur l' « idéal » dans la salle de la mère Lefrançois. Il est évident qu'il y a du « n'importe quoi » dans les développements de M. Armand Silvestre. Et donc, une minute après qu'elle a tenu ces propos séraphiques, et bien que Tristan lui ait dit : « Nous avons entre nous votre père et mon honneur », Yseult se pâme sur le sein du jeune homme, dont les discours n'ont plus rien du tout de platonique :

 Donne-moi donc alors ta lèvre bien-aimée !
 Laisse ma bouche en feu sur ta lèvre pâmée
 Boire le lent parfum de tes cheveux flottants !

Et cette transformation de sentiments, si rapide qu'elle soit, et ce baiser concret après ce charabia mystique, sont assurément dans la nature (les vaudevillistes ne l'ignorent pas) ; mais, si vous voulez savoir quel argument suprême, quel merveilleux cri de passion a eu le pouvoir de faire descendre Yseult, si soudainement, du ciel en terre, le voici tout entier :

 Yseult, alors pourquoi m'avoir sauvé la vie ?
 La douceur de mourir, par vous, me fut ravie,
 Quand rien ne m'attachait au fil tremblant des jours,
 Et je dois ma souffrance à vos lâches secours.

> Ah ! cruelle pitié de torture suivie !
> Que me faisait la mort *quand tu n'étais la vie,*
> *Quand mon désir, que rien ne peut plus apaiser,*
> *Ignorait que mon sang ne vaut pas ton baiser ?*

Et ce vers original conclut l'entretien :

> L'amour, c'est le soleil ! L'amour, c'est le printemps !

Sérieusement, on n'a pas le droit de faire ces vers-là quand on en peut faire de si beaux, et quand, jusque parmi cette panade de *Tristan*, nonchalamment et sans travail, on a pu composer un morceau aussi délicieux que le dialogue amébée d'Yseult et d'Oriane, glorifiant entre elles, sans le nommer et sans savoir que c'est le même, le héros que chacune d'elles adore (Acte II, scène 5).

Je dois à la vérité de reconnaître que *Tristan*, à la première représentation, a soulevé maintes fois les plus chauds applaudissements. Si la presse avait été moins dure, la pièce pouvait être sauvée. La foule, même celle des « premières », se fait de la poésie l'idée qu'elle peut. Je me souviens qu'à *Grisélidis*, ce mot d'une mère à un enfant qui vient de ramasser un oiseau blessé :

> Trop petite est ta main pour porter la souffrance,

fut salué d'applaudissements frénétiques, et qu'une dame, derrière moi, en gloussait de plaisir...

L'auteur me croira-t-il, après cela, si je lui affirme que je ne triomphe point de ses faiblesses, et que ma mauvaise humeur est faite d'une vieille admiration déçue et qui ne peut pas se consoler ?

> Comme au front monstrueux d'une bête géante...
> O Mer, sinistre Mer...
> On dirait que la terre a bu le sang des lis...
> Parlez, terrestres voix, chœur nocturne des choses...
> Pareille au fin réseau que sur sa gorge nue...
> O lampes des tombeaux, astres, feux symboliques !...
> Le bleu du ciel pâlit. Comme un cygne émergeant...
> Le soleil, déchiré par les rocs ténébreux...
> Luisant à l'horizon comme une lame nue...
> Des souffles attiédis, sous les cieux taciturnes...

Relisez, dans les *Renaissances*, les poèmes qui commencent ainsi, et vous me comprendrez.

L'Odéon a eu raison de reprendre *les Corbeaux*, et tort de les jouer médiocrement, — et même à contresens, du moins en ce qui regarde les rôles de Tessier, du professeur de musique, et de deux des demoiselles Vigneron. Car *les Corbeaux*, selon toute apparence, marqueront une date dans l'histoire de notre théâtre, la première date importante depuis celle de *la Dame aux Camélias*.

Une pièce peut marquer une date et n'être point un chef-d'œuvre, — et inversement. Ce n'est pas nécessairement un signe de génie que d'écrire une pièce qui soit une date, grande ou petite. Je ne dirai

pas que ce soit à la portée de tout le monde ; mais peu s'en faut. Car, si Molière, Marivaux, Sedaine et Beaumarchais l'ont fait, Boursault, Destouches, La Chaussée et Mercier l'ont fait aussi.

Les Corbeaux ont le double mérite de « marquer une date » et d'être une comédie de premier ordre.

Dans Augier et Dumas, puissants l'un et l'autre, — s'il est permis de le dire encore, — il traînait, malgré tout, du Scribe. Ils avaient volontiers des « habiletés » excessives, des fables artificieuses et romanesques : Augier, par goût naturel, je pense ; Dumas, par la nécessité où il était d'asservir les faits à la démonstration de ses thèses. Ils n'étaient ni l'un ni l'autre sans rhétorique, et tous deux avaient la superstition du dialogue constamment piquant et de « l'esprit de mots. » — M. Henry Becque, avec une admirable décision, restaure la grande comédie réaliste, qui sans doute n'était point absente de l'œuvre de ses prédécesseurs, mais qui ne s'y montrait point, si l'on peut dire, à l'état pur : entendez une comédie où (comme dans la tragédie de Racine, mon Dieu, oui !) la situation initiale, de réalité moyenne, est engendrée par les caractères et se développe ensuite le plus uniment du monde et presque sans aucune intrusion du hasard.

On a fait souvent remarquer, et avec raison, que tout le Théâtre-Libre dérive des *Corbeaux*. Mais M. Becque est exempt des partis pris et des outrances désobligeantes par où devaient se signaler, facile-

ment et bruyamment, ses jeunes disciples. Il ne donne point dans le pessimisme puéril, dans le schopenhauerisme d'atelier ; et il se garde, en général, de ce que M. Francisque Sarcey n'a pas craint d'appeler un jour le « genre rosse. » — Les braves gens, chez lui, sont victimes, parce que c'est là le train des choses : mais au moins croit-il à l'existence des braves gens. Et il les aime. Ce dur observateur a mis de la cordialité dans la peinture de M. et de M^{me} Vigneron, qui sont excellents, et de leurs trois filles, qui sont charmantes, chacune à sa façon. Même, il n'a pas reculé devant le type traditionnel de la vieille servante dévouée à ses maîtres. — Il est relativement sobre de « mots de nature », de ces mots si faciles à trouver. Il prête à ses coquins une large inconscience, mais il leur laisse pourtant l'hypocrisie, comprenant bien que supprimer l'hypocrisie, c'est supprimer, pour une grande part, la vérité des personnages et des discours. — Enfin, simple et vrai dans son style, il a su se garder du fatigant dialogue « argotique » qui est à la mode depuis quelques années. Le tout est simple, à la fois franc et mesuré. Et cette modération même, qui est maîtrise et possession de soi, rend l'œuvre plus significative et plus poignante.

Le sujet, d'un intérêt général et toujours actuel, est des plus importants, si rien n'égale la malfaisance et la lâcheté des « hommes d'affaires » improbes, et si c'est un des scandales du Code civil que des

gredins puissent si aisément trouver des instruments de fraude et d'iniquité dans des règlements qui ont pour objet avoué la sauvegarde du droit et de la justice. — Les personnages sont peints avec ampleur, chacun ayant bien sa figure. Tessier, plus « vieux-jeu » (un peu cousin d'Harpagon amoureux), l'onctueux maître Bourdon (un peu petit-fils, par l'accent, du notaire du *Malade imaginaire*), l'architecte aux faux airs d'artiste et de bon garçon, sont aussi nettement et largement « différenciés » que, d'autre part, les trois jeunes filles : la trop tendre, la romanesque et la résignée. — L'action est lente, mais continue, terrible par le resserrement progressif et sûr du vol des « corbeaux » autour de leur proie. — Et cependant, si l'action est de drame, la forme est presque toujours de comédie. — Les scènes, surtout, où naît et croît le désir affreux du vieux Tessier, sont d'une exécution qui sent la grande manière classique ; et le sacrifice final est atroce, sans nulle emphase et sans un cri. Oui, vraiment, il y a là quelque chose de l'art de Molière, assombri, il est vrai, et moins soucieux de la « séparation des genres. » Encore *les Corbeaux*, sauf le dénouement, ne sont-ils guère plus sombres que le *Tartufe*.

On a reproché à M. Henry Becque sa « stérilité. » J'estime, pour moi, que c'est un habile homme. Il a fait précisément, dans *les Corbeaux* et *la Parisienne*, les deux comédies essentielles qu'il devait faire, pour la production desquelles il avait été mis au monde,

et il s'est abstenu d'en faire d'autres qui, même bonnes, eussent sans doute été superflues et n'eussent rien ajouté de considérable à ce que nous savons de lui. Quel flair ! Quelle économie de son temps et du nôtre ! Et comme il est facile d'être juste envers un génie si peu encombrant !

Il y a deux ans, dans une comédie intitulée *l'Argent*, M. Émile Fabre nous avait montré des enfants déshonorant leur mère pour s'assurer dans son entier l'héritage paternel. La pièce était triste, d'une vérité forte. Toute une famille bourgeoise et chacun des membres de cette famille y étaient peints à loisir, avec une ferme et tranquille minutie.

L'œuvre nouvelle de M. Fabre, *le Bien d'autrui*, paraît moins pleine, moins riche d'observation, mais d'une construction plus serrée et d'une allure plus rapide. C'est qu'elle n'est que la stricte mise en action d'un cas de conscience, de celui précisément qui est formulé et débattu par Diderot dans l'*Entretien d'un père avec ses enfants*. Un homme, ayant hérité d'un parent que l'on croyait mort intestat, découvre un testament qui le déshérite. Il s'agit d'imaginer les circonstances qui peuvent lui rendre le plus pénible le devoir de la restitution. La conception des personnages et l'invention de tous les détails sont donc entièrement « commandées » par le dessein même de la pièce, qui prend, de là, un caractère un peu didactique.

Denis Roger a hérité 600.000 francs d'un vieux cousin. Cela arrange fort ses affaires. Hier petit employé, le voilà gros monsieur. Sa femme a tout de suite loué et meublé une belle maison. Sa fille aînée, qui avait fait des sottises, n'apparaît plus si coupable à son mari, et le ménage va pouvoir se raccommoder. Et la cadette est, du coup, demandée en mariage par un jeune médecin « plein d'avenir. »

Soudain, par les mains ignorantes d'une petite fille, dans un livre d'images, Denis Roger découvre un testament par lequel le cousin lègue toute sa fortune à Mlle Manon, sa maîtresse. Après un très court moment d'hésitation, Denis révèle le fait à sa famille, et déclare qu'il rendra l'argent.

« Rendre l'argent » dans ces conditions est tout simplement héroïque ; et c'est pourquoi tout le monde crie à Denis qu'il est fou. Ce testament est injuste et immoral. Puis, si Denis rend l'argent, le jeune médecin reprendra sa parole, et le mari de la fille aînée poursuivra l'instance en divorce. La probité de Denis Roger condamne l'une de ses filles au célibat et l'autre au déshonneur public. Elle le condamne lui-même à la misère ; car, depuis l'héritage, il a dépensé une quarantaine de mille francs qu'il lui faudra retrouver. Et, par surcroît, elle le condamne à mort ; car il est atteint d'une maladie qui exige le repos, et qui l'emportera s'il se remet au travail.

C'est ce que sa femme, ses deux filles, son gendre

et son futur gendre lui remontrent dans une série de scènes rapides, précises, et d'une violence fort bien graduée. Il n'a qu'un mot : « Cet argent ne m'appartient pas. » Tant qu'enfin on le « chambre » ; puis on complote de l'éloigner par une fausse dépêche.

Là-dessus, grande nouvelle : M^{lle} Manon, qui était phtisique, vient d'être enlevée par une syncope. Ils triomphent tous, jugeant que, cette fois, Denis n'a plus à leur opposer l'ombre même d'une bonne raison ; Manon était sans famille : si Denis montre le testament, c'est à l'Etat qu'il fera cadeau de l'héritage ; et vraiment cela serait trop bête. Mais Denis ne sait que répéter : « L'argent n'est pas à moi », et, les écartant tous, il se précipite dehors pour aller remettre le papier au président du tribunal.

Il est clair que la conduite de ce bonhomme est sublime. D'où vient qu'elle ne nous touche pas en proportion de sa sublimité, et que la pièce, qui agite un cas de conscience si tragique et, par delà, une si ample question de morale, ne présente guère qu'un intérêt anecdotique ? En vérité, je ne sais trop que répondre. C'est peut-être que Denis ne s'explique pas assez. Tandis qu'il se contente de répéter avec de légères variantes : « Bien d'autrui tu ne prendras », il tourne au personnage abstrait. Ce petit employé n'est plus un homme : c'est un « commandement de Dieu » qui remue des bras éperdus et courts. Et je sais bien que le propre de l'« impératif catégorique » est d'être catégorique en effet et de se passer de

démonstration. Mais Denis est dans une de ces situations où les plus simples deviennent capables de balbutier des paroles profondes (tel le vieux Akim dans *la Puissance des Ténèbres*). Tout au moins pourrait-il essayer d'éclaircir le précepte auquel il obéit par cet autre précepte : « Ne fais pas à autrui ce que tu ne voudrais pas qu'on te fît à toi-même » ; ou, s'il n'a d'autre raison d'agir qu'un instinct indomptable et mystérieux, s'étonner lui-même de ce mystère. — Puis, on n'est pas assez sûr qu'il comprenne toute l'étendue de son sacrifice, et ce que sera sa vie après qu'il l'aura accompli. Ce héros modeste ressemble trop à un automate. — Enfin, à cette simplification morale de Denis Roger répond celle des membres de sa famille. Mère, filles, gendre et fiancé, tout en parlant avec vérité, ne se distinguent presque pas entre eux, n'ont d'autre caractère que d'être également cupides et également inconscients de leur ignominie. Les personnages sont tous, si l'on peut dire, « en fonction » de l'idée de la pièce. D'où une impression d'exactitude, d'harmonie constructive, — mais aussi de froideur.

Autre défaut, si je ne m'abuse. Les termes de la question posée changent subitement entre le deuxième et le troisième actes, sans que les sentiments du personnage à qui elle se pose en soient le moins du monde modifiés.

Que Denis soit tenu de ne pas frustrer Manon de l'argent librement légué à cette demoiselle, cela n'est

pas douteux. Qu'il soit tenu ensuite de ne point frustrer l'Etat de l'argent qui lui revient de par la loi, cela, à mon avis, n'est pas douteux non plus : mais, comme dit l'autre, c'est plus « raide », beaucoup plus raide. A première vue, l'Etat paraît une entité ; et le tort fait à l'Etat semble donc moins grave que le tort fait à une personne. Sans compter qu'à l'heure qu'il est, il n'est vraiment pas prouvé que l'Etat rende à chacun de nous l'équivalent de ce qu'il lui demande ou lui prend. Que le « contrat social » ne soit pas un vain mot, et que ce contrat soit effectivement accepté de tous, on peut estimer que c'est là un postulat assez audacieux. Il faut quelque réflexion pour reconnaître qu'une acceptation de cette sorte, tacite, nullement libre, non précédée d'une consultation formelle, peut néanmoins être considérée comme valable, et que consentir à la loi sur les points où nous y rencontrons notre avantage, c'est y consentir sur tous les points. Cela n'éclate pas aux yeux du premier coup, et l'on concevrait ici, et l'on souhaiterait même, chez Denis Roger, quelque hésitation, quelque inquiétude, quelque effort, même maladroit et gauche, pour tâcher de « se rendre compte. »

Ce n'est pas tout. Que Denis Roger ait le devoir de ne léser ni Mlle Manon, ni même l'Etat, voilà qui est incontestable. Mais ce devoir va-t-il jusqu'à accepter d'être lésé lui-même par les suites d'une erreur dont il n'est aucunement responsable ?

Précisons un peu. En résiliant son bail, en reven-

dant les meubles et les autres objets dont il a fait emplette, etc., ce sera sans doute tout le bout du monde si, des quarante mille francs innocemment dépensés par lui, il recouvre la moitié. Cette aventure le laissera donc plus pauvre de vingt mille francs, qu'il ne pourra payer. Cela est-il juste ? N'a-t-il pas au moins le droit de se retrouver dans la même position de fortune qu'avant l'aventure, et n'est-ce point assez des irréparables souffrances morales qu'elle lui aura values ? Mais, d'autre part, il est certain que la loi, qui n'a pas d'âme, qui est proprement stupide et qui ne saurait entrer dans la considération des cas exceptionnels, exigera de lui la restitution intégrale des six cent mille francs. Dès lors, Denis Roger n'est-il pas autorisé par sa conscience à tenir secret le testament du cousin, — à la seule condition de n'en point profiter, de restituer, sans le dire, les cinq cent quatre-vingt mille francs à l'Etat, ou mieux à la communauté, et, par exemple, d'en faire don à quelque hôpital ou à quelque œuvre de bienfaisance ?

Il y a là, tout au moins, une question, et que les casuistes les plus sévères n'estimeraient pas, je crois, indigne d'examen... Et enfin je reproche à Denis Roger, — petit bourgeois de France et qui, comme tel, devrait être prompt à croire que frustrer l'Etat ce n'est frustrer personne, — je lui reproche, dis-je, non point d'être rigoriste (car c'est encore le plus sûr), mais de l'être sans trouble, sans incertitude, et,

semble-t-il, aussi aveuglément que sa femme et ses enfants sont égoïstes et malhonnêtes, et de nous diminuer la profonde beauté de son action à force de paraître n'en pas souffrir — et même n'y rien comprendre, lui tout le premier.

Mais la pensée de la pièce est pure et haute en son intransigeance quasi mystique, et dont le mysticisme (je m'en avise enfin) prend une singulière saveur, enfoui qu'il est dans une pièce dont l'exécution est toute réaliste. Un fait certain, c'est que tout le monde dans la salle jugeait Denis Roger idiot et ne s'en cachait pas. Cela seul me rendrait la pièce vénérable.

Constatons ici, une fois de plus, la fin de la dernière forme du naturalisme, qui fut la « rosserie » (encore pardon pour ce mot, vilain, mais irremplaçable). Aux temps héroïques du Théâtre Libre, sur les planches de la Gaîté-Montparnasse, il est clair que la probité de Denis Roger n'eût pas tenu jusqu'au bout contre l'assaut de sa famille conjurée. Pareillement, dans cette vive et divertissante et si adroite comédie de *Médor*, amère autant qu'il sied, mais non pas plus, qui commence comme du Maupassant et qui finit comme du Labiche, — il est clair que, il y a dix ans, le pauvre Valuche, opprimé par Bondaine, n'eût tenté que de vaines révoltes et eût finalement accepté le partage de tout, y compris sa femme, avec son jovial et encombrant ami. On pourrait, comme l'a fait tranquillement M. Brieux pour *Blanchette*,

refaire à toutes les pièces de l'ancien Théâtre-Libre des dénouements optimistes et moraux ; et elles plairaient autant qu'elles ont plu, et même davantage : non que le pessimisme ait cessé d'être le vrai, mais parce qu'on s'est aperçu que l'optimisme l'était aussi, et parce que le pessimisme a beaucoup duré.

Au Théatre-Antoine : *Le Repas du Lion*, pièce en quatre actes, de M. François de Curel.

Si je ne me trompe, M. François de Curel a écrit les pièces les plus originales, les plus imprévues de ces derniers temps et, en dépit de leurs imperfections, les plus fortes de pensée : *l'Envers d'une Sainte*, — *les Fossiles*, — *l'Amour brode*, — *l'Invitée*, — *la Nouvelle Idole*. Dans les solitudes forestières où il a coutume de vivre, ce songeur nourrit des imaginations fières et hardies, empreintes de gravité morale et heureusement dépourvues de parisianisme. C'est un psychologue ; c'est un philosophe ; c'est un orateur ; c'est un poète ; et je ne sais comment tout cela mis ensemble ne fait (du moins on le dit) qu'un auteur dramatique intermittent. Mais enfin il excelle à nous dérouler sous une forme à la fois colorée et précise, des âmes singulières, orgueilleuses et scrupuleuses, des âmes aristocratiques au sens le plus large du mot.

Le Repas du Lion est donc autre chose que la

vieille histoire de grève qu'on nous a tant de fois mise sous les yeux ces années-ci. Le drame tiré de la « question ouvrière », la lutte entre ouvriers et patron n'y sert que d'occasion au développement psychologique du principal personnage. *Le Repas du Lion* est encore, essentiellement, une histoire d'âme : l'histoire d'une âme inquiète et grande qui, ayant adopté un rôle par devoir, s'aperçoit que ce rôle est contradictoire à sa vraie nature, et qui, là-dessus, ayant conçu le devoir d'une façon plus conforme à son tempérament, est reprise de doutes, souffre du rôle abandonné, et finit dans la désespérance : bref une variation, importante et neuve, sur le thème fondamental d'*Hamlet*.

Voici les faits. — Jean de Sancy, quinze ans, impressionnable, ardent, généreux, passionné, n'aime que son château, sa forêt et ses chasses. C'est un petit féodal. Un trait nous montre que tous ses sentiments, et même sa piété d'enfant nerveux élevé par les prêtres, se ramènent à l'orgueil. Un jour, il a rossé un de ses cousins qui s'avouait incapable de se laisser martyriser pour sa religion. C'est que, un peu auparavant, Jean avait assisté à une procession qui amenait dans la chapelle du séminaire les reliques d'un enfant martyr trouvées dans les catacombes. L'enfant était figuré en cire, très joli, vêtu de pourpre, la tête penchée sur la poitrine, avec une plaie saignante au cou. Les cloches sonnaient, les musiques jouaient, on jetait des roses ; les femmes

criaient : « Comme il est beau ! » « Le cardinal lui-même avait accompagné le corps depuis Rome. » Et Jean a longtemps rêvé d'être le héros d'une fête pareille. Ce qu'il a aimé dans le martyre, c'est la gloire du triomphe et c'est l'adoration des foules...

Ce petit féodal exalté a vu avec dépit, avec colère, son père s'allier à des industriels pour l'exploitation d'une mine découverte dans son domaine, et sa sœur épouser l'ingénieur Georges Boussard. — Cette mine, qui viole sa seigneurie terrienne, est pour Jean de Sancy comme une ennemie personnelle. Une nuit, en ouvrant une écluse, Jean inonde les galeries, qu'il croit vides à cette heure-là. Mais un ouvrier est resté au fond. On rapporte son cadavre ; et Jean, bouleversé de repentir (sans toutefois avouer sa faute), jure de consacrer toute sa vie au service des ouvriers : « Des hommes meurent pour nous, je veux me dévouer à eux. »

Je dois relever ici un malendu moral (voulu par l'auteur, je n'en doute point), qui sera l'origine de tous les autres malentendus intérieurs où l'âme de Jean finira par sombrer. Si personne n'était resté au fond du puits de sondage, Jean, selon toute apparence, jouirait tranquillement de son exploit. Ce pour quoi le bon abbé Charrier l'exhorte à faire pénitence, et ce qui arrache à l'enfant nerveux son grand serment d'expiation, c'est qu'il y a eu mort d'homme en cette affaire. Mais, dans la réalité, le plus grand « péché » de Jean de Sancy, ce n'est

point ce meurtre accidentel, c'est bien l'inondation de la mine, c'est d'avoir détruit, par un caprice vaniteux, une somme énorme de travail humain, et d'un travail dont les fruits ne lui appartenaient pas. Or, cet attentat d'un monstrueux égoïsme, l'abbé Charrier n'y pense plus, et Jean semble n'en avoir pas conscience. L'horreur physique du crime involontaire et inattendu lui cache le crime prémédité. Tandis que Jean de Sancy, les nerfs secoués par la vue du sang, jure d'expier le plus « impressionnant » de ses deux crimes, il oublie totalement l'autre, le pire, le forfait d'orgueil : en sorte que cet orgueil demeurera en lui, intact et non combattu, et corrompra et rendra vaine son expiation théâtrale et mal informée.

Nous le retrouvons douze ou quinze ans après. Il a tenu son serment. Il consacre tous ses revenus et son activité entière à l'organisation de cercles d'ouvriers et de sociétés de secours, et va prêchant partout le socialisme chrétien ou, plus exactement, la solution de toutes les questions économiques par l'Évangile. Dans le fond, son idéal de charité reste aristocratique et seigneurial : c'est la création de grandes familles d'ouvriers analogues aux anciennes corporations, les classes dirigeantes étant investies d'une sorte de paternité, et les ouvriers ayant pour elles, en retour, des sentiments filiaux. Le riche doit au pauvre aide et protection ; mais il est « privilégié par la volonté divine », et Jean s'en

accommode. — Jean est illustre par ses œuvres et par son éloquence, dont il se grise tout le premier. Il a des satisfactions d'artiste, presque de comédien, et s'y complaît. Il goûte ce plaisir très particulier, très entêtant, de tenir des propos révolutionnaires sous couleur d'évangile, d'invectiver et de maudire en toute tranquillité de conscience, de souffler la révolte en ayant l'air de n'appeler que le règne de Dieu : pieux démagogue rassuré par des textes sacrés sur la qualité de ses voluptés oratoires. Et toutefois il n'est pas heureux. Il n'arrive pas à être parfaitement content de lui. Il soupçonne un mensonge dans son cas, et que la vraie et simple charité lui manque, et qu'il n'a rien du tout d'un saint Vincent de Paul. Certes il joue consciencieusement son rôle ; mais il sent que c'est un rôle, et qui lui est, vraiment, par trop avantageux. Enfin, il est fort troublé.

Les rudes et fiers discours de son beau-frère Georges Boussard achèvent son désarroi moral. Boussard est fort intelligent et tout plein d'idées ; c'est le type, embelli peut-être, du « féodal » moderne, qui est le grand financier ou le grand industriel. Il met du premier coup le doigt sur la plaie du faux apôtre. « Votre dévouement, lui dit-il à peu près, vous a valu, à vous, plus de gloire et de jouissances d'orgueil qu'elle n'a apporté de soulagement et de lumière à vos clients. Vous avez grandi par eux, sinon à leurs dépens. Car qui aide les autres s'élève

par là même au-dessus d'eux... Au fond, vous êtes un égoïste. Moi aussi, d'ailleurs. Mais il y a des égoïsmes stériles et il y en a de féconds. Je travaille, je fonde, je transforme tout un pays. Et, tandis que je ne songe qu'à être puissant et riche, je fais vivre des milliers d'hommes, ce que vos phrases ni même vos aumônes ne feront jamais. Rien qu'en développant ma force, je crée et j'entretiens la vie autour de moi. C'est une charité plus sûre que celle qui s'emploie à consoler les hommes de la vie ou à soulager directement leurs inévitables maux. L'homme fort, le héros, l'*Uebermann* est nécessairement bienfaisant... Il n'y a qu'une seule espèce d'êtres secourables : ceux qui ouvrent des voies nouvelles à l'activité humaine. » Cette conversation de Georges et de Jean est une des choses les plus éloquentes que j'aie entendues, car l'éloquence y est précise avec éclat et d'une magnifique plénitude. Et ce n'est pas seulement un tournoi d'idées : c'est une scène de drame, puisque la transformation d'une âme commence de s'y opérer.

Donc Jean est d'abord très frappé de cette idée que tout ce qu'il a fait pour réparer son crime, non seulement ne lui a rien coûté, mais lui a apporté honneurs, renommée, et toutes sortes de délectations vaniteuses. Sa conscience est épouvantée du profit qu'il a tiré, malgré lui, de son repentir. Un épisode l'émeut particulièrement. Il a fait très bien élever, à ses frais, la fille de l'ouvrier mort dans la

mine, Mariette. Elle vit à présent dans sa maison et aide à sa femme de charge, en attendant qu'il lui trouve un mari. Or il découvre qu'il est aimé de Mariette, passionnément aimé. Il lui dit : « D'un mot je puis changer ton amour en haine et me délivrer de ta reconnaissance qui est mon plus grand châtiment. C'est moi qui ai tué ton père. » Mais Mariette : « Mon père rentrait ivre tous les soirs, et a battu ma mère tant qu'elle a vécu, puis il m'a battue quand elle a été morte... Je vous dois plus qu'à mon père, et, si vous pensiez me guérir, vous n'avez pas réussi. »

Ainsi, la fille de l'homme qu'il a tué l'adore ; et, puisqu'elle l'adore, elle va donc souffrir par lui ; et voilà encore un bel effet de son repentir ! D'autre part, il se ressouvient des théories de Georges sur la vie « la plus utile », qui est celle des chefs de travail, des propagateurs d'activité : il se dit que, s'il embrassait cette vie-là, il serait en réalité plus bienfaisant aux hommes tout en perdant son renom de spécialiste de la charité, et qu'il réparerait donc sa faute plus efficacement qu'il n'a pu le faire jusqu'ici par son apostolat de cabotin. — En même temps, il a senti que les discours de Georges caressaient en lui un instinct secret, et que son orgueil de gentilhomme y retrouvait son compte. Il a compris que le féodal d'aujourd'hui, c'est l'homme qui par la volonté, l'argent ou la science, mène derrière lui et alimente de travail son troupeau

d'hommes. — Tant qu'enfin, sous la parole révélatrice de l'industriel philosophe, l'orateur des cercles ouvriers renonce à son caractère d'emprunt, laisse tomber le masque, retrouve son tempérament primitif et la vraie figure de son âme. « C'est fini, dit-il. Ma carrière de philanthrope est brisée !... »

Cela est beau, cela est vrai, cela est profond. Mais il est fâcheux que cette évolution morale soit si soudaine et que l'auteur ne nous ait pas mieux montré, auparavant, l'indomptable orgueil persistant sous les gestes charitables de l'apôtre sans vocation. Ou, si vous voulez, il est regrettable que les signes de cet orgueil nous soient seulement « **rapportés** » ; qu'ils soient « en récit » et non pas « en action. » Et il est plus déplorable encore que le revirement spirituel de Jean se manifeste par des propos si outrés, si imprévus, et avec une brutalité si invraisemblable.

Jean avait promis une conférence aux ouvriers de Sancy. Il vient la leur faire. Il commence par leur dire : « Je ne suis plus propriétaire ici, j'ai vendu à mon beau-frère ma part des usines. Je donne un million à votre caisse de retraites. Maintenant je suis libre, et je puis parler. » Il parle, et leur expose les théories mêmes de Boussard, devenues les siennes (« Impossible d'aider le prochain sans le dépasser » et : « En travaillant pour soi-même, on aide le prochain »). Mais il les développe sous une forme dure, provocante et blessante à plaisir. Sans

nul ménagement dans les mots, sans aucune mesure dans la pensée, il exalte emphatiquement, devant ces petits, « l'homme supérieur », et fait, devant ces ouvriers, l'apothéose du patron. Et, d'abord, il est un peu surprenant que cet homme, qui nous paraissait original, répète ici la leçon d'un autre, n'y mêle rien de lui-même, n'y ajoute rien, qu'une exagération de disciple. Mais surtout il est étrange que, de son christianisme des trois premiers actes, il n'ait rien retenu, absolument rien, pas même un peu de pitié, pas même le souci humain de ne pas blesser et chagriner inutilement ces ignorants, pas même un accent de sympathie un peu fraternelle pour ceux qu'il faisait profession d'aimer. Il est étrange, dis-je, que le féodal ressuscité ait à ce point dévoré le chrétien et même « l'honnête homme. » Car ce gentilhomme manque même, ici, de politesse.

Évidemment, il ne se gouverne plus. Et je crois bien qu'il échappe aussi à M. de Curel et lui glisse des mains. Un des auditeurs de Jean, ainsi provoqués sans raison, ayant dit que les capitalistes sont des « porcs à l'engrais » (et, après tout, peut-être est-il arrivé, quelquefois, que cette vulgaire comparaison ne fût pas tout à fait inexacte ; et tous les capitalistes ne sont pas nécessairement des héros ou des hommes de génie), Jean, au lieu de hausser les épaules, — ou de répondre congrûment, — bondit de rage, et, dans une métaphore furieusement amplifiée et jusqu'à former apologue, crie que les ou-

vriers sont des chacals, trop heureux de ronger les restes du lion. « Lorsque le lion a le ventre plein, conclut-il, les chacals dînent. » Image fort déraisonnable, que l'industriel Boussard réprouverait à coup sûr, et qui n'exprime en aucune manière les rapports économiques et sociaux du patron et des ouvriers. Ce trait de rhétorique exaspère les mineurs, fait éclater la grève qui couvait, et vaut à Boussard une balle dans la tête. « La réponse du chacal au lion ! » Car il arrive que les chacals dévorent le lion, et cela ne prouve rien d'intéressant. Mais il fallait finir.

On ne pouvait finir plus mal. Il est inadmissible que le dénouement (si c'en est un) d'une pièce qui était, comme j'ai dit, une histoire d'âme, soit brusquement provoqué par un détail purement accidentel, par un accès de colère du principal personnage, par une phrase absurde, que rien ne faisait attendre, qu'il pouvait ne pas prononcer, ou plutôt qu'il *ne devait pas* prononcer, étant donné ce que nous ont appris de lui trois actes tout entiers. Et, si l'on nous dit que Jean de Sancy est un névropathe, que sa dernière crise morale l'a détraqué, que ce qui surgit en lui tout à coup, dans le désarroi de sa volonté et dans l'oubli de toutes les disciplines religieuses et morales jadis acceptées par lui, c'est, par un phénomène d'atavisme, le féodal primitif, le gentilhomme de proie, le seigneur brigand et chef de « grands bandes », nous nous plaindrons donc que le dévelop-

pement de son caractère, de psychologique qu'il était, soit devenu pathologique.

Il faut dire que, dans le drame paru en brochure, il y a un cinquième acte, tout plein d'horreur et d'incertitude. Là, Robert Charrier, le meneur de la grève, l'homme qui a tiré sur Boussard, est lui-même canardé et « suivi au sang », dans le bois, par son propre frère, un garde-chasse qui n'hésite pas sur son devoir. Puis, Jean rencontre ce Robert, refuse de le livrer, et se laisse tuer par lui d'un coup de fusil. L'auteur semble avoir voulu signifier que la lutte sociale peut armer les uns contre les autres, non pas seulement les hommes des classes ennemies, mais des hommes du même sang : et cela est tragique, et nous en convenons ; mais ce second dessein de M. de Curel nous paraît beaucoup moins rare que le premier.

C'est pourquoi je ne retiendrai, de cet acte supprimé à la représentation, que ce qui regarde l'évolution des sentiments de Jean de Sancy. — Jean reconnaît qu'il a trop présumé de ses forces en croyant qu'il saurait imiter Boussard. Il doute et désespère de tout et tient des propos d'un nihilisme facile : « Ah ! misérable monde !... Où est l'amour ? Où est la charité ? Où est la vérité ? etc. » Un peu après, il regrette son ancien rôle, car c'est par lui qu'il fut quelque chose, et, depuis qu'il y a renoncé, il sent son néant. Pourtant, il n'abandonne pas la théorie du lion : « Je crois au lion... Je m'incline

devant les droits que lui donne sa griffe. » Et il dit qu'il veut encore expliquer cela aux ouvriers, plus doucement cette fois... En somme, il ne fait que balbutier, dans ce dernier acte, des idées confuses et contradictoires. Cependant, il s'y trouve des indications qui pourraient être poussées, et dont je m'étonne que M. de Curel n'ait rien voulu tirer. A un endroit, Mariette dit à l'Hamlet des Cercles catholiques : « Ce qui les a rendus furieux, c'est que vous apportiez du pain en nous retirant votre âme. » — Ne pensez-vous pas qu'il serait permis, là-dessus, de concevoir une autre suite à l'histoire morale de Jean de Sancy?

Il essayerait d'abord de se conformer aux idées de Boussard, d'être un de ceux qui « ouvrent des sources nouvelles à l'activité humaine », d'être un chef de travail ; et il y réussirait à peu près car son hérédité le prédispose du moins au commandement. Mais il n'aurait toujours pas la paix intérieure. Il ne se résignerait pas à ce que son nouveau rôle comporte de dureté nécessaire, d'indifférence aux souffrances individuelles. Il reconnaîtrait que le masque qu'il a rejeté n'était plus entièrement un masque, et qu'en l'arrachant il s'est arraché des lambeaux de lui-même. Ce n'est pas impunément qu'on a, pendant des années, pratiqué, ne fût-ce qu'extérieurement, la charité selon l'antique tradition chrétienne, en faisant l'aumône, en donnant aux pauvres son bien, en secourant directement des misères

particulières. Ce n'est pas impunément qu'on a, dans la cathédrale du Mans, parlé un jour devant dix mille hommes et communié avec cette foule dans une pensée de fraternité et d'amour, sous le grand frisson de l'unanimité spirituelle. D'avoir, en des circonstances solennelles, répété après le Christ certaines paroles divines, les « paroles de la vie éternelle », en présence d'une multitude qui peut en rendre témoignage, cela ne s'oublie pas ; cela engage peut-être pour toute une vie terrestre. Jean de Sancy aurait donc la nostalgie de la simple charité. Les mots qu'il prononçait jadis d'une bouche savante, il les sentirait maintenant avec son cœur. — Il y aurait été conduit par sa sensibilité nerveuse, par l'image horrible du sang qu'ont fait répandre ses premiers essais de bienfaisance scientifique et léonine. — Puis il se dirait (car nous l'avons toujours vu éminemment scrupuleux) qu'il n'a pas encore expié le crime de son enfance, et que cette bienfaisance, qui consiste à aider les autres en ne songeant qu'à soi, ne saurait vraiment être considérée comme une expiation.

Il se rappellerait aussi les choses qu'il disait à l'abbé Charrier après la conférence du quatrième acte, et qui contenaient déjà le germe de son achèvement moral : «... Je suis en contradiction avec moi-même. D'une part, entraîné vers l'action forte et féconde qui nourrit les peuples, séduit par l'exemple de mon beau-frère et humilié lorsque je compare mon

existence sonore et creuse de phraseur à la sienne, dont l'utilité est évidente, j'ai des crises d'émulation folle. Je voudrais le dépasser dans son activité muette. J'irais, s'il le fallait, élever des bœufs à la Plata ou conquérir le Pôle. Et puis je me demande à quoi bon. Oui, quand les prairies produiraient assez de viande pour nourrir tous les hommes, quand les usines fourniraient assez de drap pour les habiller tous, quand ils seraient tous riches et repus, à quoi bon, s'ils constituent un troupeau morne, dont ne s'élèverait pas un chant, dont ne se dégagerait pas une joie ? Un bétail à l'engrais, est-ce donc un idéal d'humanité ? Et alors je me dis qu'on peut faire mieux que de nourrir les peuples, on peut en être le parfum, la fleur, l'âme !... »

Mais être cette âme, cette fleur, ce parfum, il y en a un moyen plus sûr que de devenir un grand poète ou un grand artiste, ce qui ne dépend pas uniquement de nous ; un moyen moins orgueilleux, moins dangereux pour nous-mêmes, et moins aléatoire : c'est d'être bon, d'être aussi bon qu'on peut, et de l'être comme on le peut toujours. Et ainsi Jean reviendrait, non pas à son ancien apostolat, — qui fut théâtral et vain et qui le maintenait trop distant de ceux qu'il catéchisait, — mais à ce qui en dut être l'esprit, autrefois mal connu de lui-même. Il n'aspirerait plus qu'à pratiquer obscurément et ardemment ce qu'il prêchait jadis aux foules. Sa brusque démission de son premier rôle lui aurait

donc servi à le mieux comprendre, — et à le reprendre d'un cœur délivré et purifié. Il concevrait cette vérité qui ne peut pas être trop répétée, que le salut économique de l'humanité ne fait qu'un avec son salut spirituel, et que la fin de la misère et la solution des « questions sociales » ne peuvent être procurées que par l'avancement de tous et de chacun dans la vertu et dans la bonté. S'il parlait encore aux hommes assemblés, il ne leur dirait plus que cela, et il le leur dirait humblement : mais il préférerait le dire en particulier à l'oreille des révoltés et des misérables, ou de ceux par qui ils souffrent. Il se porterait au soulagement des corps et au relèvement des âmes avec une bonne volonté fraternelle : car, ayant commencé par vouloir aider fastueusement les hommes, il finirait par les *aimer*. En même temps, il serait purgé de son orgueil aristocratique, pour en avoir aperçu les ressemblances avec cet orgueil des chefs de travail et d'entreprise, auquel précisément il a renoncé par scrupule et par tendresse de cœur. Et, ayant, après un long et douloureux détour, retrouvé le devoir, parce qu'il était visible, dès l'origine, qu'il avait en lui de quoi le retrouver, Jean ne serait plus qu'un homme qui s'efforce d'être un saint. — Ce serait un peu trop édifiant sans doute : ce ne serait pas, moralement, trop invraisemblable ; et voilà peut-être en quel sens se pouvait poursuivre l'évolution intérieure de Jean de Sancy. L'enfant qui, à quinze ans, rêvait le

martyre à cause des palmes, l'aimerait même sans palmes vingt ans après ; et, parce qu'il est né généreux, tel aurait été pour lui l'enseignement de la vie. — Sous quelle forme tout ce que je viens d'indiquer nous devait être présenté au théâtre, ce n'est heureusement pas mon affaire.

Il reste que les deux tiers de la pièce de M. François de Curel tiennent du chef-d'œuvre. C'est un des plus grands efforts de l'art de nous montrer, par des moyens dramatiques, une âme riche et complexe, qui n'est point immuable, mais qui se modifie logiquement sous nos yeux mêmes, soit dans son contact avec la vie, soit dans ses rencontres avec les « questions » qui nous tourmentent nous-mêmes aux heures où nous valons quelque chose. M. de Curel a presque réussi dans cette rare entreprise. — Mais, en outre, il a su, une fois de plus, former autour de ses personnages une « atmosphère » qui leur est propre. Son premier acte sent bien la vie noble, catholique et terrienne (cf. *les Fossiles*) ; son deuxième acte est un beau drame d'usine et nous fait voir un bel héroïsme, très sobre, d'ouvriers et d'ingénieur. — Les personnages secondaires, les trois frères Charrier, le prêtre, le garde-chasse, l'ouvrier révolutionnaire, sont caractérisés avec une extrême justesse. — Au fond, l'idéal de M. de Curel est encore aristocratique ; il aime Boussard, comme il aimait le chirurgien de la *Nouvelle Idole ;* et je crois bien qu'il y a du Carlyle, et même du Nietzsche

dans son affaire. Mais il est fort capable, lui aussi, d' « évoluer », puisque aussi bien il n'a pas osé conclure cette fois ; et ce libre esprit nous ménage peut-être des surprises...

A la Porte-Saint-Martin : *Cyrano de Bergerac*, drame en cinq actes, en vers, de M. Edmond Rostand. — A l'Odéon : *le Passé*, comédie en cinq actes, de M. Georges de Porto-Riche.

Je n'étais pas à la « première » du *Timocrate* de Thomas Corneille, ni même à celle des *Vêpres siciliennes*, de Casimir Delavigne, où la foule applaudit sans interruption pendant tout un entr'acte. Mais il y a un fait : *Cyrano de Bergerac* est, de beaucoup, le plus grand succès que j'aie vu, depuis bientôt treize ans que je fais mon métier de critique dramatique.

Toute la « presse » du lendemain et toute la « presse » de huit jours après ont proclamé *Cyrano* chef-d'œuvre. Et voici qui est encore plus considérable : la pièce de M. Edmond Rostand a fait pindariser un de nos critiques les plus éminents et les plus lucides, celui de tous qui mérite le mieux le qualificatif, cher aux jeunes gens, de pur « cérébral » (mot disgracieux, mais d'un sens si noble). *Cyrano*, et c'est pour lui un grand signe, a jeté M. Emile Faguet dans un véritable accès de délire prophétique. Nous avons su de lui que *Cyrano*

est « le plus beau poème dramatique qui ait paru depuis un demi-siècle ; » qu'un grand poète s'est révélé « qui, à vingt-cinq ans, *ouvre le vingtième siècle* (déjà !) d'une manière éclatante et triomphale... qui annonce une période nouvelle, sur qui enfin l'Europe va avoir les yeux fixés avec envie et la France avec un ravissement d'orgueil et d'espérance. » Presque défaillant d'émotion, l'austère et puissant reconstructeur de tous les systèmes philosophiques et politiques de ce siècle s'est écrié : « Serait-ce vrai ? Ce n'est pas fini ! Il y aura encore en France une grande littérature poétique digne de 1550, digne de 1630, digne de 1660, digne de 1830 ! Elle est là ! Elle se lève ! J'aurai assez vécu pour la voir ! Je vais commencer à appréhender de mourir, dans le souci de ne pas la voir tout entière ! Ah ! quelle espérance et quelle crainte aussi délicieuse ! » Ainsi Joad : « Quelle Jérusalem nouvelle !... »

Hélas ! toutes mes louanges, si vives et si sincères qu'elles soient, languiront auprès de celles-là et paraîtront à l'auteur des façons d'insultes détournées. Mais résignons-nous à parler raisonnablement.

J'aurai le courage ingrat de considérer *Cyrano* comme un événement merveilleux sans doute, mais non pas, à proprement parler, surnaturel. La pièce de M. Rostand n'est pas seulement délicieuse : elle a eu l'esprit de venir à propos. Je vois à l'énor-

mité de son succès deux causes, dont l'une (la plus forte) est son excellence, et dont l'autre est sans doute une lassitude du public et comme un rassasiement, après tant d'études psychologiques, tant d'historiettes d'adultères parisiens, tant de pièces féministes, socialistes, scandinaves : toutes œuvres dont je ne pense *a priori* aucun mal, et parmi lesquelles il y en a peut-être qui contiennent autant de substance morale et intellectuelle que ce radieux *Cyrano* ; mais moins délectables à coup sûr, et dont on nous avait un peu accablés dans ces derniers temps. Joignez que *Cyrano* a bénéficié même de nos discordes civiles. Qu'un journaliste éloquent ait pu écrire que *Cyrano de Bergerac* « éclatait comme une fanfare de pantalons rouges » et qu'il en ait auguré le réveil du nationalisme en France, cela montre bien que des sentiments ou des instincts assez étrangers à l'art sont venus seconder la réussite de cette exquise comédie romanesque, et que, lorsqu'un succès de cette ampleur se déclare, tout contribue à l'enfler encore.

Je me hâte d'ajouter que l'opportunité du moment eût très médiocrement servi la pièce de M. Edmond Rostand, si elle n'était, prise en soi, d'un rare et surprenant mérite. Mais ce mérite, enfin, quelle en est l'espèce ? Est-il vrai que cette comédie « ouvre un siècle », ou, plus modestement, qu'elle « commence quelque chose », — comme *le Cid*, comme *Andromaque*, comme *l'École des femmes*, comme *la*

Surprise de l'amour, comme *le Mariage de Figaro*, comme *Hernani*, comme *la Dame aux Camélias* ?

Je serais plutôt tenté de croire que le mérite de cette ravissante comédie, c'est, sans rien « ouvrir » du tout (au moins à ce qu'il me semble), de prolonger, d'unir et de fondre en elle sans effort, et certes avec éclat, et même avec originalité, trois siècles de fantaisie comique et de grâce morale, — et d'une grâce et d'une fantaisie qui sont « de chez nous. »

Car, dans le premier acte, tout ce joli tumulte de comédiens et de poètes, de « précieux » et de « burlesques », de bourgeois, d'ivrognes et de tire-laine, et de la gentilhommerie et de la bohème littéraire du temps de Louis XIII, qu'est-ce autre chose qu'un rêve du bon Gautier, réalisé avec un incroyable bonheur, et dont l'auteur du *Capitaine Fracasse* a dû éprouver là-haut (où certainement il est) un émerveillement fraternel ? Cyrano n'a-t-il point, avec le style du Matamore de *l'Illusion* et de Don Japhet d'Arménie, l'allure de Rodrigue et de don Sanche (1) ? Scarron n'eût pas su pousser d'une telle haleine ni avec cette abondance d'images l'éblouissant couplet de Cyrano sur son propre nez ; et la ballade du duel fait songer à du Saint-Amand revu

(1) Sur le vrai Cyrano, voyez l'étude biographique et littéraire, très approfondie et très agréable, de M. P.-Ant. Brun : *Souvenirs de Cyrano de Bergerac, sa vie et ses œuvres d'après des documents inédits* (Armand Colin).

par Théodore de Banville assisté de Jean Richepin.

Au deuxième acte, nous sommes dans l'auberge de maître Ragueneau, qui pourrait être celle du Radis-Couronné et où les cadets de Gascogne semblent autant de Sigognacs. Cyrano paraît ; et, comme il a la plus belle âme du monde avec un visage désastreux (« Noble lame, — Vil fourreau »), on se souvient des antithèses animées, chères à Hugo, et de Quasimodo ou de Triboulet, et aussi de Ruy-Blas, « ver de terre amoureux d'une étoile. »

Mais ici commence le drame le plus élégant de psychologie héroïque ; un drame dont Rotrou, et Tristan, et les deux Corneille eussent bien voulu rencontrer l'idée ; qui vaut à coup sûr leurs inventions les plus délicates et les plus « galantes », et qui eût réjoui l'idéalisme de l'hôtel de Rambouillet dans ce qu'il eut de plus noble, de plus fier et de plus tendre. — La précieuse Roxane, secrètement aimée de son cousin Cyrano, lui a donné rendez-vous. Ce qu'elle a à lui dire, hélas ! c'est qu'elle aime un beau garçon, Christian de Neuvillette, qui vient d'entrer dans la compagnie des cadets de Gascogne, et pour qui elle implore la protection de Cyrano, car les cadets sont taquins. En entendant ces aveux et cette prière qui le navre, Cyrano ne bronche non plus qu'un héros de *l'Astrée*. Plaisanté sur son nez par Christian, il a la force de se contenir, et, les cadets sortis, il ouvre les bras à son heureux rival.

Celui-ci est beau, mais il a peu d'esprit : il ne sait pas comment on parle ni comment on écrit à une précieuse. Qu'à cela ne tienne ! Cyrano l'approvisionnera de gentillesses de conversation et écrira pour lui ses lettres d'amour... Et ne dites point que cela vous rappelle une situation de *la Métromanie* :. car, si le poète Damis fournit à Dorante les vers que celui-ci envoie à Lucile sa maîtresse, Damis n'aime point Lucile ; et ce n'est donc plus du tout la même chose. L'invention de M. Rostand, c'est justement l'abnégation sublime et cependant voluptueuse encore de Cyrano, qui accepte d'aider à la victoire de son rival, et qui s'en console en songeant qu'après tout, c'est son cœur à lui et c'est son esprit qui seront aimés, sans qu'elle le sache, de celle qu'il adore. Voilà, certes, le « comble » du désintéressement et du platonisme en amour : et l'incomparable Arthénice en eût poussé de petits cris.

Et de quelle grâce cette fine comédie sentimentale est menée ! C'est le soir, sous le balcon de Roxane. Christian, abandonné à ses seules ressources, ne sait que dire : « Je vous aime ! » et la précieuse juge que c'est un peu court. Mais Cyrano, dans l'ombre, souffle Christian ; et Roxane estime que c'est déjà mieux Puis, pour plus de commodité, Cyrano, déguisant sa voix, s'adresse lui-même à la jeune femme ; et sa déclaration, commencée en langage précieux, se termine dans le style et selon le rythme d'un couplet romantique de Victor Hugo :

Oh ! mais vraiment, ce soir, c'est trop beau, c'est trop doux.
Je vous dis tout cela ; vous m'écoutez, moi, vous !
C'est trop : dans mon espoir, même le moins modeste,
Je n'ai jamais espéré tant ! Il ne me reste
Qu'à mourir maintenant ! C'est à cause des mots
Que je dis qu'elle tremble entre les bleus rameaux !
Car vous tremblez comme une feuille entre les feuilles ;
Car tu trembles ; car j'ai senti, que tu le veuilles
Ou non, le tremblement adoré de ta main
Descendre tout le long des branches du jasmin.

Roxane est touchée de cette ardeur mélodieuse : son cœur s'ouvre ; et l'exploit de Cyrano, c'est donc d'avoir changé cette précieuse en femme au profit de son ami. Elle dit à Christian de monter ; et, tandis que les deux amoureux s'enlacent sur le balcon, leur héroïque Galeotto, demeuré en bas, murmure douloureusement et non pourtant sans délice intime :

Baiser, festin d'amour dont je suis le Lazare,
Il me vient dans cette ombre une miette de toi ;
Et, oui, je sens un peu mon cœur qui te reçoit,
Puisque, sur cette lèvre où Roxane se leurre,
Elle baise les mots que j'ai dits tout à l'heure.

Et là-dessus la fantaisie repart. Une ruse empruntée à l'aimable tradition de notre plus vieux répertoire permet à Christian, grâce à la candeur abusée d'un bon capucin, d'épouser Roxane presque à la barbe de Guiches, qui est aussi amoureux d'elle. Guiches, pour se venger, envoie Christian, toujours

accompagné de Cyrano, dans un périlleux poste de guerre. Nous sommes alors introduits au camp des Cadets de Gascogne : et c'est la guerre en haillons, car les Cadets sont pauvres, mais c'est tout de même, par l'esprit, ce que l'épique Georges d'Esparbès a si bien appelé « la guerre en dentelles. »

Cependant, Cyrano ayant continué de lui écrire sous le nom de Christian, l'ex-précieuse, décidément fondue à la flamme de ces lettres, s'en vient, en carrosse, rejoindre son mari et, du même coup, ravitaille les Gascons affamés. Et l'on dirait, ici, un épisode de la Fronde traduit par l'amusant et fertile génie du père Dumas.

Et voici où le beau Christian prend sa revanche et paraît soudainement égal à son ami en sublimité de sentiment. Roxane lui dit que maintenant, par la vertu de ses épîtres, ce qu'elle aime en lui, ce n'est plus la beauté de son visage, mais celle de son esprit et de son cœur, et elle croit en cela lui faire plaisir. Mais son cœur, son esprit, c'est l'esprit et le cœur de Cyrano. « Ce n'est donc plus moi qu'elle aime », se dit Christian. Et, ne pouvant se souffrir dans cette fausse posture, ne voulant ni garder un amour qu'il croit avoir volé, ni s'exposer à le perdre, très simplement il s'en va se faire tuer dans la bataille, — avec la pensée, sans doute, que ce trépas volontaire l'égalera, du moins par le cœur, à son généreux ami. Et comme il ne veut point, même après sa mort, bénéficier d'un mensonge, il s'efforce,

mourant, de tout révéler à Roxane : mais ses lèvres
se glacent avant qu'il n'ait parlé ; et Cyrano vous est
assez connu pour que vous soyez assurés qu'il res-
pectera l'illusion de Roxane et le secret de Chris-
tian.

Ce secret, toutefois, Cyrano le trahira malgré lui,
quinze ans après, dans ce jardin de couvent où il
vient, tous les soirs, rendre visite à la dolente Roxane.
La douce veuve, ce jour-là, lui fait lire la dernière
lettre de Christian ; et Cyrano, qui la sait par cœur,
la « lit » aisément malgré la nuit tombante ; et c'est
à ce signe qu'elle reconnaît qu'il en fut l'auteur et
qu'elle découvre son magnanime et raffiné sacrifice.

> Pourquoi vous être tû pendant quatorze années,
> Puisque, sur cette lettre, où, lui, n'était pour rien,
> Ces pleurs étaient de vous ?
> — Ce sang était le sien,

répond Cyrano, lui tendant la lettre. Et comme, une
heure auparavant, il a reçu un pavé sur la tête, il
meurt, adossé à un arbre, dans le clair de lune, —
de sa chère lune où il voyagea jadis et qui est l'astre
des chimériques et des visionnaires ; il meurt en
pourfendant de sa vaine épée et d'alexandrins peut-
être superflus les spectres du Mensonge, de la Lâ-
cheté, des Compromis, des Préjugés et de la Sottise,
en bon révolté romantique selon Hugo ou Richepin ;
— amoureux manqué, et qui n'a pu aimer que par

procuration, et qui n'a pas été aimé ; poète incomplet, et que Molière commence à piller sans façon ; heureux quand même d'avoir si noblement rêvé, d'avoir protesté par la seule splendeur de son âme contre une laideur et une destinée injurieuses, et d'emporter intact, dans la mort, « son panache »...

Cette aventure de Cyrano et de Christian, avec la conception qu'elle implique de l'amour (essentiellement considéré comme le culte de la perfection), avec ces fiertés, ces scrupules inventifs, cette puissance d'élégante immolation... je ne sais vraiment si l'on trouverait une fable égale à cela dans tout le théâtre antérieur à Racine. Ni l'Alidor de *la Place Royale*, ni Pertharite, ni Pulchérie, ni l'Attale de *Nicomède*, ni Eurydice ou Suréna, ni Timocrate, ne dépassent Cyrano et Christian, soit en subtilité, soit en délicatesse, soit en héroïsme sentimental. C'est comme si la littérature précieuse nous donnait enfin, au bout de deux cent cinquante ans, sa vraie comédie. Je n'y vois à comparer, pour son adorable idéalisme, que la *Carmosine* d'Alfred de Musset.

Ainsi, pour résumer tout ce que j'ai indiqué, si l'on parcourt la série des formes de sentiment et d'art dont M. Edmond Rostand s'est harmonieusement ressouvenu, on verra que cela va du roman d'Honoré d'Urfé et des premières comédies de Corneille au *Capitaine Fracasse* et à la *Florise* de Banville, en passant par l'hôtel de Rambouillet, par Scarron et les burlesques, — par Regnard même,

un peu, si l'on regarde le style, et, si l'on fait attention à la grâce romanesque des sentiments, par *le Prince travesti* de Marivaux, — et enfin par *la Métromanie*, par le quatrième acte de *Ruy Blas*, par *Tragaldabas* lui-même, et par les romans de Dumas l'ancien. Si bien que *Cyrano de Bergerac*, loin d'être un renouvellement, est plutôt une récapitulation, ou, si vous préférez, est comme la floraison suprême d'une branche d'art tricentenaire.

Tout cela, est-il besoin d'y insister? sans nul soupçon d'imitation directe. Aux formes et aux inventions innombrables qu'il se remémorait sans y tâcher, M. Rostand a ajouté quelque chose : son esprit et son cœur qui sont des plus ingénieux et des plus frémissants entre ceux d'aujourd'hui, et ce que trois siècles de littérature et de vie sociale ont déposé en nous d'intelligence et de sensibilité. Car, pour peu que nous ayons du génie, il nous est loisible de réaliser les rêves de nos pères plus parfaitement qu'ils ne l'ont fait eux-mêmes, et d'en exprimer la plus fine essence. La « pittoresque » du temps de Louis XIII est beaucoup plus coloré pour nous qu'il ne le fut pour les contemporains; et c'est affaire à nous de créer un matamore pur et tendre comme une jeune fille, ou d'extraire de la « préciosité » ce qu'elle eut d'exquisement généreux. Tout, dans *Cyrano*, est rétrospectif ; tout, et même le romantisme moderne qui vient s'ajuster si aisément aux imaginations du romantisme de 1630; rien, dis-je, n'appartient à

l'auteur, excepté le grand et intelligent amour dont il a aimé ces visions passées ; excepté cette mélancolie voluptueuse dont il teint çà et là, dans ses trois derniers actes, ces choses d'autrefois ; excepté enfin ce par quoi il est un si habile dramatiste et un si rare poète.

Et c'est sans doute pourquoi, — tandis que beaucoup de gens, et qui n'étaient pas tous des sots, ont parfaitement résisté au *Cid*, à *Andromaque*, à *l'Ecole des Femmes*, à *Hernani*, qui apportaient en effet « du nouveau » et dont il se pourrait que le contenu moral fût plus considérable, après tout, que celui de *Cyrano de Bergerac*, — aucune voix discordante n'a troublé l'applaudissement universel qui a salué la pièce de M. Rostand. Il manque donc, tout au moins, à ce trop heureux ouvrage une des marques accessoires auxquelles on distingue empiriquement les œuvres inauguratrices. Il lui manque d'être incompris (ce dont j'imagine que l'auteur se console facilement). Si le public tout entier a fait à *Cyrano* une telle fête, c'est bien qu'il en sentait la grâce, mais c'est aussi qu'il la « reconnaissait » et qu'il y retrouvait, dans un surprenant degré de perfection, un genre d'invention et de poésie contemporain, si l'on peut dire, de deux ou trois siècles, et dont il était déjà obscurément informé. Tout nous charme dans *Cyrano*, et rien ne nous y offense : mais rien aussi n'y répond à la partie la plus sérieuse de nos préoccupations intellectuelles et morales ; et, s'il était

vrai que cette très brillante comédie romanesque
« ouvrit le xxe siècle », c'est donc que le xxe siècle
serait condamné à quelque rabâchage.

Ce que j'en dis n'est pas pour déprécier ce séduisant joyau. Il y a des pièces qui « marquent une date », et qui ne sont point bien belles. Par contre, il y a des chefs-d'œuvre qui ne marquent aucune date. Et quant à ceux qui semblaient en marquer une, on finit toujours par découvrir que ce qu'ils offraient de neuf, forme ou fond, était déjà pour le moins ébauché dans quelque médiocre ouvrage antérieur. Cela signifie que l'on peut, sans nul génie, s'aviser de quelque chose de nouveau, et que, même en art et en littérature, les « nouveautés » flottent, pour ainsi parler, dans l'esprit des contemporains intelligents avant de se réaliser dans un chef-d'œuvre. Ainsi, ce qui appartient à l'auteur d'un ouvrage illustre, — soit que cet ouvrage commence ou qu'il continue une série, — c'est seulement la beauté dont il donne l'impression. Mais cette beauté même, que nous n'avons point faite, ne devient-elle pas nôtre dans la mesure où nous la comprenons? Ne devient-elle pas entièrement nôtre si nous la comprenons tout entière? Et, dans ce moment-là, ne sommes-nous pas les égaux du poète lui-même, — sauf par un point, et d'assez peu d'importance : la faculté de création artistique, qui n'est qu'un accident heureux et qui ne suppose pas nécessairement la supériorité de l'intelligence? La beauté d'un ouvrage, n'étant rien si elle n'est

reconnue et sentie, est, en un sens, l'œuvre de tout le monde. Théorie consolante, fraternelle, et qui a ce grand avantage de supprimer l'envie.

Les vers de M. Edmond Rostand étincellent de joie. La souplesse en est incomparable. C'est quelquefois (et je ne m'en plains pas) virtuosité pure, art de mettre en vers n'importe quoi, spirituelles prouesses et « réussites » de versification : mais c'est, plus souvent, une belle ivresse de couleurs et d'images, une poésie ensoleillée de poète méridional, si méridional qu'il en paraît presque persan ou indou. Des gens difficiles ont voulu relever dans ces vers des négligences et de l'à-peu-près. Je n'en ai point vu autant qu'ils l'ont dit ; d'ailleurs cela échappe à l'audition, et, au surplus, tout est sauvé par le mouvement et par la grâce. M. Rostand a continuellement des métaphores et des comparaisons « inventées », d'une affectation savoureuse et d'un « mauvais goût » délectable ; il parle le plus naturellement du monde le langage des précieux et celui des burlesques, qui est le même dans son fond ; et ce qui m'avait offensé dans *la Samaritaine* me ravit ici par son étroite convenance avec le sujet.

Dans ce personnage si riche de Cyrano, insolent, fastueux, fou, magnanime, jovial, tendre, subtil, ironique, héroïque, mélancolique et je ne sais quoi encore, M. Coquelin a été, d'un bout à l'autre, admirable, et d'une sûreté, d'une ampleur et d'une variété de diction !... Il est, sans comparaison pos-

sible, le grand comédien classique des rôles expansifs et empanachés.

Le Passé, de M. de Porto-Riche, est une comédie que l'on devine supérieure à ce qu'elle paraît et qui, à cause de cela, n'est pas très facile à juger. Cette comédie, si distinguée, est la plus brillante démonstration de cet axiome si banal : *Ne quid nimis*. On dirait que l'auteur s'est congestionné dessus et que, n'y trouvant jamais assez de traits d'esprit, ni de traits d'observation, ni de traits de passion, il « en a remis » tous les jours pendant des années. La disproportion y est énorme entre la matière et le développement. C'est, à ce qu'il me semble, la première cause de ce que le succès a eu d'hésitant.

Le sujet est simple ; plus simple et plus court que celui de *la Visite de noces*, qui n'a qu'un acte et qui y tient à l'aise. — Dominique Brienne, restée veuve à vingt-cinq ans, a eu pour amant François Prieur, un « homme à femmes », ou plutôt « l'homme à femmes », car il n'a point d'autre trait distinctif. Lâchement abandonnée, elle s'est consolée en faisant de la sculpture et a conquis son indépendance. Elle méprise l'homme décevant et faux par qui elle souffrit tant ; sa caractéristique, à elle, c'est la loyauté, une intransigeante horreur du mensonge. Elle a maintenant trente-huit ans et se croit « sauvée. » A ce moment (fin du second acte) elle se retrouve en présence de François, qui se remet

à la désirer. Elle est profondément troublée et découvre avec épouvante qu'elle l'aime encore.

Toute la question est donc de savoir si elle retombera, ou non, aux mains de son ancien amant ; si elle se laissera ressaisir par son passé ou si elle s'en évadera. Sa situation morale comporte deux sentiments : le désir de céder et la terreur de ce qui adviendra d'elle si elle cède. Ces deux sentiments sont alternativement exprimés dans quatre scènes, — dont deux extrêmement longues, — et qui ont ceci de singulier, que chaque « réplique » y est précise et brève et que l'ensemble en paraît redondant et prolixe. — Dans la première de ces quatre scènes, Dominique est émue, puis se reprend ; dans la deuxième, elle sent qu'elle va faiblir, mais résiste de nouveau parce qu'elle se ressouvient ; dans la troisième, elle se laisse aller ; dans la quatrième, ayant su qu'il continue à lui mentir, elle essaye encore de résister, puis s'abandonne encore, puis se reprend définitivement, sur un dernier mensonge par trop effronté de François. La même scène recommence ainsi, chaque fois plus montée de ton, j'en conviens, et suivant un *crescendo* du désir de Dominique, et de son angoisse, et de ce qu'elle a à pardonner : mais enfin c'est bien la même scène, toujours. Et notez que, dans les intervalles, cette scène, déjà si ressassée, se répète encore, par surcroît, sous forme de confidences à des personnages accessoires.

Et sans doute, d'autre part, le dénouement est

plausible : nous admettons que Dominique, après avoir consenti à sa destinée, recule, elle qui lui en a pardonné tant d'autres, devant le dernier mensonge de François, ce mensonge-là étant particulièrement odieux dans l'instant où il se produit. Mais le dénouement contraire serait également vraisemblable : on concevrait que Dominique s'abandonnât quand même à la fatalité de son désir : nous l'avons vue, durant trois actes entiers, si mal défendue par sa haine du mensonge et par sa connaissance de ce qui l'attend ! Et, dès lors, un inconvénient du dénouement adopté par l'auteur, c'est qu'il nous permet de pressentir que la scène qu'il nous a déjà développée trois ou quatre fois pourra fort bien se renouveler dans huit jours ; de sorte qu'aux recommencements dont nous avons été témoins s'ajoutent, dans notre esprit, les recommencements que nous prévoyons, et que le tout nous donne l'impression de quelque chose d'interminable.

Une autre cause du médiocre succès de la pièce (mais ceci n'en diminue pas le mérite), c'est que le public ingénu ne sait à qui s'y attacher, et qu'elle est beaucoup plus intéressante par la force et la subtilité d'esprit de M. de Porto-Riche que par les personnages eux-mêmes.

La petite amie de Dominique Brienne, Antoinette Bellangé, — qui a d'ailleurs son utilité, puisque, étant la maîtresse de François au début du drame,

elle sème au cœur de Dominique le petit ferment de jalousie et peut-être de curiosité qui réveillera le désir de la malheureuse, — est un joli type de perruche amorale. Les trois familiers de Mme Brienne, Bracony, Mariotte et Béhopé, chargés par l'auteur d'être sans interruption ridicules et spirituels, nous amusent, jusqu'à ce qu'ils nous exaspèrent. Et je néglige le terne Maurice Arnaud. Mais François Prieur est par trop nul. Nullité nécessaire, je l'avoue, si la puissance de séduction de l' « homme à femmes » est en effet un « mystère. » Mais nullité périlleuse, s'il est vrai que, au théâtre, l'homme à femmes déplait aux hommes en les humiliant de ses victoires, et aux femmes en leur dévoilant le néant de ce qui les affole. — Et peut-être aussi que M. de Porto-Riche, nous l'ayant déjà présenté trois fois, c'est-à-dire dans toutes ses comédies sans exception, avait épuisé ses observations sur ce fat sempiternel et s'est rendu compte qu'il n'avait plus rien à nous en apprendre. J'ai peur que *le Passé* ne souffre du souvenir des autres comédies de M. de Porto-Riche. On se dit que c'est toujours la même lutte entre l'homme infidèle et menteur, amant ou mari, et la femme sincère et envoûtée, épouse ou maîtresse. On est accablé de ces éternelles variations sur le thème de *Leone-Leoni* ; et l'on songe que, si cette sorte de revendication et d'affichage d'une spécialité et d'un monopole psychologique a fait beaucoup pour la réputation de M. de Porto-Riche, il n'est pas

impossible qu'elle le desserve un peu aujourd'hui, l'étroitesse du canton moral où il s'est emprisonné nous apparaissant mieux à chaque fouille nouvelle qu'il y entreprend.

Quant à Dominique, qui, elle du moins, se distingue un peu des autres amoureuses de M. de Porto-Riche et pour qui nous sommes d'abord très bien disposés, elle a, non seulement comme femme, mais comme amoureuse de théâtre, une malechance : c'est de friser la quarantaine et c'est d'être, à cet âge, atteinte d'une passion qui ne peut être que physique, puisqu'elle n'a pas l'ombre d'illusion sur son amant. Et comme François, de son côté, n'est point un petit jeune homme, — et, au fait, je l'aime mieux pour elle, — il reste que cela fait tout de même deux amants un peu mûrs. (Je continue à me placer ici « au point de vue » du public.) Il est peut-être vrai que c'est dans l'âge mûr qu'on est le plus profondément et le plus consciemment sensuel ; mais il est vrai aussi que l'image prolongée d'amours quadragénaires et uniquement charnelles ne séduira jamais à fond douze cents spectateurs assemblés. Ils y sentiront vaguement la violation d'une « convenance » naturelle et esthétique ; et, bien qu'ils aient pu voir autour d'eux, dans la réalité, des violations semblables, ils en éprouveront un malaise que je constate sans le partager. Au moins les « femmes damnées » de Racine, Hermione, Roxane, Ériphile et Phèdre, sont-elles de jeunes femmes et qui n'ont

jamais plus de vingt ou vingt-cinq ans. Mais que nous veut cette enragée dont les cheveux grisonnent et qui n'aime pas une minute avec son cœur ?

Joignez un artifice de dialogue qui contribue à allonger la pièce démesurément. Dans le texte imprimé, et surtout quand le fâcheux trio Bracony-Mariotte-Béhopé est en scène, vous verrez des quinze et des vingt pages où pas une « réplique » n'a plus d'une ligne ou deux. Tels les dialogues monostiques ou distiques des tragiques grecs ; mais ceux-ci ne s'en servaient que par exception et discrètement. C'est bien un artifice : car, dans la réalité, le rythme de la conversation n'a jamais rien de cette régularité lancinante et implacable. Et cet artifice étonne, dans une pièce d'un caractère visiblement réaliste. Cela rappelle (en un genre combien différent !) ces dialogues hachés menu des romans de Dumas le père, qui sont un procédé astucieux pour dire les choses le plus longuement possible en ayant l'air de les dire avec une rapidité vertigineuse. M. de Porto-Riche a une telle horreur de la « tirade » (et pourtant la tirade est dans la nature) que lorsque Dominique tient des propos un peu suivis, il les coupe gratuitement en petits morceaux de cinq lignes par des réflexions ou des interjections tout à fait insignifiantes de son interlocuteur. Et, les coupant ainsi, en même temps qu'il en diminue l'effet, il les fait paraître longs, même quand ils ne le sont pas.

Et avec tout cela (car j'ai rapporté les objections

du public plutôt que les miennes), l'œuvre est de qualité rare. La première entrevue de Dominique et de François est exquise de nuances ; la dernière grande scène est toute pleine de choses douloureuses et profondes ; et rien, dans l'intervalle, n'est insignifiant en soi. La langue est constamment précise, solide et souple. L'esprit y est cravachant, et si tous les mots ne sont pas neufs, ce n'est pas une affaire. — Par malheur la pièce est, comme j'ai dit, pléthorique, toute surchargée d'inutilités encombrantes et qui la rendent malaisée à suivre. L'auteur est incapable de rien sacrifier de ce qu'il a trouvé avec effort. *Indulget sibi*. Il pressure encore ce qu'il a déjà épuisé ; il écorche les plaies ; il recreuse les trous ; il s'enfonce dans son sujet jusqu'à s'y enfouir ; c'est le fourmi-lion de la pathologie amoureuse.

Mais il excelle à faire parler le désir.

Porte-Saint-Martin : Reprise des *Deux Orphelines*, drame en cinq actes et huit tableaux, de MM. A. d'Ennery et Cormon.

La Porte-Saint-Martin a repris *les Deux Orphelines* avec un très grand succès. Plus on revoit cette pièce, plus on s'assure que c'est, en effet, un des chefs-d'œuvre du mélodrame. Les possibilités du hasard y sont triturées et combinées avec une large aisance, une admirable sûreté de main.

L'humanité qui s'y agite est extraordinairement simplifiée, comme il sied dans un drame dont la Fatalité, — ou la Providence, — est le premier personnage, invisible et toujours présent. Les bons y sont bons et les méchants y sont méchants avec une imperturbable uniformité et une merveilleuse plénitude. Et, de même, les changements d'âme s'y font tout d'un bloc, comme au coup de sifflet d'un machiniste. — Un ouvrier indigent va pour exposer son dernier-né sous le porche d'une église. Sous ce porche, il rencontre un autre enfant abandonné. Tout de suite ce spectacle le retourne, et si complètement, qu'il remporte chez lui, non seulement son enfant, mais le petit étranger. — Non moins instan-

tanément, la fille Marianne, voleuse et prostituée, devient une sainte pour avoir entendu, de la bouche d'une passante, deux mots d'exhortation chrétienne.

— La comtesse de Linières est évidemment la meilleure, la plus noble, la plus généreuse des femmes. Or, ayant été séduite autrefois, avant son mariage, et cette aventure ayant eu des suites, elle a exposé son enfant (un soir de neige, détail aggravant) : ce qui est abominable, de quelque côté qu'on le prenne et quelles qu'aient été les circonstances. Et nous nous demanderions, si nous en avions le temps, comment elle a pu faire cela, étant ce qu'on nous la montre. Qu'importe ? Il faut que cela soit ; et tous les personnages sont ici, avant tout, les serviteurs et les esclaves de l'Action.

Même quand il semble que la plus irréductible noblesse et le plus pur héroïsme soit le fond même de leur nature, cet héroïsme fléchira soudainement, si l'Action l'exige. — Il y a, au troisième acte des *Deux Orphelines*, une scène d'un grand effet. L'héroïque Henriette a été jetée à la Salpêtrière par les ordres du lieutenant de police, oncle du jeune gentilhomme qui voulait épouser la pauvre fille. Ce n'est pas tout : elle figure sur la liste des prisonnières qui doivent être expédiées à la Guyane : et ainsi tout espoir lui est enlevé de retrouver jamais sa petite sœur. Une de ses compagnes, une repentie qui vient d'être graciée, émue de la douleur d'Henriette, la conjure de lui laisser prendre sa place. Et alors,

cette admirable Henriette, qui nous a donné tant de preuves de sa force et de sa magnanimité, cesse subitement d'être elle-même. Après un très court semblant de résistance, elle fait une chose qui eût dû lui être impossible, sa complexion morale étant donnée : elle accepte le sacrifice d'une vie, un sacrifice total et à perpétuité et dont elle ne sait pas si la victime volontaire ne se repentira pas un jour. Bref, la noble Henriette accepte ce qu'on ne doit *jamais* accepter... Trouvez-vous peut-être subtil et douteux ce que je vous dis là? Pour moi, j'ai senti qu'à ce moment on me changeait Henriette. Ou plutôt je l'aurais senti, si l'Action m'en eût laissé le loisir. Du moins, en ai-je éprouvé un vague malaise. J'aurais voulu que la bonne Marianne se substituât à Henriette Gérard sans la prévenir, et que celle-ci n'apprît le sacrifice qu'après son accomplissement... Mais voilà! le peuple y eût perdu peut-être cinq minutes d'attendrissement et d'embrassades, et l'auteur a trouvé que c'eût été dommage.

Il a eu raison. Aussi bien, je définis ses procédés plus que je ne les juge. Les personnages de mélodrame doivent être d'une humanité très générale et toute en superficie, des masques du Vice, de la Vertu, de la Résignation, de l'Héroïsme, etc., plutôt que des personnes, afin d'être ainsi plus maniables, et pour que les événements, — qui, dans ce genre de pièces, viennent presque tous du dehors, —

n'exercent sur eux que des influences nettes, claires, décisives, sans complications ni contre-coups secrets. On pourrait presque dire : plus les événements sont compliqués, et moins les personnages doivent l'être....

Ce qui est donc vraiment beau dans *les Deux Orphelines*, c'est le spectacle des jeux aveugles, — ou, si vous le voulez, ingénieux et cruels ou bienfaisants sans le savoir, — de la Destinée. Que de fois, dans cet énorme et inextricable enchevêtrement de faits, où nous circulons à tâtons, doit-il nous arriver de passer tout près de notre bonheur ou de notre malheur, ou de n'en être séparés que par l'épaisseur d'une occasion, de les manquer faute d'une minute ou faute d'un geste de la main ! Le drame de M. d'Ennery nous offre des exemples poignants et tragiques, — et à la fois si amusants ! — de cette universelle aventure. Lorsque la comtesse de Linières, sortant de l'église, rencontre sa fille qu'elle ne connaît pas, interroge la petite aveugle et lui met un écu dans la main; lorsqu'Henriette entend monter, de la rue, la voix de sa sœur Louise, qu'elle cherche depuis si longtemps, et se précipite à la fenêtre et est arrêtée avant d'avoir pu l'ouvrir, — c'est-à-dire quelques secondes trop tôt ; — lorsque Louise heurte le corps d'Henriette étendue sur le plancher, et qu'ainsi les deux pauvres filles se rencontrent et se touchent sans se connaître, l'une étant

évanouie et l'autre étant aveugle (et ceci est une invention étonnamment expressive et qui sent presque son dramaturge de génie), c'est notre malechance, c'est la grande malechance humaine, c'est l'ironique fatalité que nous voyons passer. Par là, — sinon par la forme, hélas ! — nos plus excellents mélodrames, on l'a dit bien des fois, se rapprochent vraiment de certaines tragédies grecques, de celles du moins qu'Aristote avait sous les yeux, alors que, les définissant, il se trouvait donner, à fort peu de chose près, la définition du genre où Bouchardy, d'Ennery, et quelquefois le vieux Dumas, devaient exceller. Pourquoi Henriette s'évanouit-elle au moment où Louise descend de son grenier ? Pourquoi Œdipe a-t-il pris la même route que Laïus ? Pourquoi, tel jour, avons-nous passé dans tel chemin ? Ou pourquoi n'y avons-nous pas passé ?... Depuis qu'on fait des contes, on n'en a guère imaginé de meilleur que *les Deux Orphelines*, ni où l'éternelle *Ananké* soit plus subtile à mouvoir et entrecroiser ses marionnettes, et leur fasse jouer une plus belle partie de cache-cache. — Et deux fois au moins ces marionnettes font des mouvements par où le drame s'élève au-dessus du genre même dont il est un des chefs-d'œuvre : je pense à la scène du mensonge de sœur Geneviève, et à celle de la révolte de « l'avorton »...

Comédie-Parisienne : *La Lépreuse*, tragédie légendaire en trois actes, de M. Henry Bataille.

Vous résumer *La Lépreuse* ne sera pas du tout vous en donner l'idée. C'est une tragédie très simple, — « légendaire », dit le titre, c'est-à-dire formée de vérité humaine très généralisée, — et une tragédie en style de ballade populaire. La forme est très spéciale. Ce ne sont pas des vers, et ce n'est pas non plus de la prose. Ce ne sont pas des vers à la façon des poètes symbolistes, puisque l'assonance même en est absente ou n'y paraît que de loin en loin. C'est de la prose librement et secrètement rythmée ; des séries de phrases ou de membres de phrases sensiblement égaux. La symétrie y est un peu de même nature, si vous voulez, que dans la versification des langues sémitiques (mais je puis me tromper, n'étant pas grand clerc en ces matières) : elle consiste principalement dans des répétitions de mots, et dans le parallélisme de certains tours et mouvements de phrases. Et cela n'est pas une traduction, et pourtant cela a l'air d'être traduit d'une très vieille poésie, avec, çà et là, des bizarreries voulues, qui font douter (comble d'arti-

fice) que le traducteur ait bien compris. Et à cause de cela l'histoire demeure étrangement lointaine : car ce qui paraît traduit paraît venir de plus loin.

Cela se passe en un vague moyen âge et dans une vague Bretagne. Le fermier et la fermière Matclinn et Maria ont un fils, Ervoanik, amoureux d'Aliette Tili, une jolie fille qui n'est pas du village. Et l'on dit que la mère d'Aliette est lépreuse, et qu'Aliette l'est aussi, et que, dans tout le pays de Bretagne, des hommes sont morts d'avoir couché dans son lit ou seulement bu à son verre. On le dit, mais on n'en est pas sûr...

Ne jurerait-on pas que ce qui suit est traduit d'une chanson d'il y a quatre ou cinq siècles? Ervoanik fait sa demande à ses parents :

> Mon père et ma mère, si vous êtes contents,
> J'épouserai une jolie fille.

MARIA

> Vous êtes bien jeune et nous pas très vieux.
> Et quel est le nom de votre petit cœur?

ERVOANIK

> Vous la connaissez.
> Nous avons dansé en rond avec elle
> Plus d'une fois sur l'aire.

MATELINN

> Comment nommez-vous vous votre amie?

ERVOANIK

> C'est la plus jolie fille qui jamais

LA LÉPREUSE

Porta coiffe de lin...
Et elle a le nom d'Aliette...

MARIA

Non, en vérité, vous ne l'épouserez point,
Car on le reprocherait à vous et à nous.

ERVOANIK

Ma mère, il est juste que je vous écoute
Et je vous dois obéissance ;
Mais si je ne me marie ainsi,
Alors adieu aux joies de ce monde,
Et jamais femme je n'aurai.

MARIA

Vous épouserez, vous épouserez
Quelque saine et belle épousée,
Afin que vous mettiez au monde
Un petit-fils dont j'aurai plein les bras.

ERVOANIK

Ecoutez-moi plutôt, ou votre cœur sera navré
En voyant dépérir et périr
Le pauvre cœur que vous avez mis au monde.

MARIA

Oui, mon fils, je vous ai mis au monde,
Je vous ai porté entre mes deux côtés,
Et jamais vous ne m'avez causé tant de peine,
Mon fils, que vous m'en causez à présent.

ERVOANIK

Je n'ai pas fait de mal en vous aimant,
Je ne fais pas de mal en aimant Aliette.

Mais, à ce moment, la colère du père, qui se contenait, éclate, et en termes fort imprévus. Il demande à sa femme : « Où sont vos filles ? » Elle le lui dit. Alors Matelinn :

> Fermez toutes les portes à clef !
> Enfermez-les toutes les six, qu'elles ne sortent !
> Laissez-les pourrir au grenier comme des pommes,
> Si vous ne préférez les voir, au train dont va le monde,
> Avec leur ventre jusqu'à leur œil (sic)
> Enceintes de votre porcher !

Qu'est-ce à dire ? Voilà un exemple excellent des brusques sautes d'idées familières aux créatures primitives. En voyant son fils féru d'un amour honteux, le vieux fermier a songé à ses filles... Il a eu la vision rapide de l'universelle impureté... Si Ervoanik épouse Aliette, la ribaude lépreuse, pourquoi ses sœurs ne se feraient-elles pas engrosser par le valet de ferme ? C'est cette dernière idée que Matelinn exprime sans transition, en supprimant les idées intermédiaires. Il pindarise donc sans le savoir ; et c'est ça, la poésie populaire.

Et la poésie populaire, c'est aussi la simplicité violente des sentiments montant d'un seul coup au dernier degré d'intensité (ainsi, au IXe chant de l'*Iliade*, le bon Phénix raconte qu'il a voulu jadis tuer son père avec lequel il était en désaccord au sujet d'une belle esclave) ; et c'est encore la soudaineté des retournements intimes. Ervoanik déclare

à son père qu'en disant Aliette lépreuse le bonhomme en a menti, et, les malédictions jetées par le père « aux lépreux et filles de lépreux », le fils n'hésite pas à les lui renvoyer :

> Et moi, à tous ceux qui élèvent des enfants
> Et les marient contre leur gré,
> Aussi bien à mon père qu'à ma mère,
> Je donne ma malédiction de bon cœur.

Après quoi, subitement effrayé de ce qu'il vient de dire, il tombe à genoux sur le sable :

> Oh ! grand pardon,... ma mère,...
> Je ferai grande pénitence d'avoir dit ceci :
> J'en demande aussi pardon à Notre-Dame de Folgoat.
> Je ferai trois jours le tour de sa chapelle.
> Taisez-vous, père de bonne volonté,
> Voici votre fils qui revient à vous.
> Pardonnez-moi, mon père.

Mais si je continue de suivre ainsi le poème pas à pas, je n'en finirai jamais... Il y a ensuite une délicieuse scène d'amour entre Ervoanik et la petite Aliette. Il ne la croit pas lépreuse, tout simplement parce qu'il l'aime, et qu'elle est si jolie, et c'est en effet la meilleure raison ; et Aliette en montre une joie si tendre, et si triste ! Puisqu'il s'en va au pardon de Folgoat, elle l'accompagnera.

> J'irai donc comme vous les pieds nus
> Pour demander à Dieu la grâce

De coucher tous deux dans le même lit
Et de manger dans la même écuelle.

Et les voilà partis.

... En route, ils s'arrêtent dans la chaumière de Tili, la mère d'Aliette. La vieille lépreuse est une « ennemie du genre humain, » une sorte d'ogresse qui attire chez elle les petits enfants et leur offre des tartines pour leur donner son mal, et qui a lancé sa jolie fille sur tout le pays comme un émissaire de sa haine inexpiable. Car il est horrible, quand on est lépreux, que tout le monde ne le soit pas, comme il serait abominable d'être né mortel si tous les hommes n'étaient pas condamnés à mourir.

La vieille Tili reçoit bien Ervoanik; elle le reçoit trop bien, le pousse à boire, lui fait d'équivoques compliments, le traite moins en futur gendre qu'en « client » de sa fille ; mais Ervoanik n'y prend pas garde, parce qu'il ne voit qu'Aliette. Après avoir un peu trop bu, il s'endort ; et, pendant que la vieille est allée remplir le pichet au cellier, la jeune fille veille son amoureux et dit ces choses douloureuses et exquises :

Oh ! je ne peux plus, je ne peux plus...
Ecartez-le, mon Dieu,
Enlevez-le de mes bras,
Enlevez-le de mon cœur.
O Marie, mère du ciel, mère des cieux,
Donnez-moi la force d'accomplir le prodige,

LA LÉPREUSE

Le petit bout de force qu'il me faut
Encore un mois.

.

J'ai aimé dix-huit innocents,
Je leur ai donné la lèpre à tous,
Mais le dernier, oh ! oui, le dernier
Me brise le cœur,
Et maintenant j'ai peur de tout moi-même,
Peur de mes lèvres, peur de mes mains.
D'une goutte de sang de mon petit doigt,
J'en tuerais cent, j'en tuerais mille...
Sonnez donc, sonneurs de la noce,
Et sonnez fort...
Quand vous serez partis,
Nous resterons seuls tous deux,
Et je lui mettrai la tête
Sur mes genoux,
Et je lui avouerai la vérité.
Et la vérité ne lui paraîtra pas terrible.
La vérité, nous l'oublierons petit à petit.
Je serai sa mère à vingt ans,
Je l'embrasserai dans l'air tout autour,
Et le temps passera toujours,
Et le temps passera toujours ..

.

Mais je ne peux plus maintenant,
Je sens mon cœur qui s'en va de moi,
Ma bouche a beau serrer les dents ;
Les baisers sortent, les baisers crient.
Le premier baiser veut sortir.
Je le sens là au bord de ma bouche,
Au bord de la sienne ;
Je ne puis le retenir là,
Ayez pitié de moi, Marie,

> Mère du ciel, mère des anges,
> Mère du rosaire, mère chérie !

Lorsque rentre sa mère, Aliette lui confesse son simple et sublime dessein. La colère de la vieille déborde en propos brûlants. Elle dit à sa fille ce qui l'attend quand Ervoanik saura la vérité : l'abandon et les mauvais traitements, et l'horreur et le mépris de tous, et la maison blanche où l'on enferme les lépreux... Et je veux du moins citer ceci :

> Ah ! comme tu as trompé ta mère, fillette !
> Je me souviens quand tu es venue au monde
> Avec ta petite chair grasse et tiède comme une miche,
> Je t'ai regardée et je t'ai dit :
> Tu n'es pas ma fille, tu es mon mal.
> Va dans la vie, va aux chemins.
> J'ai mis au monde quelque chose
> Qui entretiendra ce sang mieux que sang royal.
> Ma chère fille, mon cher mal !...
> Venge-nous parce que je les hais
> Tous, excepté toi que j'aime...

Mais Aliette persiste dans sa pensée ; elle épousera Ervoanik parce qu'elle l'aime ; et, parce qu'elle l'aime, elle lui refusera son baiser. Alors la vieille s'avise d'un stratagème élémentaire. Elle dit à Aliette qu'Ervoanik la trompe ; qu'il a séduit une fille de son village et qu'il est père de deux enfants : « Interroge-le lui-même, et tu verras bien ce qu'il te répondra. » Puis elle prend le garçon à part : « Aliette, lui dit-elle, a entendu conter que vous aviez

déjà femme et enfants quelque part. Quand elle vous demandera si c'est vrai, laissez-la d'abord croire à ce mensonge afin d'éprouver son amour. » Le gars le lui promet, d'autant plus facilement qu'il est gris. Aux questions d'Aliette, il répond oui par jeu. Et Aliette tout aussitôt le convie à boire dans le verre où elle vient de tremper ses lèvres, — sachant qu'il boira la lèpre dans cette rasade. Car telle est la soudaineté des résolutions chez les primitifs et chez les personnages des contes lointains. Et le jeune homme boit, pendant que la vieille Tili grommelle : « Buvez : ceci est mon sang ! »

Au dernier acte, Matelinn et Maria apprennent le malheur de leur fils. La douleur de la mère s'exprime avec une simplicité puissante... Ervoanik, qu'on va conduire ce jour-là même « à la maison blanche », dit à sa mère :

-Maintenant, donnez-moi l'absolution
De toute faute que j'ai commise...
Depuis ma première faute jusqu'à celle-ci,
Pour laquelle Dieu m'a fait naître,
Je vais entrer dans ma passion.

... Mais il aime toujours Aliette, et encore plus, depuis que le sang malade de la bien-aimée coule dans ses propres veines :

Le cœur que tu m'avais donné à garder,
Ma bien-aimée, je ne l'ai perdu ni distrait.
Le cœur que tu m'avais donné, ma douce belle,

Je l'ai mêlé avec le mien.
Quel est le tien ? Quel est le mien ?

— Ainsi, dit la mère, ton cœur même ne me restera pas. Mais lui, naïvement subtil :

Oh! tranquillisez-vous, mère mortelle :
Petit cœur d'enfant est à vous...

Quant au père, lorsqu'il sait la nouvelle, il veut commencer un discours : « Je dis... je dis... », mais ne trouve que ces mots : « Que la volonté de Dieu soit faite ! » Il se rappelle que toute sa vie il a pioché son champ, la tête baissée vers la terre... pour voir ceci ! Et il conclut « que le blé est mauvais qui pousse de la terre. »

Et cependant Ervoanik dit adieu à ses amis, à ses sœurs, à toute la paroisse. Il se lamente doucement. Il est résigné à force de n'espérer plus rien. Il dit à sa mère :

Sur mon lit étendu,
Je penserai quelquefois à vous.
Je dirai de temps en temps :
Je vois ma mère dans le jardin
Qui coupe des choux pour son dîner.

Il dit à ses sœurs :

Mes sœurs, souvenez-vous de votre frère Yohan.
Toi la plus petite, il s'appelait Yohan...
Tu te souviendras.

Arrive le bailli qui lui lit « le règlement des

lépreux. » On lui met un capuchon noir. Vient le curé, qui l'asperge d'eau bénite. Et l'on chante des chants d'église ; et les cloches sonnent, et on l'emmène à la « maison blanche », d'où il ne sortira plus...

Les éternels sentiments d'une humanité tout élémentaire, éprouvés et exprimés un par un, — un seul à la fois, — car cette simplicité est le propre de la psychologie des primitifs ; et ce qui en distingue, par exemple, la psychologie racinienne, c'est que les personnages de Racine sont capables d'éprouver et de signifier, en nuances multiples, des sentiments simultanés et contraires ; — la grâce de détails très précis et réalistes piqués dans un tableau de rêve ; cette idée suggérée, que l'amour des sens, c'est la haine, puisque, Aliette ayant jusque-là aimé Ervoanik avec son âme, c'est l'amour des sens, réveillé par une image de trahison, qui lui a conseillé de faire boire à son fiancé la maladie et la mort ; des idées plus vagues encore ; toute la vie humaine entrevue comme un immense et inexplicable désastre ; la sagesse se résolvant dans un fatalisme instinctif, qui est la philosophie par où commencent les simples, et où aboutissent souvent les raffinés ; mais en même temps, l'impression que les douleurs de la vie, transitoires comme la vie même, finissent, quand elles sont passées, par ne paraître presque plus réelles ; le désir de la mort, repos complet ou paradis, et, en attendant, la maison

blanche d'une léproserie se faisant voir comme un asile presque acceptable entre la vie et la mort, puisque c'est une maison d'immobilité et de non-espérance... tout cela, qui n'est ni tout à fait pensée, ni tout à fait songe, traduit dans une forme qui n'est ni tout à fait prose, ni tout à fait vers, ni tout à fait discours, ni tout à fait chanson... voilà, si je puis dire, les mousselines de vague tristesse et de vague douceur dont je me suis laissé bénévolement envelopper et comme ensevelir par le conte lointain de M. Henry Bataille.

Ce temps-ci est admirable. On avait coutume de dire : — « Notre littérature est savante : ah ! qu'elle est savante ! Nos artistes font tout ce qu'ils veulent. Pourtant, il est une entreprise où tout leur artifice et tout leur effort ne fera que blanchir : qu'ils essayent seulement de faire une petite chanson populaire ! La naïveté ne s'imite pas. » Et voilà que du premier coup, M. Henry Bataille, qui est, je crois, un très jeune homme, vient de faire un poème plus naïf que les plus naïves ballades anonymes, avec des personnages à passions intactes, à sautes d'idées ingénument lyriques, à brusques revirements, etc., et dont toutes les pensées naissent directement de leurs sensations; avec des trouvailles de mots candides et saisissantes, des images courtes et quelquefois bizarres, bref, tout ce que comporte la poésie primitive, populaire et spontanée. Et voilà qu'il balbutie des choses douces et tra-

giques, simples et éternelles; comme s'il était un inconnu chanteur de la Bretagne la plus légendaire et du plus reculé moyen âge. C'est prodigieux !

Après tout, peut-être que c'est facile... Toutefois, je préfère, pour mon compte, ne pas essayer.

La Bodinière : *Riquet à la Houppe*, comédie féerique de Théodore de Banville.

Je ne vous dirai pas que je pense tous les jours à Théodore de Banville ; mais je ne pense jamais à lui sans un petit remords. Il y a longtemps (peut-être bien douze ans, hélas !), j'ai écrit, sur ce poète somptueux et innocent, une étude assez considérable, du moins par l'étendue, où je montrais et démontrais que le culte de la rime avait été l'unique générateur de toute son œuvre lyrique. Et c'était exactement déduit, et ça se tenait très bien. Même, je ne faisais pas à Banville, dans le fond, un si grand tort, puisque le culte de la rime en implique quelques autres et, notamment, celui de la beauté plastique. Je le reconnaissais avec empressement, et ainsi ce que j'avais paru refuser à l'auteur des *Exilés* et des *Odes funambulesques,* je le lui rendais par un détour. C'est égal, mon étude gardait quelque chose de restrictif et manquait un peu d'effusion. Et pourquoi ? Tout simplement parce que, cherchant une idée maîtresse pour y rattacher mes sentiments sur Banville, j'avais choisi la plus étroite, non par ma faute. Autrement dit, j'étais parti du mauvais pied.

La même chose m'est arrivée pour d'autres, et, par exemple, pour Jean Richepin. Je l'avais si bien senti cette fois-là que je disais en finissant : « Dans les portraits littéraires que j'esquisse, je ne cherche qu'à reproduire l'image que je me forme involontairement de chaque écrivain en négligeant ce qui, dans son œuvre, ne se rapporte pas à cette vision. Or, il arrive souvent que l'écrivain y gagne ; mais il y perd aussi quelquefois. Je crois que M. Richepin y perd. Il est supérieur à l'image que je vous ai, malgré moi, présentée. Ce masque s'applique assez exactement sur lui ; mais, par endroits, il craque... »

Il y a, dans ce passage, un commencement d'aveu. Mais je puis bien vous faire aujourd'hui l'aveu complet. C'est que la critique proprement littéraire (je laisse celle qui se confond avec l'histoire même) n'est, presque toujours, et presque forcément, qu'un exercice de dialectique plus ou moins heureusement mené. Oh ! de grâce, ne nous faisons pas d'illusions là-dessus ! Quand on doit portraiturer un écrivain et définir son œuvre, et qu'on a l'ambition d'en faire une critique qui ait de la tenue, et du poids, et qui vous donne l'apparence d'un esprit « philosophique », d'un esprit qui « voit de haut », il faut bien commencer par découvrir le « trait général » qui déterminera tous les autres, l'« idée directrice » selon laquelle s'ordonnera toute la définition que l'on prémédite. Et l'on sue à les démêler, et, si on ne les démêle pas, on les suppose. Quand

on a pris ce parti, le reste va de soi, n'est qu'un jeu, assez facile, de rhétorique. On n'a même plus besoin de se reporter à l'œuvre ni à l'auteur que l'on prétend décrire et juger. Ou, plutôt, cela gênerait. Votre siège est fait. Et vous vous savez bon gré de la belle ordonnance et de l'étroit enchaînement de vos déductions, et vous vous croyez très fort ; mais, en réalité, vous êtes dupe et prisonnier de la formule que vous avez posée. Et vos exercices peuvent être charmants ; mais je dis que la critique est encore de la scolastique quand elle s'évertue à enfermer les œuvres et les esprits dans des formules qui, n'en pouvant expliquer qu'une faible partie, tiennent forcément le reste pour non avenu et suppriment ce qu'elles ne sauraient étreindre.

On s'en aperçoit mieux lorsque, ayant vous-même pour profession de juger ou de définir les autres, il vous arrive un jour d'être défini et jugé. L'année dernière, dans un article d'ailleurs bienveillant et où il m'accordait plus que je n'eusse espéré, mon camarade et collaborateur, le pénétrant et pinçant René Doumic, m'apprenait que tous les personnages de mes comédies avaient pour caractère commun de manquer de volonté, et que mon modeste théâtre était essentiellement déterministe, — comme aussi ma philosophie, si j'en avais une. Et il le démontrait, et brillamment, parce qu'on démontre ce qu'on veut... — Notez que cette qualification de « déterministe » n'avait rien d'offensant pour moi. Que dis-

je ? Ne serait-il pas facile de prouver qu'elle convient éminemment au théâtre même de Shakespeare et de Racine, ces deux demi-dieux ? Je l'acceptais donc, et j'étais tout prêt à m'en glorifier ; mais ensuite, passant en revue les humbles marionnettes que j'ai essayé de faire mouvoir (et je n'aurai pas l'immodestie de vous les énumérer ici ni de vous redire leurs aventures), je fus forcé de reconnaître que bien peu d'entre elles consentaient à se plier à la définition de l'éminent critique. Et alors je songeai : — M. Doumic a les dons les plus rares, et je crois que, comme critique, c'est lui qui vient tout de suite (avec Lanson) après Brunetière et Faguet. Il a de la précision et de la force, de l'autorité, beaucoup d'esprit, souvent une façon de sécheresse hautaine, fort distinguée, et encore je ne sais quelle austérité janséniste, et parfois aussi le sang-froid le plus divertissant dans l'ironie méthodique. C'est un écrivain de style solide, d'intelligence claire et de jugement sûr... Mais quoi ! il avait à faire un article de Revue, un article « composé », un article à généralisations ; il lui fallait, coûte que coûte, une idée maîtresse qui donnât à son étude un air d'unité. Il a pris celle-là, faute d'une autre... Hé ! je sais bien ce qui en est, étant de la « partie ». Combien de fois, hélas ! — avec moins d'assurance et de talent, — n'ai-je pas fait ainsi ! Rentrons en nous-même, et confessons que la critique n'est pas toujours quelque chose de bien sérieux ; qu'elle n'est souvent,

pour ceux qui s'y adonnent, qu'une occasion de systématiser, par jeu, les impressions qu'ils reçoivent d'un écrivain et d'une œuvre ; que son intérêt consiste bien plutôt dans l'assemblage des traits et dans la façon dont on les déduit l'un de l'autre que dans la conformité de ces traits avec le modèle ; bref, que la critique est, sauf exception, une construction en l'air, un divertissement dialectique, une plaisanterie savante et délicate...

Voilà pourquoi je ne m'escrimerai point à vous « formuler » Banville à propos de ce si joli *Riquet à la Houppe* que la Bodinière nous a rendu l'autre soir.. Je n'essayerai pas de vous expliquer comment il se fait que les récentes banvilleries des « théâtres à côté » nous aient paru insupportables, et que les banvilleries de Banville continuent à nous ravir. Cette petite « comédie féerique » de *Riquet à la Houppe* est toute joie et toute grâce, et le poète y cueille avec aisance la fleur des choses. Pour nous épargner l'ombre même d'une fatigue, les fées Cyprine et Diamant nous exposent, dans la première scène, tout le sujet de la comédie. Le prince Riquet est laid — et plein d'esprit. La princesse Rose est belle — et bête. Mais les destins ont décrété que la princesse Rose communiquerait sa beauté à celui qu'elle aimerait, et que le prince Riquet communiquerait son esprit à celle dont il serait amoureux... Très bonne idée de féerie, de la même espèce que celles qui font le charme du *Songe d'une nuit d'été*

et qu'expriment l'aventure de Lysandre et de Démétrius avec Hélène, et la rencontre de Titania avec Bottom... Eh ! oui, Riquet trouvera Rose spirituelle, puisqu'il l'aimera ; et, puisqu'elle l'aimera, elle le trouvera beau. Banville, après Perrault, ne fera que rendre sensible aux oreilles et aux yeux une observation très vieille et très consolante. C'est d'un symbolisme facile, agréable et clair comme eau de roche...

Or, en un parc jadis orné dans le goût de Lenôtre, mais devenu sauvage et « pris d'assaut par les fleurs », devant un palais qui tombe en ruines et « ne tiendrait pas debout s'il n'avait été raccommodé par les reprises qu'y ont faites les jasmins et les roses », voici venir le roi Myrtil et son confident Clair-de-Lune. Écoutons leurs propos :

MYRTIL

Clair-de-Lune, je suis un prince déplorable.
Mon sceptre, d'or jadis, est un bâton d'érable.

CLAIR-DE-LUNE

Vos sujets, dans les bois, jouant de leurs pipeaux,
Se refusent, en masse, à payer les impôts.

MYRTIL

Si je jette les yeux sur mes finances, qu'est-ce
Que j'y vois, ami ?

CLAIR-DE-LUNE

Pas un sou dans votre caisse.

MYRTIL

Le néant s'y blottit, dans une ombre noyé.

CLAIR-DE-LUNE

Oui, nous manquons d'or vierge et d'argent monnoyé.

MYRTIL

En cette cour muette, où la pauvreté loge,
Pour mesurer le temps, je n'ai pas une horloge.
L'instant fuit en silence, et moi, le roi Myrtil,
Je demande au soleil troublé : Quelle heure est-il ?
Ma pourpre, glorieux lambeau, montre la corde
Et s'effile. Est-ce vrai ?

CLAIR-DE-LUNE

 Sire, je vous l'accorde.

Ces vers souples et fleuris, où le tour de force ne sent jamais l'effort, et où la drôlerie est constamment relevée par la beauté et la lumineuse joie des images, je continuerais bien à les copier, et jusqu'au bout de ce feuilleton. Pourquoi faut-il que l'honnêteté professionnelle s'y oppose ?

Le roi Myrtil déplore son palais croulant ; il dit, — vaguement consolé de cette misère par l'opulence des rimes qui la constatent :

Comment les hautes tours avec les ponts-levis
S'émiettèrent au sein des fossés, tu le vis !

Et Clair-de-Lune répond :

Par bonheur, Mai, prodigue en ses métamorphoses,
Répare le donjon malade avec des roses...

Mais cette « insurrection formidable des fleurs »
est un des chagrins du roi Myrtil, bonhomme au
goût classique, qui regrette son pompeux jardin
d'autrefois, exact et réglé comme une tragédie :

> O deuil ! le papillon, l'arbre, la fleur, l'oiseau
> Jettent sur ses dessins leurs parures futiles,
> Et l'on y voit un tas de choses inutiles...
> Mon parc est infesté par les volubilis...

Une autre de ses souffrances, la pire, c'est que
sa fille, si belle, n'ait point d'esprit. Il le dit sans
détour :

> Ma fille est bête comme une oie.
> Oui, ma Rose, merveille et joyau de ce temps,
> Parle comme peut faire un enfant de sept ans...

A ce moment, la princesse Rose descend au jardin,
tenant une poupée dans ses bras. « Ma chère enfant,
dit le roi, comment te portes-tu ? — Mon père,
répond-elle, je ne sais pas. — Pourquoi es-tu triste ?
— C'est que ma poupée est malade. — Malade, une
poupée ! — Oui. » Alors le bon roi la raisonnant :

> Mais c'est un joujou fait de bois et de carton,
> Dont la bouche muette a l'air d'une accolade,
> Et qui, par conséquent, ne peut être malade.

« Voyez, réplique Rose, sa main est brûlante. —
Allons donc ! elle n'a rien d'humain. — Si fait. —
Elle est en bois. » —

Mais, mon père, en quoi donc sont les autres personnes ?

Puis Rose dit qu'elle voudrait être oiseau. Puis elle commence un conte : « Il était une fois un prince tout petit, pas plus grand que mon petit doigt. Il vit une princesse au vêtement de cygne qui voguait sur le fleuve. Tout à coup, un géant affreux sortit d'une caverne... — Le géant était grand, lui? interrompt Clair-de-Lune. — Comme une souris, » répond Rose.

Bref, la princesse Rose est bête. Mais elle n'est pas sotte. Cette distinction est considérable. La sottise nous déplaît et nous irrite par la disproportion que nous sentons entre ce que croit être le sot et ce qu'il est en réalité. Mais la bêtise est sans prétention ; elle ne s'admire point ; et, ne se jugeant pas elle-même, elle ne risque point de se tromper sur son propre compte et, par là, d'être ridicule et offensante. Les animaux et les petits enfants peuvent être risibles et plaisants, mais ils ne sont jamais ridicules. La bêtise signifie l'incapacité de tenir en même temps plusieurs objets dans le champ de son attention et d'en saisir les rapports exacts ; un tâtonnement d'intelligence encore endormie, qui peut avoir le charme des demi-éveils, des choses toutes fraîches et commençantes : enfance, aurore, avril, fleur en bouton...; et enfin la candeur parfaite et l'entière bonne foi. Or, rien de tout cela n'est désobligeant. Le malheur de la bêtise, et ce qui fait qu'elle a mauvais renom parmi les hommes, c'est qu'elle est presque toujours accompagnée de la

sottise, qui est odieuse. La bêtise intacte, sans mélange de sottise, la bêtise à l'état pur, est délicieuse, touchante, vénérable ; mais il est vrai qu'elle est presque aussi rare que le génie.

Telle est bien la bêtise de la princesse Rose. Rose est bête comme une fleur, comme un oiseau, comme un petit chat, comme un bon chien tour à tour joueur et rêveur ; elle est en quelque façon bête comme un poète lyrique. Dans le fond, c'est simplement une personne qui n'a pas de suite dans les idées, et qui accueille au hasard toutes les images qui se présentent ; une personne qui est tout entière, successivement, dans chacune de ses perceptions, de sorte que, ne pouvant les comparer, elle n'en saurait former des jugements. Mais on voit comment, avec cette jolie bêtise-là, qui n'est qu'un enchantement de vivre trop passif et paresseux pour se hausser jusqu'à la pensée, le prince Riquet à la Houppe pourra faire de l'esprit. Il agira par suggestion sur la belle assoupie ; il l'obligera à arrêter son attention sur un seul objet. Caché, il lui inspirera d'abord, par ses discours, le désir de le voir ; puis, s'étant montré, il lui commandera de dire : « Je désire vous aimer. » Ainsi, il insinuera dans la cervelle molle de la princesse Rose une idée fixe, à laquelle désormais elle rattachera toutes les autres. Il lui enseignera, il lui imposera « l'effort ». Moyennant quoi, la princesse saisira entre les choses des rapports cachés et stables qu'elle n'y avait point aperçus auparavant. Et par là,

n'étant que bête, elle deviendra aisément intelligente : ce qu'elle ne fût jamais devenue si elle avait été sotte. Bref, ses flottantes idées « cristalliseront », selon le mot de Stendhal, en même temps que son amour... Et c'est ainsi que l'esprit vient aux filles.

Cela nous est développé, sans tant de raisonnement, dans une suite de scènes qui perdraient beaucoup à être résumées, où le poète innocent qui vécut en ce monde comme dans une féerie gréco-vénitienne et n'y voulut voir que les ors, les pourpres, les aurores et les roses « extasiées », enchaîne capricieusement les images les plus riantes et les plus pénétrées de joie, et où son génie ressemble un peu à la simplicité divine de la princesse Rose elle-même, dans le moment où, sortant de sa douce bêtise comme d'un tendre cocon, cette belle enfant fait la découverte du monde :

> Oui, mon esprit enfin s'éveille tout joyeux,
> Je pense, je respire,
> Et je sens que j'existe, et que devant mes yeux
> Un voile se déchire...
> Tout est beau. La nature immense que je vois
> Jette de ses amphores
> Un long bruissement de rires et de voix
> Et de chansons sonores.
> Morne, je ne savais rien comprendre et rien voir,
> J'étais l'enfant qui joue
> En amassant du sable, et qui laisse pleuvoir
> Ses cheveux sur sa joue.

> Mais je lève mon front sous le frémissement
> De leur flot d'or rebelle ;
> Je souris et je sens délicieusement
> Le bonheur d'être belle...

Bref, *Riquet à la Houppe* m'a fait beaucoup r'aimer Banville. Ce poète est allégeant et reposant. Cette dure terre où nous sommes, il ne la voit vêtue que de belles apparences ; il la voit comme la devaient voir, du haut du mont Olympe, les dieux ivres d'une boisson plus subtile que le vin...

AUX FOLIES-BERGÈRE

Puisque les hommes me font des loisirs cette semaine, je vous parlerai donc de nos sœurs les bêtes, comme disait saint François d'Assise.

Le jeune pitre Boney, des Folies-Bergère, est certainement l'éléphant le plus sympathique qu'il m'ait été donné de voir dans ma carrière déjà longue d'amateur des spectacles de cirque. C'est un enfant : il n'a guère que la taille d'un très gros bœuf. Mais quel heureux naturel et quelle vive intelligence ! Toute sa physionomie respire la gentillesse, la malice sans fiel. Un petit chapeau de clown est fixé au sommet de son front semblable à un roc poli par le flot. Une vaste blouse de clown, bariolée de couleurs éclatantes, l'enveloppe jusqu'à mi-corps. L'éléphant Boney est visiblement heureux de ce déguisement. Il se sent comique. Le plaisir d'être regardé pétille dans ses petits yeux.

Il sait faire une foule de choses, le jeune éléphant Boney. Non seulement ce n'est qu'un jeu pour lui de tenir avec sa trompe la queue d'un de ses deux confrères, dans les « monomes » harmonieux où les trois intéressants pachydermes de M. Lockhart riva-

lisent avec les élèves de l'Ecole polytechnique; non seulement, dans les « tableaux vivants », tantôt dressé sur ses pieds de derrière et pyramidant de la trompe, tantôt faisant l'arbre fourchu et pyramidant de la queue, il joue supérieurement son rôle et couronne les « groupes sympathiques » comme une première danseuse dans une apothéose de féerie ; mais encore Boney sait faire avec son maître des parties de balançoire-bascule, et, plus lourd que lui, rétablir l'équilibre en se rapprochant du centre de la planche. Boney sait aller en vélocipède et diriger la machine avec sa trompe. Boney sait tourner la manivelle d'un orgue de Barbarie et, en même temps, jouer des cymbales et de la grosse caisse, — le tout en mesure. Et enfin Boney sait faire des farces aux garçons de restaurant. Assis sur son derrière, le ventre à table, la serviette sous le menton, Boney appelle le garçon par un barrissement impérieux et bref. Le garçon accourt et met la nappe. A peine a-t-il le dos tourné, Boney saisit la nappe et la passe à un second éléphant, qui la passe à un troisième. Boney appelle de nouveau: étonnement du garçon, puis même manège que ci-dessus. Après la nappe, c'est une assiette que Boney escamote. Il demande alors l'addition et la paye gravement avec une pièce de cent sous qu'il va chercher au fond d'une poche pratiquée dans sa serviette. Ce jeune éléphant est, si Grosclaude me permet de m'exprimer ainsi, un remarquable élé-fantaisiste.

Il a vraiment l'air de savoir ce qu'il fait et de s'en amuser le premier. Hector Crémieux m'a communiqué à ce propos une impression tout à fait digne d'être retenue. « Quand j'étais enfant, m'a dit l'auteur d'*Orphée aux enfers*, à voir les éléphants si gros, avec des yeux si petits et une enveloppe si vaste et comme flottante, je m'imaginais que quelqu'un était caché dans leur peau et faisait ses farces sous cet abri, comme un bouffon sous un domino démesuré. » Cette vision m'a beaucoup frappé par sa justesse. Il y a, en effet, dans les contours de l'éléphant, surtout vu de derrière, dans l'ampleur informe de ses flancs et de ses pieds, quelque chose qui rappelle le flottant des braies et des fonds de culottes des clowns. On dirait qu'un tout petit génie espiègle nous regarde par les yeux des éléphants et habite leurs grands corps plissés, comme un moineau qui habiterait un sac ; et le contraste est impayable de la finesse de cette âme alerte avec l'énormité du vêtement où elle est empêtrée.

Je vous ai dit que Boney et ses deux compagnons étaient excessivement gais. Du moins ils en ont tout l'air. J'ai pourtant failli revenir de cette impression en songeant à leurs frères libres, à ceux qui parcourent les grandes plaines et les grandes forêts de l'Inde, à ceux qui, comme les éléphants romantiques de Chateaubriand, peuvent faire leur prière du matin sous le ciel infini et encenser avec leurs trompes le soleil levant. Je me disais qu'il devait être

bien désagréable pour de si grosses bêtes d'être enfermées dans nos petites écuries et de ne pouvoir même pas se promener sur le boulevard.

Mais non : en y réfléchissant davantage, j'ai compris que leur sort était, malgré tout, digne d'envie. Si l'on en excepte les fauves, et aussi ceux des animaux domestiques que nous obligeons à travailler avec excès, il me semble que les bêtes les plus heureuses *moralement* sont celles qui vivent le plus avec l'homme, qui ont pénétré le plus avant dans son intimité. (J'ajoute encore, pour les mauvais plaisants, que je ne parle point des insectes.) Ces bêtes honorées de notre amitié sont, dis-je, les plus heureuses, parce qu'elles ont trouvé, pour leur part, le but de la vie, un but supérieur à elles-mêmes et au delà duquel elles ne peuvent évidemment rien rêver.

Notre malheur, à nous, c'est que nous sommes la plus parfaite des races qui habitent la planète. Nous ne pouvons donc vivre pour quelque chose qui soit au-dessus de nous, et nous ne pouvons nous dévouer qu'à nos propres songes. De là notre inapaisable inquiétude. Mais, s'il y avait sur la terre une autre espèce vivante qui nous fût aussi supérieure que nous le sommes aux bons chiens ou aux bons éléphants, quelle sécurité et quelle joie ! Nous rapprocher de cette espèce, lui obéir, la servir, l'aimer, essayer de la comprendre, tel serait pour nous le but évident de l'existence ; nous ne concevrions point de plus grand bonheur, de plus haute dignité,

et n'aurions même pas l'idée de rien chercher par delà.

Or, tel est justement l'état d'esprit des bonnes bêtes qui vivent avec nous. Quoi de plus touchant que leur soumission, leur confiance, leur bonne volonté, leur effort de tous les instants pour se hausser jusqu'à nous et pour vivre, autant qu'elles le peuvent, de notre vie? Et comme elles savent aimer ! L'amoureux bipède le plus passionné n'arrivera jamais à l'absolu d'amour de tel caniche pour son maître, ni à la plénitude de « possession » de tel griffon par sa maîtresse.

TABLE ANALYTIQUE DES MATIÈRES

	Pages.
Eschyle. — *Les Perses.*	32
Schiller. — *Don Carlos.*	13
Ibsen. — *Peer Gynt*	40
Jean-Gabriel Borkman.	67
A. de Musset. — *Lorenzaccio.*	55
Octave Feuillet. — *Montjoye*	1
Emile Bergerat. — *Le Capitaine Fracasse.*	8
Brieux. — *Les Bienfaiteurs.*	14
L'Évasion.	45
Les Trois filles de M. Dupont.	278
Albert Guinon. — *Le Partage.*	23
Pierre Decourcelle. — *Idylle tragique*	62
Victorien Sardou. — *Spiritisme*	89
Maurice Donnay. — *La Douloureuse.*	96
Paul Hervieu. — *La Loi de l'homme.*	104
Th. de Banville. — *Riquet à la Houppe.*	375
Jean Richepin. — *Le Chemineau.*	113
Abel Hermant. — *La Carrière.*	123
Jules Renard. — *Le Plaisir de rompre*	131
Gustave Guiches. — *Snob*	135
Edmond Rostand. — *La Samaritaine.*	145
Cyrano de Bergerac.	333
Lucien Biart.	133
Eléonora Duse.	159
Alfred Capus. — *Rosine.*	170
Petites folles.	294

Jules Case. — *La Vassale*	193
Henry Meilhac et son théâtre	181
Alfred Dubout. — *Frédégonde*	205
Michel Provins. — *Dégénérés*	220
Henry Bataille. — *Ton Sang*	227
La Lépreuse	361
Romain Coolus. — *L'Enfant malade*	237
Henry Murger. — *La Vie de Bohême*	249
Geoffroy et la critique dramatique	255
Paul Déroulède. — *La Mort de Hoche*	273
Bisson et Leclercq. — *Jalouse*	293
Armand Silvestre. — *Tristan de Léonois*	295
Henry Becque. — *Les Corbeaux*	303
Emile Fabre. — *Le Bien d'autrui*	307
Albert Malin. — *Médor*	313
F. de Curel. — *Le Repas du Lion*	315
G. de Porto-Riche. — *Le Passé*	347
A. d'Ennery. — A propos des *Deux Orphelines*	355
Aux Folies-Bergère	387

www.ingramcontent.com/pod-product-compliance
Lightning Source LLC
Chambersburg PA
CBHW071608220526
45469CB00002B/280